1900년경을 전후해 소위 모든 위대한 화가들은
'모던'이라 불리는 것에 대한 압박을 느꼈다. 그러나
반 고흐 속에 불어오는 폭풍도, 고갱이나 쉬라의
곡선 감각도, 혹은 툴루즈 로트렉의 단순화된 선묘의
판화도 스타일이라는 것을 창조해 내지 못했다…….
색채로 타오르는 묘한 도시 프라하로부터 곡선의
부활이 도래했고 체코의 예술가 무하는 진정으로
세계적인 화가가 되었다.

– 루이 아라공Louis Aragon, 1897-1982

일러두기

1. 이 책은 『성공한 예술가의 초상, 알폰스 무하』(2012)를 다시 다듬고
 새롭게 디자인한 책이다. 기존 편집 방향을 존중하되 프롤로그의 일부를 수정했다.
2. 이 책의 외래어 표기는 국립국어원 외래어 표기법을 기준으로 하되,
 독자의 이해를 돕기 위해 체코어에 한해 예외를 허용하였다.
3. 단행본은 『 』, 논문 및 단편 「 」, 미디어 매체 《 》, 그림 및 음악 제목은
 〈 〉으로 구분하였다.
4. 이 책에 참고 및 인용된 국내 도서는 본문에 표기했으며, 외국어 도서 및
 기사는 본문 뒤에 〈참고문헌〉으로 일괄 표기하였다.

예술가의 초상 1: 알폰스 무하

2012년 11월 19일 초판 발행 ❍ 2021년 4월 20일 2판 인쇄 ❍ 2021년 4월 30일 2판 발행 ❍ **지은이** 김은해
펴낸이 안미르 ❍ **주간** 문지숙 ❍ **아트디렉터** 안마노 ❍ **초판 편집** 박현주 ❍ **2판 진행** 박주희 ❍ **표지 디자인** 석윤이
내지 디자인 김민영 ❍ **커뮤니케이션** 김나영 심윤서 ❍ **영업관리** 황아리 ❍ **인쇄·제책** 스크린그래픽 ❍ **펴낸곳**
(주)안그라픽스 우10881 경기도 파주시 회동길 125-15 ❍ **전화** 031.955.7766(편집) ❍ 031.955.7755(고객서비스)
팩스 031.955.7744 ❍ **이메일** agdesign@ag.co.kr ❍ **웹사이트** www.agbook.co.kr **등록번호** 제2-236(1975.7.7)

© 2012, 2021 김은해

이 책의 저작권은 지은이에게 있으며 무단 전재나 복제는 법으로 금지되어 있습니다.
정가는 뒤표지에 있습니다. 잘못된 책은 구입하신 곳에서 교환해 드립니다.
이 책에 사용된 사진 중 일부 작품은 SACK를 통해 ADAGP, BILD-KUNST, DACS와
저작권 계약을 맺은 것입니다.

ISBN 978.89.7059.560.3 (03600)

예술가의 초상 1

알폰스 무하

김은해 지음

안그라픽스

색채의 톤을 입으라, 파리
장식미술의 향연, 세기말의 시선을 훌리다

현대미술의 산실 뉴욕
창조적 영감은 어디로부터 오는가

유럽의 심장 프라하
스토리텔링의 시대, 화합의 이데아를 그려라

알폰스 무하,
예술과 실용의 중간에서 성공한 예술가

알폰스 무하Alfons Mucha를 처음 만난 것은 내가 프라하에서 유학 생활을 시작한 후 몇 년이 지난 1990년대 후반 무렵이었다. 프라하에 무하박물관도 없던 시절이었다. 프라하의 번화가이자 관광객들의 발길이 끊이지 않는 바츨라프 광장은 내가 다니던 학교에서 그리 멀지 않았다. 이 광장 한쪽 편을 따라 환상적이고 우아한 장식 패널들이 한여름의 햇살을 타고 축제를 벌이듯 여기저기서 너울거리고 있었다. 그 작품들은 내게 생소했지만 매혹적이었다. 더 가까이 살펴보았을 때 나는 이 아름다운 작품들에 황홀해하면서도 왠지 모를 불안감이 내 마음속에 일렁이고 있다는 걸 느꼈다. 처음에는 이 난해한 느낌이 어디서 오는지 미처 알 수 없었지만 그 이유를 훗날 깨닫게 되었다. 무하의 파리시절 아르누보Art Nouveau 작품들은 일견 아름다웠지만 세기말의 불안감과 삶의 불확실성에 대한 위기의식이 내재되어 있었다. 무하의 작품 속 소용돌이치는 곡선들에는 환상적이면서도 은은한 선율처럼 불안감이 배어 있음을 나는 느꼈던 것이다. 아름답다고 하기에는 더 복잡한 이런 느낌들이 당시 프라하에 혼자 유학하던 나의 정서와 겹쳐 무하로 향하게 만들었고, 무하에게 빠지게 했다.

19세기 말Fin de Siècle의 프랑스 파리는 화려하고 매혹적인 도시였으며 유럽에서 예술가들이 모여들어 자신의 예술작품을 대중에게 보이기 위해 경연하는 곳이었다. 당시 파리의 귀족 및 시민계급은 높은 예술적 취향을 갖고 있었는데 그들의 까다로운 예술적 눈높이를 충족시키며 대중을 사로잡은 아르누보의 리더가 체코 출신의 예술가 알폰스 무하이다.

산업화 시대에 인류는 대량생산으로 인한 풍족함을 만끽하게 되었으며, 과거 경험하지 못한 부를 축적한 신흥 시민 세력들이 등장하고, 부를 획득하지 못한 소외 계층 간의 역사적 빈부격차가 발생했다. 기계화와 대량생산으로 인한 풍족함은 반대로 소외감과 상대적 빈곤이라는 새로운 문제에 맞닥뜨리게 되었다. 사회적 풍요와 상대적 빈곤, 주류에 합류되지 못한 도시 빈민들의 불안감, 부를 축적하기 위한 욕망과 좌절은 새로운 시대가 잉태한 모순들이었으며, 이러한 문제는 예술작품들 속에 그 모습을 간직하고 있다.

대중들은 자신들의 욕망과 불안감을 만족시킬 예술작품들을 찾았고, 예술가들은 새롭게 구매력을 갖춘 시민 세력들의 욕망을 충족시킬 다양한 예술작품을 만들어야 했다. 새로운 시장이 탄생하는 시점이었고, 성공한 예술가에게는 시장이 원하는 예술작품을 만들 창의력이 필요했다.

무하는 대중들의 손에 닿는 일상의 생활용품들에 예술성을 덧입히기로 마음먹는다. 생활용품들 속에 자연의 모티프들을 몽환적 양식으로 재디자인한 아르누보는 유럽 대륙과 신대륙을 휩쓴 장식적 실용주의의 완결판이었다. 무하는 자신의 작품들을 생활에 쓰임새 있게 접목함으로써 예술이 갖는 경제적 효용성의 패러독스를 잠재웠다. 그는 예술적 갈증에 목말라 하는 시대적 트렌드를 읽어내고 만인의 연인이 되어 사랑받는 작품들을 쏟아냈다. 무하의 예술은 열렬하거나 차분한 감상에만 그치는 것이 아니라 살아 숨 쉬고 변화하는 자연처럼 생활 속으로 들어왔다. 그의 예술은 자연을 품은 동시에 친생활적이었다.

창작의 고뇌를 하는 예술가로서의 열망과, 상업성을 저버릴 수 없는 실존적 과제 사이의 딜레마는 무하에게 문제가 되지 않았다. 무하는 오히려 예술작품이 일상생활에 퍼져 나간다면 그것은 거대한 시장을 가지게 된다는 것을 직관하고 있었다.

　　　생활인이며 아티스트로서 무하의 첫 번째 타깃은 상업미술이었다. 그는 독창적이고 파격적인 스타일의 광고 포스터로 흥행에 대성공하면서 대중의 인식 속으로 강렬하게 데뷔한다. 무하는 예술성만큼 상업성에도 동등한 가치를 부여하는 전략을 실행한다. 무하에게

예술 행위란 예술 표현이자 동시에 상품 제작이었다. 자기 세계를 우선시했던 예술가들이 많았지만, 무하는 그들과 달리 소비자의 시각을 중시했다. 그는 다양한 상품들의 외관에 감각적인 아름다움을 가미했다. 파리의 세련된 분위기 속에서 그는 예술의 시대적 흐름을 읽고 예술소비자들이 무엇을 선호하는지를 관심 있게 지켜보며 이들이 원하는 것을 충족시켜 주려 노력하였다. 이런 노력과 천부적 감각으로 인하여 후속적으로 출시된 무하의 작품들은 예술소비자들이 앞다투어 구매하는 핫한 상품으로 떠오르게 된다. 생활 속에서 자주 보고 쓰게 되니 그의 작품들은 대중에게 인기를 끌 수 있었다.

사회의 변화와 시대적 흐름에 대한 통찰이 동시대 예술가보다 앞섰던 알폰스 무하는 예술적으로 자유로웠으며, 경제적으로 풍요로운 삶을 누렸다. 프랑스 철학자 드니 디드로Denis Diderot는 '예술가는 돈을 생각하는 순간, 미의 감각을 상실한다'라고 말한 바 있다. 상업주의에 물들다 보면 예술가의 열정은 현실과 타협하게 마련이다. 그러나 무하의 작품은 대중의 감성과 생활을 동시에 공략했다. 무하의 작품들을 선택한 소비자들은 다른 예술가의 작품과 차별화된 자신의 제품에 만족감을 느꼈으며, 아름다움과 실용성을 겸비한 무하의 작

품에 열광했다. 그들의 소비는 무하의 주머니를 차고 넘치게 했다.

　　　유럽 대륙에서 예술가로 성공한 무하는 인지도를 바탕으로
과감하게 1904년 미국행 배에 오른다. 당시에 무하는 창작 활동에 변
화를 주고 상업예술에서 탈피하고 싶었다. 민족의 발자취를 담은 역
사화를 그려 내겠다는 갈망이 상업적 예술 활동을 하던 무하의 마음
속에서 점점 커져갔다. 타민족의 지배를 겪은 청년 시절부터 간직하
고 있던 역사화가로서의 꿈을 미국에서 시작하였다. 그는 체코 이민
자들의 최대 커뮤니티가 있는 시카고도 여러 번 오갔다. 미국에서 아
르누보 스타일의 상업미술을 하며 생활을 유지하면서도 무하는 마음
속에 품어왔던 블록버스터급 회화 시리즈 창작의 꿈을 포기하지 않
았다. 결국 슬라브 민족의 역사와 사회에 관심이 많았던 백만장자 찰
스 리차드 크레인을 만나면서 역사화 〈슬라브 서사시〉 시리즈를 시작
할 수 있었다. 1910년 쉰의 나이에 한때 청년 무하를 거부했던 고국
체코 프라하에 금의환향한다. 체코인으로서 자부심이 강했던 무하는
민족을 위한 인문학적 메시지를 담은 초대형 프로젝트 〈슬라브 서사
시〉를 20년에 가까운 세월을 거쳐 완성함으로써 자신의 고국에서 예
술가로서의 가장 큰 성취를 이룬다.

무하가 아르누보 작품으로 예술적인 면에서뿐만 아니라 경제적인 면에서도 성공을 거둘 수 있었던 이유는 무엇일까? 그건 아마 무하가 대중의 욕망을 충족시키고 불안감을 달래주려 노력했기 때문이라고 생각한다. 유한성의 굴레에 구속되며 희로애락이라는 감정에 얽매인 인간이라는 존재, 이것이 바로 그가 생각하는 대중이다. 그는 예술가라는 자신의 정체성에서 출발하여 소비자의 감정으로 향하는 여정을 지속했다. 예술적 창작의 대상을 일상생활 속에서 찾았고, 대중이 선호하는 방향으로 창작의 열정을 불태웠으며, 대중이 자신의 작품을 선택하게끔 노력했다.

이 책의 지면을 통해 독자들과 귀한 시간을 함께 나눌 수 있음에 나는 행복하다. 이 책의 재출간을 제안해주신 안그라픽스의 안미르 대표님, 원고 편집에 세심한 노력을 기울여 주신 문지숙 주간님과 편집자 박주희 님, 이 책을 멋지게 디자인해 주신 석윤이 님과 김민영 님께 깊은 감사의 말씀을 드린다.

이 세상에서 처음 만난 이래로 내게 가없는 사랑을 쏟아 주셨고, 이 세상에서 나를 지켜주는 별이 되신 부모님 영전에 고마움과 그리움을 담아 이 책을 바친다.

2021년 봄
김은해

'나'를 브랜드화하기
즐겨라 통하라 다르게 보라

호모 루덴스, 날아오르다

『이솝 우화』 속 「개미와 베짱이」에 대해 한번 달리 생각해 보는 건 어떨까? 성실한 이미지로 워커홀릭에 슬쩍 기우는 개미만 인정해 주기보다는 베짱이처럼 즐기는 면도 갖춘 융합형 인간, 즉 '베짱이형 개미' 스타일의 인간을 머릿속에 그려 보자. 쉽게 말해 베짱이가 탐하던 놀이의 즐거움이 바로 자신의 일 속에 있기에 개미가 그토록 열심히 일한 것이라면, 베짱이형 개미 스타일의 인간형은 '호모 루덴스Homo Ludens, 놀이하는 인간*' 라는 개념과 통한다. 호모 루덴스는 자신이 진정 바라던 일을 하는 까닭에 자신의 능력에 지레 한계를 짓고 시도조차 않거나 포기하려는 생각의 울타리를 훌쩍 뛰어넘어 아예 놀이하듯 일을 즐기는 인간형이다. 동서양을 막론하고 이를 뒷받침하는 예를 우리도 여러 번 들어 본 바 있다.

일찍이 공자가 『논어』에서 말했다. '천재는 노력하는 자를 이길 수 없고, 노력하는 자는 즐기는 자를 이길 수 없다知之者 不如好之者 好之者 不如樂之者.' 즐긴다는 것은 좋아하고 재미를 느낀다는 말이다. 자신이 하는 일이 놀이가 되면 자연히 즐기게 되고, 이런 내적인 동기로 인해 독특한 아이디어도 얻을 수 있으며, 비약적인 자기 발전도 이룬다. 몰입하는 사이에 재능을 발견할 수도 있고, 그 일에 매진하다가 상상 속의 꿈이 어느덧 현실

* 네덜란드의 문화사학자 요한 호이징하(Johan Huizinga, 1872-1945)가 주장한 개념

속에 들어와 있는 기쁨을 맛보기도 한다. 이러다 보면 성공할 가능성이 농후하다. 여기서 성공이란 스스로가 즐기는 일을 통해 경제적 자유와 삶의 풍요로움을 누리고 타인에게도 도움이 되는 것을 뜻한다. 자신이 좋아하고 즐기는 일이 타인들에게 공감을 불러일으킬수록 그 영향력의 반경은 점차 넓어진다.

공감과 관련된 에피소드가 떠오른다. 내가 프라하에서 지내던 때였다. 프라하 도심에는 중세에 건축된 카렐교라는 아름다운 돌다리가 있다. 하루에도 수많은 사람들이 이 다리를 오간다. 이곳에는 아티스트들도 여럿 있다. 카렐교에 들어서서 얼마 되지 않는 곳에 초상화를 그리는 화가와 캐리커처를 그리는 화가들이 약간의 공간을 두고 이웃해 앉아 있다. 이 화가들 앞에 놓인 작품들은 훌륭했는데 유독 캐리커처 화가 한 명이 인기몰이를 하고 있었다. 그의 주변에 늘어선 사람들은 그의 속사포 같은 손놀림을 통해 자신의 모습이 다시 태어나기를 기다리고 있었다. 집중력을 발휘하는 화가도 모델이 되는 손님도 이 기다림의 순간을 즐기고 있었다.

손님이 좀 뜸하던 화가는 다소 부러운 시선으로 캐리커처 화가를 힐끔거렸다. 눈여겨보니 캐리커처 화가는 자신이 그리는 대상에 대한 파악이 신속했고 해학이 뛰어났다. 그는 처음 접하는 대상의 나이와 외모 같은 특징들을 날카롭게 포착하면서 묘사 대상의 심리까지 재미있게 파고들었다. 가령 아리따운 20대 아가씨의 모습에 덧붙여 그녀가 남자 친구를 생각하는 순간을 그렸고, 포토그래퍼라고 밝힌 남성의 모습엔 근사한 카메라를 도드라지게 그려 그의 자부심을 한껏 높여 주었다. 대상의 핵심을 이해하기 쉽게 콕 집어내 실체화시킨 캐리커처에 사람들은 감탄사를 연발했다. 캐리커처 화가에게서는 자신의 예술소비자가 원하는 바와 통通하고픈 동경이 보였다. 이

를 위한 수많은 연습과 자기 훈련이 그의 손끝에 녹아 있었으리라. 원하는 바를 손에 넣었을 때 지속되는 기쁨이 짧건 길건 사람들은 그 순간만큼은 즐거워한다는 걸 그는 알고 있었다.

어쩌다 발이 미끄러져 택하게 되었지만 원치 않는 일을 하는 사람에게는 고뇌와 머뭇거림이 있을 수밖에 없다. 적지 않은 대학생들이 전공 선택 후 회의를 느낀다고 한다. 취업 고민이나 구직 활동으로 보내는 시간은 짧기나 한가? 이런 현실을 생각하면 좋아하는 일을 직업으로 삼는다는 건 축복이다. 자신이 좋아하는 일을 만나게 된 계기는 호기심이나 취미에서 출발하는 경우도 많으며, 그 일을 위해 직업을 바꾸거나 새로운 직업 영역을 만들어 내는 경우도 있다. 반대로 좋아하는 일을 하지 못하고 생활의 방편을 우선적으로 고려한 직업을 택한 뒤 권태에 빠지거나 직장에서 해고될까 두려움에 떨며 일하는 경우도 적지 않다. 주식투자를 예술의 경지로 끌어올린 워렌 버핏 Warren Buffett은 직업 선택을 고심하는 대학원생에게 이렇게 말했다.

"자네가 좋아하는 일과 존경하는 사람을 위해 일하는 것이 좋네. 뭔가를 배울 수 있는 사람과 함께하고, 기분 좋은 조직에서 일할 때 좋은 성과를 올릴 수 있다네. 충고하건대 자네 생각에 지금은 매우 힘들어도 참고 일하면 10년 후에는 좋아질 것이라 생각하고 회사를 선택하거나, 혹은 지금은 보수가 적지만 10년 후에는 열 배를 받게 될 것이라는 기대로 회사를 선택하지 말게. 지금 즐겁지 못하면 10년 후에도 마찬가지일 것이네. 그러니 자네가 좋아하는 일을 선택하게."*

과거가 현재의 나를 만들었듯이 현재의 나는 자신의 미래를 만들어 가는 주체이다.

진정 좋아하고 놀이처럼 즐기는 일을 한다는 것은 행복을 이루는 핵심의 하나이다. IT 메커니즘과

* 『워렌 버핏, 부의 진실을 말하다 : 워렌 버핏의 '말'을 통해 보는 삶의 지혜와 성공 투자 전략』, 재닛 로우, 김기준 역, 크레듀, 2008

사람을 향한 인문학을 융합시킨 스티브 잡스Steve Jobs도 일에 대한 자신의 철학을 분명히 했다. 잡스는 '마치 연인을 찾듯 사람들은 자신이 사랑하는 일을 찾아야 하며 한 존재가 진정으로 만족하는 유일한 길은 자신이 위대하다고 믿는 일, 즉 자신이 하는 일을 사랑하는 것'임을 역설했다. 꿈을 그리고 인생의 밑그림을 그려 볼 때 중요한 것은 자신이 하는 일 자체에 스스로 만족스러워하는가 하는 점이다.

즐기고 사랑하는 일을 찾아낸 당신의 재능에 대한 의견과 팩트Fact는 별개일 수도 있다. 틈만 나면 그림 삼매경에 빠졌던 한 소년이 학창시절에 재능이 없다고 통보 받아 자신이 사랑하는 미술을 시작조차 못할 줄 알았건만, 타인들의 평가에 구속됨 없이 좋아하는 일을 포기하지 않고 꾸준히 하다 보니 결국 승승장구한 아티스트가 된 이야기를 지금부터 풀어 볼 참이다.

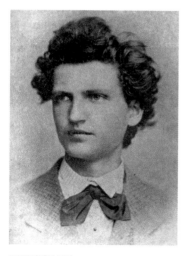

1883년경의 무하

그 아티스트는 바로 체코 출신의 거장 알폰스 마리아 무하Alfons Maria Mucha, 1860-1939 이다. '아르누보'의 스타 아티스트로 부상하며 처음으로 명성을 얻었던 프랑스에서는 '뮈샤'로 불렸다. 그는 예술이 일상의 한 부분이 되도록, 19세기 말과 20세기 초 프랑스 사람들의 라이프 스타일에 자신의 작품을 접목시켜 경제적 가치를 창출하며 아트 비즈니스에서 세계적인 성공을 거두었다. 아티스트 무하는 산업화와 대량생산 시대에 맞추어 변화를 흡수하고 자신의 영감을 작품 속에서 독창적으로 표현했다.

창의력이라 하면 무에서 유를 창조해 내는 능력을 떠올리겠지만, 이것은 종종 모

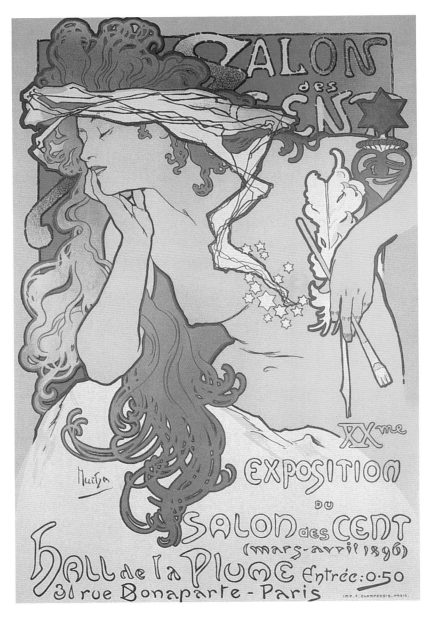

살롱 데 상 전시회 포스터
채색석판화, 1896년

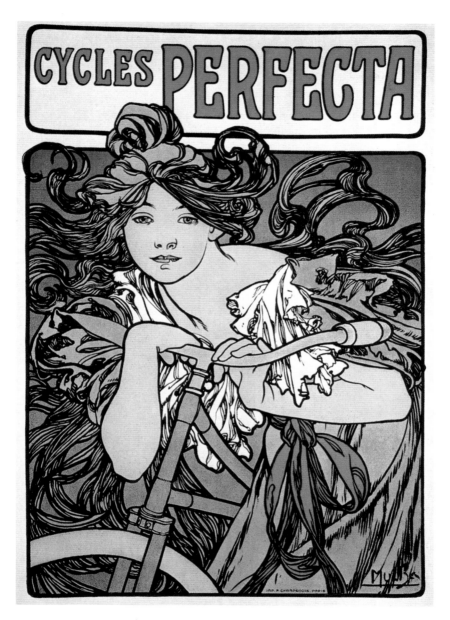

퍼펙타 자전거 광고 포스터
채색석판화, 1902년

방에서 탄생한다. 기존의 것을 자신의 스타일로 차용하거나 남다른 방식으로 특정 요소를 덧붙이거나 생략하는 능력도 창의력이다. 두 가지 이상의 분야를 넘나드는 융복합은 창의력을 위한 모티베이션 Motivation이다. 무하의 상업미술은 묘사 대상의 균형미를 고려한 이미지의 사실적 재현이라는 전통 미학의 형식에서 탈피해 고도로 스타일화되고 이상화된 여성을 탄생시켰다. 이런 점 때문에 무하의 아르누보 작품들은 화려하면서도 몽환적이고 환각적인 느낌을 준다. 무하는 19세기 말부터 프랑스 파리와 유럽에 이어서 미국에서까지 상업미술로 대중적 성공을 거머쥐었다. 사람들은 무하와 그의 작품을 원하며 열광했다.

　　무하의 비주얼아트가 파리 아르누보의 아이콘이자 뛰어난 작품으로 여겨진 데는 근거가 있다. 무하의 작품들은 그가 대중과 소통하는 기호로 자리매김했다. 기호는 어떠한 것을 나타내거나 전달하는 바가 있기에 형식으로서의 '기표記標, Signifiant'와 내용으로서의 '기의記意, Signifié'라는 두 요소로 이뤄져 있다. 무하의 독창적 화풍인 기표와 그가 작품을 통해 나타내고자 하는 의도를 담은 기의는 타인들을 매료시키고 공감을 이끌어 내는 방식으로 창작되었다. 말하자면 무하의 작품들은 감각에 자극을 가하는 인상적인 시각 이미지로 대중에게 훌쩍 다가갔을 뿐만 아니라 이 이미지가 의도하는 실제 대상을 떠올리도록 하는 데도 빼어났다. 더구나 무하의 그림이 대중에게 친숙해진 이유는 판화의 복제성과 이를 활용한 광고의 융합으로 예술에 상업성이 본격적으로 개입되었기 때문이었다. 무하의 상업미술은 상품의 수익 창출을 상승시키고 아름다움을 소유하고 싶어 하는 대중의 욕망을 채워 주는 흥행 보증수표였다.

　　일찌감치 그림은 무하를 홀리는 색채와 형태의 놀이이자 상

상력의 결정체였고, 때론 그의 전부였다. 어린 시절부터 그림을 놀이로 즐기며 남다른 예술적 열정에 사로잡힌 그에게는 영락없는 호모 루덴스로서의 경쟁력이 있었다. '이미 고대인은 예술과 기술, 창조력과 능숙한 손재주에서 남보다 뛰어나고 이기려는 영원한 욕망 속에서 하나가 되었는데'*, 태고로부터의 이러한 메시지는 그가 더 큰 무대로 나가 진화하고 공개적인 겨루기의 장에 뛰어들게끔 했다. 청춘을 걸고 내달렸던 예술 놀이와 겨루기에서 무하는 솜털까지 바짝 서는 희열을 느꼈고, 결국 당대 파리 상업미술계의 고지에 올라섰다.

　　오늘날 젊은이들이 구직을 위해 이력서를 내고 면접을 준비하거나 창업 전략을 치밀하게 계획하거나, 노래·패션·연기를 위한 공개 오디션에 모여든 사람들이 정상에 오르기 위해 자웅을 겨루는 것과 마찬가지로 무하도 파리 예술계에서 치열한 경쟁을 거쳤다. 분야만 다를 뿐 이 모든 겨루기는 '나'라는 존재의 의미를 외부적으로 각인시키고, '나'라는 존재의 효용성을 사회라는 시장에서 세일즈 하는 과정이다. 무하는 자신의 일을 놀이로 즐기며 창의적인 시각으로 세상을 바라보았고 이를 자신만의 독특한 스타일로 작품 속에 투영했다. 이것이 겨루기 속에서 무하를 차별화시키고 성공으로 이끌었다.

　　한데 직업적인 출세나 경제적인 부유함이 성공의 최종 종착지일까? 무하는 좋아하는 예술을 직업으로 가졌고 이를 즐겼던 결과로 명예와 부를 얻었지만 그에겐 아직 못다 이룬 삶의 비전이 허전함으로 남아 있었다.

　　'예술이란 무엇일까?' 그 개념은 사람에 따라 자의적이거나 시대에 따라 가변적일 수 있지만, 간단히 말해 '예술이란 아름다움을 창조해 내는 인간 문화 활동의 일부'로 정의할 수 있다. 그리고 무하에게 '아름다움이란 물질과 정신 사

이의 조화이자 선을 악으로부터 구별할 수 있게 하는 것'이었다. 즉 무하는 예술의 도덕적 가치에 결코 경솔하지 않았다. 마음의 소리에 귀를 기울였던 무하는 '내가 타인에게 도움이 될 수 있다'는 삶의 의미와 가치를 지닌 놀이를 찾아내고 싶었다.

그리하여 아티스트 무하가 최종적으로 이뤄 낸 성취는 인간 존재의 의미를 성찰하고 삶의 해법을 구하기 위한 '인문학에의 경의'를 예술로 풀어낸 것이었다. 그는 스토리텔링이 있는 인문학을 예술에 융합시켜 놀이로 즐기며 대작大作으로 완성하는 행복에 도달했다. 이 작품들은 무하가 미래를 위한 물질적 부를 더 축적하기 위한 안전장치가 아니라, 인간 존재의 이유를 위한 기여이자 공공이 즐기는 예술적 자산이 되었다.

자신의 예술처럼 다채로웠던 삶은 무하에게 고뇌와 환희, 실패와 성취를 모두 안겨 주었지만, 꿈을 향한 놀이가 주는 몰입의 즐거움을 체득한 호모 루덴스의 심지心志는 강인했다. 변화하는 속성을 지닌 외부적 상황에 대해 자신의 삶을 주도적으로 디자인해 갔던 무하의 예술은 세기를 넘어 소통하는 생활 속의 즐거움이라는 가치까지도 남겼다. 호모 루덴스였던 무하는 즐기는 일을 하며 이뤄 낸 성공을 통해 날아올랐고, 정말 사랑하는 일을 위해 타인들에게 재능을 이바지한 그의 영향력에는 시공을 초월한 생명력이 있다.

플러스 알파가 필요해

'브랜드Brand'는 시각화된 이미지와 결부되어 있다. 브랜드 가치란 특정 상품에 대해 장기간에 걸쳐 형성된 좋은 이미지이다. 브랜드 가치가 높다는 것은 이미 시장에서 그 상품성이 소비자에게 신뢰를 얻어 검증되었음을 뜻한다. 대중이 소비를 통해 어느 아티스트를 선호하면 그는 브랜드 가치를 얻게 된다. 이렇게 되기 전에는 예술계에서 그 혹은 그녀는 무명이라는 수식어가 잠정적으로 붙어 있는 많고 많은 아티스트 중의 한 사람이다. 그 가운데 인기를 얻는 예술가들과 작품 중에는 사람의 감성과 욕망을 자극하는 요소를 마케팅에 활용하여 상업적 성공을 이룬 사례들이 많다. 그러나 상업적 성공의 측면에서 보자면 예술성 하나만으로 대중의 관심을 불러일으키기엔 역부족인 경우가 드물지 않기에 '플러스 알파Plus Alpha'가 필요하다.

 몇 해 전에 흥미로운 기사가 난 적이 있다. 미국이 낳은 세계적인 바이올리니스트 조슈아 벨Joshua Bell이 출근 시간 무렵 엘리트들이 많이 오가는 워싱턴의 한 지하철역 귀퉁이에서 스트라디바리우스 바이올린으로 연주를 했다. 이는 사람들이 무엇에 반응하는지를 알아보기 위해 계획된 실험이었다. 벨은 허름한 옷차림이긴 했지만 행여 몰려들 사인 공세를 감당 못 할까 봐 일부러 야구모자까지 푹 눌러쓴 채 바이올린 연주에 몰두했다. 수많은 출근길 인파가 앞을 지나갔

지만 그의 아름다운 연주에 반응한 사람은 소수였다. 모인 돈도 약 32달러에 불과했다.

　　고가의 티켓을 매진시키며 콘서트홀에서 성황리에 치렀던 연주와 지하철역 귀퉁이에서 했던 연주는 극과 극의 반응이 나왔다. 이미지에 대한 시각적 조작이 결정적인 요인이었다. 지하철역에서 무명으로 연주하던 조슈아 벨이 거리 어딘가에 떨어져 쉽게 눈에 띄지 않는 다이아몬드였다면, 콘서트홀의 그는 명품숍 쇼윈도 속의 다이아몬드와 같았다. 절찬리에 펼쳐지는 공연은 조슈아 벨의 예술성에 가미된 플러스 알파, 즉 '대중이 동경하는 유명 아티스트와 고급스러운 콘서트홀'이라는 브랜드 가치의 조합이었다. 브랜드 가치가 높은 경우 사람들은 적정 가격 이상을 지불하기도 한다.

　　예술가는 소비자인 대중에게 이름을 알리고 스타 아티스트가 되고 싶어 하지만 이런 대중적 성공은 소수의 다재다능한 예술가들만이 얻을 수 있는 반대급부이다. 매스미디어 및 대중문화 속에 등장하는 시각적 이미지를 미술 속에 독창적으로 반영한 팝아트Pop Art의 창시자 앤디 워홀Andy Warhol, 일상에서 볼 수 있는 대량생산품을 작품에 차용해 예술의 엄숙함을 벗어나려 시도해 오며 값비싼 통속예술을 내세운 키치Kitsch 아티스트 제프 쿤스Jeff Koons, 오타쿠おたく의 정신세계와 문화를 시각예술의 제도권으로 들여놓은 팝아티스트 무라카미 다카시村上隆. 이들 아티스트들이 독창적인 예술로 말하는 것 외에 갖추었던 플러스 알파는 무엇이었을까?

　　이들도 한때 무명 시절을 거쳤지만 사람들에게 스스로를 알리려는 노력과 더불어 작품을 통해 대중의 소비 욕망을 자극하며 자신을 견고하게 브랜드화했다. 앤디 워홀은 비즈니스도 양립되어야 하는 예술가의 삶을 '돈을 버는 것도 예술이고, 일하는 것도 예술이고,

사업을 잘하는 것은 최고의 예술이다'라고 명쾌하게 표현했다. 워홀은 사교계 모임을 통해 명망 있는 사회인사들과 대중에게 자신을 알리는 데 주력했고, 통조림 수프나 코카콜라 같은 소비재들을 비롯해 당시 대중이 동경하는 수퍼스타들을 작품의 소재로 드러냈다. 워홀은 자신의 작업실을 '팩토리Factory, 공장'로 불렀고, 상품에까지 자신의 작품을 입혀 미술은 누구나 접근하기 쉬운 것이라고 인식시켰다.

제프 쿤스도 유명인사들 및 뉴욕의 갤러리들과 친분을 쌓기 위해 20대부터 노력했고, 일상의 사물들을 극대화한 조형 작품으로 사람들의 이목을 끌며 자동차에서 화장품에 이르는 상품에 자신의 작품을 입혔다. 일본 애니메이션과 할리우드 영화 등에서 영감을 얻은 무라카미 다카시의 팝아트는 화려하고 밝은 색채의 캐릭터와 작품들로 동서양 예술소비자들의 흥미를 유발시켜 히트하며 명품 브랜드와도 손을 잡았다. 워홀, 쿤스, 다카시는 대중의 다양화된 예술적 취향을 반영하며 작품의 포커스를 마케팅에도 두고 이를 형상화해 냈다. 이들의 성공을 보면 독자적인 움직임보다는 소통의 네트워크가 성공의 지렛대가 되었음을 알 수 있다.

그리고 여기에는 '콜라보레이션Collaboration', 즉 협업協業이 있었다. 기업, 아티스트, 소비자 간의 삼자 소통을 바탕으로 하는 콜라보레이션은 기업의 상품에 아티스트가 예술을 입혀 소비자들의 욕망을 자극하는 유혹의 예술이다. 기업과 아티스트라는 각각의 브랜드 가치가 콜라보레이션을 통해 시너지를 추구하는 비즈니스 파트너가 되었다. 이로써 기업과 폭넓은 계층의 소비자는 예술의 메세나Mecenat, 후원자가 되었고, '내가 소유하는 예술'이 일상이 되었다.

콜라보레이션 상품의 디자인이란 대중의 눈을 즐겁게 하고 마음을 움직이는 시각 언어이다. 콜라보레이션 디자인은 박물관에

걸려 있는 명화, 스타 아티스트의 현대미술 작품, 유명 디자이너의 스타일 등을 생활용품에 접목시켜 대중의 손 안에 들어오게 했다. 소위 명품을 활용한 콜라보레이션에 소비자는 끌려왔다. 그것은 희소성 있는 소장가치를 누리게 해주고, 소비자 자신의 존재감을 뽐내고 주목받고 싶어 하는 심리를 만족시켜 준다. 뿐만 아니라 소비자의 취향이나 사회적 지위까지 드러내 주는 효용성도 갖고 있다. 이것이 콜라보레이션 상품을 구입하는 대중이 얻는 플러스 알파이다. 콜라보레이션을 통해 브랜드 가치를 높이는 아트 마케팅의 역사는 짧지 않다.

TV도 라디오도 없던 19세기 말 프랑스 파리의 예술적 취향을 사로잡은 대중적 아티스트가 바로 알폰스 무하이다. 무하의 예술 소비자는 후원자였던 부유한 귀족뿐만이 아닌 당시의 대중이었고, 무하는 일상용품에서 보석에 이르기까지 매우 다양한 영역에서 콜라보레이션 작품을 탄생시켰다.

무하의 예술성에 포함된 플러스 알파는 '시대의 트렌드를 읽는 현실감각과 상업미술이 성장세를 보이는 시점에 자신을 브랜드화하고 자신의 디자인을 상품화하는 비즈니스 마인드'였다. 그는 당대 최고 흥행배우의 공연 포스터를 기존의 틀을 깬 스타일로 창작해 센세이션을 일으켰다. 이렇게 자신을 브랜드화한 데 이어 상업미술이 성장세를 보이는 시기에 소비자의 감각을 만족시키는 디자인을 연달아 히트시켰다. 무하는 산업사회의 예술이 비즈니스로서 대중적으로 적용되는 흐름을 제대로 짚었다.

무하의 작품을 모티프로
콜라보레이션한 21세기의 도자기
보헤미아 포르첼란(Bohemia Porcelán) 사

무하가 디자인한 파리의 조르주 푸케 보석숍
1902년, 프랑스 파리 카르나발레미술관

상업미술은 이윤 추구라는 숙명적 동기에 의존적이다. 무하는 대량 생산의 산업사회와 소비적인 대도시 사회가 성장해 가는 시류를 타고 비주얼아트를 상업 속에 융합시켜 성공을 향유했다. 무하는 뼛속까지 멀티 아티스트였다. 그가 포스터, 회화, 일러스트레이션, 디자인, 조각, 건축 등의 분야에서 맹활약했던 밑바탕에는 다양한 상황에 유연하게 적응하는 응용력과 독창적 사고가 깔려 있었다.

무하는 자신이 독창적으로 이미지화한 뮤즈들의 이상화된 아름다움을 상품 전면에 내세우며 대중의 소비를 겨냥했다. 그의 뮤즈들은 사람들의 판타지를 자극하는 효과 만점의 광고 모델이 되었고, 당시 무하의 작품 스타일은 디자인의 매뉴얼이자 대중이 가진 소비욕구의 종착점이었다. 아트와 비즈니스를 절묘하게 조화시킨 무하의 아이디어에 행운의 여신은 금빛으로 주조된 미소를 쏟아냈다.

파리에서 무하가 이끌었던 아르누보는 모던하고 실용적인 예술을 추구했다. 무하는 프랑스의 여러 기업들과 협업했을 뿐만 아니라 미국에서 활동하며 1906년 시카고의 한 기업과의 콜라보레이션을 통해 자신의 이름을 브랜드로 내건 비누 '사봉 무하Savon Mucha'를 론칭한다. 무하의 작품들은 21세기에도 콜라보레이션을 통해 여전히 각광받고 있다.

스타 아티스트로서 무하가 지녔던 소위 '스펙'은 뛰어난 예술성에 그친 것이 아니었다. 그에게는 '소통의 힘'이라는 중요한 무형의 자산이 있었다. 무하의 콜라보레이션 디자인이 갖는 차별화, 즉 '튀는' 전략의 목표는 창의성을 발휘해 소비자의 감각에 만족을 주는 것이었다. 또 사람들 사이에는 '네트워크'라는 가치가 있다. 무하와 기업의 관계는 콜라보레이션 상품이 소비될 수 있도록 서로 소통하는 '협력 전략'이 필요했다. 협력 전략은 역할을 공유하고 배분해서

무하의 1900년 작품 <보석> 시리즈에서 토파즈를 콜라보레이션한 21세기의 시계 예술
예거 르쿨트르(Jaeger-LeCoultre) 사

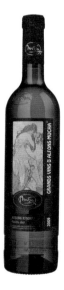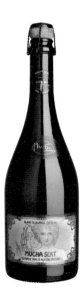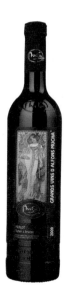

무하의 작품을 모티프로 한 21세기의 와인과 샴페인 레이블 콜라보레이션
소아레 섹트(Soare Sekt) 사

각자 맡은 바를 수행하는 것이다. 이때 '협력'은 '동조'라는 의미를 포함하기도 한다. 소통하기 위해서는 뛰는 전략 그리고 협력 전략 사이의 균형감각을 유지하는 것이 중요하다. 이렇게 성공한 무하는 현대인의 비즈니스 마인드 게임에서 하나의 전략적 롤 모델이 될 수 있다.

　　무하는 10대 시절 친구의 고향에 같이 놀러 갔다가 그곳 선술집에서 초상화를 그려 주며 용돈을 벌던 중에 자신이 즐기고 잘하는 일, 즉 그림을 통해 돈을 벌 수 있다는 확신을 가졌다. 그림도 근본적으로는 예술가가 대상을 '자신의 스타일'로 모방하는 과정을 통해 재창조하는 것이다. 더 나아가 그림에 문외한일 수 있는 불특정 예술소비자들에게도 생활 속에서 쓰임새 있는 작품으로 다가가는 친절한 예술이었다는 점이 바로 무하가 만들어 낸 플러스 알파였다.

　　알폰스 무하는 이렇게 예술소비자들과 교감을 나누며 그들의 소비 욕망을 끌어내 세기말 아르누보의 신드롬이 되었다. 보물단지처럼 고이 놓아 두어야 할 것 같았던 거장의 예술이 어떻게 일상에서 두고두고 음미하는 꿀단지 같은 친숙한 가치가 될 수 있는지, 예술은 누구를 위해 존재하는지에 대한 물음에 한 세기 훨씬 전부터 생활 속에 들어온 무하의 콜라보레이션 작품들이 답을 준다.

아르누보, 자연에 꽂히다

세상의 이목을 끌고야 말겠다던 야심에 찬 아르누보 아티스트들. 일상 자체가 숫제 예술이기를 꿈꾸던 그들을 사로잡은 것은 바로 '자연'이었다. 물론 사람이 자연을 통해 얻고 싶은 것은 '아름답게 느껴지는 자연'이다. 추한 것이라면 아무리 자연적인 것이어도 관심 밖의 대상이다. 가령 대소변이나 시들어서 썩어 가는 꽃은 있는 그대로의 자연이지만 아름답지는 않으므로 추구하는 대상이 아니다. 현대의 도시인들은 자연의 아름다운 여행지를 동경하지만 막상 그곳에 가보면 혼잡함, 불결함, 얄팍한 상혼 등 실망스러운 광경도 보게 된다. 우리는 이런 것을 모르지 않음에도 자연으로의 여행을 유토피아로 상상한다. 이성이 아닌 마음이 상상하는 자연을 갈망하는 것이다.

 '자연' 즉 '있는 그대로'란 우리 내면의 감성을 덧씌워 바라보는 것이라 할 수 있다. 그래서 상상력이 배제된 채 자연을 그대로 묘사한 정밀화는 감동을 주기에 한계가 있고 예술가의 희로애락 같은 핵심 이외의 것을 생략한 추상화는 난해하고 모호하게 느껴진다. 정밀화와 추상화의 간극에 바로 아르누보가 있다. 아르누보 속 아름다운 자연의 모습은 예술가가 가감 없이 그대로 묘사한 것이 아닌 상상력을 발휘해 만들어 낸 유토피아이다. 아르누보는 자연이라는 '사실' 더하기 '감성'이라는 시각예술이다. 소용돌이치듯 휘감아 도는 아르

누보의 자연주의적 선들은 사회에서 이해 받지 못한 채 방황하며 상실감에 젖은 세기말의 인간 심리를 담는 형식이었다.

　　프랑스어로 신예술新藝術을 의미하는 아르누보는 모든 예술 분야에 적용되었던 모던하고 독창적인 19세기 최후의 예술사조로 1890년에서 1910까지 지속되었다. 아르누보는 1880년대에 벨기에에서 먼저 싹터서 세기 전환기를 풍미하며 프랑스의 유행을 휩쓸었다.* 아르누보 양식이 유행하던 이 시기에 많이 사용된 찬사의 말은 '장식적'이라는 것이었다.** 아르누보의 가장 두드러진 특징은 장식성, 자연을 모티프로 하는 디자인, 실용 예술이었다.

　　아르누보는 상징주의Symbolism와 그 궤를 같이하고 있다. 아르누보가 예술의 형식에 관련되어 있다면 상징주의는 예술의 내용과 관련되어 있다. 상징이란 사랑, 기쁨, 슬픔, 동경 같은 무형의 의미를 예술 작품 속에 이미지로 형태화한 것이다. 상징주의적 아르누보를 이끌어 가던 아티스트들에게 자연은 온갖 상징을 분출하는 영감의 원천이었다. 대상을 사실적으로 재현하는 회화가 의미를 잃어 가던 시점에 상징주의가 등장했고, 아르누보는 작품 속에서 자연의 모티프들을 상징으로 내세워 인간의 내면까지 표현했다. 아르누보 장식에 드러나는 자연의 모티프들에도 상징이 있다. 상징주의적 아르누보가 관념에 그치지 않고 상업논리도 가미된 생활예술로 대중 속에서 함께 호흡했다는 점은 인간적이고 획기적이었다.

　　자연을 모티프로 한 아르누보를 예술과 자연 과학의 융복합이라는 측면에서도 이해해 볼 필요가 있다. 자연계의 생물은 그 생활 조건에 적응해야만 살

* 아르누보가 프랑스에서 유행하던 시기에 유럽의 다른 나라들에서는 각각의 문화적 성향에 따라 차별화된 예술양식이 구현되었다. 오스트리아에서는 분리라는 의미의 제체시온(Secession), 독일에서는 청춘 양식을 뜻하는 유겐트스틸(Jugendstil), 영국에서는 모던 스타일(Modern Style), 스페인에서는 스틸레 모데르니스타(Style Modernista)로 불렸다.

** 『서양미술사』, E.H.곰브리치, 백승길, 이종승 옮김, 예경, 2007

아남을 수 있다는 다위니즘Darwinism은 생물의 진화뿐 아니라 당시의 예술에도 영향을 미쳤다. 이전까지 유럽을 지배한 사상은 성서에 기반한 '창조론'이었으나, 다윈은 인간이 단세포에서 시작해 고등생물로 진화해 왔다는 '진화론'을 주장했다. 다윈의 진화론은 인류에게 엄청난 사고의 변화를 요구했다. 진화론은 인간 자체는 환경의 산물이며 환경에 적응하고 진화하며 발달한 존재라 말한다. 환경에 적응하기 위해 몸부림치다 보니 여기까지 왔다는 것이다. 인간이나 곰, 공작 모두 뛰어난 진화를 했고 지금 생존해 있다는 것은 자연에 이제까지 잘 적응해 왔다는 뜻이다. 즉 자연이 주된 변수요 인간이 종속 변수이다. 자연이 변하면 이에 적응하면서 인간의 존재도 변하게 되어 있다.

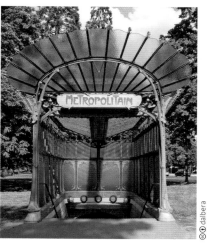

파리의 아르누보 양식의 건축물 일부

프랑스의 건축가 겸 장식가 엑토르 기마르(Hector Guimard, 1867-1942)가 디자인한 아르누보 양식의 파리 지하철 입구

과학과 기술의 발전은 예술의 흐름도 바꿔 놓는다. 예술가도 생존과 관련이 있다. 예술에 끊임없이 정당성을 부여해야 하기 때문이다. 예술가는 새로운 과학과 사회에 대응해 새로운 아름다움을 추구해야 한다. 한 시대의 예술이 그 시대성을 잃어버리면 예술가들은 사회에서 도태되고 대거 몰락한다. 그리고 다음 시대의 새로운 예술적 흐름이 생겨난다. 말하자면 시대의 흐름을 반영하는 새로운 예술성을 사회가 요구하는 것이다.

　　예술을 통해 인간 내면을 비추어 볼 묘안을 궁리하던 아르누보는 인간과 자연을 결부시키며 다위니즘이라는 자연과학 분야에서 예술의 실마리를 찾았다. 아르누보 아티스트들은 디자인의 진화에 눈을 떴고, 작품 속에서 자연을 독창적이고 우아하게 변화시켜 묘사하는 것에 관심을 기울였다. 자연의 유기적 형태와 그 변화에 조형예술적인 해석을 접목시켰다. 아르누보 작품에는 식물의 덩굴손, 줄기, 꽃과 잎이 흔히 나타난다. 애벌레에서 탈바꿈해 성장하는 잠자리, 나비 같은 곤충들도 자연의 흐름 속에서 변화를 상징하는 모티프로 주목받았다. 아르누보의 전형적인 동물은 아름다움과 고귀함의 상징인 공작 그리고 사랑과 순수의 상징인 백조였다.

　　아르누보의 색채에도 상징성이 있는데 그 가운데 보라색은 비밀스럽고, 우울하고, 신비하고 귀족적인 분위기를 지닌 특성 덕분에 아르누보가 가장 애호하던 색의 하나였다. 다양한 모습과 색채를 가진 자연의 꽃들은 상징을 위한 소재로 그만이었기에 자연의 모티프로 인간 심리를 표현하려는 아르누보가 추구하는 바와도 잘 맞았다. 아르누보에서 식물의 모티프와 꽃 등은 대개 고도로 스타일화되어 몽환적인 분위기를 발산한다.

　　알폰스 무하의 파리 아르누보 시절 작품들은 화사하고 밝은

색채, 뚜렷한 외곽선, 이상적인 아름다움을 지닌 여성미가 특징적이다. 무하가 묘사한 이상적인 여성미는 고혹적이고 관능적인 미인 혹은 청초하고 전원적 순수성을 지닌 미인의 모습으로 나타난다. 자연주의적 모티프들과 리드미컬하게 조화를 이룬 무하의 아르누보 작품들은 이상적이고 몽환적인 미인들의 밀어密語처럼 느껴진다.

그중 〈사계절〉은 무하의 가장 유명한 작품 중 하나로 파리 샹프누아Champenois 인쇄소에서 지속적으로 후속 작품이 출시된 장식 패널이다. 각 계절을 의인화하여 수줍고 부드럽게 피어나는 봄, 강렬한 소낙비가 갠 듯 구름이 나른하게 깔린 뜨거운 여름, 농익은 레드와인처럼 깊은 가을, 나뭇가지들에 고상하게 내려앉은 눈 속의 겨울을 묘사했다. 사실 세기말 에로티시즘과 퇴폐적 분위기의 상징으로 여성이 아르누보 작품에 더욱 많이 등장했다. 아르누보 아티스트들은 여성을 천상의 미인 혹은 자연 속에 조화된 관능적인 존재로 묘사하려는 경향을 보였다.

작품 〈과일〉과 〈꽃〉에서 무하는 아르누보의 전형적인 식물 모티프를 의상의 패턴으로 사용했고, 꽃을 장식적으로 풍성하게 사용해 여성미를 극대화했다. 미풍을 타고 실려 오는 과일 향과 꽃향기는 자연이 내쉬는 달콤한 숨결처럼 무하의 작품들에 스며들었다. 자연의 꽃들은 아르누보 작품 속에서 상징의 향연을 벌였고, 1898년 작품 〈꽃들〉에서는 기품 있는 여인들로 의인화되었다. 카네이션은 자부심과 혁명을, 붓꽃은 남성성을 상징한다. 아르누보가 가장 사랑한 꽃들 가운데 하나인 백합은 깨끗함과 순결함을 상징한다. 장미꽃의 오각형은 별을 연상시키며 신의 비밀이나 여성성, 사랑 등을 상징한다.

두꺼운 직물 벨루어에 인쇄된 〈마거리트와 여인〉에서 곡선적 자연의 모티프에 어우러진 여성의 몸짓은 우아하고 유려하다. 그

외에도 〈하루의 시간〉이라는 작품에서는 자연의 변화를 미인들의 자태로 의인화하기도 했다. 시시각각 변화하는 자연을 시각예술로 승화시키는 아티스트 무하의 창의적 관찰이 돋보이는 작품들이다.

무하의 아르누보 상업미술은 인간 본연의 가치와 자연 본연의 가치에 대한 사유 속에서 꽃피었다. 환경과 인간의 융합을 통한 무하의 아르누보 상업미술은 현대의 비즈니스 논리에도 적용시킬 수 있을 법하다. 본디 자연은 인간이 완전히 통제할 수 없는 대상으로, 우리 삶의 일부인 자연과 조화를 이루는 것은 고귀한 일이다. 아르누보에 합류한 유럽의 젊은 아티스트들은 당대의 사회 현상이 낳은 자연의 모습에 눈길을 돌렸다. 이들은 산업화 시대가 초래한 자연 훼손을 안타깝게 여기며 자연을 보호해야 할 필요성을 자각했다. 오늘날 21세기의 라이프 스타일에도 자연주의로의 회귀가 있다. 웰빙, 자연휴양림, 전원주택, 유기농, 친환경, 지구 온난화 방지 등은 21세기의 화두로 우리에게도 익숙하다.

관대한 자연으로부터의 영감과 세기말 인간 심리를 담은 아르누보는 떨리도록 감각적인 스타일이었다. 아르누보는 당시 사람들의 내면이 원하는 바를 읽고 이를 형상화하여 생활의 일부가 된 실용예술이기도 했다. 이런 점에서 당시 사람들은 아르누보에 공감했다. 여러 형태의 겨루기가 팽배한 현대사회에서도 자연은 그 자체로 인간의 영혼을 어루만져 주는 예술을 여전히 이어 가고 있다.

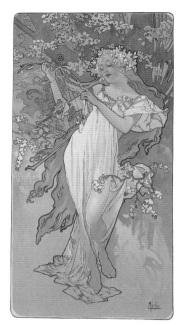
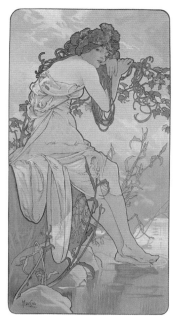
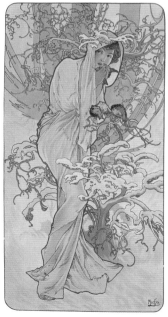
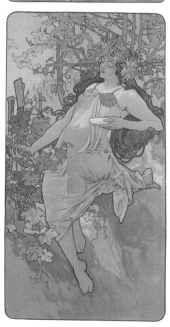

사계절–봄, 여름, 가을, 겨울(왼쪽 상단부터 시계 방향) 채색석판화, 103×54cm, 1896년, 미국 LA 론 앤 마라 뉴 컬렉션

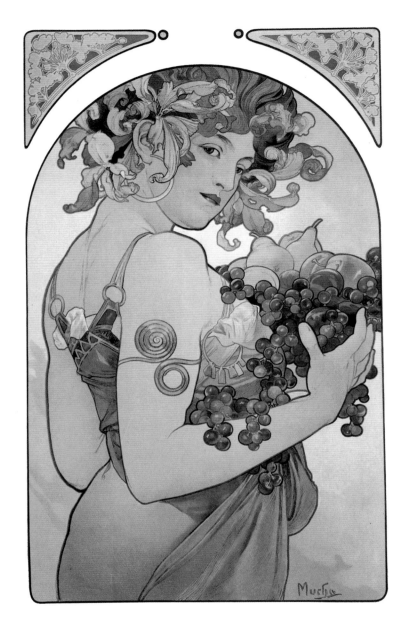

과일
채색석판화, 66.2×44.4cm, 1897년, 일본사카이시립박물관

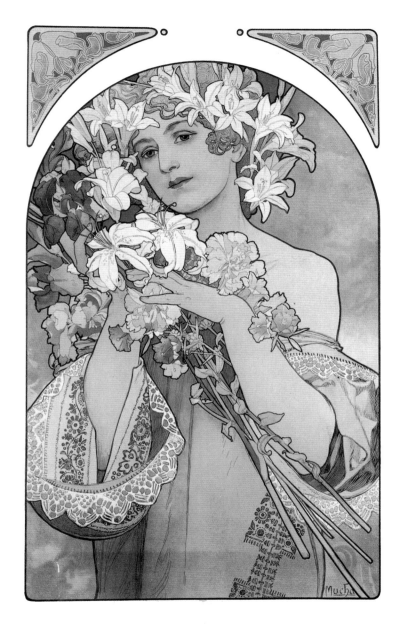

꽃
채색석판화, 66.2×44.4cm, 1897년, 일본사카이시립박물관

꽃들-카네이션, 붓꽃, 백합, 장미
채색석판화, 103.5×43.3cm, 1898년, 무하재단

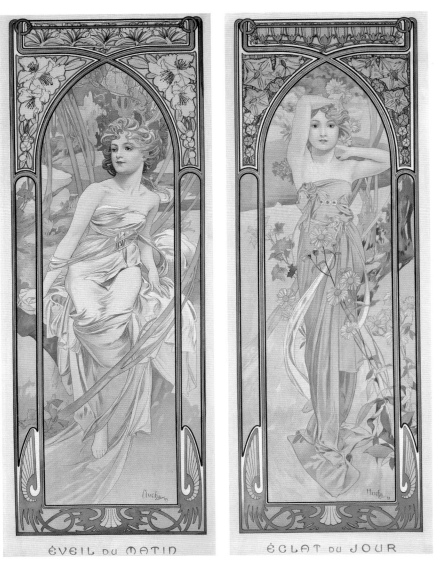

하루의 시간-아침의 깨어남, 낮의 찬란함, 저녁의 몽상, 밤의 휴식
채색석판화, 107.7x39cm, 1899년, 무하박물관

RÊVERIE du SOIR

REPOS de la NUIT

보 받은 그날, 청년 무하는 차마 고향집으로 다시 돌아갈 엄두가 나지 않았다. 그러나 낯선 거리를 정처 없이 배회하면서도 그는 스스로에 대해 속단하지 않았다.

알폰스 마리아 무하는 1860년 7월 24일 오늘날 체코의 남모라비아 지방 소도시인 이반치체vančice의 넉넉지 못한 가정에 태어났다. 체코는 서쪽의 보헤미아Bohemia, 동쪽의 모라비아Moravia, 북동쪽의 실레지아Silesia* 지방으로 이루어져 있다. 무하의 고향 이반치체는 오스트리아와의 국경 인근으로 빈과 그리 멀지 않은 곳이었다.

무하의 조국은 1526년부터 합스부르크 왕가의 지배를 받았고, 그가 일곱 살 되던 1867년에 체코 민족과 여러 슬라브 민족은 오스트리아–헝가리제국의 지배하에 놓이게 된다. 슬라브 민족은 중·동부유럽과 북아시아 지역에 해당하는 현재의 체코, 슬로바키아, 폴란드, 러시아를 비롯해 발칸 반도에 거주하는 민족이다. 당시 오스트리아 정부가 체코 문화와 정치적 독립을 인정해 주지 않았음에도 체코 민족의 애국운동은 확대일로에 있었다. 체코 사람들을 포함해 슬라브인들의 민족의식이 고취되어 감에 따라 정치적 긴장도 고조된 시대적 분위기 속에서 무하는 성장했다.

아버지 온드르제이 무하는 법원 공무원이었다. 온드르제이는 첫 부인과 사별한 후 재혼한 아말리에와의 사이에서 알폰스 무하를 낳았다. 알폰스 무하의 어머니는 조형예술에 조예가 깊었으며 신앙심이 깊고 지혜로운 여성으로, 빈의 어느 귀족 집안 가정 교사였다. 그녀는 빈에서 서른 중반까지 독신으로 지내다 어느 날 꿈에 나타난 천사에게 '가련한 고아들을 돌보라'는 계시를 받았는데, 다음날 친척으로부터 중매를 서겠다는 서신을 받고 모라비아로 돌아와

* 체코어로는 이 지방들을 각각 체히(Čechy), 모라바(Morava), 슬레스코(Slezsko)라고 한다. 이 세 가지의 지명은 독자의 이해를 돕기 위해 낯익은 영어식으로 표기한다.

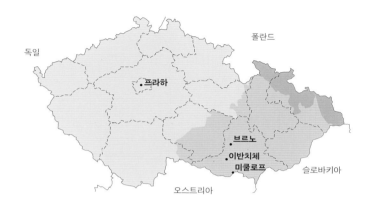

독일

폴란드

• 프라하

브르노
• 이반치체
• 미쿨로프

슬로바키아

오스트리아

체코 지도

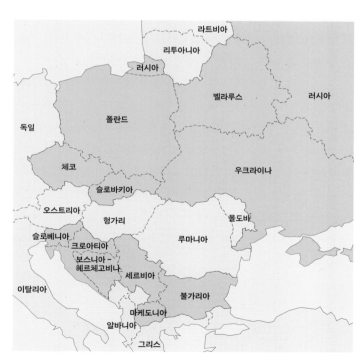

라트비아

리투아니아

러시아

벨라루스

러시아

독일

폴란드

체코

우크라이나

슬로바키아

오스트리아

헝가리

몰도바

슬로베니아

크로아티아

루마니아

보스니아 -
헤르체고비나

세르비아

이탈리아

불가리아

마케도니아

알바니아

그리스

슬라브 민족 지도

온드르제이 무하와 결혼하여 삼남매를 두었다. 알폰스 무하에게는 누이가 둘 있었고, 외할머니는 폴란드 사람이었다. 후에 무하가 슬라브 민족에 가졌던 깊은 애정은 이러한 태생적 이유와도 관련이 있다.

　　무하의 부모님은 아들이 법원 사무관이나 성직자가 되기를 바랐다. 그러나 무하의 예술적 재능은 어린 시절부터 빛을 발했다. 무하가 아기였을 때 어머니가 끈 달린 연필을 목에 걸어 주어 그가 걸음마를 떼기도 전에 그림을 먼저 배웠다는 약간은 전설 같은 이야기도 전해진다. 어린 시절의 무하는 오래된 장롱 뒤에서 벌을 서는 와중에도 쏜살같이 장롱 뒷면에 그림을 그렸다고 한다. 이동 축제에서 본 마술사의 묘기, 이반치체에 있는 성모마리아 승천 성당의 일요 미사, 시골 장터의 매력은 어린 무하의 뇌리 속에 또렷한 잔상으로 남았고 이 모든 것을 그림으로 그리면서 그는 무아지경에 빠져들었다.

　　어린 시절의 무하는 그림에 대한 재능뿐만 아니라 노래도 잘 불러서 시각과 청각의 두 예술 세계를 자유로이 오갔다. 무하는 초등학교를 마치던 해에 모라비아의 가장 큰 도시 브르노Brno에 있는 슬라브 김나지움에 성악 특기생으로 입학 추천서를 받는다. 아버지는 어린 무하를 데리고 당시의 유명한 교회음악 작곡가에게 오디션을 받으러 갔다. 이 작곡가가 무하의 실력에 흡족해하며 장학금 혜택이 주어지는 수도원 합창단에 입단시키려던 찰나, 합창단 지휘자 레오슈 야나첵Leoš Janáček, 1854-1928*이 들어서더니 이미 다른 멤버를 입단시키기로 했다는 소식을 전했다.

　　작곡가는 어쩔 줄 몰라 하는 무하와 그의 아버지를 위로하며 브르노 구시가에 있는 성 베드로 성당 성가대에 무하를 추천해 주었다. 무하는 1871년에 결국 브르노의 슬라브 김나지움에 입학했고 성가대원

* 야나첵은 후에 브르노 필하모니 지휘자로 활동하며 민속음악을 소재로 빼어난 작품 들을 남겼고, 이 우연한 만남 이후 무하와 평생 두터운 친분을 유지하는 사이가 된다.

으로 노래를 부르며 용돈을 충당했다. 이곳에서 바이올린 연주도 배우며 여가시간에는 기숙사 친구들의 모습을 그려 주기도 했다. 배움의 씨앗은 도처에 파종되어 있었다. 학창시절 늘 마주치던 성당의 스테인드글라스로 스며드는 태양빛의 향연, 미사와 음악은 무하를 미美의 세계로 이끄는 길잡이 별이었다. 수려한 색채 문자로 쓰인 성당의 고서古書들은 그에게 서체 교과서나 다름없었다. 훗날 그의 아르누보 작품들 속 다양한 서체는 브르노 시절로부터 이어진 영감이었다.

그러나 슬라브 김나지움에서의 성적은 과히 좋지 않았다. 무하는 졸업을 1년 앞두고 학업수행능력 부족으로 급기야는 학교를 그만두게 된다. 그림에만 열중하고 다른 과목들에는 흥미를 느끼지 못했던데다 변성기로 예전처럼 아름다운 알토 음을 낼 수 없었던 탓이었다. 이런 실패를 떠안고 이반치체의 고향집으로 돌아가자니 무하는 마음이 답답했다. 낙향하기를 망설이던 그때 마침 친구가 여행을 제안해 왔다. 그리하여 무하는 친구와 함께 동보헤미아 북쪽 폴란드와의 접경지역에 있는 우스티 나트 오를리치Ústí nad Orlicí라는 마을로 여행을 떠나기로 한다.

무하는 저녁마다 선술집에 삼삼오오 모여드는 마을 사람들의 초상화를 그려 주다 불현듯 그림을 그려 돈을 벌 수 있겠다는 생각이 들었다. 화가가 될 것을 결심한 것은 바로 이때였다. 이 마을의 한 성당에 들렀다가 우연히 바로크 성화의 거장 얀 움라우프Jan Umlauf, 1825-1916의 프레스코를 보고 깊은 감동을 받은 것도 계기가 되었다. 그렇게 무하는 화가를 향한 꿈에 한 걸음씩 다가갔다. 그는 역경 속에서 새로운 길을 보았다.

이윽고 무하는 고향 이반치체로 다시 돌아왔고 아버지의 주선으로 이반치체 법원 서기로 취직했다. 판사가 법정에서 판결을 내

리는 동안 틈만 나면 법정 기록 여기저기에 그림을 그려 넣어 눈총을 받았다는 얘기도 전해지지만 자신이 좋아하는 일은 아니었더라도 그는 법원 서기 일을 책임감 있게 한 것 같다. 당시의 서류 기록은 "알폰스 무하는 이반치체 지방 법원에서 1878년 10월 1일부터 1881년 9월 15일까지 일급을 받으며 임시직 서기로 민사재판과 형사재판을 기록하였다"고 무하의 성실함을 긍정적으로 평가했다.

비록 1878년에 프라하 조형예술아카데미에 입학을 지원했다 탈락했지만, 무하는 끓어오르는 예술적 열정을 도저히 억누를 길이 없었다. 당시 이반치체에서는 체코의 여러 도시들에서와 마찬가지로 애국조직이 결성되었다. 청년 무하는 이들의 정치적 활동과 아마추어 극단 공연을 위한 포스터, 전단지, 연극 무대를 디자인 해주며 재능을 활용했다. 그는 아마추어 극단에서 감독과 배우로도 활약했고 지속적으로 모라비아 여러 극단의 무대 배경을 그려 주며 수입도 얻었다. 청소년 시절의 무하가 경험한 민족주의와 종교는 이후 그의 상징주의적 작품 활동에도 흔적을 남긴다. 이반치체에서 무하의 첫 사랑이었던 처녀는 여교사였는데 그녀는 폐병으로 요절했다.

1881년 스물한 살의 무하는 빈의 링 극장Ring Theater에서 장식화가를 구한다는 공고를 보고 지원했고, 합격하여 곧 빈으로 떠난다. 무하는 빈의 최대 공방들 중 한곳으로 무대 배경과 커튼을 제작하는 '카우츠키-브리오시-부르크하르트Kautsky-Brioschi-Burghardt' 공방에서 무대장식 미술가로 일한다. 무하는 당시 빈의 유명한 역사화가이자 장식화가인 한스 마카르트Hans Makart, 1840-1884가 대형 캔버스에 그린 회화에 깊은 인상을 받았다. 마카르트는 화가 구스타프 클림트 Gustav Klimt, 1862-1918에게도 영향을 미쳤다.

공방으로부터 금전적인 지원을 받게 된 무하는 마카르트의

한스 마카르트, <오감> 연작 중 후각과 시각
70×314cm, 1872-1879년, 오스트리아 빈
벨베데르미술관

문하생이 되어 야간 미술학교 회화과정 수업에도 다니기 시작했고, 불투명 수채물감인 과슈Gouache와 계란과 안료를 섞어 사용하는 템페라Tempera로 그림을 그리는 스킬도 익혀 갔다. 마카르트는 회화에서 여성 인물의 배경으로 식물이나 나무를 그려 넣어 장식 효과를 구사하는 특징이 있었는데, 이는 무하의 창작 의식 속에 각인되어 이후 그의 작품들에서는 화려하고 섬세하게 양식화된 꽃이나 식물이 여성을 위한 장식적 요소로 흔히 나타난다.

그러나 무하의 빈 활동 시기는 너무도 짧았다. 1881년 12월에 링 극장이 화재로 전소되자 최대 고객을 잃게 된 카우츠키-브리오시-부르크하르트 공방은 가장 나이 어린 직원이었던 무하를 해고했다. 급작스레 실직한 무하는 곧 빈을 떠나 고향 인근 남모라비아의 미쿨로프Mikulov에 정착한다. 오스트리아와의 국경에서 2킬로미터 정도 떨어진 이곳에서 무하는 주민들과 유명인사들의 초상화를 그려 생계를 유지했다. 이곳의 한 서점에서 마음씨 좋은 주인의 호의로 무하는 자신의 그림들을 판매하기도 했다. 한번은 미쿨로프 시장 부인의 초상화를 캐리커처 스타일로 그렸는데, 이 그림이 미쿨로프 주민들 사이에 회자되면서 인근 마을의 성주 칼 쿠헨 벨라시Karl Khuen-Belasi 백작의 귀에까지 소문이 들어갔다.

쿠헨 벨라시 백작은 자신이 거주하는 에마 성Emin Zámek을 장식할 화
가를 물색하던 참이었다. 지인의 추천으로 무하는 쿠헨 벨라시 백작
가문의 기념행사를 위한 우아한 초대장을 만들었는데 독창적인 디자
인이 백작의 마음을 사로잡았다. 백작은 무하에게 에마 성에서 가문
의 초상화들을 복원하고 연회장의 프레스코와 인테리어 장식을 해달
라고 의뢰한다. 이 작업은 무하에게는 새로운 도전이었지만 백작은
얼마 지나지 않아 흡족함을 표현했다.

　　당시 많은 서적이 소장되어 있던 에마 성의 서재에서 무하는
동시대 예술과 과학 원리 그리고 역사에 대한 책을 마음껏 읽을 수 있
었다. 1884년에는 쿠헨 벨라시 가문의 고향이자 백작의 동생 에곤이
살고 있는 이탈리아 티롤의 강데그 성Gandegg에 초청 받아 짧은 기간
이나마 기사홀 벽면 장식과 아치형 천장에 역사화를 그리는 작업에
전념한다. 무하는 아마추어 화가이기도 했던 에곤과 함께 티롤을 비
롯해 베네치아, 피렌체, 볼로냐, 밀라노 등 북이탈리아 예술답사여행
을 하며 미술 공부를 다시 시작하라고 권유 받는다. 무하는 일단 모라
비아로 돌아왔고 백작은 그가 뮌헨에서 미술 공부하는 것을 금전적으
로 뒷받침해 주기로 결정한다.

　　무하는 1885년 가을에 당시 중부유럽의 예술 중심지였던 뮌
헨 미술아카데미에 입학해서 1887년까지 초상화가 겸 역사화가 교수
와 풍속화가 교수 문하에서 본격적인 미술 교육을 받는 한편, 이곳으
로 유학 온 예술가 지망생들과도 우정을 쌓는다. 뮌헨 시절을 기점으
로 이후 긴 세월 해외에 체류하는 예술가 무하의 영혼을 오매불망하
는 고국에 묶어 놓은 것은 고향에서의의 따스한 추억이었다.

　　청년 무하의 출발은 사회 진출을 앞두고 고민하는 오늘날의
젊은이들과 큰 차이가 없었다. 19세기의 그때와 21세기의 청년들은

여전히 '일자리는 한정되어 있고 경쟁은 치열하다'는 말을 듣고 있다. 험난한 구직시장에서 당신은 타인의 눈에도 썩 좋아 보이는 일자리를 찾아 25시간을 뛰는가? 아니면 정녕 자신이 하고 싶은 일을 향해 나아가는가? 빈손으로 고향을 훌쩍 떠난 청년 무하의 좌충우돌 성공기에는 예기치 못한 낙담과 절망도 있다. 중요한 것은 청년 무하가 자신이 좋아하는 것과 하고 싶은 것이 무엇인지 꿰뚫고 있었다는 점이다. 몇 번의 사계절이 돌고 돌아야 무하가 '성공한 화가'가 될는지 아직은 그 누구도 알 수 없었다. 그러나 결코 머뭇거림이 없는 시간 속에서 무하는 자신의 청춘을 건 꿈을 둘러메고 길을 나섰다.

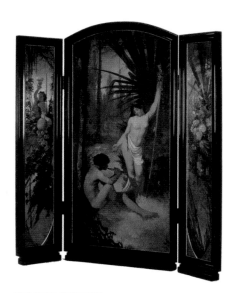

에마 성에서 창작한 병풍
1881-1883년경, 체코 브르노 모라비아 갤러리

쿠헨 벨라시 백작부인의 초상화
1888년경, 체코 브르노 모라비아갤러리

색채의 톤을 입으라, 파리

장식미술의 향연, 세기말의 시선을 훌리다

아카데미 줄리앙의 보헤미안

1887년 스물일곱 살의 청년 무하는 최신 예술사조의 메카 파리에 입성했다. 당시의 그는 프랑스어를 전혀 할 줄 몰랐다. 가진 것이라고는 손에 든 수트케이스와 화가 지망생으로서의 열정 그리고 패기가 전부였다. 역시 화가 지망생이었던 체코 친구와 함께 파리에 도착한 무하는 무작정 걷고 또 걷다 아티스트와 인근 극장의 배우들이 주로 살고 있는 거리의 한 공동주택에 이르렀다. 그리고 마침 허름한 빈 방을 찾아냈다. 무하의 친구는 건물 내부에 승강기가 있는 곳에서 살고 싶어해서 다른 곳을 더 알아보러 갔지만, 무하는 조건을 까다롭게 따질 수도 없는 형편이라 일단은 그곳에서 짐을 풀기로 했다.

무하는 기차역에 맡겨 둔 수트케이스를 찾아와 새로 구한 방에 갖다 놓고는 창밖을 바라보았다. 건너편의 회색빛 지붕들과 바람이 이는 하늘이 그제야 눈에 들어왔다. 파리에 사는 수천 명의 아티스트들도 자기와 같은 열망을 가지고 예술혼을 불사르고 있을 것이란 생각이 들었다. 그 순간 무하에게는 세상에 오직 두 존재만이 있었다. '내가 당신들을 이길 것인가, 당신들이 나를 압도할 것인가?' 승자의 고지에 이르기 위한 레이스를 완주하려는 아티스트들의 출발 대열에 무하도 마침내 합류했다.

무하는 파리의 아카데미 줄리앙Académie Julian에 등록했다. 그

후로는 날마다 그림에 몰두하랴 프랑스어도 익히랴 눈코 뜰 새 없이 바쁜 나날을 보냈다. 점심시간이 되면 체코인 부부가 운영하는 작은 체코 식당까지 체코 친구와 함께 걸어갔다. 그곳에서 그들은 늦은 오후까지 고향의 맛과 온정을 느끼며 향수를 달랬다. 쿠헨 벨라시 백작은 매달 무하에게 하숙비와 학비를 지원해 주었고, 무하는 학업 진척 상황과 드로잉들을 그에게 정기적으로 보내야 했다. 여름에 무하는 백작을 만나 에마 성에서 프레스코 작업에 열중하며 방학을 보냈다.

그러나 파리에서 공부를 하던 어느 날, 무하는 쿠헨 벨라시 백작으로부터 더 이상 금전적으로 지원해 줄 수 없다는 통보를 받는다. 갑작스러운 상황 변화 속에서 무하는 파리의 보헤미안이 되어 갔다. '보헤미안bohemian'이라는 표현은 흔히 예술가의 삶을 연상시키거나 사회제도나 관습, 통념 등에 얽매임 없이 시대를 앞서가는 사람을 일컫는다. 보헤미안이라 불리는 이들은 기존 질서에 순응하기보다 대개 소신과 낭만에 따라 바람처럼 자유로운 영혼으로 살아가는 경우가 많다. 그러나 자신의 재능을 펼칠 미래는 눈부실 거라는 여유만만한 모습 이면엔 생활고에 허덕이는 냉혹한 현실도 있었다.

백작의 지원 중단으로 경제적 자립이라는 현실을 어깨에 짊어지게 된 무하는 1889년부터 프리랜서로 나섰다. 처음에는 잡지 그래픽 아티스트와 일러스트레이터로서 일거리를 찾아 나섰다. 공연예술이 날로 증가하고 있던 파리에서 그는 곧 극장 잡지 관련 일감을 얻어 일러스트레이션과 광고를 그렸고, 이 시기에 출판사의 북일러스트레이션 작업도 시작했다. 그는 작가 자비에 마르미에Xavier Marmier의 책『할머니가 들려주신 이야기』에 일러스트레이션을 그려 넣었고, 그것은 후에 대외적인 호평을 얻는 계기도 되었다. 1888년 11월에 무하는 그랑 쇼메르가에 있는 아카데미 콜라로시Académie Colarossi로 옮겼

자비에 마르미에의 책『할머니가 들려주신 이야기』의 일러스트레이션 중
수채화와 과슈, 33×24.1cm, 1890년경, 무하재단

는데, 미술 공부 시작 초기에는 아카데믹한 스타일의 역사화에 마음
을 두고 있었지만, 1890년대에 이르러 그의 작품에 변화가 생긴다.

당시 파리에 사립 미술아카데미는 단 두 곳, 아카데미 줄리앙
과 아카데미 콜라로시밖에 없었다. 아카데미 줄리앙은 1868년에 루
돌프 줄리앙Rudolphe Julian, 1839-1907이 예술가 지망생들을 위한 사립
스튜디오 스쿨로 설립했다. 이곳에 등록한 여학생들은 누드, 심지어
남자 모델의 누드도 공부하고 그려 볼 기회가 있었다. 남녀 학생들이
따로 공부하긴 했지만 보수적인 사회 분위기 속에서 여학생들에게까
지 주어진 개방적인 수업은 당시 다른 교육 기관에는 꽤나 못마땅하
게 비춰지기도 했을 것이다.

아카데미 줄리앙이 당시 지배적이던 아카데미즘에 충실한
곳이었다면, 아카데미 콜라로시는 현대예술에 더 기우는 경향을 보
였다. 아카데미 콜라로시에는 전 세계 각 나라에서 온 학생들이 많았
는데, 특히 미국에서 온 예술가 지망생들이 선호하던 곳이었다. 무하
는 거대한 자본주의적 산업사회의 흐름과 맞물려 당시 파리 화단에
흐르던 변화를 감지하고 아카데미 콜라로시에 등록한 것으로 생각된
다. 그는 경제적 자립을 보다 더 가시화하고 예술소비자들의 기호와
취향을 선도할 수 있는 상업미술로 진로를 틀었다. 무하의 이런 결정
에 앞서 유럽 사회에는 이미 여러 징후가 있었다.

무하가 태어나기 전부터 19세기 유럽 사회는 요동치며 변혁
을 지향하고 있었다. 특히 19세기 전후반을 가르는 '1848년 혁명의
해'는 주목할 만하다. 산업사회의 발달과 산업자본가 계층이 등장하
며 프랑스에서는 1848년 2월 혁명으로 왕정이 무너지고 제2공화정
이 출범했다. 오스트리아에서는 봉건체제와 전제적 정치 형태를 주도
하던 재상 클레멘스 메테르니히Klemens Metternich의 절대주의에 대한

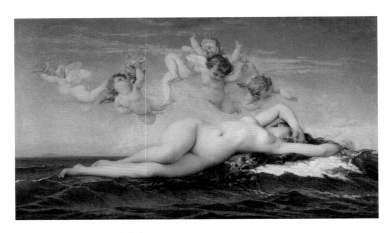

알렉상데르 카바넬, **비너스의 탄생**
캔버스에 유채, 130×225cm, 1863년, 프랑스 파리 오르세미술관

불만에서 시작된 3월 빈 혁명의 결과로 메테르니히가 실각하고 농노 해방이 이뤄졌다.

눈에 보이는 큰 사건이 없는 듯했던 유럽 예술계에도 느리지만 확실하게 변화가 다가오고 있었다. 19세기 후반 아카데미 줄리앙이 주력했던 '아카데미즘Academism'은 신고전주의Neo-Classicism의 기본 원리에 바탕을 둔 조형예술 사조였다. 신고전주의는 18세기 후반에서 19세기 초에 걸쳐 회화, 조각, 건축 등에서 고대 그리스와 로마의 모티프를 많이 사용하며 고대문화의 부활을 꿈꿨던 예술 사조이다. 강한 명암 대비와 붓 자국 없는 매끄러운 마무리가 특징인 아카데미즘 회화는 일상이나 자연의 풍경보다는 화가의 상상력을 가미해 역사, 성서 이야기, 고대 신화의 이상적인 세계를 그리는 것을 으뜸으로 여겼다. 대표적인 아카데미즘 화가로 프랑스의 알렉상드르 카바

넬Alexandre Cabanel, 1823-1889과 오스트리아의 역사화가 한스 마카르트 등이 유명하다. 빈 시절 무하는 한스 마카르트의 작품에 깊은 인상을 받기도 했다. 아카데미즘은 로마 콩쿨Le Concours de Rome과도 인연이 깊었다. 이 대회 최고상인 로마상Premier Grand Prix de Rome 수상자는 가장 전도유망한 화가로 인정받았다. 게다가 로마에서 고대예술을 공부할 수 있도록 3년 장학금이라는 특전까지 받았다. 로마 콩쿨은 17세기 중반에 조직되어 1967년에 폐지되었다.

　1870년대 중반 이후에는 기존의 예술 관념에 종지부를 찍고 혁신을 추구하던 인상주의Impressionism와 후기인상주의Post-Impressionism 같은 진보적 모더니즘이 나타나 아카데미즘과 경쟁관계에 놓였다. 그러나 살롱전에 출품한 인상주의 화가들의 표현기법은 당시의 대중에게는 아직 생소했고, 작품이 줄줄이 낙선하자 그들끼리의 '낙선전'을 개최하지만 이마저 초기에는 반응이 신통치 않았다. 화면의 외적 아름다움을 중시했던 인상주의는 당대 실생활과 풍경을 소재로 실외에서 태양 광선의 순간적인 시각효과에 따라 대상의 색을 묘사했다. 1880년대부터 시작된 후기인상주의는 인상주의의 밝은 색채와 짧은 붓 터치를 계승하면서도 자연에 대한 주관적인 표현이 더 깊어져 화가 자신의 감성적이고 정신적인 표현을 추구했다. 인상파 에두아르 마네Edouard Manet, 1832-1883와 후기인상파 폴 세잔Paul Cézanne, 1839-1906이 그린 같은 타이틀의 작품 〈풀밭 위의 점심식사〉를 비교해 보면, 각기 다른 방식으로 세상을 바라본 이들의 시각과 표현기법에 대한 의도의 차이가 보인다.

　무하가 공부하던 당시 아카데미즘이 팽배했던 아카데미 줄리앙에서 기성의 화풍에 반란을 꿈꾸던 학생들, 폴 세루지에Paul Sérusier, 1864-1927와 모리스 드니Maurice Denis, 1870-1943를 주축으로 주

목할 만한 화파가 생겨났다. 바로 나비파Les Nabis였다. 히브리어나 아랍어로 '나비Nabi'는 '예언자'를 의미한다. 나비파는 아카데미즘의 경직되고 틀에 박힌 듯한 반듯함에 염증을 느껴 생겨났다. 진보적이고 실험적인 젊은 아티스트 그룹인 나비파의 첫 전시회가 1892년에 열렸고, 나비파 그룹의 이론가 모리스 드니는 '그림이란 특정한 법칙에 따라 배열된 색채로 덮인 평면'이라고 정의했다. 나비파는 20세기 현대미술에 신기원을 연 폴 고갱Paul Gauguin, 1848-1903의 영향을 받아 두드러진 원색을 사용하여 대상을 평면적으로 병치한 것이 특징이다. 그러나 나비파는 1899년의 성공적인 전시회 이후 점차 와해되었다.

　　　　모던 소사이어티, 즉 근대사회의 산업과 자본의 물결은 상업미술을 파생시켰고 때맞추어 나비파는 포스터와 극장 데코레이션 및 북일러스트레이션 등 응용미술에 두드러진 영향을 미쳤다. 나비파의 움직임과 파리의 상업미술로 인해 미술이 귀족의 후원 체계 속에 머물던 기존의 한계를 넘어섰고 대중이 예술소비자로 부상하고 있었다.

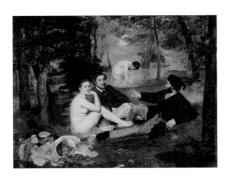

에두아르 마네, **풀밭 위의 점심 식사**
캔버스에 유채, 208×264.5cm, 1863년,
프랑스 파리 오르세미술관

폴 세잔, **풀밭 위의 점심 식사**
캔버스에 유채, 21×27cm, 1873-1878년,
프랑스 파리 오랑주리미술관

폴 세루지에, **부적**
패널에 유채, 27×21cm, 1888년, 프랑스 파리 오르세미술관

당시 나비파는 아카데미 줄리앙의 보헤미안으로서 파리 미술계에 변화를 몰고 왔다.

　　나를 바꾸고 나의 신념을 믿으면 타인들은 나를 믿고 따라온다. 내가 직접 타인을 바꾸는 게 아니라 내가 바뀌면 그 영향력이 타인에게 미치게 된다. 변화의 출발은 자기 통제에서 시작된다. 자기 통제에서 가장 중요한 것은 강한 동기이다. 그래야 원하는 지점까지 갈 수 있다. 무하 역시 변화를 추구하며 진로를 바꿔 예술성과 상업성을 매끄럽게 넘나드는 작품 스타일을 만들고자 고군분투하게 된다.

하모늄 곁의 아티스트들

파리는 호락호락하지도 성공을 쉽게 주지도 않았다. 서른 살의 아티스트 무하는 비루한 곳에 기거하고 있었다. 친구들 중 한 폴란드 아티스트가 이를 딱하게 여겨 그랑 쇼메르가Grande Chaumiére에 있는 마담 샬롯의 카페 위층 방에 무하가 아틀리에를 마련하도록 주선해 주었다. 마담 샬롯은 남편이 전사하고 홀로 된 후 카페를 꾸려 가며 이곳을 찾는 예술가 지망생들을 마치 가족처럼 대해 주었다. 이곳에서 무하는 여러 나라에서 온 학생들과 알고 지내며 파리의 모든 가십거리를 비롯해 특히 일거리 관련 정보들을 알게 되었다.

무하는 그랑 쇼메르가에서 조형예술학교도 운영하지만 명성을 얻진 못했다. 파리의 보헤미안 무하는 때론 고독했을 테지만, 무하 자신처럼 후세 예술사에 길이 남을 아티스트들과 교류를 이어 갔다. 당시 무하의 아틀리에는 감성 충만한 아티스트들의 유쾌한 집합소였던데다, 여기에는 걸물이 있었다. 소년 시절에 브르노에 있는 성당 성가대원으로 노래를 불렀던 무하가 파리에서 처음 번 돈으로 산 오르간 모양의 악기 '하모늄'이었다. 무하는 이내 하모늄 연주법을 익혀서 저녁마다 고향에서 부르던 노래를 연주했다. 이 하모늄은 언제나 무하의 아틀리에에 머물며 그의 분신이 되어 갔고, 장차 무하의 미국 생활에도 함께하다가 이후에 무하의 고국에서도 그의 곁을 지킨다.

파리 아티스트들과의 교류에서도 하모늄은 멋진 하모니가 되어 주
었다. 무하는 1891년 초에 막 타히티로 떠나려던 폴 고갱과 마담 샬
롯의 카페에서 알게 되었다. 1893년 여름 어느 날 타히티에서 파리
로 불쑥 돌아온 고갱은 한때 무하의 아틀리에에서 함께 기거하며 그
림을 그렸다. 빈털터리로 돌아온 고갱에게 마담 샬롯은 돈을 얼마간
융통해 주고 그의 그림도 몇 점 사주었다. 고갱은 하모늄을 연주할 줄
몰랐지만 떠들썩한 파티 후 우스꽝스런 옷차림을 하고 그럴싸한 포
즈로 악기 앞에 앉아 유쾌했던 한 순간을 사진 속에 남겼다. 예술이라
는 관심사가 두 아티스트를 묶어 주는 공감의 공통분모였지만 이외
에도 이들은 삶에 대해 깊은 존재론적 성찰을 나눴다.

　　자바 여인 안나Annah는 당시 고갱의 연인이었다. 사진 속 안
나의 모습에는 엑조틱한 분위기가 서려 있다. 이 사진을 찍을 당시 고
갱, 무하, 마롤트는 어느 요란스러운 파티에 다 같이 나서려던 참이었

무하의 아틀리에에 있던 하모늄 앞에서
포즈를 취한 폴 고갱, 1893년, 무하재단

(왼쪽부터)고갱, 무하, 루덱 마롤트, 자바 여인 안나, 1893년, 무하재단

다. 무하가 뮌헨 시절 만나게 된 프라하 출신의 화가 루덱 마롤트Luděk Marold, 1865-1898는 나중에 결핵으로 요절한다. 무하와 마롤트는 담배 연기로 자욱하고 환기도 잘 안 되는 아틀리에에서 잠자는 시간을 제외하고는 하루 종일 그림에만 몰두했다. 이들은 꿈이 강렬하게 발산하는 불빛을 향해 불나방처럼 치닫던 치열한 청춘이었다.

또 무하는 인정이 많았다. 훗날 어느 시점을 지나 무하는 돈을 꽤 잘 벌게 되었고, 자신의 아틀리에에 있는 책상 서랍금고에 으레 여유 돈을 채워 놓았다가 동료 아티스트나 친구들에게 선뜻 빌려 주었다. 총각 시절 무하의 서랍금고는 가까운 이들에게 그럴듯한 화수분 역할을 했지만, 훗날 무하가 결혼하고 나서 그의 아내는 이 서랍금고가 공연히 채워지는 일이 없도록 각별히 신경을 썼다.

무하는 북일러스트레이션 작업을 하며, 〈봄의 정령〉 같은 고전적인 스타일의 유화도 이어 간다. 트로이 전쟁의 불씨가 된 파리스가 여신 아프로디테의 미를 인정하며 황금사과를 건네주는 장면을 묘사한 〈파리스의 심판〉은 파리의 빌레마르 에 피스 인쇄소의 캘린더 표지였다. 장식 테두리가 함께 완성된 것으로 보아 아마 장식 패널로도 사용되었을 가능성이 높다. 아직 무하의 작품 스타일에 획기적인 변화가 있기 전이지만 그는 파리 미술계의 최신 동향을 늘 주시했다.

무하는 나비파 화가 폴 세루지에와 모리스 드니 그리고 스웨덴 출신의 극작가 아우구스트 스트린드베리August Strindberg, 1849-1912와도 절친한 사이였다. 당시 파리 아티스트들의 아지트였던 마담 샬롯의 카페에서는 상징주의에 대한 담론이 한창 유행이었다. 무하도 아티스트들의 담론에 귀를 쫑긋 세웠고 얼마 후 그는 작품을 통해 심층적인 내용까지 전달하는 상징주의 미술가로 발돋움하게 된다.

상징주의는 1880년대 중후반 프랑스 문학에서 생겨나 미술

봄의 정령, 캔버스에 유채, 66×40cm,
1894년, 개인 소장

파리스의 심판
채색석판화, 50×32.5cm, 1895년, 개인 소장

에까지 파급된 예술 사조이다. 세기말의 상징주의 회화는 당시 산업
사회의 물질주의와 과학기술 발전이 가져온 급속한 사회 변화에 도
리어 불안과 소외감을 느끼던 인간 심리와 관련이 있다. 상징주의 화
가들은 풍경이나 일상의 모습처럼 눈에 보이는 물질적 세계를 그리
는 것에서 탈피했다. 이들은 개인의 내면세계나 신화를 그렸다. 자신
이 느끼는 감정이나 꿈에서 본 장면 혹은 신화 같은 미지의 세계를 회
화로 표현하기 위해 이들은 뛰어난 상상력을 발휘해 갔다. 상징주의
화가들은 감정을 구체적으로 드러내 주는 형상, 즉 상징을 회화 속에
그려 넣었다.

둘째가라면 서러워할 이미지화의 달인인 화가들. 상징은 이미지화된 대상을 매개로 그림 속에 화가가 의도하는 바, 즉 '숨은 뜻'을 남기도록 해주었다. 상징은 이런 이유에서 상징주의 화가들에게는 의미심장한 툴Tool이었다. 그것은 그림 속에 의미적 장막을 칠 수 있게 해주었고 감상자는 상징 배후의 비밀을 걷어 내는 묘미를 느꼈다. 상징은 감상자에게 '저게 뭘까?'라는 생각과 상상력까지 불러일으키는 연상 기저였던 것이다.

폴 세루지에는 당시 주술을 공부하고 있었는데, 이즈음 신지학神智學을 발견한 뒤 다른 이들을 새로운 믿음으로 부산스럽게 끌어들이고 있었다. 신지학은 고대 그리스, 이집트, 인도 등의 신비 사상과 신앙에서 영향을 받아 물질에 대한 정신적 우위를 강조한 사상으로, 세기말 물질주의 사회와 미처 보조를 맞추지 못한 정신적 결핍을 극복하려 했다. 또한 우주, 절대자, 인간 사이에 어떤 영적인 힘이 작용한다고 보고 사유의 과정을 통해 그 섭리를 더듬어 보려는 사상이었다. 상징주의 속으로 녹아 든 신비주의는 본래 고대 그리스인에게서 나온 것으로, 인간이 내면에 어떤 신성함을 지니고 있어서 명상이나 통찰 등과 같은 직접적인 체험을 통해 깨달음을 얻거나 절대자에 닿을 수 있다고 보았다. 당시 많은 예술가들이 신지학, 신비주의, 주술과 신비주의가 혼합된 비교秘敎에 심취해 있었다.

왜 이런 현상이 나타났을까? 당시 진화론을 비롯한 과학기술의 발전은 그리스도교에 대해 사람들이 가졌던 믿음을 흔들어 놓았고, 예술가들은 이런 현실에 대한 대안으로 신비주의적 사상들에 빠져들었다. 인간은 불안정한 존재라 외부 조건이 불안해지면 내적 동요가 커진다. 이럴 때 자아 커뮤니케이션이 활발해진다. 당시 예술가들이 심취했던 이러한 사상들은 자아 커뮤니케이션과 유사하다고 볼

수 있다. 자아 커뮤니케이션은 자기자신과 대화하는 과정인데, 이와
유사하게 스스로 절대자를 상정하고 묻고 대답을 얻고 위안을 받으려
한다. 이런 과정은 말하자면 상상의 세계를 확대하고 시대의 흐름을
반영하려는 예술가들의 자구책이기도 했다.

예술가들도 새로운 흐름과 새로운 예술적 아름다움을 추구
하며 살아남는다. 당시의 예술적 아름다움이란 눈에 보이는 사실이 아
닌 예술가의 내면을 작품으로 이미지화하는 것이었다. 감상자는 감각
체계를 통해 비록 그것이 사실이 아니더라도 상징 자체로 아름답게
느끼게 된다. 인간이 느끼는 감정들을 창의적으로 시각화해냈기 때문
이다. 상징주의 화가들은 현실과 내면세계를 오가던 영감을 매개로 신
비스럽거나 때론 기묘하기까지 한 이미지를 작품 속에 구현했다. 이러
한 미학적 흐름은 그래픽아트 속으로까지 흘러들기 시작했다.

문학에서 발전한 상징주의는 예술과 공생관계를 이뤘다. 그
리고 북일러스트레이션과 포스터라는 그래픽아트의 대대적 발전으로
입지를 굳혀 갔다. 상징주의적 아르누보 예술가들은 그래픽아트에서
장식적이고 화려한 모티프와 조형적인 서체를 믹스Mix하여 사용했고,
대상의 재현에서 벗어나 선, 색채, 형태에서 탐미적인 경향을 보였다.

아르누보 화가들이 즐겨 사용했던 색은 파란색, 녹색, 보라
색과 노란색이다. 또 아르누보는 인상주의 시대부터 모던한 가치를
인정받기 시작한 흰색과 검정색을 작품 속에서 멋지게 복원시켰다.
특히 검정색은 아르누보의 굽이치는 곡선 작업에 리드미컬하게 배치
되거나 개별적인 색으로 구성된 면을 분리하는 데도 유용했다. 흑백
의 대비를 통해 대상을 평면적으로 표현했던 아르누보 장식 미술가
오브리 비어즐리Aubrey Vincent Beardsley, 1872-1898의 일러스트레이션은
현대인의 시선에도 환상적이고 감각적인 세련미를 보여 준다.

한편 고갱은 타히티에서 그린 작품들에 자신만만해하며 1893년에 전시회를 열었지만, 기대는 산산조각 났고 상업적인 결과는 참혹했다. 고갱은 회화에 있어서 상징주의 트렌드의 리더였고 후에 마티스와 피카소 등에 큰 영향을 끼쳤지만, 정작 당대에는 대중적으로 인정받지 못하고 곤궁에 몸을 떨었다. 상징주의 트렌드를 주도하는 것과 대중의 공감을 이끌어 내는 것은 별개였다. 창작의 자유를 누리며 번뜩이는 천재성을 발휘한 아티스트 고갱의 생활인으로서의 존립은 요원해 보였고 현실이 그를 속박했다.

고갱이 삶의 번민과 고통을 예술로 승화한 〈우리는 어디에서 오는가? 우리는 무엇인가? 우리는 어디로 가는가?〉는 상징주의의 역작으로 그의 감정을 담은 강렬한 색채가 두드러진다. 이것은 탄생에서 죽음까지의 인생 여정을 그린 작품으로 그림 맨 오른쪽의 잠든 아기와 세 여인들은 과거를, 가운데에서 경험의 열매를 따는 젊은이는 현재를, 죽음을 기다리고 있는 왼쪽 끝의 노파는 미래를 의미한다. 왼쪽 뒤편에 가슴에 손을 올리고 있는 소녀는 폐렴으로 세상을 먼저 떠난 고갱의 딸이며, 그 옆의 푸른 조각상은 타히티의 전설 속 여신으로 딸을 위한 영원성을 상징한다.

무하의 하모늄 곁에서 뜻을 나누던 아티스트들 사이에는 상업미술과 순수미술이라는 차이점이 있었고 양자의 경계가 오늘날만큼 희석되지도 않은 시점이었지만, 상업미술과 순수미술은 소비자와 컬렉터와의 관계에서 경제 행위를 지향한다는 공통점도 있다. 희소성의 측

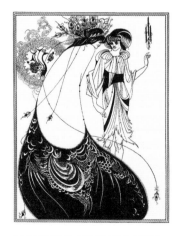

오브리 비어즐리, **공작무늬 치마**, 인디언 잉크, 22.7×16cm, 1892년, 미국 하버드대학교 포그아트뮤지엄

면에서 상업미술 작품이 한정판이라도 복수로 존재하는 걸작이라면 순수미술 작품은 유일무이한 걸작이다. 비즈니스에서 상업미술가가 '예술성은 물론 중요하지만 1순위가 아닐 수 있고 자율성이 한정적일 수 있는 샐러리맨 혹은 월급 받는 사장'이라 한다면, '사업가나 1인 기업가'에 비견할 법한 순수미술가는 '하이 리스크 하이 리턴High Risk High Return', 즉 큰 위험을 감수하는 만큼 작품의 성공 수익도 크다. 무하는 대중성과 예술성을 양손에 쥐고 아르누보의 상징이 되는 자신의 모습을 상상하며 현실에 압도되지 않고 애써 힘찬 기지개를 켰다. 운명의 1894년 한 해도 벌써 저물어 가고 있었다.

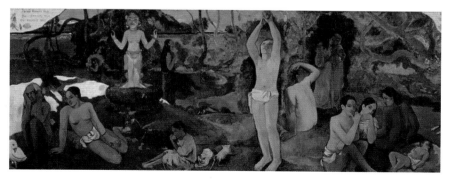

폴 고갱, 우리는 어디에서 오는가? 우리는 무엇인가? 우리는 어디로 가는가?
1897-1898년, 139.1×374.6cm, 미국 보스턴미술관

르네상스 극장, 미다스의 손을 잡다

무하가 파리에 온 지도 어느덧 일곱 해가 지났다. 그는 아티스트들 사이의 치열한 경쟁 속에서 무던히도 노력했다. 텅 빈 거리의 매서운 추위 속에 다시 한 해가 저물어 가던 어느 겨울날 무하는 일생일대의 승부수를 띄운다. 그 결과 서른네 살의 무하가 토해 낸 역작은 파리에 일대반란이라 부를 만큼의 돌풍을 불러일으킨다. 그는 하룻밤 사이에 파리 예술계에 센세이션을 일으키며 성공대로에 들어선다. 파리의 르네상스 극장은 아르누보 작품으로 흥행의 미다스가 된 무하의 손을 잡고 승승장구한다. 세기를 이어 놀라운 생명력을 갖게 되는 파리 아르누보 황제의 전설이 시작된 것이다.

　　1894년 크리스마스 다음날이었다. 파리의 르메르시에 Lemercier 인쇄소로 당대 최고의 여배우 사라 베르나르 Sarah Bernhardt, 1844-1923가 몹시 화난 목소리로 전화를 걸어온다. 르네상스 극장에서 올리는 연극 〈지스몽다〉의 포스터가 통 마음에 안 든다는 것이 이유였다. 그녀는 광고의 힘과 파급력을 정확히 인지하고 있던 대스타였다. 공연 예정일까지 시간은 촉박했지만 베르나르는 뭔가 색다른 포스터를 원하고 있었다. 르메르시에 인쇄소 매니저 모리스 드 브루노프 Maurice de Brunhoff도 안절부절못했는데, 휴가 시즌이라 르메르시에 소속 아티스트들이 모두 자리를 비운 상태였기 때문이었다. 다만 무하 혼자서 동료가 주문 받은 작품의 시험쇄를 살펴보고 있었다.

"자네, 이거 할 수 있겠는가?" 무하는 고개를 끄덕였고 곧바로 작업에 착수했다. 그는 연미복을 빌려 입고 머리에 잘 맞지도 않는 실크 해트까지 쓰고는 르네상스 극장에 가서 사라 베르나르를 스케치했다. 며칠 휴가를 떠났던 드 브루노프가 돌아오는 날에 맞추어 12월 30일에 포스터가 인쇄되었다. 세로로 어마어마하게 긴 포스터를 본 드 브루노프는 경악을 금치 못했다. 그는 사라 베르나르가 이 포스터를 단번에 거절할 것만 같았지만 마땅한 대안도 없고 일단 도저히 시간이 없었다. 드 브루노프는 울며 겨자 먹기로 시험쇄를 르네상스 극장으로 직접 가져갔다.

드 브루노프의 반응에 무하는 낙담했다. 르메르시에 인쇄소에서 잔뜩 풀이 죽어 앉아 있던 차에 르네상스 극장으로부터 무하를 호출하는 전화가 왔다. 그는 어떤 불호령이 떨어질지 몰라 차마 발걸음이 떨어지지 않았지만 마지못해 극장으로 갔다. 안내를 받아 들어서니 당시 쉰 살에 가까웠던 대배우 사라 베르나르가 무하의 포스터 속에 묘사된 자신의 이상화된 이미지를 보며 황홀경에 빠져 있었다. 베르나르는 무하를 보더니 탄성을 내지르며 반겼다. 그녀는 자신의 공연 포스터, 무대 의상과 무대 디자인까지 무하가 앞으로도 수년간 같이 콜라보레이션 해주면 좋겠다고 제안한다.

이상이 〈지스몽다〉 포스터와 관련해서 세간에 알려진 이야기이다. 그런데 사실은 이보다 더 실제에 근접하다고 추정되는 스토리가 있다. 무하는 이미 몇 년 전부터 극장 잡지 《무대 의상Le Costume au Theatre》에 일러스트레이션 작업을 하면서 분명 무대 위의 사라 베르나르를 보아 왔을 것이고, 수년간 그녀를 많이 스케치해 보았으리라는 추측이 있다. 프랑스 최초의 일러스트레이션 잡지인 《그림 잡지Le Magazin Pittoresque》가 발행한 1897년 3월자 〈포스터의 대가〉라는 타

이틀의 기사에 따르면, 사라 베르나르가 여러 아티스트들에게 연극 〈지스몽다〉의 포스터를 공모했는데 이 행운의 뮤즈는 그중에서 무하의 작품을 선택했다는 것이다.

이렇게 당대 최고의 스타를 위한 공연 포스터를 그리는 아티스트들의 진검승부에서 무명이었던 무하가 최종 승자가 되었다. 여신으로 불리던 사라 베르나르는 예술 방면에 다재다능했고 작품을 보는 안목이 이만저만 높은 게 아니었다. 그녀는 무대 배경이나 소품이 과하지 않도록 세심한 주의를 기울이며 어디까지나 배우가 무대의 초점이 되어야 한다는 원칙을 고수했다. 회화와 조각 등의 조형예술 교육도 받았던 그녀는 유럽과 미국에서 개인전을 열기도 했다.

무하의 〈지스몽다〉 포스터는 1895년 새해 첫날 파리 시내 거리들에 모습을 드러냈다. 이 포스터는 사람들의 발길을 멈추게 하고 시선을 완전히 홀렸다. 무하는 전신 크기라는 파격적인 사이즈와 유려한 곡선으로 얽힌 장식적 패턴으로 자신의 포스터를 차별화시켰다. 파리 곳곳의 담벼락에서 무하의 이름을 볼 수 있었다. 이렇게 탄생한 '르 스틸 뮈샤Le Style Mucha, 무하 스타일'는 아르누보의 동의어이자 무하의 브랜드가 되었다.

파리 시민들은 이 혁신적인 포스터에 열광했다. 어떤 컬렉터들은 벽보 붙이는 사람에게 몰래 돈을 쥐어 주면서까지 이 포스터를 손에 넣고 싶어 했다. 벽면에 붙어 있던 포스터를 인적이 뜸한 한밤중에 얇고 날카로운 칼로 몰래 떼어 내 가져가는 사람도 드물지 않았다.

사라 베르나르는 상업적인 여자이기도 했다. 1895년 7월에 그녀는 〈지스몽다〉 포스터 복사본 4천 점을 추가 주문했고, 르메르시에 인쇄소도 이것으로 많은 수익을 올렸다. 이 당시 파리의 이름난 인쇄소들은 전속 아티스트들을 두고 스타 배우의 공연 포스터뿐만 아

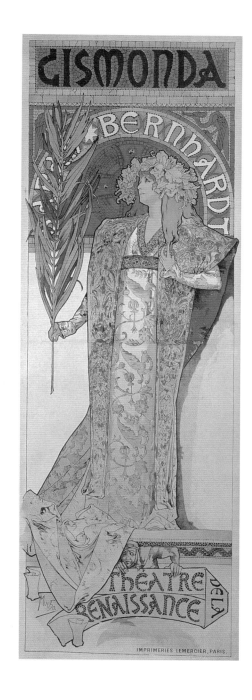

지스몽다
채색석판화, 216×74.2cm, 1894년,
미국 뉴욕 카네기홀 파크사우스갤러리

니라 여러 기업의 홍보용 캘린더를 비롯해 기업의 제품 포장 디자인을 구상하고 제작하는 등 오늘날의 광고 에이전시 역할까지 거뜬히 해낸 것으로 보인다. 아무튼 〈지스몽다〉 포스터 주문 제작을 둘러싸고 사라 베르나르가 제기한 의혹과 관련해 사실관계가 파악된 결과, 르메르시에가 배달한 것은 총 3,450점이었고 나머지 분량은 증발했다. 이 일은 법정 분쟁으로까지 확대되어 거액의 배상금이 청구되었다. 하지만 정작 사라 베르나르가 포스터 판매 액수에 관해서는 밝히기를 꺼렸기 때문에 손실을 정확히 산정할 수 없어서 그녀는 일부만 배상을 받았다. 이 소송 이후 사라 베르나르는 포스터 인쇄처를 르메르시에에서 샹프누아Champenois로 옮겼고, 무하도 자연히 그녀의 거래처를 따라 옮겨 갔다.

전신 크기 이상으로 길고 좁은 포맷에 행인들의 키보다 몇 센티가량 높은 곳에 붙어 있던 밝고 은은한 빛깔의 〈지스몽다〉 포스터는 사람들에게 신선한 충격이었다. 당시의 여느 포스터들처럼 현란한 색상으로 눈길을 끄는 대신 반투명의 녹색, 갈색, 보라, 핑크 그리고 황금색이 부드럽게 어우러진 작품이었다. 〈지스몽다〉 포스터는 하나의 석판에 찍어 내기에는 너무 길어서 두 부분으로 나누어 작업하여 직사각형 석판에 상하 부분이 나란히 인쇄되었다. 무하는 사라 베르나르의 머리를 화관으로 에워쌌고, 헤어스타일은 외곽선만으로 간결하게 표현했다. 르네상스 극장을 알리는 배너와 물결치듯 표현된 하단의 황금색 가운 자락은 다이내믹한 느낌을 준다. 베르나르의 머리 부분에 그려 넣은 장식적 배경의 십자형 후광은 무하가 어린 시절부터 봐왔던 그리스도교 성화에서 착상한 것이었다. 허구와 환상까지도 다소 가미해 독창적이면서도 이상적으로 표현되고 싶은 여자의 심리적 측면까지 무하는 적절히 파고들었다.

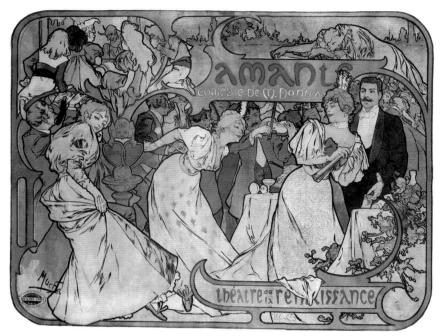

연인들
채색석판화, 1065×137cm, 1895년

〈지스몽다〉는 빅토리앵 사르두Victorien Sardou가 쓴 4막으로 구성된 멜
로드라마로, 1894년 파리의 르네상스 극장에서 사라 베르나르 주연
으로 초연되었다. 15세기 중반의 그리스 아테네를 배경으로, 대공부
인 지스몽다와 용감한 평민 사내 알메리오가 사랑을 이루는 과정을
그린 작품이다. 무하는 4막의 종려주일 행진에서 베르나르가 극중 의
상을 입고 오른손에 종려나무 가지를 든 모습을 포스터에 표현했다.
종려나무 가지는 고대에 승리의 상징이었고, 연극 〈지스몽다〉는 르네

상스 극장에서 백 회나 공연되며 롱런했다.

무하는 베르나르가 1895년 미국 투어 공연을 하는 동안 르네상스 극장의 새로운 공연 포스터를 제작했다. 바로 극작가 샤를 모리스 도네Charles Maurice Donnay의 코미디 〈연인들〉이었다. 이 희곡은 자유분방하게 세기말을 살아가는 연인들의 사고방식과 감각을 날카롭게 꿰뚫어 본 것이다. 무하는 베르나르를 단독으로 그려 넣었던 이전 포맷과 달리 〈연인들〉 포스터를 가로형으로 구성해 남녀 주연배우를 포함한 다양한 등장인물을 화면 가득히 생동감 있게 보여 주었다.

〈사라 베르나르의 날〉 기념 포스터는 베르나르를 숭배하다시피 따르던 지인과 친구들이 1896년 12월에 파리에서 주최한 연회를 기념해 만든 것이다. 이 포스터의 베르나르는 1895년에 초연된 연극 〈먼 나라의 공주〉의 주인공 멜리장드로 분장했던 모습이다. 베르나르의 연인이자 극작가인 에드몽 로스탕Edmond Rostand, 1868-1918은 당시의 물질주의와 냉소주의에 염증을 느꼈고, 영웅주의와 위트 그리고 고귀한 이상들을 위한 자기희생적 열정이 다시 프랑스에 되돌아오기를 꿈꾸며 이를 운문극 〈먼 나라의 공주〉에 투영했다. 이 연극은 트리폴리 백작령의 아름다운 멜리장드를 보기 위해 제2차 십자군 원정에 참가한 프랑스 음유시인이 결국 깊은 병에 걸려 죽음을 목전에 두고서야 그녀를 만나고, 열렬히 흠모하던 그녀의 품 안에서 숨을 거둔다는 이야기를 담고 있다. 그러나 〈먼 나라의 공주〉에 배어 있는 로

사라 베르나르, 1898년경

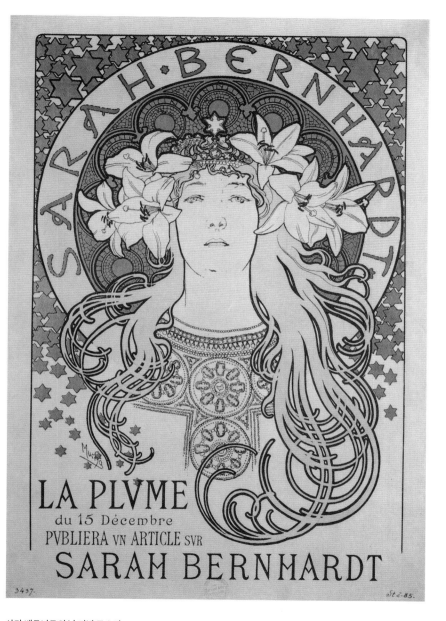

사라 베르나르의 날 기념 포스터
채색석판화, 69×50.8cm, 1896년, 뉴욕국제포스터센터

스탕의 섬세한 감성은 파리의 관객들과 비평가들에게는 호응을 얻지 못해 연극은 조기에 막을 내렸다.

〈사라 베르나르의 날〉 기념 포스터는 머리와 얼굴 부분만 클로즈업하여 장식적인 요소를 부각시켰다. 물결처럼 부드럽게 굽이치는 머리에는 공주의 영광과 기품의 상징인 티아라를 그려 넣고 연극의 3막에 나오는 순결을 상징하는 백합꽃으로 장식했다. 배경의 모자이크식 후광과 화려한 상의는 이국적인 분위기를 물씬 풍긴다. 이 그림은 이후 텍스트만 바뀌어 1897년 1월 사라 베르나르 특집을 다룬 잡지《라 플륌La Plume》의 삽화로도 사용된다.

희곡 〈동백꽃 여인〉*은 18세기 파리 사교계의 여왕이었던 한 실존 인물을 모델로 쓴 알렉상드르 뒤마 피스Alexandre Dumas fils의 소설이 원작이다. 마르그리트는 사교계에서 이름을 날리는 미모의 고급 유녀遊女로 한 달 중 25일은 흰 동백꽃을, 5일은 빨간 동백꽃을 들고 사교계에 모습을 보인다. 그녀는 젊은 명문가의 자제 아르망 뒤발과 사랑에 빠지지만 뒤발 집안의 반대에 부딪혀 결국 다시 사교계로 돌아가 결핵으로 세상을 떠난다. 이 극의 포스터에서는 마르그리트로 분한 사라 베르나르가 보는 이의 시선을 감미롭게 사로잡고 있다. 파스텔 톤 색채의 조화 속에 동백꽃 빛깔의 의상을 입은 우아한 베르나르가 머리에 꽂은 하얀 동백꽃은 아름답고도 애절한 느낌을 준다. 포스터 왼편 아래에 보이는 손에 들려 있는 동백꽃은 마르그리트가 맞이하는 운명적 죽음을 의미하며, 윗부분의 가시에 찔린 심장은 이 연극의 테마, 즉 마르그리트의 애처로운 사랑을 상징한다.

〈로렌차치오〉는 프랑스의 시인이자 극작가인 알프레드 드 뮈세Alfred de Musset의 1834년 작품이다. 포스터에는 남자 주인공 로렌치노 역을 맡아 웅장한 르네상스 의

* 국내에서는 〈춘희(椿姬)〉로 더 잘 알려져 있다.

상을 입은 사라 베르나르의 모습이 묘사되어 있다. 16세기 이탈리아 피렌체의 실세였던 메디치 가문의 로렌치노는 자신의 사촌이자 폭군인 알렉산드로 드 메디치를 죽여야겠다는 결단을 내리기까지 고심한다. 폭군적 성향의 공작 알렉산드로는 포스터 윗면에 보이는 메디치 가문의 문장紋章을 위협하는 맹렬하고 사나운 용으로 묘사되어 있고, 아래쪽의 검檢은 로렌치노가 결국 폭군을 무찌르게 됨을 상징한다.

〈사마리아 여인〉은 에드몽 로스탕이 자신의 연인 사라 베르나르에게 헌정한 작품 가운데 하나로, 1897년 부활절 주간을 기념해 창작한 운문 성서극이다. 이 작품은 우물가에서 예수님과 우연히 만나 그리스도교를 받아들이게 된 사마리아 처녀 포티나의 이야기를 다루고 있다. 그녀는 마을 사람들에게 메시아의 도래를 교화시키며 영원의 물을 찾게 된다. 무하는 베르나르의 머리를 둘러싸고 있는 모자이크 원 안에 붉은색으로 테트라그라마톤Tetragrammaton, 즉 히브리어로 '야훼'를 나타내는 4자음 문자인 'YHWH(יהוה)'를 써넣어 이 작품이 성서를 모티프로 하고 있음을 보여 주었다.* 조형적으로 히브리어 서체와 유사한 글자들이 작품의 형식과 내용의 조화를 돋보이게 한다. 〈사마리아 여인〉이 관객과 비평가들로부터 뜨거운 호응을 얻으며 에드몽 로스탕은 화려하게 재기한다.

〈메데〉는 여성 심리묘사에 탁월했던 그리스 시인 에우리피데스의 비극 〈메데이아〉를 연극화한 것이다. 콜키스흑해 주변 지역. 오늘날의 그루지야 서부 왕의 딸 메데는 아르곤 원정대의 수장 이아손에게 반해 아버지를 배반하고 남동생을 죽음으로 몰고 가면서까지 보물인 황금양털을 넘겨주고 그와 결혼하지만, 권력에 목마른 이아손은 고향인 테살리아에서 추방당하자 코린트 왕 크레온의 사위가 되려 한다. 이 사

* 히브리어는 오른쪽에서 왼쪽으로 읽는다. 고대 히브리 사람들은 신성한 신의 이름을 네 개의 자음을 사용해 יהוה(YHWH, Yod He Waw He)라 표기했다.

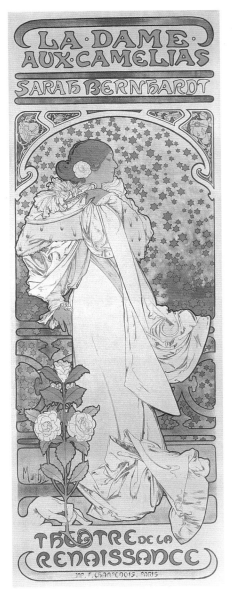

동백꽃 여인
채색석판화, 207.3×76.2cm, 1896년,
미국 시카고 리차드 드리하우스

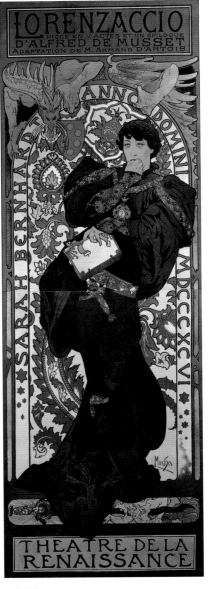

로렌차치오
채색석판화, 203.7×76cm, 1896년, 무하재단

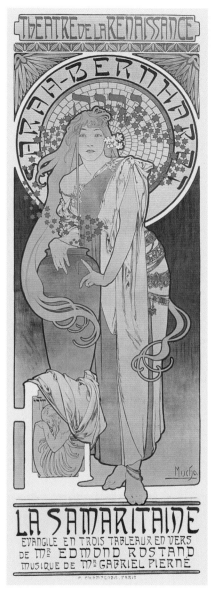

사마리아 여인
채색석판화, 173×58.3cm, 1897년, 무하재단

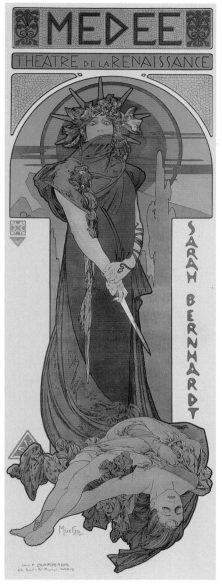

메데
채색석판화, 206×76cm, 1898년,
미국 뉴욕 카네기홀 파크사우스갤러리

실을 알게 되자 이아손을 향한 메데의 사랑은 증오로 바뀌어 잔혹한 복수극이 펼쳐진다. 메데는 크레온 왕과 그의 딸 글라우카를 죽여 버리고 곧장 이아손과의 사이에서 낳은 자신의 두 아들마저 모두 죽여 이아손에게 보복한다.

운명적 사랑을 위해 모든 것을 바쳤지만 배신당해 비정한 복수의 화신이 된 메데. 피 묻은 검을 쥐고 있는 메데의 발치에는 시신이 쓰러져 있다. 배반으로 돌아온 사랑 때문에 그녀는 살육을 저지르고 공포에 질린 채 정면을 응시하고 있다. 메데의 동공에는 회한이 응어리져 있다. 그녀의 광기 어린 얼굴은 당대 여성의 히스테릭한 경향을 연구하던 심리학과 정신의학의 흐름도 담고 있다. 세기말의 사회는 빠르게 변화하고 있던 반면 여성들은 가부장적 제도 안에서 자기 목소리를 낼 수 없었던 좌절감 때문에, 당시 이들의 억압된 심리가 히스테리로 표출되었다.

〈라 토스카〉는 빅토리앵 사르두의 드라마로 1887년 파리에서 초연되었다. 여주인공 플로리아 토스카는 아름답고 유명한 오페라 가수이다. 그녀의 남동생 안젤로티는 이탈리아 해방 운동을 하여 투옥되었지만 도주하여 은신해 있다 발각된 후 자살한다. 토스카를 흠모하던 경시총감 스카르피아는 안젤로티의 친구이자 토스카의 연인인 화가 카바라도시를 은닉 혐의로 구속하고 끝내는 처형한다. 이에 토스카는 스카르피아를 죽이고 성벽에서 뛰어내려 생을 마감한다. 이 포스터 가장자리를 따라 장식된 백조는 토스카의 사랑이자, 백조가 죽기 전에 단 한 번 부른다는 가슴 저미는 노래를 상징한다. 사라 베르나르는 1905년 남아메리카 해외 공연 중 토스카가 성벽에서 뛰어내리는 마지막 장면을 연기하다 오른쪽 무릎에 부상을 입었다. 그 때부터 다리에 괴사가 생겼고 세월이 흐른 후 그녀는 오른쪽 다리 절

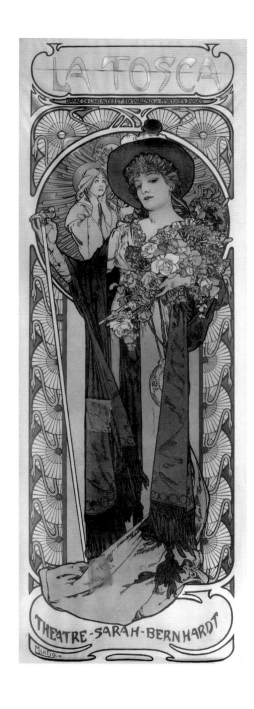

라 토스카
채색석판화, 103×36cm, 1899년,
일본사카이시립박물관

단 수술을 받았다. 그럼에도 결코 연기를 포기하지도 무대를 떠나지도 않았던 그녀는 불멸의 아이콘이었다.

동경의 대상이면서 가십 대상인 스타를 구심점으로 하는 대중문화 예술 트렌드의 태동 속에서 무하가 히트시킨 사라 베르나르의 공연 포스터는 역으로 말하면 대단한 경제적 효과를 가진 광고 모델을 무하가 기용한 셈이었다. 고수는 고수를 알아본다. 강력한 자기 확신이 있는 사람은 상대에게 신뢰를 가지게 되면 더 강하게 신뢰한다. 그리고 주변에 추천한다. 무하와 베르나르는 타인에 대한 영향력의 반경을 넓혀 가며 서로를 위한 네트워크가 되었다. 무하를 아르누보의 스타덤에 올려놓은 '르 스틸 뮈샤'의 승부수는 옳고 그름의 문제가 아닌 '특별하게 다름'의 차원이었다.

파리는 그래픽아트의
물결 속으로

그래픽아트는 인쇄술과 예술이 만난 작품으로, 세기말 파리의 거리들은 상징주의의 영향이 진하게 스민 포스터의 물결 속으로 빠져들어가고 있었다. 무하는 명실공히 파리 아르누보를 대표하는 아티스트로서 포스터와 북일러스트레이션 등 그래픽아트 작품들에 뛰어난 기량器量을 발휘해 아르누보 양식을 구현시킨다. 1898년에 무하는 파리의 아카데미 카르멘Académie Carmen에서 강의도 한다. 상업과 예술의 밀월관계가 깊어가면서 이제 파리의 무하는 철저하게 대중적인 아티스트의 길을 걷게 된다. 바야흐로 무하의 전성기였고 그래픽아트 진화의 회오리도 거세게 일렁였다.

　　상징을 통한 암시와 함축의 묘미를 활용하는 포스터는 예술성, 간결성, 명확성이 생명이다. 원래 포스터는 이집트, 그리스, 로마에서 기원했다. 1796년에 오스트리아의 배우 겸 극작가였던 알로이즈 제네펠더Aloys Senefelder가 석판인쇄술을 발명한 이후 포스터 제작붐이 일었고, 나날이 발전하던 인쇄 기술은 그림에도 대량생산의 가능성을 안겨 주었다. 무하는 복제시대 그래픽아트의 총아였다.

　　파리의 그래픽아트 부문에서는 무하 외에도 주목할 만한 아티스트들이 있다. 세기말 파리 화단의 거장이자 그래픽 아티스트 앙리 툴루즈 로트렉Henri Toulouse-Lautrec, 1864-1901의 포스터와 실용적 그

툴루즈 로트렉, **술집 주인**
140×91cm, 1893년, 벨기에 브뤼셀
익셀미술관

줄 세레, **올랭피아 레스토랑 광고 포스터**
124×88cm, 1899년

래픽 작품들은 아르누보에 영향을 미쳤다. 로트렉의 작품 소재는 주
로 파리 몽마르트르의 삶이었다. 그는 향락을 찾아 카바레를 드나드
는 사람들, 즉 무희와 매춘부 그리고 당시 사회의 주변인들을 포착해
묘사했다. 로트렉의 작품 〈술집 주인〉은 인물의 다리 아래 부분과 측
면의 손과 팔 일부를 과감하게 생략함으로써 다이내믹한 인상이 도드
라진다. 나비파 화가들도 로트렉의 영향을 받았고 입체파 화가 피카
소 역시 그의 작품을 존경해 마지않았다. 줄 세레Jules Chéret, 1836-1932
역시 모던 포스터의 대표적인 아티스트이다. 예전에는 경박한 거리의
여인이거나 반대로 소박하게만 묘사되었던 파리의 여성들은 줄 세레
의 작품 속에서 사회적 터부에도 아랑곳하지 않는 자유분방하고 활

기찬 모습으로 그려진다. 이즈음에는 뛰어난 화가들이 그려 내는 포스터들이 거리 도처에 넘실대고 있었다.

　　대중이 조바심 섞인 설렘을 가질 정도로 열광했던 '르 스틸 뮈샤'를 확립한 무하에게 파리는 웅대한 도약판이 되어 주었다. 1897년 2월에 파리의 소규모 화랑 라 보르디니에르La Bordiniére에서 총 107점의 석판화를 선보이는 무하의 첫 개인전이 개최되었고, 같은 해 당시 포스터 아트의 본거지였던 살롱 데 상Salon des Cent에서도 5월부터 6월까지 작품 448점을 선보이는 본격적인 개인전이 열렸다. 곧이어 빈, 프라하, 런던, 브뤼셀, 뮌헨, 뉴욕에서도 무하 작품 순회전시회가 개최되었다.

　　무하의 조국에서도 사람들이 그의 작품을 학수고대했던 터라 프라하 토피츠 살롱Topičův Salón에서 개인전이 열렸지만 일시적인 성공에 그쳤다. 무하가 이미 해외 여러 나라에서 인정받은 아티스트임에도 불구하고 체코 화단은 그의 스타일이 과도하게 장식적이고 현실성과 동떨어진 환상에 잠겨 있다고 비판했다. 당시 프라하에서 무하는 체코 예술가가 아닌 프랑스 예술가로 인식되는 아픔을 겪었다. 하지만 파리에서 무하의 그래픽아트 창작 퍼레이드는 쉴 새 없이 이어진다.

　　무하의 가장 유명한 작품 가운데 하나인 〈황도궁〉은 파리 샹프누아 인쇄소 캘린더로 제작된 것이다. 당시 이미 아트를 통해서 기업 홍보, 기업 이미지와 평판 향상이라는 효과를 기대했던 것이다. 이 작품은 나중에 장식 패널로 사용되기도 하고 문화예술 전문 잡지 《라 플륌》의 아트 리뷰 캘린더로도 사용되었다. 무하의 이 그림은 비잔틴 양식의 화려한 보석관을 쓴 사라 베르나르의 옆 얼굴을 이상화해 표현한 듯하다. 캘린더의 특성을 살려 점성술에서 열두 별자리를 나타내는 황도궁이 여인의 머리 둘레를 후광처럼 에워싸고 있다. 좌우편

아래에는 태양의 상징 해바라기와 달의 상징 양귀비를 그려 넣었다. 태양과 달이 뜨고 지며 반복되는 날들이 캘린더가 되고, 피었다 스러지는 우리네 삶이 무하 스타일로 묘사되었다.

〈살롱 데 상 전시회〉 포스터는 무하의 아르누보 포스터 스타일의 전형과 절정의 기량을 보여 주는 작품 중 하나이다. 이 포스터는 《라 플륌》이 후원하는 전시장 살롱 데 상에서 1896년 개최된 예술가들의 스무 번째 전시회를 알리고 있다. 전시회 참가 멤버는 로트렉을 비롯한 선도적인 아티스트들이었다. 《라 플륌》 편집장 레옹 데상Léon Deschamps은 무하의 아틀리에를 방문했다가 그가 이 포스터를 디자인하고 있는 것을 보았다. 물결처럼 굽이치는 길고 풍성한 머리결과 부드러운 옷감이 자연스럽게 흘러내린 듯 상반신을 드러낸 여인의 모습은 환상적인 요염함 그 자체였다. 깃털 달린 펜과 붓을 손에 쥐고 상념에 잠긴 여인이 자아내는 황홀감과 감미로운 분위기에 단숨에 매료된 데상은 완성되지 않은 이대로 작품을 인쇄하자고 무하를 설득했다. 이 인상적인 포스터는 대중의 즉각적인 반응을 얻었다. 당시 거의 7천 명에 가까운 사람들이 이것을 소장했다. 작품의 진가를 알아본 레옹 데상의 어깨가 으쓱할 만했다.

《라 플륌》 잡지사는 무하의 살롱 데 상 개인전도 후원했으며, 무하 작품들의 3분의 2는 지난 2년간 완성된 것들이었다. 개인전 포스터 속에는 모라비아식 머리 수건을 두르고 데이지를 촘촘히 꽂은 풋풋하고 수줍어 보이는 슬라브 처자가 그려져 있다. 아르누보의 진보적인 표현과 무하의 태생적 뿌리인 슬라브의 서정미가 작품 속에 흐른

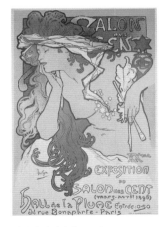

살롱 데 상 전시회 포스터
채색석판화, 1896년

황도궁
《라 플룸》 캘린더, 1896년, 오스트리아 빈 알베르티나미술관

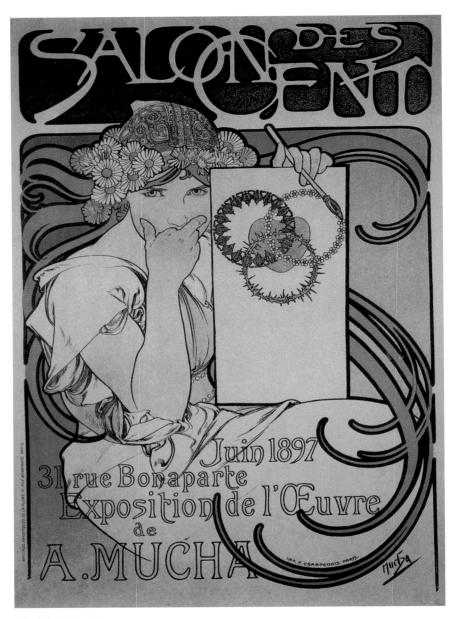

살롱 데 상 개인전 포스터
채색석판화, 66.2×46cm, 1897년, 무하재단

다. 화면을 가로지르는 긴 머리카락의 곡선이 장식적인 뉘앙스를 강조해 주고 있다. BC 4세기경 오늘날의 체코 영토에는 켈트계 보이족 Bój들이 살고 있었다. 그들은 데이지를 빛의 상징으로 숭배했고 태양과 빛의 신이 관장하는 식물로 귀하게 여겼다. 여자에게는 결백과 깨끗함의 상징이기도 했다. 무하는 파리에서 그리 순탄치 않은 과정을 거쳤지만 자신의 근원을 잊지 않고 있음을 이 포스터 속 처자의 모습을 통해 고백한다.

〈카산 피스-툴루즈 인쇄소〉 포스터 상단에 서 있는 남자는 인쇄업자이고, 그를 보고 있는 반라의 여인은 모델로서 그녀가 들고 있는 인쇄물에도 찍혀 있다. 무하는 인쇄업자를 고대 로마 신화에 나오는 파우누스Faunus로 비유했다. 파우누스는 삼림의 신이었으나 농업에 이어 목축과 번식도 관장하게 된다. 삼림은 종이의 재료가 되는 펄프와 관련을 갖는다. 이 포스터는 인쇄물들이 대량복제되며 새로운 개체를 늘려 가는 것을 표현한다. 그림을 둘러싸고 있는 많은 눈들은 인쇄물로 정보를 얻게 되는 독자들을 상징한다.

〈르페브르-유틸 비스킷〉 제조사 캘린더에는 녹아 버릴 듯이 부드럽고 달콤한 색채가 흐른다. 파리 샹프누아 인쇄소에서 제작된 무하의 작품이다. 머리에 화관을 쓴 요정 같은 소녀가 비스듬히 기대고 앉아 비스킷이 담긴 접시를 권하듯 손에 들고 있다. 소녀의 옷 무늬에도 상징이 숨어 있다. 비스킷의 원료인 밀과 이를 추수할 때 쓰는 낫 모양이 패턴으로 그려져 있다. 이러한 자연미가 궁극적으로는 파격적인 세련미를 주고 있어서 요즘 비스킷 광고로 써도 손색없다.

〈몽상〉은 파리 샹프누아 인쇄소의 1898년 캘린더로 디자인되었는데, 대중들의 반응이 아주 좋아서 이후에 텍스트 없이 장식 패널로도 사용되었다. 〈양귀비 여인〉은 1897년 살롱 데 상에서 열렸던

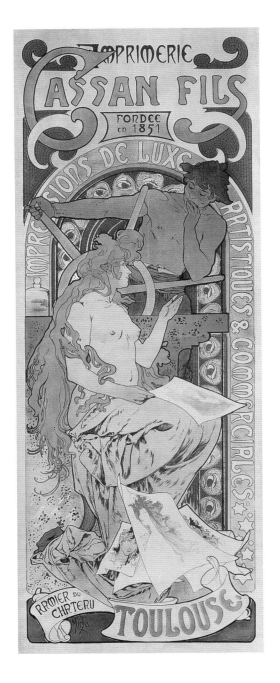

카산 피스-툴루즈 인쇄소 포스터
채색석판화, 203.7×76cm, 1896년

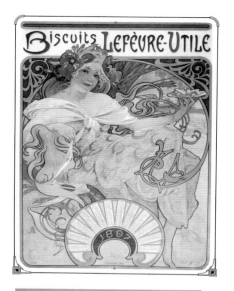

르페브르-유틸 비스킷 제조사 캘린더
채색 석판화, 61.4×44.4cm, 1897년

양귀비 여인, 채색석판화, 63.5×45cm,
1898년, 미국 뉴욕 잭 레너트 컬렉션

몽상, 채색석판화, 72.7×55.2cm, 1897년,
미국 뉴욕 멜빈 게틀렌 컬렉션

《르 몽드 모데른》표지 독서
1896년, 무하재단

무하의 성공적인 개인전 이후 전시된 포스터 작품들이 보나파르트가
Bonaparte 31번지 《라 플륌》에서 판매됨을 알리고 있다. 당시 일반 가
정과 숍에 장식용으로 걸기 위해 무하의 포스터가 많이 판매되었다.

　　　　무하의 그래픽아트는 파리의 여러 잡지사들 표지 곳곳에 모
습을 드러냈다. 《라 플륌》은 관능적이면서도 퇴폐적인 프랑스 데카당
스를 대표하는 가장 유명한 예술지들 중 하나로 레옹 데샹이 1889년
창간해 그가 세상을 뜰 때까지 편집장으로 활동했다. 이 잡지에는 당
대 가장 유명한 작가들의 문학, 예술과 드라마 등에 관한 연구문과 기
고문이 실렸다. 잡지 《르 몽드 모데른Le Monde Moderne》 1897년 5월호
표지와 본문에는 당시 무하의 연인이던 베르테 드 라랑드가 무하의
아틀리에에서 지내던 한때를 묘사한 〈독서〉라는 타이틀의 일러스트
레이션이 실렸다.

　　　　북일러스트레이션 분야에서도 무하는 발군의 그래픽아트 스
타일을 보여 주었다. 무하의 파리 시절은 그의 일러스트레이션의 전
성기이기도 했다. 무하가 1899년 12월 20일 파리에서 발표한 『주
기도문』은 대단히 신비주의적인 작품으로 1900년 파리 만국박람
회에도 전시된다. 이 책은 무하의 그리스도교적 소양과 프리메이슨
Freemason* 적 의미가 혼재해 있는 작품이다.

　　　　무하는 일곱 구절의 주기도문에 따라 이 작품
을 일곱 챕터로 구성했다. 각 챕터는 꽃과 여인으로 화
려하게 장식된 라틴어-프랑스어 구절과 이 구절에 대
한 무하의 해석을 담은 중세 서체 텍스트, 그리고 구절을
알레고리적 일러스트레이션으로 표현한 세 부분으로
구성되어 있다. 무하는 표지에서부터 인간이 의지하는
빛으로서의 신을 묘사하고 있다. 『주기도문』에서 무하

*　프리메이슨은 1717년 영국
　런던에서 '롯지'라는 지부를
　단위로 하여 형성된 일종의
　비밀결사 협회이다. 이들은
　인간과 자연의 힘에 대한
　신뢰를 중시하고 신비주의적인
　경향을 띠었던 것으로 알려져
　있으며, 18세기 후반에 유럽과
　미국으로까지 확산되었다.
　무하는 1898년에 파리에서
　프리메이슨 서약을 한다.

주기도문, 북일러스트레이션, 33×25cm, 1899년, 프랑스 파리 H. 피아자에시에(H Piazza et cie)

는 서체를 비롯해 당시 그가 가졌던 철학적이고 종교적인 사고를 반영하는 그래픽아트의 탁월함을 보여 주지만, 실지로 이 작품의 일러스트레이션에 나타난 여러 상징과 사고는 폭넓은 지식을 요하는 난해한 것들이 많다. 무하는 대중적인 인기를 구가하면서도 심오한 예술가였다.

파리 샹프누아 인쇄소와의 계약으로 왕성한 작품 활동을 펼쳤던 무하에게는 작업에 대한 중압감도 있었지만, 무하의 창의적 손길에 기대었던 고객들과 대중은 그 독창성에 전율했다. 특히 세기말 사람들의 일상생활을 위한 필요 속에서 나타난 그래픽아트는 큰 장점을 갖고 있었다. 예술이 추구하는 세계가 꽤나 난해하다는 느낌을 벗어나 예술가가 작품을 통해 전달하는 메시지가 함축적이면서도 분명하고 쉽다는 것이었다.

세기 전환기에 팽배했던 물질주의적 사고와 과학기술 및 인간 이성에 대한 맹신에서 탈피해 보고자 상징주의의 흐름을 탄 아르누보가 정작 그래픽아트 분야의 포스터에는 예술성을 결합시켜 물질주의적 상업성을 홍보하는 수단이기도 했다는 것은 아이러니였다. 그러나 참신한 미의식을 구현하며 예술과 상업이 상호 취향과 목적에 맞게 서로를 선택하는 시대로 들어섰음을 알리는 전주곡으로서 아르누보 그래픽아트는 아주 매력적인 것이었다.

허물어진 심리적 경계

무하의 상업 광고는 대중의 시선을 끄는 중독성이 있었다. 그 마력은 어디서 온 것일까? 그의 상업광고에는 호감 가는 미인이 자주 등장한다. 상대방에게 호감을 가지면 그 사람의 말이 더 잘 들린다. 내용보다는 형식에 매혹되지만 보고 있으면 내용도 들어온다. 무하 스타일의 뮤즈들은 천상의 아름다움을 지닌 이상적 세계와 세련미 넘치는 물질적 세계의 감성을 의인화한 접점이었다. 그녀들은 상업광고의 표상이 되었다. 상업과 예술이 결합된 감성 마케팅이 각광받기 시작하던 '소비사회' 파리에서 무하는 광고 시대의 주역이 되어 아티스트로서 절정의 계절을 맞이한다. 무하의 손을 거친 상업광고는 대중의 욕망을 여는 열쇠였다. 예술과 상업 사이의 심리적 경계는 허물어졌다.

상업광고의 속성은 '설득'이다. 무하는 사라 베르나르를 따라 파리의 샹프누아 인쇄소와 계약을 맺으며 여러 기업의 상업 포스터를 제작하는 조건도 포함했다. 상업 포스터는 대중에게 관계 맺기를 제안하는 기업의 얼굴이다. 상품의 특성이나 테크놀로지 같은 정보가 대중에게 인상적인 느낌으로 다가가도록 전환하는 것이 광고 속 아트 마케팅의 본질이다. 쉽게 말하자면 느낌으로 다가가 '대중의 마음을 훔치는 것'이다.

예술을 생활 속으로 끌어들여 친숙하게 만들어야 한다는 것

이 무하의 신념이었다. 그가 생애 말기에 과거 학창시절의 추억이 서린 브르노에서 회고전을 성황리에 개최하며 서신으로 털어놓은 소회는 이러했다. "내가 살던 당시 파리의 벽들은 다른 도시들처럼 단조로웠지요. 광고인들은 장식 없는 형식과 단순한 인쇄로 만족했어요. 화가 줄 세레 외에 예술 포스터들로 파리의 거리 모퉁이들을 산뜻하게 만들 줄 아는 화가가 알려져 있었다면 그건 유일하게 저였지요. 제가 포스터의 대중적 장점을 이용하고 싶었던 주된 이유는 폭넓은 사회 계층이 예술 작품을 보고 흥미를 가질 기회를 주기 위해서지요. 광고에 예술 포스터가 필수 불가결해졌기 때문에 저는 물론 금전적으로도 충분히 보상 받았습니다."

〈뤼송 휴양지〉 광고는 무하의 초기 작품이다. 프랑스 남부와 스페인 국경지에 위치하여 '피레네의 진주'라 불리는 유명한 온천 휴양지 뤼송을 알리는 포스터이다. 무하는 울창한 산악지대로 에워싸인 뤼송을 '피레네의 여왕'으로 표현하고 있다. 휴양 도시에 맞게 유흥 시설인 카지노가 있고, 오른편 아래쪽에 보이는 에타블리스멍 온천 건물에 죽 늘어선 주랑柱廊은 뤼송의 상징이자 유럽 온천 도시 특유의 건축 양식이다. 이 작품에는 묘하게도 무하의 서명이 없는데, 세월이 한참 흐른 뒤 이 포스터를 위한 무하의 습작이 발견되었다. 무하의 작품에서 전형적으로 나타나는 이상화된 여성의 모습이 아닌 남성이 메인 모델로 등장한 것은 그의 광고 포스터 스타일을 볼 때 미스터리로 남아 있다. 〈모나코·몬테-카를로〉는 지상의 낙원 같은 지중해 해변에서 누리는 휴가의 매력을 부각시키는 철도사 광고 포스터다.

〈르페브르-유틸 비스킷〉 광고는 오른쪽 상단의 실루엣처럼 묘사된 여러 사람들에게, 그리고 특히 상류사회의 사교 모임에서 애호되는 고급 제품임을 암시한다. 〈하이직〉 주류 광고 포스터는 귀부

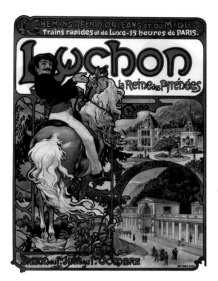

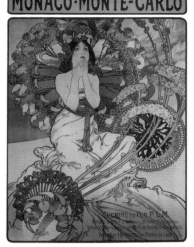

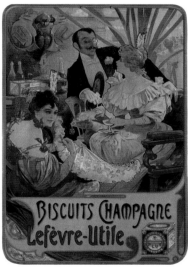

뤼숑 휴양지 광고 포스터
채색석판화, 105.7×75.2cm, 1895년, 개인 소장

모나코·몬테-카를로 광고 포스터
채색석판화, 107.3×73.3cm, 1897년, 무하재단

르페브르-유틸 비스킷 광고
채색석판화, 51.4×34.3cm, 1896년,
뉴욕포스터센터

하이직 주류 광고 포스터
채색석판화, 66.5×49.7cm, 1901년, 개인 소장

인들과 신사가 동석한 연회에서 하이직 술을 마시고 있는 모습을 묘사하고 있다. 양편 하단에 있는 엠블럼Emblem, 상징 문양은 이 회사가 러시아 황제에게 주류를 독점적으로 공급하고 있음을 나타낸다. 테이블보 역시 전형적인 러시아 자수로, 무하는 이 광고에서 황실과 최상류층이 애호하는 고급 술의 이미지를 강조하고 있다.

〈라 트라피스탱〉 광고의 핵심 모티프는 술병에 손을 얹고 있는 여성이다. 청초한 얼굴의 이상적인 처자가 성스러운 이미지와 산업 소비시대와 결합된 세속성의 접점을 보여 준다. 무하는 애초에 이 광고에 가슴을 노출한 뇌쇄적인 처자의 모습을 그린 습작을 생각해 두었다. 하지만 이 술은 원래는 10세기 초 프랑스 디종 근처에서 생겨난 '시토회'라는 로만 가톨릭 수도회로 1892년부터 '트라피스트회'로 개명한 수도회에서 만들어진 제품이다. 때문에 광고 주문자는 제품 포스터에 기품 있는 의상을 입은 정숙한 여성 모델을 그리도록 요구했다. 이런 이유로 수도사의 복장처럼 목까지 올라오는 옷을 입고 긴 머리를 단정하게 빗은 모습의 처자가 묘사되어 있다. 그 외의 술 광고로 〈모에에샹동〉 샴페인 광고가 있으며, 무하는 〈모에에샹동〉 메뉴판도 디자인했다.

〈네슬레〉 광고에는 아이에게 분유를 먹이는 모성을 담았다. 아이가 어머니 옷 뒷자락을 꼭 붙들고 다니듯 그림 속의 어머니 옷 뒷자락에는 네슬레 분유통이 옷자락을 붙든 것처럼 놓여 있다. 포스터 위편 둥지 속 아기 새들에게 먹이를 물어다 주는 어미 새가 어머니의 모습에 비유되어 이 광고의 의미를 상징적으로 전달하고 있다. 〈쇼콜라 이데알〉 포스터 속의 아이들은 핫초콜릿 잔에 조르듯 시선을 두고 있다. 무하는 아이들이 환호하며 매달릴 정도로 맛있고 자꾸 찾게 되는 미각을 강조하면서, 따뜻한 모성과 혀에서 사르르 녹는 핫초콜릿

라 트라피스탱 광고 포스터
채색석판화, 77×20.6cm, 1897년, 무하재단

모에에샹동 크레망 임페리얼 광고 포스터
채색석판화, 58×19.5cm, 1899년, 무하재단

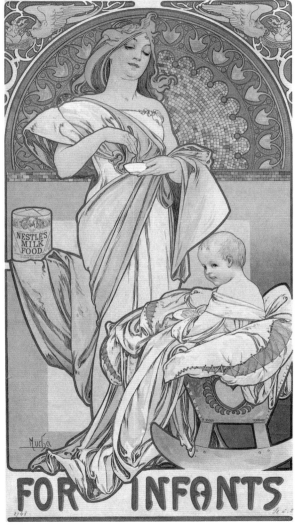

네슬레 이유식 광고 포스터
채색석판화, 72×34.5cm, 1897년

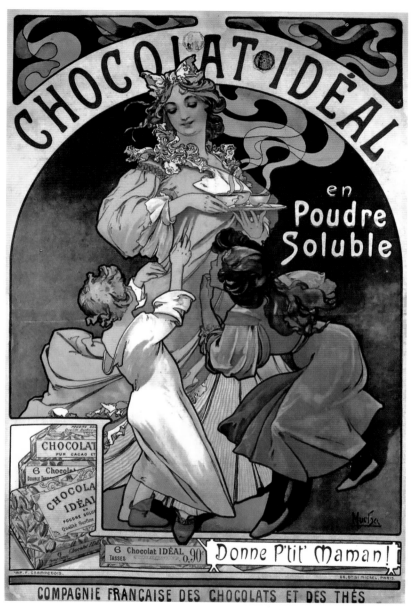

쇼콜라 이데알 광고 포스터
채색석판화, 117×78cm, 1897년

의 달콤함에 들뜬 동심을 함께 그렸다. 엄마가 손에 들고 있는 초콜릿 잔에서 모락모락 피어오르는 김을 전형적인 무하 스타일의 아르누보 곡선미를 부여해 장식적으로 마무리한 작품이다.

〈잉카의 와인〉 포스터는 특이하게도 가로로 길다. 코카잎 성분을 함유한 이 광고 속의 원기회복용 음료는 당시 약국에서 판매되었다. 남아메리카 페루와 볼리비아의 안데스 지역에 걸쳐 존재했던 잉카 제국은 코카의 원산지이다. 코카잎은 피로를 회복시켜 주고 각성 효과가 있다는 연구 결과로 인해 대중적인 인기를 끌었다. 코카잎의 효능과 상품성에 주목한 한 프랑스 화학자가 페루의 코카잎 추출물과 보르도 와인으로 제조한 특허의약품으로서의 토닉을 출시했고, 이후 다양하게 이어진 상품들 중의 하나가 바로 〈잉카의 와인〉이다. 포스터에서 여신 같은 인물의 양쪽에 그려져 있고 장신구에도 달려 있는 식물이 코카잎들이다. 〈잉카의 와인〉 병을 오른손에 들고 잉카 인디오에게 원기를 베풀듯 다른 한 손을 내밀고 있는 그녀의 제스처를 통해 이 상품이 지닌 건강한 이미지를 묘사했다.

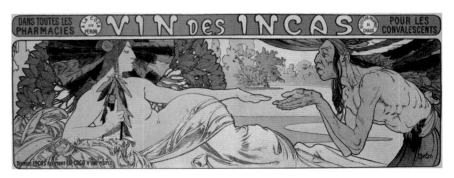

잉카의 와인 광고 포스터, 채색석판화, 77×212cm, 1897년

영국의 자전거 브랜드 〈퍼펙타〉광고 속에서는 상단의 자전거 브랜드 명을 제외하고는 제품의 핸들과 앞바퀴 일부만 슬쩍 보이지만, 자전거 핸들 쪽으로 몸을 숙여 두 팔을 가볍게 기댄 모델의 자태가 보는 이의 시선을 압도한다. 자전거와 모델은 서로에게 맞춤형처럼 완벽하게 어울린다. 아찔한 아름다움을 지닌 모델의 머리카락은 바람처럼 가볍게 나부끼고 있어 자전거 타기가 가져다 주는 역동적인 경쾌함을 느끼게 해준다. 무하는 이렇게 한 차원 높은 수준의 광고 기법을 이미 꿰뚫고 있었다. 무하의 아트 마케팅 비법은 테크놀로지에 대한 무미건조할 수 있고 어려운 디테일의 나열이 아니라, 제품 묘사에 형태와 색채의 유희가 주는 감성적 가치를 가미해 소비자와의 소통 간극을 극적으로 좁히는 것이었다.

〈웨이벌리 자전거〉는 유럽에서 인기를 끌었던 미국산 제품이다. 이 광고에서 여인의 드레스 어깨끈이 느슨하게 살짝 내려와 자전거 핸들의 이미지와 오버랩 되며 관능적인 느낌을 준다. 여인이 오른손에 들고 있는 월계수 가지는 웨이벌리 자전거가 보기 좋은 외관뿐만 아니라 씽씽 달리는 데도 우승자 격임을, 그리고 유럽 시판도 성공적일 것임을 상징한다. 자전거는 빠른 이동성과 편리함으로 세기 전환기의 시민들에게는 마차에 대한 의존성을 덜어 주고, 도심의 복잡한 주거환경에서 벗어나 교외로의 출퇴근을 가능하게 해주었다. 19세기 말에는 저가의 안전한 자전거가 확산되어 서유럽 국가의 여성들에게 전에 없는 기동성을 주며 여성해방에 한몫했고, 특히 영국과 미국에서 자전거는 신여성의 상징이 되었다.

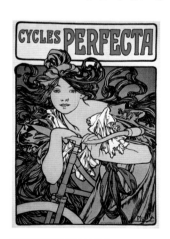

퍼펙타 자전거 광고 포스터
채색석판화, 1902년

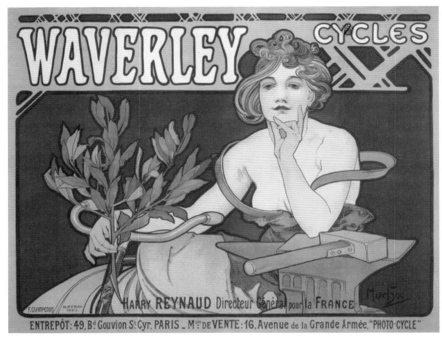

웨이벌리 자전거 광고 포스터
채색석판화, 88.5×114cm, 1898년, 무하재단

무하는 1904년에 개최되는 미국 〈세인트루이스 만국박람회〉 홍보 포
스터를 창작한다. 하단에 적힌 유럽과 아메리카 역대 개최지 정보는
해를 거듭할수록 만국박람회 규모도 급속하게 성장하고 있음을 알려
준다. 아메리카의 과거 역사는 인디언 추장으로 의인화되었고, 어깨
너머로 그와 손잡은 여인은 경이로운 발전을 이룩한 산업과 신기술
을 아메리카 역사와 함께 조명하는 존재이다.

이렇듯 다양한 브랜드 이미지 마케팅은 당대의 스타 아티스트 무하를 선택했고, 그는 풍부한 상상력과 상징을 통해 주옥같은 광고들을 만들어 냈다. 대중이 각자의 취향에 따라 특정 상품을 구매하고 소유하는 것은 개인의 정체성을 외부로 드러내는 일이다. 이는 자신의 스타일을 표현하는 개성이라는 장점과 함께 자칫 물질만능주의에 빠지는 함정이 될 수도 있지만, 기업과 아티스트 무하의 결합이 대중의 생활 콘텐츠로 자리매김한 것은 획기적인 변화였다. 무하의 상업 포스터는 궁극적으로 기업, 아티스트 그리고 개인이 자본주의 산업사회에서 영향력의 반경을 넓히기 위해 스스로를 효과적으로 세일즈하는 방법을 찾아내는 탐험가의 대열에 들어섰음을 의미했다.

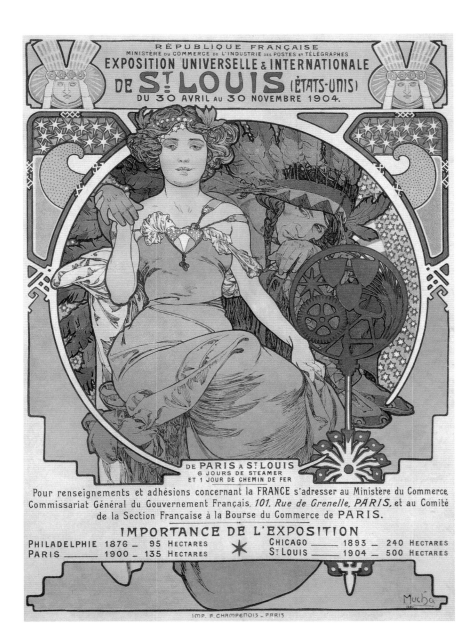

세인트루이스 만국박람회 홍보 포스터

채색석판화, 101×72.3cm, 1903년, 벨기에 브뤼셀 장-루이 라모

도전적인 그녀와 도발적인 그녀

세기말의 여성들은 사회의 벽 안에 갇혀 있던 한계를 넘어 사회의 흐름 속으로 뛰어들기를 열망했다. 주도적 삶을 원하는 여성들이 기지개를 켜기 시작할 무렵이었다. 대학 교육, 직업 그리고 선거권 허용을 요구하는 여성해방 운동이 19세기에 시작되었다. 제국주의와 자본주의가 팽창하던 세기말의 파리는 풍요와 불안이 양극단으로 뒤섞인 도시였고, 자유를 부르짖는 여성들의 행보는 동시대의 남성들에게 긴장감을 조성했다.

　　　세기말 유럽 사회에 고대의 여전사 아마조네스Amazones들이 다시 도래했다. 아마조네스는 그리스 신화에서 묘사된 여전사 부족으로 전쟁훈련과 병역의무도 수행했다. 아마존 여전사라는 이름은 '유방이 없는'을 뜻하는 '아마존Amazon'에서 유래했다. 활을 쏘고 전쟁을 수행하는 데 거추장스럽지 않도록 그녀들은 어릴 적에 한쪽이나 양쪽 가슴을 도려내기 때문이다. 그리고 병역을 수행할 당시에는 처녀로 있다가 병역이 끝나고 나면 결혼을 하고 출산했다. 아마조네스 부족의 힘은 여자들의 손에 있었고 남자들은 의무적으로 가사를 돌보았다. 이제 세기말의 아마조네스들은 해방을 위해 창과 방패 대신 사회적 한계를 넘어서겠다는 의지로 무장한다. 그리고 남성들이 기득권을 가진 사회에 목소리를 냈다. 이른바 신여성들이었다.

급속한 인구 증가와 산업화된 사회에서 여성을 위한 법을 제정하려
는 사상은 19세기에서 20세기 전환기에 생겨났다. 세기 전환기를 사
는 아마조네스들의 머릿속에는 '데 유레De jure'라는, 즉 법에 기반한
불평등에 대한 비판의식이 있었다. 고대의 아마조네스가 그리스와의
전쟁사로 얽혀 있었다면 프랑스 혁명과 세기말의 아마조네스들은 당
시 사회 및 남성들의 통념에 대립각을 세웠다. 1789년 프랑스 혁명의
발생과 그 과정 속에 나타난 사상들은 많은 여성에게 호소력 있게 다
가왔고, 이들에게 평등에 대한 생생한 관심을 불러일으켰다. 이 시기
최고의 아마조네스 가운데 한 명은 극작가 겸 사회활동가 올랭프 드
구즈Olympe de Gouges였다. 인간의 자유와 평등 및 인간으로서 누려야
할 권리를 공포한 그 유명한 프랑스 인권선언에 대한 답변으로 그녀
는 1791년에 『여성과 여시민 인권선언』을 출간했다. 이 선언은 여성
이 자유로운 존재로 태어나 남성들과 동등함을 역설하고 생활 전반에
서도 남성들과 동등한 권리 보장을 요구하고 있었다.

　　　그러나 남녀 동등성에 대한 주장은 당시 강한 영향력을 행사
했던 철학자 장 자크 루소Jean-Jacques Rousseau에 의해 무시되었고, 점
차 그의 사상에 영향을 받은 남성들이 프랑스 혁명의 이데올로기적
주도권을 행사해 갔다. 올랭프 드 구즈는 자신의 선언에서 '여성이 단
두대에 오를 권리가 있다면 의정 단상에도 오를 권리가 있다'는 말로
여성의 권리를 요구했다. 이는 혁명가들의 심기를 건드렸다. 여성들
의 정치 참여를 새로운 사회의 미덕으로 여기지 않고 독버섯으로 생
각하는 것은 당시의 혁명가들도 마찬가지였다. 구즈는 1793년 가을
에 단두대의 이슬로 사라졌다. 국가 권력에 대한 탐욕과 여성성의 미
덕을 망각했다는 것이 그녀를 옭아맨 죄목이었다.

　　　프랑스 혁명의 첫 단계에서는 혁명 지도자들에게도 여성의

혁명적 잠재성과 해방에 대한 인식이 있었다. 그러나 혁명이 진행되는 동안 격렬한 반여성 운동이 고개를 들었다. 곧 여성이 정치적 활동에 참가하거나 다섯 명 이상 모여 집단행동을 하는 것은 금지한다는 법령이 공포되었다. 이유가 뭘까? 그것은 아마조네스들의 날개를 꺾어 놓겠다는 심산이었다. 프랑스 혁명 이후 권력의 구도가 윤곽을 드러내자 남성들은 여성들과 권력을 나누지 않기 위해 새로운 기득권의 울타리를 공고히 세웠다. 진보적 사상을 가진 남성들에게도 아마조네스라는 대상은 머리와 마음이 따로 가는 불편한 진실이었다.

　　아이러니하게도 말 그대로 신예술이자 역동적인 사회상을 담는 아르누보마저 사회적 변화를 요구하는 아마조네스들을 골칫거리로 여긴 듯 그녀들의 기개와 신념을 의도적으로 비껴간다. 지금까지의 기득권이 침범될 수도 있다는 불안감을 상쇄시키려는 남성들은 차라리 도발적이고 관능미 넘치는 여성들에게 영혼까지 송두리째 유혹당하고픈 은밀한 갈망에 몰두한다. 성性에 관련된 테마가 큰 부분을 차지하고 있던 상징주의적 아르누보에서는 이때까지 이를 대개 성서나 신화의 이야기에 빗대어 우회적으로 형상화했다. 그러다 아르누보 아티스트들은 거부할 수 없는 매력과 치명적인 로맨틱함을 동경했던 남성들의 시각에 부합하는 대상을 찾아냈다. 바로 '팜므파탈Femme Fatale'이었다.

　　아르누보에서 팜므파탈은 예술의 테마이자 내적 동력이었다. 남자들의 내면의 동경을 일깨우는 팜므파탈은 자신의 매력으로 남자를 유혹하고 위험이나 파멸에 빠뜨릴 수 있는 숙명적인 여자를 말한다. 팜므파탈은 요염함과 관능미 같은 여성적 책략들을 사용해 자신의 숨은 의도에 도달한다. 팜므파탈의 테마는 문학과 예술에서 발전과 변형을 거듭해 왔다.

대중에게 익숙한 성서를 통해 전해지던 살로메Salome의 드라마틱한 스토리는 상징주의적 아르누보가 팜므파탈의 이미지를 표현하는 데 안성맞춤이었다. 살로메라는 인물의 힘은 꽤나 강렬해서 이 소재는 이전에도 여러 번 예술적 테마로 재탄생한 이력이 있다. 그리스도교적 전통은 살로메를 유혹적이고 위험한 여성의 아이콘으로 그리고 있다. 신약성서에서도 그녀의 에로틱한 춤을 묘사하고 있고, 이후 변형된 버전은 그녀가 몸에 일곱 겹의 베일을 두르고 헤롯왕 앞에서 춤을 추며 한 겹씩 벗는 '일곱 베일의 춤'으로 이를 아이콘화했다.

살로메는 유대 왕 헤롯의 의붓딸로, 원래 헤롯 동생의 아내였던 헤로디아가 낳은 딸이다. 헤롯과 헤로디아는 부부의 연을 맺은 자신들을 통렬히 비판한 세례 요한을 심히 못마땅하게 여기지만 그를 따르는 무리가 많아 함부로 하지 못하고 고심하고 있었다. 그러는 동안 살로메는 도리어 세례 요한에게 호감을 느낀다. 헤롯왕은 자신의 생일에 춤을 춘 살로메에게 어떠한 소원이라도 들어주겠노라 하고, 결국 그녀는 자신의 연정을 거부한 세례 요한의 머리를 요구한다. 살로메의 냉정한 계략은 세례 요한을 죽음으로 내몰았다.

살로메는 악의 화신일 뿐만 아니라 느슨해진 본능이자 육체적 정열의 상징이다. 상징주의의 영향을 받은 프랑스 화가 귀스타브 모로Gustave Moreau, 1826-1898는 도발적인 의상을 입고 뇌쇄적인 춤을 추는 살로메 앞에 희생제물 세례 요한의 머리가 나타나는 〈환영〉이라는 암시적인 그림을 그렸다. 모로는 이 작품에서 종교적 테마와 팜므파탈을 다루며 독특한 명암과 대담한 표현을 구사했다.

오스트리아 화가 구스타프 클림트는 〈유디트〉를 독특한 개념의 팜므파탈로 구현해 냈다. 유디트는 이스라엘을 침략한 앗시리아 장군 호로페르네스를 유혹해 목을 베어 냄으로써 이스라엘을 구한

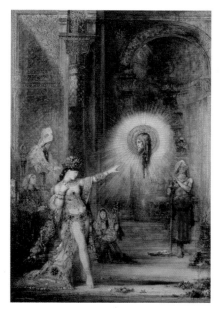
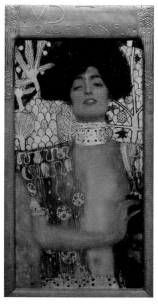

귀스타브 모로, **환영**
캔버스에 유채, 142×103cm, 1875년,
프랑스 파리 오르세미술관

구스타프 클림트, **유디트**
캔버스에 유채, 84×42cm, 1901년,
오스트리아 빈 벨베데르미술관

구약성서의 인물이다. 성서의 유디트를 현숙한 여인으로만 알고 있
던 당시 사람들은 이 그림을 보고 자신의 눈을 의심했다고 한다. 클림
트의 유디트는 한마디로 '파격의 미'였다. 화려한 황금빛 장식 속에서
육감적인 표정을 지으며 살짝 눈을 감고 있는 반라의 유디트는 호로
페르네스의 잘린 머리를 손에 들고 있다.

　　　무하는 파리 샹프누아 인쇄소에서 발간한《레스탐 모데른
L'stampe Moderne, 현대 판화》에 〈살로메〉라는 채색석판화 작품을 실었다.

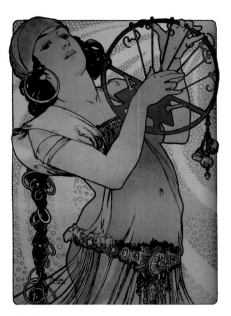

살로메
채색석판화, 41×31cm, 1897년

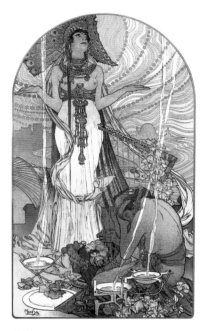

살람보
채색석판화, 39×21.5cm, 1896-1897년, 개인 소장

무하가 창작한 〈살로메〉는 링을 달아 길게 땋아 내린 머리를 하고 살
결이 비치는 얇은 옷을 입은 채 일곱 베일의 춤을 추고 있다. 무하는
살로메를 영혼이라도 훔칠 듯한 에로틱한 시선을 던지며 고대 현악기
를 뜯고 있는 전설적인 요부로 그렸다.

　　『살람보』는 원래 고대 카르타고를 배경으로 한 귀스타브 플
로베르Gustave Flaubert의 역사 소설이다. 여사제 살람보는 카르타고 용
장의 딸이다. 체불 임금에 불만을 품은 용병들이 반란을 일으키자 살
람보는 빼앗긴 카르타고의 수호여신 타니트의 베일을 되찾기 위해 용

삼손과 데릴라
1900년경, 개인 소장

병들의 진영으로 가서 자신의 순결을 희생한다. 용병들의 반란은 실패하고 살람보는 용병 지휘관 마토와 사랑에 빠지지만, 두 사람도 결국 죽음으로 끝을 맺는다.

무하의 〈살람보〉 역시 《레스탐 모데른》에 실린 작품으로, 관능적 묘사와 다이내믹하고 환각적으로 구불거리는 선묘가 빼어나다. 바다 너머로 카르타고 성이 보이고, 살람보의 발치에는 화관으로 장식된 마토의 머리가 놓여 있다. 제례의식을 위한 향 연기가 소리 없는 통곡처럼 너울거리며 날아오르고 한 여인이 하프를 연주하고 있다.

고대로부터 하프는 신령한 힘을 갖고 있다고 여겨졌다. 살람보는 팜
므파탈이라 하기엔 참으로 처연했다.

　　　무하는 성서에서 또 하나의 영감을 얻어 일러스트레이션 〈삼
손과 데릴라〉를 통해 팜므파탈을 자신의 스타일로 재조명했다. 요부
데릴라는 삼손이 잠든 틈을 타서 그의 힘의 원천인 머리카락을 자르
고 삼손을 파국에 이르게 한다. 세기말의 불안감이 뒤섞인 삶 속에서
사랑을 향한 관능적 욕망인 에로스Eros와 죽음을 향한 본능인 타나토
스Thanatos는 팜므파탈의 이미지를 통해 공존했다. 무하는 세기말 남
성들의 불안을 포착했고 매혹적인 여인을 로맨틱하면서도 강렬하게
상업 포스터들에 그려 넘으로써 남성들의 위기감
을 달래 주며 상업성이 추구하는 소비 창출로 연결
시켰다. 무하의 포스터는 여성들을 현대적인 소비
세계의 궁극적 심볼로 만들며 상품화했다는 평가
를 받고 있다.

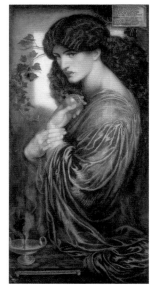

　　　무하는 1896년 파리의 담배말이 종이 회
사 'JOB'의 광고 포스터를 디자인한다. 이 작품은
탐스럽고 우아하게 굽이치는 머리카락과 환각적
매력을 지닌 프랑스 여성의 모습을 묘사해 광고사
의 한 페이지를 장식했다. 도발적인 제스처를 보
여 주는 〈JOB〉 포스터의 비주얼 효과는 무하의 광
고 포스터의 아이콘이 되었다. 이슬람 문화에서 착
안한 기하학적 직선무늬나 식물을 모티프로 한 아
라베스크 문양이 테두리 장식이 되고, 타오르는 담
배 끝에서 피어오르는 연보랏빛 연기가 이루는 곡
선은 그 자체로도 멋스럽다. 깊은 보랏빛 바탕색과

단테 가브리엘 로제티, **페르세포네**
캔버스에 유채, 125.1×61cm,
1874년, 런던 테이트갤러리

황금빛 아라베스크 문양의 보색대비가 시선을 끄는 동시에, 팜므파탈의 도도하고 관능적인 마력이 유사한 황홀경을 직접 경험해 보도록 소비자를 끌어당긴다. 1898년에 제작된 포스터와 함께 두 포스터 모두 바탕에는 JOB사의 모노그램을 문양처럼 장식적으로 배치하여 광고 효과를 극대화했다. 무하의 상업적 감각은 디테일도 놓치지 않았다.

　　　무하는 사회적으로 독립된 자아로서의 정체성을 갈구했던 여성들에게 담배가 갖는 상징을 염두에 두고 여성 소비자들에게 다가갔다. 19세기 말 여성이 추구하던 변화와 함께 담배는 경제적·사회적 해방의 상징으로 인식되었다. 담배 홍보 마케팅에도 은연중에 이런 메시지가 함축되었다. 여성이 직업에서 성공적일수록 그리고 여성에게 사회적 제약이 덜한 선진국가일수록 흡연을 시작할 확률이 더 커진다는 세계보건기구의 연구 결과가 있다. 이 〈JOB〉 담배 광고가 상징하는 사회적 자유는 여성을 겨냥했고, 팜므파탈 같은 표면적 비주얼은 신기루에 불과할지도 모를 매혹적 도발에 목말라 있던 남성을 겨냥했다. 세기말의 여성과 남성 두 존재는 모두 불안에 직면해 있었다. 사회적 지위를 누리고자 하는 여성 속의 남성성 아니무스Animus와 영혼을 뒤흔들 만큼 아름답고 도발적인 여성을 그리는 남성 속의 여성성 아니마Anima가 요동치고 있었다. 이런 시대가 낳은 마음의 심연을 무하는 효과적으로 건드렸다.

무하의 작품에서 나타나는 풍성하게 굽이치는 머리카락의 환상적 여인들은 영국 화가 단테 가브리엘 로제티Dante Gabriel Rossetti, 1828-1882의 작품 〈페르세포네〉에서 영향을 받았다.* 로제티는 르네상스 이전 화가들의 순수함과 소박함에 회귀하기 위한 목적으로 1848년에 자연에 대한 날카로운 관찰과 섬세한

*　앨러스테어 덩컨은 무하의 작품에 등장하는 꾸불꾸불 감기면서 사방으로 뻗어나가 화면을 가득 채우는 엄청나게 풍성한 머리카락을 지닌 여인의 모습을 로제티가 묘사한 페르세포네를 로맨틱하게 재해석한 것으로 본다. 『아르누보』, 엘러스테어 덩컨, 고영란 옮김, 시공사, 1998

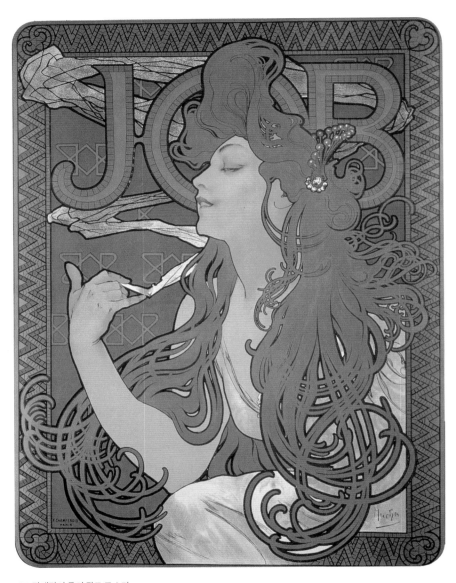

JOB 담배말이 종이 광고 포스터
채색석판화, 66.7×46.4cm, 1896년, 영국 런던 빅터 아워즈 컬렉션

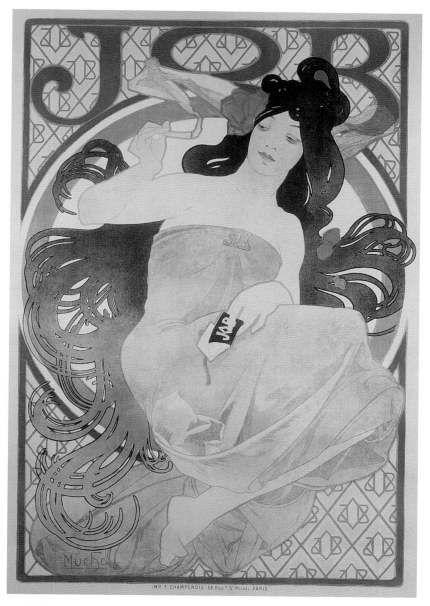

JOB 담배말이 종이 광고 포스터
채색석판화, 149.2×101cm, 1898년

묘사를 중시하는 새로운 유파인 라파엘 전파Pre-Raphaelite를 만들었고 이들은 아르누보에 영향을 미쳤다. 로제티가 그린 페르세포네*의 머릿결이 단아한 풍성함이라면 무하가 묘사한 여성의 흩날리는 머릿결은 유려하게 소용돌이치며 꿈과 현실의 경계를 넘나드는 듯하다.

　　　　팜므파탈이야말로 아르누보 시대 남성들의 판타지를 위한 일종의 희망사항이었다. 그들은 도발적인 그녀들의 치명적인 매력에 농락당하기를 내밀히 원했지만, 팜므파탈은 대개 상상 속에서만 그 숨결을 느낄 수 있었을 뿐 실체 없는 욕망의 늪이었다. 무하는 시각예술을 통해 팜므파탈을 대중과 조우하는 상업적 코드로 엮었다. 세기를 거쳐 인구에 회자되던 팜므파탈에는 스토리텔링의 힘이 있었다. 무하는 이 익숙한 공감을 동력으로 하여 19세기 말 대도시 파리의 자본주의에 그녀를 안착시켰다. 무하는 순간을 다투며 각인되는 광고계의 타고난 승부사였다.

*　대지의 여신 데메테르와 제우스의 딸로 명계(冥界)의 신 하데스에게 납치당한다. 슬픔에 잠긴 데메테르로 인해 대지가 황폐해지자 제우스는 페르세포네가 명계에서 아무것도 먹지 않는다면 세상으로 다시 돌아오게 해주겠다고 약조한다. 그러나 돌아갈 수 있다는 기쁨에 하데스가 준 석류를 먹은 페르세포네는 일 년의 반을 명계에서 지내게 된다.

포스트 산업혁명의 디자인 헤게모니

'같은 값이면 다홍치마'라는 속담처럼 겉모습이 갖는 위력은 상당하다. 이제는 상품성과 예술성이 통합되기 시작했다. 디자인이 소비자의 선택을 좌우하는 경우도 흔하다. 스타 아티스트가 상품을 예술로 멋들어지게 단장시킨 콜라보레이션 디자인이 주목받게 된 데는 배경이 있다. 18세기와 19세기에 걸쳐 산업혁명이 몰고 온 기계생산은 편리함은 주었을지언정 상품의 심미성에 황량함이라는 생채기를 남겼기 때문이다.

사람들은 생활 속 디자인의 가치에 눈떴고, 과거 장인의 예술혼을 되찾아야겠다는 생각은 곧 행동으로 이어졌다. 예술과 산업 사이의 부조화라는 괴리를 딛고 실용 예술로서의 디자인은 19세기 말 근대 자본주의 국가들에서 독자적인 분야로 나아가기 시작했다. 누구나 즐길 수 있는 천의 얼굴을 가진 실용 예술이 생활 속에 자리 잡았다. '미술공예운동'을 위시하여 바야흐로 포스트 산업혁명의 디자인 헤게모니가 생성되기 시작하였다.

미술공예운동은 영국에서 발생한 국제적인 디자인 운동이자 산업혁명에 대한 반발이나 마찬가지였다. 미술과 공예 그리고 디자인의 통합을 시도한 미술공예운동의 정점은 1880-1910년 무렵이다. 영국의 사회비평가 존 러스킨John Ruskin, 1819-1900은 산업제품의

심미성이 외면 받고 장식예술이 퇴조를 보이자 그 대안으로 수공예 생산으로 회귀할 것을 강조했다. 산업화 사회의 성장세와 대조적으로 시골 공예와 수공업이 쇠락하자 디자이너들과 사회개혁가들은 전통적인 숙련성과 독창성이 사라질까 봐 걱정이 이만저만이 아니었다. 예술의 도덕적 목적을 믿었던 러스킨은 기계화되어 감성이 메마른 사회가 병폐의 온상이라 여기고, 무릇 건전한 사회란 창의적인 근로자와 숙련된 장인의 손에 달려 있다고 생각했다.

러스킨의 제자였던 윌리엄 모리스William Morris, 1834-1896는 미술공예운동의 대표적인 주창자로 자연이 담긴 예술을 표방하던 라파엘 전파의 영향을 받았다. 모리스가 강조한 수공예와 미술공예운동을 지지하는 영국의 공예가들은 꽃과 동식물 그리고 다양한 활자체, 영국의 시골 전통에 눈을 돌렸다. 이들은 수공예의 아름다움이라는 가치를 되살리기 위해 중세적 길드를 결성하고 중세 문양들에 기초하여 대담한 형태와 두드러진 색상을 사용했다.

러스킨과 모리스의 견해는 19세기 말과 20세기 초에 많은 공예 커뮤니티와 유럽 대륙으로 확산되었는데, 정작 이 두 사람은 사회주의에 심취해 있었다. 미술공예운동에는 사회 모든 계층으로 예술 교육을 넓혀 가려는 의도가 있었지만, 여기에는 한 가지 맹점이 있었다. 수공예 제품은 기계의 생산성과 신속성이 가졌던 이점을 메우지 못해 원래의 취지와 달리 한정판이자 상류층의 전유물이 되었다.

미술공예운동의 이상은 당시의 홈디자인과 실용미술에 영향을 미쳤고, 세기말에 아르누보 탄생에 기여하며 그 정신을 계승시켰다. 아르누보는 장식적 경향이 특징적인데, 아르누보 예술가에게 장식이란 단지 꾸미기 위한 목적으로 무언가 덧붙여진 것이 아니라 예술의 본질 그 자체였다. 아르누보의 이런 특징은 건축이나 회화에

만 한정된 것이 아니라 그야말로 실용적 디자인을 추구하는 가구, 식기, 의상, 장신구, 북일러스트레이션과 포스터에까지 널리 적용되었다. 아르누보의 슬로건 중 하나가 '가난한 사람들도 아름다움에 대한 권리를 가지고 있다'는 것이다. 이런 취지에서 실용 예술로서의 아르누보는 대중과 허물없이 만날 수 있었다.

아르누보의 대표적 장식예술가였던 무하의 작품 활동은 미술공예운동의 연장선상에 있었다. 파리 시절 무하의 장식 패널은 인테리어를 목적으로 하는 것이었다. 이것들은 비교적 저렴한 가격에 판매되었고 때로는 호사스러운 실크에 인쇄되어 출시되기도 했다. 무하의 장식 패널은 사실 장식 이상의 의미를 가졌는데, 아르누보가 휩쓸던 파리에서 대단한 인기를 누려 다양한 사회계층의 사람들이 그의 작품을 가까이 두고 즐길 수 있었다.

무하의 장식 패널은 보통 두 점이나 네 점의 연작으로 구성되어 있다. 여성의 모습으로 의인화된 〈네 가지 예술〉은 춤, 그림, 시, 음악을 표현한 것이다. 이 장식 패널은 무하의 명성이 절정기에 있던 1898년에 제작된 것으로 고급 피지에 수천 점이, 새틴에 50점이 실렸다. 그리고 출시되던 해에 모두 품절되었다. 의인화된 〈춤〉은 리드미컬한 몸짓이 자아내는 울림으로 나뭇잎마저 춤추듯 떨어지는 모습을 묘사하고 있다. 〈그림〉은 손에 꽃을 들고 자연의 아름다움을 찬미하고, 〈음악〉은 새들의 지저귐이 어우러져 내는 노랫소리에 귀 기울인 모습이다. 월계수는 예언과 시적인 영감을 상징한다. 로마시대에는 위대한 시인에게 월계관을 주던 관습이 있었기에 〈시〉라는 언어 예술의 상징으로 머리 위에 월계관이 장식되어 있다.

장식 패널 〈보석들〉에는 마찬가지로 의인화된 금빛 토파즈, 붉은빛 루비, 푸른빛 에메랄드, 자줏빛 자수정이 각 빛깔을 나타내는

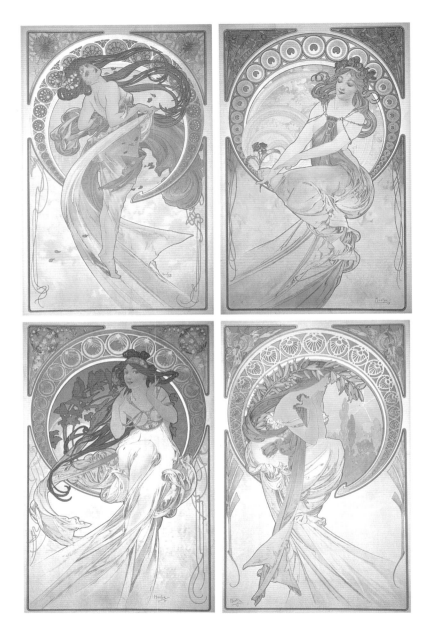

네 가지 예술-춤, 그림, 시, 음악(왼쪽 상단부터 시계방향)
장식 패널, 펜과 수채화, 60×38cm, 1898년, 무하재단

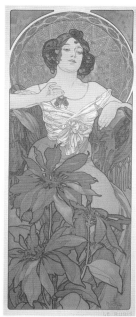
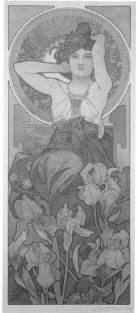
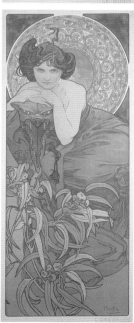

**보석들-토파즈, 루비, 에메랄드,
자수정**(왼쪽 상단부터 시계방향)
장식 패널, 채색석판화, 67.2×30cm,
1900년, 무하재단

꽃들과 조화를 이루고 있다. 그림 속 여인들의 시선은 정면을 강렬히 응시하거나 도발적인 분위기를 띠고 있다. 무하는 원래 자수정 여인의 허리 윗부분은 나신으로 표현하고 싶어 했지만 샹프누아 인쇄소가 여체의 노출을 달가워하지 않았고, 사회적 시선을 고려해 의상을 입은 모습으로 그리도록 무하를 만류했다는 이야기가 있다.

연작 〈별들〉에서 무하는 우주에 있는 대상들을 섬광 속에 나타난 신비로운 모습으로 의인화했다. 샛별의 여성은 어둠을 슬며시 걷어내듯 나타나는 새벽의 여명처럼 느슨한 옷차림이고, 저녁별의 여성은 노을 속에서 서쪽 하늘에 보이는 빛을 향해 얼굴을 돌리고 있다. 은은한 달빛을 등지고 있는 여성은 별들 속에서 수줍은 미소를 머금고, 북극성의 여성은 양손이 정북을 향해 있다. 무하의 친구이자 천문학자 카미유 플라마리옹Camille flammarion과의 교류가 이 작품의 탄생에 영향을 미친 것으로 보인다. 인간의 이성과 지성을 바탕으로 19세기 후반부터 천체과학을 비롯한 자연과학과 기술이 발전을 거듭하면서 자본주의 프로세스 속에서 중요한 역할을 했다. 이러한 과학적 조류 속에서 무하는 우주 세계에 대한 사색을 실용적이고 감성적인 예술로 승화시켰다.

장신구 디자인에도 무하의 자연에 대한 오마주가 있다. 뱀 모양의 팔찌는 원래 사라 베르나르가 주연한 연극 포스터 〈메데〉 속 그녀의 왼팔에 그려져 있다. 그녀가 이 포스터를 아주 좋아해서 무하는 연극 소품으로 이 팔찌를 손수 디자인했다. 금세공을 통해 살아 있는 듯 구불거리며 미끄러져 가는 뱀으로 형상화한 자연주의적 팔찌는 상상을 초월하는 디자인과 파격의 미를 보여 주고 있다. 뱀의 머리 부분을 기준으로 몸통은 반대편으로 휘감아 들어가고, 머리에서 연결된 사슬 끝에는 똬리를 튼 뱀 모양 반지가 있다. 이 팔찌는 가장 아름

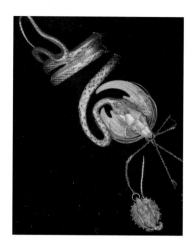

사라 베르나르를 위한 팔찌, 1899년,
일본사카이시립박물관

후크시아 목걸이, 오팔, 카보숑, 사파이어, 진주,
1905년, 프랑스 파리프티팔레

다운 연극 의상소품들 가운데 하나로 손꼽힌다.

　　1900년에 무하는 파리 번화가에 부티크와 공방을 가지고 있는 보석상 조르주 푸케George Fouquet와 3년간 계약을 맺었다. 무하는 푸케 사의 인테리어와 보석 디자인에 참여했다. 무하가 콜라보레이션한 푸케 사의 후크시아 목걸이에서도 일사불란하게 흐르는 곡선미와 자연주의적 감성은 탁월하게 구현되었다. 금, 진주, 준보석과 외양적 화려함을 더해 주는 에나멜 등을 사용해 정교한 예술성을 살린 장신구들도 이들의 콜라보레이션 목록을 장식했다. 아르누보 디자인의 보석과 비싼 장신구는 희소가치로 인해 부유층의 관심사에 더 가깝긴 했지만 사회계층 전반에 장식예술이 찬란하게 부활한 것은 대단한 성과였다.

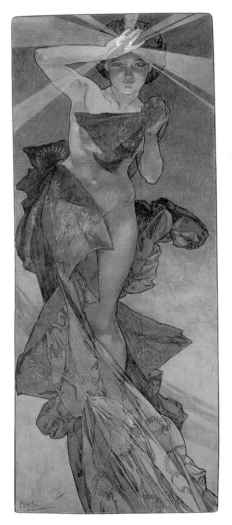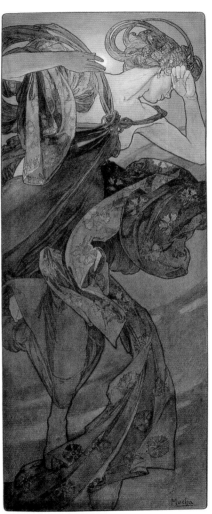

별들-샛별, 저녁별, 달, 북극성
펜과 담채화풍의 수채화, 장식 패널, 56×21cm, 1902년, 무하재단

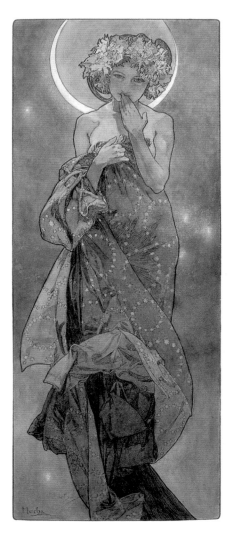

『장식 자료집』에 실린 테이블웨어 디자인
1902년, 무하재단

19세기 말에 파리는 자본주의의 발전으로 물질적 풍요와 번영을 누리며 1889년 파리 만국박람회가 기록하듯이 '벨 에포크La Belle Époque', 말하자면 '좋은 시절'을 맞이한다. 이때의 파리 만국박람회를 기념해 에펠탑이 세워지고, 이 시기 파리에는 아르누보 양식의 건축물들이 들어선다. 벨 에포크의 파리에서 미의 전령사로 활약하던 무하는 자신의 디자인을 책으로 집대성하게 된다. 1902년 파리에서 간행한 『장식 자료집Documents Décoratifs』은 무하 장식예술의 백과사전이다. 이 책은 당시 전 유럽 예술학교 도서관에 비치될 정도로 인기 있었다. 아르누보 스타일에 관심 있는 무하의 책을 매뉴얼로 삼아 아이디어를 차용했다. 『장식 자료집』에는 식기, 램프, 가구 등 무하의 독창성이 숨쉬는 아르누보 디자인이 총망라되어 있다. 1905년에 무하는 『인물 자료집Figures Décoratifs』도 간행하여 자신의 인물묘사 원칙을 소개한다. 무하는 프라하 예술학교들의 공예강좌 개정안을 기획하는 작업에도 참여하며 고국과의 연결고리를 지속적으로 이어 갔다.

　　미술공예운동의 사회적인 원칙에 영향을 받았던 무하는 이 운동의 사회적 가치를 가장 상업적이고 실용적으로 완성해 낸 멀티 아티스트일 것이다. 벨 에포크 시대에 사람들 사이를 누비던 디자인 헤게모니는 다양화된 취향을 수렴하며 삶을 풍요롭게 해주었다. 신작이 출시되기를 대중이 손꼽아 기다리게 만든 무하 신드롬과 무하 디자인의 본질은, 소비자의 감각을 만족시키면서도 시장에서 다수가 선호하는 '보편적인 상업성을 갖춘 예술성'이었다. 상품의 무미건조한 외관에 자연주의적 디자인으로 아름다운 장식성을 가미한 아르누보는 채움의 미학이 깃든 상업예술이었다.

시공을 초월한 퓨전 예술

위대한 철학자 겸 사상가 성 아우구스티누스St. Augustinus, 354-430는 "새것은 옛것에 감추어져 있고, 옛것은 새것 속에 있다"고 했다. 지나간 세기의 비잔틴 예술의 요소를 작품 속에 과감히 선택한 무하의 착상도 이와 다르지 않았다. 비잔틴 예술과 복식 등이 시공을 초월하여 무하의 감각적 터치 속에서 아르누보의 모던한 숨결을 타고 새롭게 진화했다. 아르누보에 비잔틴적 요소를 접목시킨 무하 스타일의 퓨전 예술은 상업성과 예술성 면에서 극강의 경쟁력을 갖췄다. 비잔틴 문화와 예술은 과연 어떠했기에 무하 스타일 속에서 부활했을까?

비잔틴 예술은 오리엔트의 영향이 나타났던 기원전 150년 이후 후기헬레니즘의 전통을 계승했다. 헬레니즘은 고대 최고의 정복자 알렉산더 대왕Alexandros, B.C. 356-323의 동방 원정을 통해 고대 지중해 그리스 문화와 근동의 오리엔트 문화가 결합된 문화로, 지리적 측면에서 서쪽으로는 시칠리아와 남이탈리아뿐 아니라 카르타고와 로마를 포함한다. 비잔틴 예술은 그리스도교 전통에 뿌리를 두고 초기부터 고대 헬레니즘 전통과의 이원성二元性 속에서 발전했다.

로마제국 전역으로 확산되기 시작했던 초기 그리스도교는 고대 비잔틴 예술의 시초에 닿아 있기에 비잔틴 미술은 강한 상징적 의미를 지니고 있다. 380년에 로마 황제 테오도시우스 1세Theodosius

I, 346-395가 그리스도교를 국교로 선포했고, 이는 종교와 예술이 밀접하게 연관되어 발전하는 길을 터주었다. 그가 세상을 떠나자 로마제국은 동로마제국과 서로마제국으로 분열되었는데, 서로마제국은 476년에 게르만족의 침입으로 멸망한다.

황제 콘스탄티누스 1세Constantinus I, 274-337는 콘스탄티노플을 동로마제국비잔틴제국의 도읍으로 정했다. 동로마제국의 비잔틴 문화는 서로마제국의 멸망 이후 정치, 경제뿐 아니라 당시 문화와 교육의 중심지라는 위상을 계승한다. 비잔틴제국의 명칭은 그리스 도시 비잔티온Byzantion에서 유래했으며, 공식어는 그리스어였다.

수많은 전쟁과 충돌에도 비잔틴 문화는 거의 천 년간 지속되어, 비잔틴 예술은 중세 동로마제국의 표징이 된다. 그리스, 로마 그

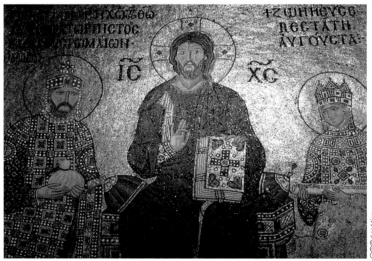

이스탄불 아야소피아 성당의 예수 그리스도 모자이크

리고 오리엔트의 영향이 만난 콘스탄티노플의 지정학적 위치는 비잔틴 예술의 다양성에 한몫했다. 비잔틴 예술은 불가리아와 세르비아 영토에서 동방정교회를 통해 확산되었고, 이후 정교회의 중심지로 부상하는 러시아로까지 확산되었다. 그리스도교 선교를 통해 오늘날 체코 영토의 일부인 모라비아까지 그 영향이 닿는다. 그리고 베네치아 공국과 시칠리아 왕국의 문화와 남프랑스뿐만 아니라 이집트, 시리아 등 동쪽으로도 영향을 미쳤다.

　　　1204년 콘스탄티노플이 십자군에 함락되며, 비잔틴제국의 문화적 중심지라는 지위도 잃게 된다. 콘스탄티노플의 영광은 옛 비잔틴 사람들이 도시를 다시 탈환한 1261년 이후에도 더 이상 회복되지 않았다. 비잔틴제국은 이슬람을 신봉하는 투르크군의 침입을 받아 1453년경 멸망하고 콘스탄티노플은 이스탄불이 된다. 비잔틴 예술은 황제와 정교회의 목적을 위해 이용되며 성장해 갔고, 값비싼 재료와 색채들이 다양하게 사용되었다. 더욱이 신앙과 내세 같은 추상적 개념을 상상력에 의지해 묘사하면서도 장면의 구도나 색채, 도상학에 있어서는 엄격한 묘사의 원칙에 충실했다.

　　　비잔틴 예술의 전형적인 표식은 모자이크화와 이콘Icon이었고, 모티프들은 대개 그리스도교의 가르침과 역사적 인물, 성인聖人, 그리고 순교자들이었다. 모자이크 구성에는 불규칙한 색상의 대리석 조각, 도기 조각과 유리 조각들이 사용되었다. 이 조각들을 접착하고 고정시키는 데는 회반죽인 그라우트Grout를 사용했다. 도금한 판으로 모자이크 배경을 만들기도 했다. 이콘에는 전형적인 도금 배경이 있었고 인물들은 선명한 색채로 그려졌다. 성스러운 이콘의 인물들에는 후광을 그렸는데 인물들은 무표정하며 생동감이 없고 평면적인 느낌을 준다. 이것이 비잔틴 미술의 특징이다.

모자이크와 이콘은 벽돌로 건축된 비잔틴 바실리카 내부를 장식했다. 비잔틴 바실리카에는 정사각형의 십자가가 있고 천장은 돔형이다. 전형적인 비잔틴 양식의 건축으로 532-537년에 세워진 이스탄불의 아야소피아 성당이 있다. 모자이크 기법의 꽃문양이나 기하학적 무늬가 어우러진 아라베스크Arabesque, 아라비아풍 장식이 벽면이나 돔을 화려하게 메우고 있는 것이 특징이다.

　　　비잔틴 복식은 로마 황제의 복식과 연관을 맺고 있다. 땅까지 끌리는 긴 소매의 튜닉이 기본인데 이 옷은 몸의 곡선을 엄격히 가렸다. 상류층의 의상은 호화롭고 풍부하게 장식된 화려한 색감의 실크가 주를 이뤘다. 실크는 영원과 고귀함을 상징했다. 다양한 기하학적 문양이나 별 혹은 십자가 문양 등이 돋아나오게 짠 옷감도 흔한 소

12세기 정교회 이콘, **블라지미르의 성모님**　　　이스탄불 블루 모스크의 돔 아라베스크 장식

재였다. 비잔틴 황제가 정교회 수장을 겸했던 전제군주적 통치의 영향으로 머리에 쓰는 보석관이 복식 문화의 일부로 나타난다.

비잔틴제국은 예술공예 역시 높은 수준에 이르러 금세공과 에나멜 세공 장식이 있는 귀걸이, 팔찌, 반지 등의 장신구들을 생산했다. 금속세공, 상아조각, 유리공예와 도기공예, 섬유에서도 뛰어난 발전을 이뤘다. 특히 장신구 세공의 세련미는 비잔틴 예술을 자신만의 스타일로 되살려 낸 무하의 보석 디자인 작품에도 나타나 있다.

무하의 아르누보 작품에서 보이는 평면적이고 장식적인 특징은 비잔틴 예술이 그의 창작에 장대하게 투영되었기 때문이다. 비잔틴 스타일을 가미하여 무하가 그려 낸 이상적인 여인들은 당대 아르누보의 한 흐름으로 자리 잡았다. 장식적인 원 속에 옆모습이 묘사된 무하의 작품 〈갈색머리 여자〉와 〈금발머리 여자〉는 두 인물이 서로를 마주보며 쌍을 이루는 형식으로 제작되었다. 고귀한 신분처럼 보이는 외양과 보석으로 치장된 비잔틴 스타일의 화려하고 귀족적인 머리장식에 강조를 두고 있다. 특히 〈금발머리 여자〉는 〈지스몽다〉 포스터와 헤어스타일 묘사가 유사하다.

〈담쟁이덩굴〉과 〈월계수〉는 두 작품이 조화를 이루며 하나의 완전체를 이룬다. 이 작품들에서는 잎사귀 자체가 전반적인 장식 역할을 한다. 싱그러우면서도 신비한 자연주의가 느껴지는 작품으로, 여인의 어깨나 목둘레 부분의 비잔틴 장식이 후광의 모자이크 패턴과 함께 자연주의적 장식의 단조로움을 상쇄시키며 심미적 기능을 보완한다. 특히 담쟁이덩굴은 초기 그리스도교인들에게 불멸과 영원한 삶의 상징이었다. 이 작품에 묘사된 여성들은 복잡미묘한 세상사를 뒤로하고 조용히 촛불을 밝힌 예배당 속의 성처녀 같은 느낌을 준다.

〈가을〉의 여인은 머리에 비잔틴 스타일의 보석관을 쓰고 가

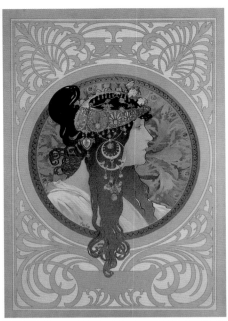

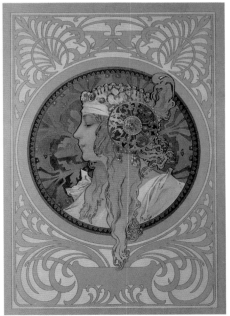

비잔틴 두상-갈색머리 여자
채색석판화, 직경 50cm, 1897년,
무하재단

비잔틴 두상-금발머리 여자
채색석판화, 직경 50cm, 1897년,
무하재단

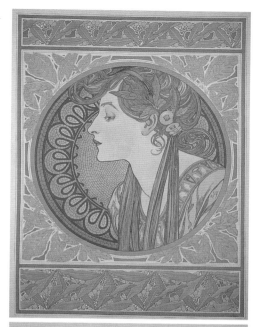

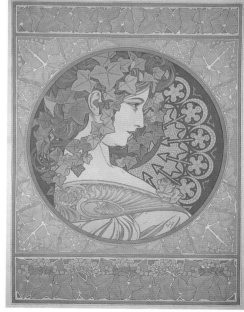

월계수
채색석판화, 53×39.5cm, 1901년,
이반 렌들 컬렉션

담쟁이덩굴
채색석판화, 53×39.5cm, 1901년,
이반 렌들 컬렉션

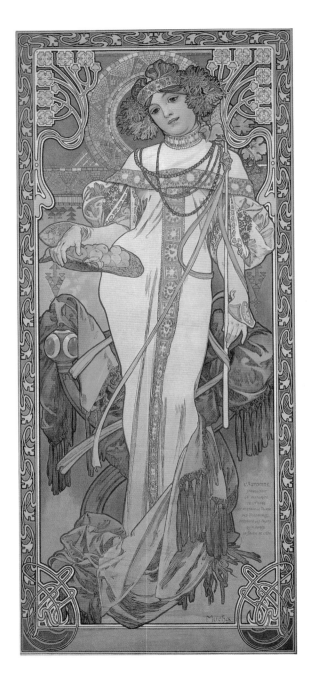

<사계절> 시리즈 중 **가을**
채색석판화, 73×32cm, 1900년,
무하재단

을에 피는 붉은 국화꽃들로 장식한 모습이다. 정숙하게 몸을 가리는
비잔틴 스타일 의상의 라인은 절제의 미덕을, 수려한 보석 장식은 수
확의 계절 가을의 풍요로움을 보여 준다. 여인은 왼손에 쥔 긴 끈이
달린 막대기로 과일을 추수해 오른손의 바구니에 풍성하게 담았다.
여인의 봉긋하게 솟아오른 앞머리 곡선은 이 작품을 전체적으로 에워
싸고 있는 테두리의 아라베스크 문양에 통일성을 부여한다.

　　이렇듯 비잔틴 양식을 가미한 무하의 퓨전 예술에서 기하학
적 모티프와 교차된 곡선이 만들어 내는 엑조틱하고 환상적인 문양
은 보는 이의 시선을 사로잡는다. 그가 해낸 발상의 전환은 비잔틴이
라는 수 세기 전 예술의 보고寶庫를 활짝 열어 아르누보의 첨단 유행을
리드하게 만들었다. 무하의 이러한 행보는 '하늘 아래 새로운 것은 없
다'는 말을 다시 입증해 주었고, 상업미술에서 모방과 창조는 이렇게
탁월하게 양립했다.

전략적 관찰과 동양의 오브제

미술은 이제 쓸모없게 되고 마는 걸까? 19세기에 발명된 사진기는 이미지를 사실적으로 재현하는 편리함을 앞세우며 화가들에게는 그늘을 드리웠다. 막다른 골목에 처해 있던 화가들이 이 난국을 타개할 묘안을 궁리하던 차에 못 보던 것, 낯선 것이 이들의 눈에 들어왔다. 이미 어딘가에 존재하고 있었음에도 '새로운 것'이라고 알려지는 이런 현상을 우리는 흔히 '발견'이라 부른다.

새로이 발견된 동양의 오브제 '우키요에浮世繪'는 프랑스 인상파 화가들을 비롯한 당시의 파리 아티스트들의 화풍에 영향을 미친다. 일본의 그래픽아트인 우키요에는 18-19세기에 최고조에 달했던 채색목판화이다. 무사계급의 최고 지위자 '쇼군將軍'이 권력을 장악했던 에도시대江戶時代, 1603-1867에 풍경이나 게이샤, 가부키 배우 등을 묘사한 풍속화를 목판에 그려 인쇄했던 우키요에의 전통은 일본의 만화와 애니메이션으로 이어졌다.

유럽의 미술사 전문가들은 우키요에의 영향력이 1860년을 전후로 약 40년간 지속되었다고 추정한다. 예전에 무하가 다녔던 아카데미 줄리앙의 나비파도 우키요에의 영향을 수용했다. 무하가 일본 미술을 처음으로 가까이 접한 것은 1889년 파리 만국박람회에서

라고 기록되어 있는데, 그는 이때의 파리 만국박람회를 단 한 차례 방문했고 여력이 되지 않아 그 후론 다시 찾지 못했기에 무하의 작품에 나타나는 우키요에의 영향을 꼭 만국박람회와 연관 짓기는 어렵다고 보고 있다. 무하는 주변의 아티스트들이 소장했던 우키요에나 이에 영향 받은 그들의 화풍을 눈여겨보았을 수도 있다.

　　우키요에의 선묘가 나타내는 평면 예술과 시각적 호소력은 색다르게 다가와서 당시 컬렉터들의 소유욕을 자극했다. 독일 출신의 동양미술품 딜러인 지그프리트 빙Siegfried Bing 그리고 동양의 도자기 등을 수입해 판매하던 아서 래젠비 리버티Arthur Lasenby Liberty가 각각 운영하던 파리와 런던의 숍에서 일본풍 예술과 디자인은 큰 성공을

클로드 모네, **기모노를 입은 카미유**
캔버스에 유채, 231.6×142.3cm, 1875-
1876년, 미국 보스턴미술관

거둔다. 여유 있는 중산계층을 타깃으로 한 이들의 숍은 오늘날 백화점의 초창기 버전이었다. 유럽미술사에서 말하는 '자포니즘Japonisme'이란 19세기 후반부터 일본문화와 예술이 유럽에서 인기를 끌며 예술가들의 작품 속에 차용되던 현상, 이른바 일류日流를 말한다. 우키요에 수집을 포함해 '자포네즈리Japonaiserie'라는 것은 일본 문물의 엑조틱함에 끌린 유럽인들이 기울이던 관심, 곧 일본풍 취미라 할 수 있다. 당시 유럽 여성들은 기모노를 실지로 착용하기도 했다.

　　1854년에 일본은 서구 세계에 문호를 개방하면서 서양문물을 흡수하기 시작했고 유럽과 미국도 일본 예술을 수입하는 데 열을 올렸다. 1867년 프랑스 파리 만국박람회를 통해 유럽인들은 일본 공예품과 도자기 포장지로도

쓰였던 우키요에를 접한다. 우키요에는 목판화적 특성으로 인해 한 번에 대량으로 찍어 내는 것이 가능해서 실용성과 대중성에 있어 단연 압도적이었다. 이런 특성으로 우키요에는 오늘날의 신문 같은 역할을 수행하기도 했다.

우키요에는 에도시대에 부富를 축적한 상인들과 서민들 사이에 퍼져 있던 향락주의 풍조가 낳은 예술이다. 이들은 현세를 순간에 불과한 것으로 여기고 쾌락을 추구하며 삶의 허무함을 달래려 했다. 이들의 자유분방한 유흥문화나 에로틱한 열정도 우키요에 속에 표현되었다. 일본사회는 세기말에 퇴폐적 분위기에 젖어 들던 유럽의 데카당스적 흐름을 훨씬 앞서 겪었다.

'데카당스Decadence'는 원래 라틴어 'decadentia'에서 온 말로, '쇠퇴나 타락, 퇴폐, 붕괴' 등을 의미한다. 원래 데카당스라는 명칭은 로마제국의 쇠퇴와 붕괴가 가시화된 쇠망기의 타락과 방탕의 시대성을 가리키는 의미로 등장했는데, 19세기 중반 프랑스에 다시 나타나 세기말에는 지식인들 사이에서 유행이 되다시피 했다.

데카당스적 분위기 속에서 사람들은 존재의 공허함에 몸부림치며 여기에서 벗어나려 방황했다. 산업화에 따른 신흥부유층과 노동자 사이의 빈부격차, 열띤 해외식민지 쟁탈전이 국민들에게는 실질적 혜택을 주지 못했던 반면 이로부터 수혜를 누리는 지배계층에 대한 실망, 아카데미즘의 '비율에 따른 절대적 형식미'가 흔들리던 사회 배경 속에서 데카당스는 유럽 사회를 강타했다. 병든 사회 속의 현실을 잊고 불안감을 떨쳐 버릴 수 있는 신비주의, 동양의 지혜 같은 것에 많은 사람들이 탐닉했다. 데카당스적 느낌은 비관주의, 병적인 감수성, 자유분방함, 과장된 에로틱함 등을 통해 표현된다.

데카당스는 탐미적이고 보헤미안적이었기에 긍정적인 영웅

과 사회적인 표본을 그려 내야 하는 예술의 교육적 소명과는 거리가 있었다. 데카당스는 그 어떤 목적에도 종속되지 않는 예술의 자주성을 강조했다. 프랑스어로 '라르 푸르 라르L'art Pour L'art', 다시 말해 '예술을 위한 예술', '예술지상주의'는 데카당스 신봉자들이 흠모해 마지 않던 핵심 개념이다.

예술지상주의는 예술의 심미성을 적극적으로 옹호했지만 예술이 현실성을 잃고 지나치게 탐미적이고 퇴폐적으로 흐르는 경향이 있었다. 상징주의, 아르누보, 예술지상주의 등의 예술 사조들은 태생적으로 데카당스에 뿌리를 두고 있었고, 예술의 변화를 추구하기 위해 인간의 내면을 향해 시선을 두고 있었다.

데카당스적인 우키요에는 '부유하는 혹은 떠다니는 뜬구름 같은 세상을 그린 그림'이라고 풀이할 수 있다. 우키요에의 개념은 17세기에 일본의 한 시인이 썼던 작품에서 생겨났다. 한때 불교 승려였던 일본의 에도시대 작가 아사이 료이淺井了意는 1661년에 쓴 『떠다니는 세상 이야기浮世物語』에서 이렇게 묘사하고 있다. '주어진 순간만을 위해 사는 것, 달·눈·벚꽃과 단풍나무 잎들의 아름다움에 모든 관심을 기울이는 것, 노래를 부르는 것, 술을 마시는 것, 한마디로 즐거운 기분에 취하는 것, 현세의 곤궁함을 걱정하지 않는 것, 모든 시름을 몰아내는 것, 강의 흐름을 따라 실려 온 호리병처럼 행동하는 것. 바로 이것을 떠다니는 세상이라 한다.' 현란한 대중매체가 없던 당시 우키요에는 서민들의 미의식을 충족시켜 주는 유희이자 손에 닿는 생활예술이 주는 위안이었다.

에드가 드가Edgar Degas, 1834-1917, 클로드 모네Claude Monet, 1840-1926, 반 고흐Vincent van Gogh, 1853-1890, 고갱은 이미 지대한 관심을 가지고 우키요에를 연구했고, 로트렉이나 무하 같은 아르누보 화

가들도 영향을 받았다. 이들 화가들은 우키요에의 도드라진 선묘와 기모노나 일본 공예품의 문양을 자신들의 작품에 응용했다. 특히 우키요에 풍경화의 과감한 면 구성, 그림자가 표현되지 않는 것, 찰나의 삶을 표현하듯 지는 꽃잎 등은 덧없는 세상에 대한 허무함과 퇴폐적인 분위기를 자아냈다. 우키요에는 무심한 듯하면서도 실제로는 비례의 원칙을 치밀하게 계산한 면과 동양의 초연함이 서린 여백이 있다. 서양의 원근법이 다소 과장되게 적용되어 나타나기도 한다. 〈일본풍 의자〉는 툴루즈 로트렉이 당시 몽마르트르에 새 단장을 하고 일본 스타일의 인테리어로 문을 연 카페 콩세르Café-Concert를 위해 제작한 광고 포스터이다. 오브리 비어즐리의 〈이졸데〉에는 평면적인 우키요에를 연상시키는 강렬한 색채와 섬세한 선묘가 부각되어 있다.

 우키요에를 유심히 관찰하던 무하는 여기서 전략적이고 창조적인 돌파구를 보았다. 우키요에의 강한 장식성과 평면적 묘사가

우타가와 히로시게,
살구나무 정원, 1857년

툴루즈 로트렉, **일본풍 의자**, 채색석판화,
1892-1893년, 미국 뉴욕근대미술관

오브리 비어즐리, **이졸데**
석판화, 1895년, 개인 소장

무하의 예술적 영감 속으로 들어온다. 무하의 〈사계절〉 시리즈 중 〈겨울〉 속에는 시리도록 차가운 겨울 톤의 가운을 입은 한 고혹적인 여인이 눈이 소복이 쌓인 나무 아래에 서 있다. 추위에 지친 새를 두 손으로 감싸 쥐고 입김을 불어넣어 매서운 겨울의 냉기를 사그라뜨리는 모습은 따스함이 의인화된 것이다. 무하의 〈사계절〉 시리즈는 샹프누아 인쇄소와 작업했던 테마로 가장 잘 팔리는 장식 패널이 되었다. 1896년에 이어 무하는 1900년에도 사계의 테마를 새롭게 그려 달라는 요청을 받았다.

일본의 우키요에에서도 눈은 겨울의 대표적인 경물景物이다. 무하의 1900년도 작품인 〈겨울〉 속의 여인은 역시 설경 속에서 눈꽃 같은 하얀 겉옷을 입고 있다. 이 그림의 나무도 우키요에의 설화雪花 묘사법과 닮아 있다. 무하를 유명 아티스트의 반열에 올려놓은 〈지스몽다〉는 당시의 전형적인 포스터와는 달리 화면 공간을 상하로

우타가와 히로시게, **다미요 정원의 눈 내린 풍경**, 채색목판화, 1830년경

길게 활용하고 있는데, 이 역시 우키요에의 영향이다. 무하와 우키요에 화가 우타가와 히로시게歌川廣重, 1797-1858의 작품에서는 눈이 내려앉은 나무, 마치 꺾인 듯한 외곽 곡선으로 묘사된 인물 자태의 유사성 등이 보인다.

무하의 작품에 나타난 우키요에의 영향은 동양예술에 대한 유럽의 '재발견'이었다. 향락주의적 페이소스를 담은 우키요에와 세기말의 데카당스에 빠진 유럽은 문호 개방을 통해 서로 간의 동질성을 발견했다. 일본은 이미 1641년 나가사키에 네덜란드 상관和蘭商館을 두고 유럽과 교역한 역사가 있다. 네덜란드에서 수입된 프러시안 블루를 포함한 생생

<사계절> 시리즈 중 **겨울**
채색석판화, 1896년

\<사계절\> 시리즈 중 **겨울**
채색석판화, 1900년

한 컬러의 서양 안료는 우키요에에 강렬한 인상을 더해 주었다. 우키요에는 서양의 미술 재료와 기법이 동양의 예술에 창의적으로 부딪혀 먼 시차를 두고 마침내 되돌아온 메아리와 같았다.

　　프랑스의 시인 겸 소설가 루이 아라공Louis Aragon, 1897-1982은 아티스트 무하를 이렇게 표현했다. "1900년경을 전후해 소위 모든 위대한 화가들은 '모던'이라 불리는 것에 대한 압박을 느꼈다. 그러나 반 고흐 속에 불어오는 폭풍도, 고갱이나 쉬라의 곡선 감각도, 혹은 툴루즈 로트렉의 단순화된 선묘의 판화도 스타일이라는 것을 창조해 내지 못했다……. 색채로 타오르는 묘한 도시 프라하로부터 곡선의 부활이 도래했고 체코의 예술가 무하는 진정으로 세계적인 화가가 되었다. 그는 위대한 여행가였고 오랜 민족적 꿈에 국제적인 명성을 기어이 선사해 주었다."

　　우키요에의 영향이 닿은 무하 스타일은 대중적이지만, 무하의 창작 아이디어는 독보적이었다. 우키요에의 서글픔과 무상함은 대중의 호기심과 환상을 자극하는 상업미술로서의 무하 작품에서는 양립하기 어려운 정서였기에 많이 희석되었다. 이는 퇴폐적이기보다는 탐미적 경향을 띠었던 무하의 걸출한 '벤치마킹'이었다. 창작의 돌파구를 찾아 새로운 길을 모색하게 했던 위기는 곧 기회였다.

신세기의 서막은 오르고

마침내 1900년, 신세기가 시작되었다. 파리는 들떠 있었다. 기업 그리고 아티스트 참가자들이 속속 모여들어 자기를 알리는 브랜드의 각축장이 될 '파리 만국박람회Exposition Universelle' 개최를 눈앞에 두고 있었기 때문이다. 이 국제적인 행사에서 아르누보는 폭발적인 인기를 누렸다. 무하 스타일이 대외적으로 널리 알려지게 되었고 이곳에 모습을 드러낸 무하의 작품들은 신세기의 서막이 오르는 무대를 여는 웅대한 팡파르나 마찬가지였다.

1900년 파리 만국박람회는 4월부터 11월까지 개최되었다. 이 행사의 일환으로 제2회 하계올림픽도 열렸다. 파리 시는 이 국제적인 행사를 치르기 위해 1900년 7월 파리 지하철 노선을 최초로 개통했다. 파리 만국박람회를 기념해 현재 박물관으로 사용되는 오르세 역, 알렉상드르 3세 다리, 아르누보 양식의 미술관 그랑 팔레와 프티 팔레 같은 유명한 건축물들이 세워졌다. 엄청난 인파가 만국박람회에 몰려들며 상업적으로도 대성공을 거두었다.

현대예술 애호가였던 독일 출신 아트딜러 지그프리트 빙은 1895년 파리에 '아르누보'라는 이름의 갤러리를 오픈했다. 그는 1900년 파리 만국박람회에서 '디자인과 색채'라는 타이틀로 현대가구와 장식예술 작품들을 전시했다. 이를 계기로 그의 갤러리는 더 확

보스니아 헤르체고비나 전시관 내부

장되었다. 무하는 1900년 파리 만국박람회에서 보석상 푸케 전시관을 디자인했고, 무하가 디자인한 장신구들도 이곳에 전시되었다. 관람객들은 아르누보 예술 작품과 보석의 황홀한 매력에 흠뻑 빠졌다.

　　무하는 오스트리아-헝가리제국 정부로부터 파리 만국박람회를 위한 임무를 부여받는다. 오스트리아 전시관과 보스니아-헤르체고비나 전시관 인테리어를 훌륭하게 수행해 낸 그는 박람회 주최측으로부터 은메달을 수상한다.* 보스니아-헤르체고비나 전시관 구상을 위해 무하는 오스트리아 정부의 지원을 받아 발칸 반도에 답사를 가서 현지 문화, 풍경, 건축을 소상히 연구했다. 고국이 오스트리아 합스부르크 왕가의 지배하에 있던 당시 무하가 이 임무를 수락한 데는 이유가 있었다. 만국박람회 참가라는 것은 무하에게 명

　　* 무하는 오스트리아 황제 프란츠 요제프 1세(Franz Joseph I, 재위 1848-1916)가 공로를 치하하며 내린 훈장을 수여 받았을 뿐 아니라 이어서 1901년에 프랑스 레종 도뇌르 슈발리에 훈장도 받았다.

예로운 임무였던 한편 종속된 슬라브 민족들의 자유에 대한 희구를
부각시킬 수 있는 기회였기 때문이다.

　　그러나 무하의 이런 이상이 작품에 전적으로 표현되기에는
현실적 제약이 따랐다. 무하에게 보스니아-헤르체고비나 전시관 장
식을 일임한 오스트리아 합스부르크 왕가도 정치적 의도를 품고 있었
기 때문이다. 오스트리아는 이 지역의 실질적 경제권을 관할하고 있
었다. 오스트리아 입장에서 파리 만국박람회는 이곳 슬라브인들의
다문화적 공존과 지역 발전을 홍보할 기회였다. 보스니아인들은 무
슬림이고, 세르비아인들은 정교 신앙을 갖고 있으며, 헤르체고비나
의 다수 인구를 차지하는 크로아티아인들은 가톨릭 신자였다. 따라
서 무하는 전시관 중앙에 보스니아-헤르체고비나의 전설을 비롯해
슬라브인들의 도래와 그리스도교 선교사들, 더불어 정교적 신앙과
이슬람교의 공생을 묘사한 프리즈Frieze, 건물 실내외 벽면을 따라 그림이나 조각
으로 빙 두르는 띠 모양의 장식를 창작했다.

　　〈1900년 파리 만국박람회 오스트리아 전시관〉 홍보 포스터
에서 무하는 이 작품의 절반, 즉 우아한 여인이 있는 왼쪽 부분을 창
작했다. 건물들이 그려져 있는 포스터의 오른쪽 그림은 건축가 로스
만G. Rossman이 제작했다. 여인의 뒤에 있는 인물은 신비한 비밀을 드
러내듯 베일을 걷어 올려 만국박람회의 오스트리아를 드러낸다. 여
인의 긴 머리는 부드러운 베일에 싸여 뒤로 보이는 박람회장 위로 너
울거리고 있다. 여인의 이마와 머리 위로 떠 있는 별들은 지성과 이성
을 바탕으로 한 산업기술 전시를, 가슴에 있는 별들은 감성을 움직이
는 예술작품 전시를 상징한다. 후광 속의 머리가 둘인 독수리는 오스
트리아 합스부르크 왕가의 문장이다.

　　우아한 분위기의 파리에서 기품 있는 여인이 정면을 내려다

1900년 파리 만국박람회 오스트리아 전시관 홍보 포스터
채색석판화, 98.5×68cm, 1900년, 오스트리아 빈 알베르티나미술관

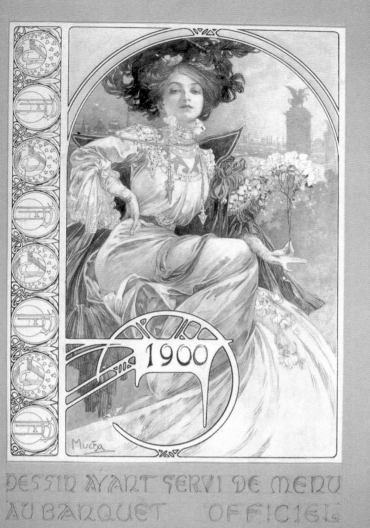

1900년 파리 만국박람회 공식 연회 메뉴판 디자인
연필과 과슈, 62×49cm, 1900년, 무하재단

보듯 응시하고 있는 클래식한 작품 〈1900년 파리 만국박람회 공식 연회 메뉴판〉은 원래 파리 만국박람회 카탈로그 표지 디자인을 의도하고 그린 작품이었지만 실현되지는 못했다. 이 작품은 상당히 부드럽고 디테일한 선묘가 특징이다. 여인 뒤편으로는 파리에서 가장 아름다운 다리로 손꼽히는 알렉상드르 3세 다리와 그 주변 경관이 묘사되어 있다. 왼편에 수직으로 나열된 원형장식 속에 프랑스 공화국의 약자 'RF République Française' 가 쓰여 있다.

　　　미술의 장르를 아우르는 토탈 아트의 능력자임을 여지없이 보여 주는 무하의 조각상 〈자연〉은 청동과 은 등을 소재로 한 몇 가지 버전이 더 있다. 무하는 개인적으로 친분이 있던 조각가 오귀스트 로댕 Auguste Rodin, 1840-1917*의 아틀리에에서 작업하며 조소를 익혔다. 1900년 파리 만국박람회에서 무하는 조각상 〈자연〉을 오스트리아 전시관에 출품했다. 〈자연〉은 나날이 신기술을 발전시켜 가고 그 혜택을 누리는 인간은 본시 자연과 조화를 이루는 존재임을 표현하는 작품이다. 백여 년이 넘는 역사를 가진 유명한 향수 제조업체 우비강 Houbigant 사의 전시관 디스플레이를 위해 조각상 〈소녀의 두상〉도 제작했다. 자연의 꽃에서 향을 추출한 우비강 사에 대한 오마주였다. 싱그러운 아름다움에 덧붙여 백합과 붓꽃 그리고 보석관은 향수제조술의 상징이기도 하다.

　　　신세기를 맞이한 무하의 색다른 시도는 조각에만 그친 것이 아니었다. 명암과 선의 미학이 살아 있는 드로잉 그리고 유화 작품들에서 무하는 아르누보 스타일과는 전혀 다른 아티스트로서의 면모를 보여 주었다. 상업미술에 전념해 오던 무하였지만 순수미술을 향한 마음을 더 이상 가둬 두기만은 힘들었고, 이러한 과도기적 현

* 프라하의 마네스(Mánes) 조형예술가협회 주최로 로댕이 1902년에 프라하에서 전시회를 가졌을 당시, 로댕은 무하와 함께 프라하 시내 한복판에서 시민들의 열광적인 환영을 받고 모라비아도 함께 방문한다.

자연, 청동과 자수정, 70×28×27cm, 1899-1900년, 일본사카이시립박물관

소녀의 두상, 청동과 은 그리고 부분 금도금, 29×10×22cm, 1900년, 무하재단

빛 속의 한 쌍, 종이에 파스텔, 54.2×38.6cm, 1900년경, 개인 소장

누드, 캔버스에 유채, 60×40cm, 1903년, 무하재단

상을 겪고 있던 무하 자신의 내면을 표출하고 반추하는 작품들이 나
타나기 시작한다.

　　파스텔 작품 〈빛 속의 한 쌍〉은 아르누보의 장식적인 스타일
을 배제했다. 투명한 빛을 타고 흐르는 사랑의 하이라이트를 포착해
그린 인상주의 작품의 드로잉 버전 같다. 종이 위에 문질러 그린 깊이
있는 부드러움과 온화한 느낌이 살아 있다. 〈누드〉는 반라의 아름다
운 여체를 그린 순수미술로서의 유화이다. 젊은 여성이 머리에 두른
스카프에 그려진 잎사귀 달린 나뭇가지의 청초함과 풋풋함은 여성의
관능미와 놀랍도록 어울린다. 물결치듯 유영하는 빛의 흐름이 린넨
의 주름과 여체의 곡선을 따라 우아하게 묘사되어 있다.

　　신세기의 서막을 맞이한 즈음 고향을 떠나온 지 스무 해가
다 된 무하는 사무치는 향수를 안고 있었다. 무하는 자신의 매제가 창
간한 이반치체의 애국 잡지를 위해 죽 일러스트레이션 작업을 해오
며 비록 몸은 멀리 있었지만 숨 쉬듯 언제나 고향을 생각했다. 남모라
비아의 소도시 비슈코프Vyškov에서 열린 〈경제-산업-민속전시회〉포
스터는 민속의상을 입고 앉아 있는 금발의 시골 아가씨의 모습을 주
요 모티프로 했다. 바둑판 무늬의 후광은 모라비아의 문장인 붉은 독
수리 문양에서 나온 상징이다. 위쪽 양편에 둥지를 짓고 있는 제비들
은 고향과 행복을 상징한다. 이 포스터의 색채와 선묘는 파리에서 창
작한 19세기 말 작품들처럼 아주 몽환적이지는 않지만 오랜 외국 생
활 이후 고국에 금의환향한 무하의 감회가 느껴진다. 무하는 1901년
부터 체코 과학예술아카데미의 조형예술분과 위원으로 활동한다.

　　한편 무하와 사라 베르나르 사이의 콜라보레이션 계약은
1900년에 만료되었다. 이제 무하는 '변화'를 필요로 하고 있었다. 그
는 상업미술을 탈피해 순수미술에 전념하고 싶었다. 자신이 '즐기는

비슈코프 경제-산업-민속 전시회 포스터
채색석판화, 115×50cm, 1902년,
오스트리아 응용미술관

일'을 통해 성공했지만 일말의 허망함도 느꼈다. '진정 사랑하는 일'을 갈망하던 무하의 마음속에서 '나는 어디로부터 왔는가'라는 정체성을 향한 물음이 끊이지 않았다.

　　무하는 슬라브 민족의 신화와 역사의 발자취를 파노라마처럼 그려 내고 싶었다. 그는 이런 대규모 프로젝트를 실현하기 위해 '그래, 새롭게 시작하는 거야. 떠나자, 미지의 땅일지라도 나의 이토록 원대한 꿈을 이룰 참된 가능성이 있다면 그곳에서 나의 길을 개척해 나가며 황금 인맥을 만들어 보자' 하는 생각에 이르렀다. 아티스트로서 영광을 누렸던 파리를 뒤로 한 채 무하의 마음은 이미 신세계를 찾아 힘찬 날갯짓을 하고 있었다.

현대미술의 산실 뉴욕

창조적 영감은 어디로부터 오는가

For December

35 Cents

미지의 세계를 향하여

마흔을 훌쩍 넘긴 총각 무하의 가슴에 큐피드의 화살이 명중했다. 결혼은 구속이라 생각했던 무하의 삶은 한 여자로 인해 새롭게 스타일링 되었다. 무하의 반려자는 파리에서 그를 찾아와 미술 레슨을 받던 체코 아가씨 마리에 히틸로바Marie Chytilová, 1882-1959였다. 마리에는 화가 지망생이었고, 파리의 아카데미 콜라로시에 등록한 학생이었다. 이들은 3년에 가까운 교제의 결실로 1906년 초여름에 프라하 성 근처의 수도원에서 결혼식을 올린 뒤 몇 주 후에 미국으로 떠났다. 갓 결혼한 무하와 마리에에겐 가족이라는 새 삶의 울타리도 미국도 모두 미지의 세계였다. 무하가 마흔아홉 살이 되던 해에 딸 야로슬라바 Jaroslava Muchová-Teršová, 1909-1986가 뉴욕에서 태어났고, 쉰다섯 살이 되던 해에 아들 이르지Jiří Mucha, 1915-1991가 프라하에서 태어난다.

　　마리에가 무하를 우연히 처음 본 곳은 1902년 프라하 민족극장으로, 그와 동행한 프랑스 조각가 오귀스트 로댕의 전시회 기념행사에서였다. 구름 떼같이 몰려든 관람객들이 로댕의 이름을 열광적으로 외치고 있을 때, 마리에는 로댕 옆의 무하를 간신히 볼 수 있었다. 그때는 이것이 전부였다. 그 후 마리에는 미술 공부를 하러 파리로 떠나게 되었다. 프라하의 대학교에서 예술사를 가르치는 삼촌의 추천장과 자신의 포트폴리오를 들고 마리에는 파리의 무하 아틀리에를

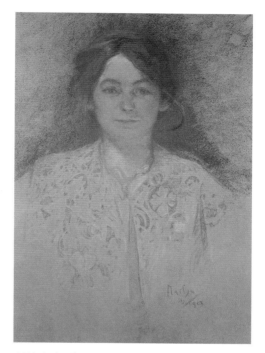

마루슈카, 파스텔, 70×50cm, 1903년, 무하재단

찾아갔다. 무하가 그녀에게 미술 레슨을 해주고 화가에 이르는 길을
가르쳐 주겠노라고 약조한 1903년 가을, 두 사람 사이에는 묘한 기류
가 흘렀고 서로 상대에게 마음이 기울고 있음을 알게 된다. 각자의 이
젤 앞에서 그리던 그림은 어느새 표면적인 명분이 되면서 무하는 그
녀를 '마루슈카Maruška'라는 애칭으로 부르고 있었다.

　　서로에게 타오르는 연정을 품은 채 1904년에 마루슈카는 고
향으로 돌아갔고, 무하는 대서양을 건너 미국으로 향했다. 마음속에

오랫동안 그려 왔던 원대한 계획을 실현하기 위해서였다. 무하는 슬라브 민족의 영광을 그려 낼 수 있도록 미국에서 후원자를 모색할 요량이었다. 그는 파리 시절 못지않게 미국에서 성공하고 돈을 많이 벌어들일 수 있을 것이라는 기대에 부풀었고, 미국에서 최상류층의 초상화가로 입지를 굳히고 싶었다.

한편 예술가와 여제자 사이였던 무하와 마루슈카의 열애설은 이들의 고향은 물론 파리, 뉴욕으로까지 순식간에 퍼져 나갔다. 1904년 첫 미국 방문을 마치고 유럽으로 돌아온 무하는 체코 동보헤미아 지방에 있는 마루슈카의 고향 흐루딤Chrudim을 방문한다. 유럽과 미국에서 이름을 떨치고 있는 화가 무하의 일거수일투족은 이 고장 사람들에게 초미의 관심사가 되었다. 무하는 마루슈카의 친척들에게 에워싸여 정신이 쏙 빠질 듯한 며칠을 보낸다.

로맨틱한 남자였던 무하는 마루슈카와의 결혼 기념으로 아름다운 목걸이를 디자인해 주었다. 한편 무하와 결혼한 후 예술가의 아내로서 현실적인 삶을 살아간 그녀에 관한 평가도 있다. "시골 처녀였던 그녀가 셈을 거듭하더니 흥정 수완에는 도가 텄다. 그녀는 은행으로부터 작품 주문을 받고 협업자 및 모델들과 가격 협상을 했다." 즉, 아내 마루슈카는 무하에게 수완 좋은 매니저 겸 아트딜러의 역할을 해주었다.

야로슬라바, 캔버스에 유채, 73×60cm, 1935년경, 무하재단

무하는 딸의 이름을 체코어로 '봄의 영광'을 의미하는 '야로슬라바'라고 지었다. 야로슬라바는 아버지의 예술적 재능을 타고났고, 아들 이르지는 후에 작가가 되었다. 무하는 딸의 첫돌에 예술의 세계로 그녀를 데려가 줄 팔레트와 물감과 붓을 선물했다. 훗날 무하가 체코슬로바키아에서 거대한 캔버스에 〈슬라브 서사시〉를 그릴 때 야로슬라바는 아버지의 든든한 조력자가 되었다. 그녀는 아버지 곁에서 갖가지 물감을 배합해 주거나 작품들의 모델이 되어 주었고, 거대한 캔버스에 그린 그림들의 디테일을 준비하는 데에도 그녀의 조력이 컸다. 제2차 세계대전 후 서리와 습기 등으로 훼손된 아버지의 그림들을 야로슬라바가 심혈을 기울여 복원해 냈는데, 무하의 대작들이 오늘과 미래를 위해 존재하기까지 그녀의 노력이 컸다.

야로슬라바는 거장이었던 아버지를 '집요하다 싶을 정도로 기본기에 충실하고 섬세한 예술가'로 추억했다. "아버지는 항상 모든 것을 실행에 옮기기 전에 심사숙고하여 준비하셨기 때문에 지우개가 필요 없었고, 구성은 이미 머릿속에 명확히 그리고 계셨어요. 아버지는 기억에 의존해서 그리는 걸 좋아하지 않으셨어요. 바로 눈앞에 모델을 두고 즐겨 작업하셨기에, 가령 저의 손이라든가 다른 모형을 보면서 그리셨어요. 아버지의 고향 이반치체의 모습을 그리실 땐 아

이르지, 캔버스에 유채, 72×65cm, 1922년경, 무하재단

틀리에에 이반치체 성의 모형을 만들어 두도록 하셨죠."

　　　가족과 프라하에 정착한 후에도 무하는 날마다 새벽 일찍 일어나서 그림을 그렸다. 함께 그림을 그리던 야로슬라바는 몇 시간이 흐르면 잠시 움직이며 머리라도 식혔지만 무하는 개의치 않고 작업에 열정적으로 몰두했다. 작품 〈야로슬라바〉는 머리에 리넨 천을 두른 슬라브 여성의 고전미를 표현했다. 생각에 잠긴 듯한 그녀의 눈빛에는 재기才氣가 넘친다. 작품에서 전체적으로 밝고 어두운 그린과 생기 있는 레드 톤의 꽃이 보색 대비를 이룬다. 인물과 의상에서 전해지는 고대의 여신 같은 신비한 느낌에 보는 이가 빠져들려는 찰나, 야로슬라바가 왼손에 찬 손목시계는 보는 이의 시점을 다시 당시의 사회로 되돌려 놓는다.

　　　무하의 아들 이르지는 작가로서 아버지의 삶에 대해 신뢰성 있게 증언했다. 그는 프라하와 파리에서 의학, 예술사 그리고 동양학을 공부했다. 제2차 세계대전 때 이르지는 영국 공군장교로 활약하며 북아프리카, 중동, 극동아시아, 서부 전선에서 BBC 종군 기자로 활동했다. 1950년대에 체코슬로바키아 공산 정권에 의해 서구 스파이라는 혐의를 쓰고 투옥된 후에는 탄광에서 원래 직업인 의사로 일했고, 1955년에 사면을 받은 후 복권되어 문학에 전념했다. 이르지는 프라하와 런던을 오가며 거주하다가 1989년에는 체코 펜클럽Pen Club 회장으로 선출되었다.

미국 케이프코드에서 가족과의 단란한 한때
1921년

　　　무하가 부드러운 색조로 완성한 초

상화 〈이르지〉는 아들이 일곱 살쯤 되었을 때의 모습을 그린 작품이다. 그는 내심 이르지가 화가의 길을 걷기 바랐지만 이르지는 그림 그리는 것에는 그다지 흥미를 보이지 않았다. 작품 속에서 이르지는 당시 캔버스 앞에서의 설정에 불과할지라도 화가의 아들답게 손에는 붓을 쥔 채 앉아 있다.

예술의 도시 파리가 한때 흠모해 마지않았던 타오르는 눈동자의 아티스트 무하는 결혼 후 예전과 달리 안정감과 단란함에 젖어든 온화한 은발 신사의 모습이 되었다. 무하가 그린 가족의 초상화나 드로잉은 1989년 체코슬로바키아가 벨벳혁명Velvet Revolution*으로 민주주의를 되찾은 후 그가 복권되고 나서야 세상의 관람객들과 마주할 수 있게 되었다. 무하에게 가족은 지지자, 창작을 위한 영감, 현실적인 모델이었다. 미지의 세계를 향해 나선 무하 부부의 출발에 함께한 것은 새로운 도약을 위한 창조적 고뇌 그리고 포부였다.

* 체코슬로바키아 지식인들과
시민이 주역이 되어 공산화 체제를
무너뜨린 1989년의 무혈 혁명

우리는 어디로부터 왔는가

무하는 돈이 필요했다. 자신의 생애를 건 새로운 차원의 거사를 도모할 막대한 자금줄을 찾기 위해 무하는 마흔네 살 즈음 미국에서 새롭게 출발하기로 했다. 무하의 미국행은 자신의 근원을 시각예술로 그려 내기 위한 결정이었다. 그는 1904년 초에 배를 타고 난생 처음 미국으로 향했고 낯선 세상에 과감히 자신을 던지며 미지의 문을 두드렸다. 그의 아메리칸 드림은 이렇게 시작되었다.

　　　　무하가 뉴욕에 왔다는 사실은 이곳의 체코인 이민자들에게 자랑스러운 위안이 되었다. 그들은 무하가 난생처음 도착한 생경한 도시에서 적적해하지 않도록 아낌없는 도움을 주었다. 무하 역시 이러한 환대와 호의를 기쁘게 받아들였다. 당시 뉴욕에 살던 체코인 화가 스보보다의 가족은 무하에게 혈육과 다름없는 온정을 베풀었다. 스보보다의 아버지는 19세기 말에 뉴욕으로 이민 오기 전까지 무하의 고향 이반치체에서 경찰관으로 봉직했고, 무하의 가족과도 친분이 있었다. 사위는 당시 뉴욕 필하모니 오케스트라 지휘자였다. 무하는 일주일에도 여러 번 스보보다의 집을 찾아가 담소를 나누었고, 보헤미아 출신 뮤지션들과도 만남을 가졌다. 무하는 피아니스트 루돌프 프리믈Rudolf Friml과 보헤미아 태생의 오스트리아 작곡가 구스타프 말러Gustav Mahler도 만났다. 무하는 동포들을 좋아해서 그가 낼 수 있는

오우미로프 거울
캔버스에 유채, 270×338cm, 1903년경, 일본사카이시립박물관

시간 그 이상을 할애해 이들과 함께 보냈다. 이는 무하에게 행복이요 위안이었다.

캔버스에 유채로 그린 〈오우미로프 거울〉은 고국을 비롯해 독일, 프랑스, 이탈리아, 미국에서 활동하던 친구이자 체코 성악가 오우미로프Oumiroff를 위해 만든 대형 작품이다. 그림은 무하가 살던 고향의 민속의상을 입은 소녀가 뮤즈들이 함께하는 자연의 고운 음색에 귀 기울이고 있는 모습을 묘사한 것이다.

무하가 뉴욕에서 만난 루돌프 프리믈은 프라하 태생으로 후에 미국에서 피아니스트 겸 작곡가로 이름을 알린다. 그는 어린 시절

부터 특별한 음악적 재능을 보여 프라하 콩세르바투아르에서 작곡을 배웠다. 졸업 후 유럽과 미국에서 순회공연을 했는데, 1906년에 두 번째 미국 순회공연을 마치고 그대로 정착해 작곡에 전념한다. 무하는 미국 순회공연을 앞두고 있던 프리믈의 기념엽서를 제작했는데, 장식적 요소는 모두 배제하고 옆 얼굴선의 특징과 머리카락 웨이브를 사실적으로 표현했다. 엽서에 단순하게 형상화된 고대 현악기 수금竪琴은 프리믈이 뮤지션임을 상징한다.

 1906년 이후 무하와 그의 아내 마리에는 유럽보다 미국에 더 오래 머물렀다. 무하는 시카고를 수차례 방문하며 여러 슬라브 커뮤니티에 얼굴을 내밀었다. 시카고는 음악가들의 도시이자 슬라브인들의 거주 비율이 높았다. 시카고는 체코인들의 이민사에서도 중요한 위치를 차지하는 곳으로, 시카고의 몇몇 체코식 지명*은 이러한 역사의 면면을 나타낸다. 당시 시카고는 체코슬로바키아의 수도 프라하 다음으로 가장 큰 체코 커뮤니티가 있는 도시로 알려져 있었다. 제2차 세계대전 전까지 시카고에는 체코어와 슬로바키아어가 스스럼없이 통용되던 구역이 있을 정도였지만, 19세기 후반과 20세기 초 미국으로 향하던 슬라브 이민자들은 예속된 민족이라는 설움을 충분히 겪었던 터였다.

 합스부르크 왕가가 통치하는 오스트리아는 독일 민족 외에도 서슬라브와 남슬라브 그리고 베네치아를 포함하는 다민족 국가였다. 그러나 1866년 프로이센-오스트리아 전쟁에 패하며 독일과 베네치아 지방을 상실하고, 1867년에는 헝가리 귀족들의 의견에 타협하여 헝가리의 자치권을 인정했다. 이후 오스트리아 황제 프란츠 요제프 1세가 두 주권 국가의 국

* 체코 서보헤미아의 유명한 맥주도시 플젠(Plzeň)의 독일식 이름인 필젠(Pilsen)으로 불리는 곳이 시카고에 있다. 안토닌 체르막(Antonín Čermák)은 보헤미아에서 태어나 한 살 무렵 가족과 함께 미국으로 이민한 후 미국의 정치가가 되었고 1932년에는 시카고 시장으로 선출되었는데, 시카고에는 그의 이름을 딴 거리명도 있다.

왕을 겸하는 오스트리아-헝가리제국이 성립되어 제1차 세계대전에서 패전할 때까지 지속되었다. 그렇게 서슬라브인들은 오스트리아-헝가리제국의 지배하에 있었고, 남슬라브인들은 오스트리아뿐만 아니라 오스만제국의 일부이기도 했다. 따라서 오랜 세월 예속되어 있던 슬라브 민족들은 끊임없이 정치적 발언권을 요구해 왔고, 19세기에 들어 '범슬라브주의Panslavism'가 확산되기 시작했다. 이는 18세기 후반부터 슬라브 민족이 언어와 문화의 부흥을 꾀하던 움직임에 그 기원을 두고 있다.

범슬라브주의란 슬라브 민족들의 통합을 지향하는 이데아로, 러시아 황제인 '차르Tsar'의 통치하에 슬라브 민족들의 연합을 추구했다. 범슬라브주의는 합스부르크 군주제와 오스만제국에 예속된 슬라브 민족들의 독립을 위한 노력이었지만, 사실 가장 강력한 슬라브 형제국인 러시아의 패권을 위한 면도 있었기에 '범러시아주의'로도 알려져 있다. 범슬라브주의는 체코 민족과 슬로바키아 민족, 남슬라브 민족들 사이에서 호응을 얻었다. 남슬라브의 세르비아 민족도 친러 정서를 보였다. 1830-1840년대 크로아티아에서는 발칸 반도 서쪽 지방 일리리아를 중심으로 일리리즘Illyrism이라는 남슬라브 민족 통합운동이 생겨났다. 그러나 이는 오스트리아와 헝가리의 신경을 곤두세우게 만드는 움직임이었다. 오스트리아-헝가리제국은 이 운동에 압박을 가했고, 결국 약화시켰다. 한편 범슬라브주의에 대한 반동으로 1846년 체코 지식인층에서는 합스부르크 왕가로부터의 분리나 독립보다는 자치권을 요구하는 '오스트리

피아니스트 루돌프 프리믈의 세계 순회 공연 기념 엽서, 1905년

아–슬라브주의Austroslavism가 대두되어 슬라브 민족 주권회복을 위한 또 하나의 큰 줄기를 이루며 남슬라브의 슬로베니아와 크로아티아에서 지지를 받았다.

범슬라브주의 운동은 1848년 6월 초 프라하에서 있었던 전 全 슬라브 회의로 절정에 이르렀지만, 6월 중순에 보헤미아에서 혁명의 기운이 진압되고 자치권 획득도 수포로 돌아갔다. 그 이후 슬라브 통합이라는 관심사를 관철시키는 활동들은 표면적으로는 일단락되었지만, 슬라브인들의 주권회복을 위한 불씨가 완전히 사그라진 것

꽃과 깃털로 장식한 미국 인디언 여인, 판지에 연필과 수채화 그리고 템페라, 63×48cm, 1905년, 체코 플젠 서보헤미아갤러리

수족(Sioux) **추장**
캔버스에 유채, 60.5×46cm, 1908년, 무하재단

은 아니었다. 무하는 자신이 슬라브인이라는 정체성에 뿌리를 두고 있었으며, 자신의 민족이 여전히 완전히 자유롭지 못하다는 것을 늘 마음에 되새기고 있었다.

대서양을 넘어와 미국의 거리를 걷는 중년의 무하를 지배하던 잠재의식은 청년 무하가 간절히 그리던 '역사화가'라는 꿈이었다. 미국 잡지《에브리바디즈 매거진Everybody's Magazine》1906년 크리스마스 에디션에 수록된〈팔복〉시리즈는 무하의 이러한 내면세계를 비치며, 그의 창작기법에 변화가 왔음을 알리는 중요한 신호탄이다. 이 작품은 무하가 미국 잡지에 발표한 다른 일러스트레이션 스타일과는 형식과 내용 면에서 차이를 보인다.〈팔복〉은 무하가 신혼여행 중 보헤미아의 전원에서 보았던 농부와 아낙들의 모습을 묘사한 것이자 성서 구절을 모티프로 하는 자연주의적이고 영적인 작품이다.

지금까지 무하의 예술에는 국경이 없었지만 이제 그의 의식에 흐르던 민족에 대한 생각이 작품으로 형상화되기 시작한다. 이는 다민족으로 이뤄진 아메리카 토착민들인 인디언의 모습을 작품으로 남기려는 작업으로도 이어졌다.

무하가 미국에 머물던 초기는 남북전쟁이 끝난 후 미국 내 경제가 가파른 성장을 이룬 일명 '도금시대Gilded Age'*였다. 이런 사회적 분위기에 편승한 무하의 사교생활도 현지 언론의 스포트라이트를 받았다. 미국에서 무하의 인맥은 화려했고, 그가 꿈으로 향하는 여정을 걷기 위한 중요한 자산이 되어 주었다. 뉴욕에 머무는 동안 무하는 미국 상류사회의 재벌들, 자본가와 철도사업가 등과 부지런히 친분을 쌓았다. 무하는 미국 대통령 시어도어 루스벨트Theodore Roosevelt와도 친분이 있어 미국 독립기념

* 무하의 아들 이르지는 무하가 미국에 도착했던 초창기를 바야흐로 도금시대가 한창이었다고 묘사했다. 이 표현은 미국작가 마크 트웨인이 1873년에 발표한 풍자소설『도금시대: 오늘의 이야기(The Gilded Age: A Tale of Today)』에서 유래한 것이다.

<팔복> 시리즈 중 **마음이 온유한 자는 복이 있나니**
수채와 과슈, 43.5×30.5cm, 1906년, 체코 브르노 모라비아갤러리

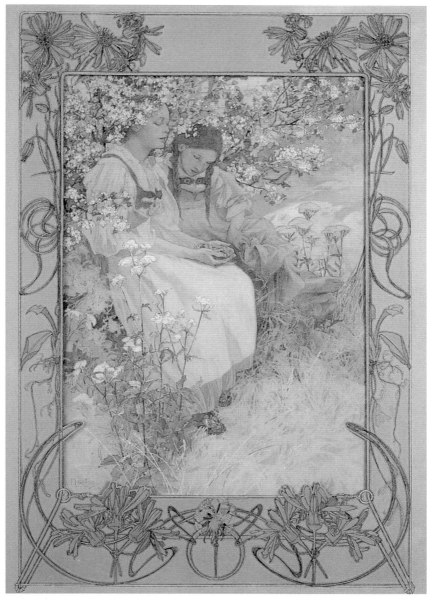

<팔복> 시리즈 중 **마음이 청결한 자는 복이 있나니 저희가 하나님을 볼 것임이요**
수채와 과슈, 43.5×30.5cm, 1906년, 체코 브르노 모라비아갤러리

일 행사에도 초청을 받는다. 시카고 아트인스티튜트Chicago Art Institute
를 후원하는 컬렉터이자 이곳에 기부를 아끼지 않았던 상류층 여인
들과도 돈독한 관계를 유지한다.

　　　무하의 고국 사랑은 지칠 줄 몰랐다. 어쩌면 고국이 독립된
실체가 없기에 더 그랬는지도 모른다. 이즈음 초대형 프로젝트 〈슬라
브 서사시〉에 대한 구상이 무하의 머릿속에 보다 구체적으로 틀을 갖
춰 나가기 시작한다. '나는 어디로부터 왔는가?' 이것은 파리의 무하
를 미국으로 향하게 한 근원적인 물음이었다. 미국에 온 이래로 '미래
를 위한 창조적 영감은 어디로부터 오는가?'라는 아티스트로서의 물
음이 무하의 머릿속에 맴돌고 있었다.

　　　1908년 어느 날 무하가 보스턴 필하모니 오케스트라의 콘서
트를 관람할 때였다. 체코 태생의 국민음악파 작곡가 베드르지흐 스
메타나Bedřich Smetana의 교향시 〈나의 조국〉이 연주되었다. 이 교향시
는 무하에게 고국의 정서와 전설을 담은 주옥같은 선율이었다. 그는
자신의 근원적 물음에 대해 그리고 창조적 영감의 원천과 그 궁극적
목적에 대해 '고국과 슬라브 민족'이라는 명쾌한 답을 이 선율이 울려
내고 있음을 또렷이 들었다. 무하가 지금 있는 곳은 미국이었고, 주사
위는 던져졌다.

나를 세상에 알려라

무하의 미국 체류는 1904년을 시작으로 1913년까지 여섯 차례에 걸쳐 장단기로 죽 이어진다. 뉴욕에 도착하자마자 무하는 대대적인 환영과 함께 20세기 미국 대중의 관심을 한 몸에 받는다. 무하는 작품과는 별도로 자신의 거취와 개성이 스포트라이트를 받는 새로운 사회의 셀러브리티 마케팅을 경험했다. 그는 언론을 통해 예술계의 메가톤급 스타로 미국 사회에 알려지면서 가슴 벅찬 기쁨을 느꼈다. 독창적인 작품을 만들어 내는 예술만이 전부가 아니었다. 대중매체에 노출되며 시선을 사로잡는 이미지 메이킹과 쇼맨십이 아티스트에게도 요구되는 시대가 온 것이다. 무하는 미국에서 자신의 목적을 이루기 위한 우선적인 요건을 다시 떠올리며 되뇌었다. '나를 세상에 알려라.'

미국 언론은 무하의 아르누보 스타일을 부각시키며 그를 '세계 최고의 장식미술가'라는 타이틀로 소개한다. 《뉴욕 데일리뉴스 New York Daily News》와 《뉴욕 헤럴드 New York Herald》 등은 무하에 대한 특집기사를 제1면에 대서특필했다. 《뉴욕 데일리뉴스》는 무하의 〈우호 Friendship〉라는 컬러 삽화가 실린 1904년 4월 3일 일요판 특집기사에서 그의 위풍당당한 모습을 보여 주었다. 무하는 〈우호〉에서 프랑스 왕실 문장의 상징인 백합을 머리에 꽂은 완숙한 여성으로 프랑스를 의인화했고, 붉은색과 흰색 끈 및 별들로 성조기를 연상시키는 장

《뉴욕 데일리뉴스》의 일요판 부록물
빌보드 광고, 1904년, 무하재단

《뉴욕 데일리뉴스》에 실린 우호
48×33.5cm, 1904년, 무하재단

식을 한 젊은 여성의 모습으로 미국을 의인화했다. 이 두 여성은 어깨 너머로 손을 맞잡음으로써 우호관계를 상징하고 있다.

　　무하는 도처에서 '열광'을 경험했다. 미국의 여러 예술가협회와 클럽들이 주최하는 환영 파티에 밤을 넘겨 새벽까지 참석하느라 수면 부족에 시달릴 지경이었다. 무하는 뉴욕의 플레이아데스 클럽Pleiades Club에도 초청을 받았다. 이 클럽은 1896년에 뉴욕의 그리니치빌리지 예술가 커뮤니티에서 결성된 그룹이다. 아직 영어가 서툴렀던 무하는 유창하게 구사하는 독일어로 이들과 의사소통을 했다.

그러나 뉴욕 57번가에 서우드 스튜디오를 마련하고 숙소도 센트럴파크 가까이에 정한 무하는 곧 냉혹한 현실을 깨닫게 된다. 장기 계약과 주문이 지속적으로 밀려들었던 파리에서와는 달리 미국에서 그림으로 돈 버는 일은 녹록지 않았다. 미국 최상류층 사회에서 고액 초상화에만 몰두하기에는 창작에 소요되는 시간과 금전적 차질이 너무 컸다. 기대가 컸던 만큼 실망이 엄습했다. 무하는 자유로운 도시를 활보하고 있었지만 현실이 그의 발을 옭아매려 하고 있었다.

　　1905년 늦가을 미국을 다시 찾은 무하는 자신의 작품들을 함께 가져와 개인전을 기획하지만, 그의 아트딜러인 아들러Adler는 원래 계획한 시기보다 전시회를 더 늦출 것을 제안한다. 아들러는 무하의 개인전이 적자가 나지 않도록 미국 스타일에 부합하는 장식 패널이나 작품을 전시하도록 무하에게 권유했다. 무하도 아들러가 미국 예술소비자의 성향을 잘 알고 있을 것이라 판단하여 현실적 의견을 수렴한다. 무하는 1906년 4월에 뉴욕 국립예술클럽에서 미국에 온 이래로 첫 개인전을 가졌지만 큰 기대는 하지 않는다. 다만 무하는 삶의 굴곡에 무릎 꿇지 않았고, 미국에서 성공의 환희를 담은 승전보는 이보다 훨씬 뒤에 그를 찾아온다.

　　미국에서 겪는 시련 속에서도 아티스트 무하의 영감은 저력을 잃지 않았다. 무하의 디자인은 파리에서처럼 보석의 영롱한 빛을 타고 뉴욕에 모습을 드러냈다. 오드리 헵번 주연의 유명한 영화〈티파니에서 아침을〉로도 잘 알려진 주얼리 브랜드 티파니 사Tiffany와 무하는 미국에서 콜라보레이션 한다. 무하는 1900년 파리 만국박람회 당시 보석상 조르주 푸케와 콜라보레이션 하면서 티파니 창립자의 아들로 가업을 이어받은 루이스 컴포트 티파니Louis Comfort Tiffany와도 친분을 쌓았다. 뛰어난 아르누보 공예가이기도 했던 루이스는 1906년 초

무하와 티파니가 콜라보레이션 한 펜던트
브론즈와 유리, 1910년, 미국 뉴욕

어느 날 무하를 티파니 공방과 자신의 저택으로 초청했다. 둘의 콜라
보레이션 펜던트는 서로의 작품 스타일을 조화시켜, 무하가 요정의
몸체를 디자인하고 티파니가 나비 날개 모양을 장식한 것이다.

 1913년 무하는 여섯 번째로 미국을 방문한다. 이때 그는 3개
월 정도 미국에 머물면서 2월 17일 뉴욕에서 열린 미국 최초의 국제
현대미술전인 '아모리 쇼Armory Show' 오프닝에 참석한다. 이 전시에
는 프랑스 신고전주의 미술 외에도 인상파, 입체파를 비롯해 당시 세
상을 놀라게 한 마르셀 뒤샹Marcel Duchamp, 1887~1968*에 이르기까지
유럽 모더니즘 작품들이 총망라되어 있었다. 미국 평단은 당시 유별
나 보였던 뒤샹의 화제작 〈계단을 내려오는 나부裸婦〉를 혹평하기도

©Succession Marcel Duchamp / ADAGP, Paris, 2012

마르셀 뒤샹, **계단을 내려오는 나부
No.2**, 1912년

* 무하와 마찬가지로 파리의 아카데미
줄리앙에서 수학한 아티스트로,
아모리 쇼에 출품한 작품 <계단을
내려오는 나부(Nude Descending the
Staircase No.2)>는 이탈리아 시인
필리포 마리네티(Filippo Marinetti)의
1909년 미래파 선언에서 영향 받은
것이다. 미래주의는 과거 예술의
영향에서 벗어난 역동성의 미학을
지향한다. 이 작품은 마치 사진기로
촬영한 듯한 다이내믹한 동작의
연속성을 보여 준다.

했지만, 카메라의 기계주의적 메커니즘이 포착하는
파격적 묘사라는 뒤샹의 시도는 당시 미국 아티스
트들에게 새로운 자극이 되었다. 그때까지의 회화
에서 화가들은 누드의 포즈를 다양하게 묘사하긴 했
지만, 뒤샹의 회화는 정지된 모습의 누드라는 생각
의 한계를 과감히 벗어난 작품이었다.

아모리 쇼의 오프닝에 다녀온 날 저녁 무하
의 감상이 아내 마루슈카에게 보낸 서신에 드러나
있다. "엄청나게 흥미로웠소. 유럽 최고의 작품들에
서부터 입체파와 미래파에 이르기까지 (…) 그곳엔
볼썽사나운 것들도 있어서 나는 간혹 멈춰 서서 그
냥 웃을 수밖에 없었소. (…) 나는 특히 두 가지 점에
서 기뻤소. 첫째, 나와 개인적 친분이 있는 미국 아
티스트들의 좋은 작품을 볼 수 있어서였고 둘째, 별
난 행동에는 웃을 가치조차 없다는 모든 아티스트
와 비평가와 대중들 사이의 하나 된 의견을 언급할
수 있기 때문이오."

아모리 쇼에서 당시 현대미술과 신진 아티
스트들은 '신예술'을 선보였다. 그것은 즉, 아르누보
를 포함하는 기존의 예술을 고루한 것으로 보고 이
에 결별을 선언한 것이었다. 당시의 무하는 오히려
아카데미즘적인 역사화 구상에 마음이 기울어 있던
데다 유명한 기성작가로서 신진 아티스트들의 입장
을 수용하는 것이 편하지 않았다. 그러나 돌이켜보
면 정작 아르누보의 리더인 무하도 기성 예술로부

터의 이탈에서 출발하지 않았던가? 예술에서 이는 옳고 그름의 문제가 아닌 차이와 변화를 인정하는 문제였다. 10년이면 강산도 변한다는 말처럼 변화는 삶의 속성이고 하물며 아티스트들의 새로운 발상이 솟구치는 예술계는 이런 흐름을 더더욱 막을 수 없었다. 아르누보의 쇠락이 눈앞에 있었다.

한편 파리에서부터 무하가 그만두려 마음먹었던 아르누보 스타일의 상업미술은 미국에서도 결국 그의 손을 떠나지 않았다. 아티스트 무하의 비애와 희망이 얽힌 손은 꿈을 실현하겠다는 일념으로 현실 속을 부산하게 움직이고 있었다. 그는 다시 그래픽아트와 관련한 잡지 표지, 포스터, 광고 주문까지도 받아들여야 했고, 미국에서 무하의 그래픽아트 작업은 그 분야와 숫자에 있어 파리 시절보다는 한정적이었다.

《리터러리 다이제스트Literary Digest》는 1890년에 창간된 영향력 있는 주간지로 펑크 앤 와그널즈Funk & Wagnalls 사가 간행했다. 눈을 감은 채 월계관을 쓰고 있는 여성은 '글쓰기'가 의인화된 모습이며, 옆에서 깃털 펜과 메모장을 들고 있는 여성은 활자화된 기사들이 배경 속의 불빛 가득한 마천루 도시와 세계로 전달되는 것을 상징한다.

《허스트Hearst's》지 표지 작품에서는 하얗게 눈 내린 자연 속 연인의 사랑을 묘사했다. 눈이 두터이 내려앉은 전나무와 여자의 붉은 모자 그리고 녹색 외투가 크리스마스 분위기를 전해 준다. 표지의 여자 얼굴은 무하의 딸 야로슬라바의 얼굴과 흡사하다.

〈미국에서의 크리스마스〉는 세월은 가도 추억은 남는 것임을 보여 준다. 가족과 함께 지내야 할 크리스마스에 홀로 떨어져 다소 울적하게 보내며 고향을 그리던 미국 생활의 한때를 무하는 이 작품 속에서 추억한다. 무하는 모라비아 지역의 전통 문양이 소매 끝에 장

1908년 6월호《리터러리 다이제스트》지 표지

채색석판화, 30.4×22.8cm, 1907년, 미국 미주리주 캔자스시티, 로버트 알란 하스 컬렉션

1921년 12월호《허스트》지 표지
컬러 프린트, 33×24cm, 미국 미주리주 캔자스시티, 로버트 알란 하스 컬렉션

미국에서의 크리스마스
캔버스에 유채, 83×79cm, 1919년, 무하재단

식된 민속의상을 입은 슬라브 여성을 그립고도 아늑한 아름다움으로 승화시켰다. 손에는 크리스마스를 맞아 타오르는 촛불과 체코 사람들에게 치유의 상징인 사과를 들고 있다. 슬라브적이면서도 서정적인 작품으로, 눈의 결정을 연상시키는 형태의 전나무 가지가 여성의 머리를 장식해 크리스마스 분위기가 물씬 느껴진다.

일곱 번째 방문이던 1920년에야 마침내 무하는 존재감부터 다른 승자의 여유를 만끽한다. 그는 시카고 아트인스티튜트에서 회고전을 개최해 감격적인 환영을 받고, 이어 뉴욕에서도 최상급의 찬사를 누리는 아티스트로서의 위엄을 떨치게 된다.

무하는 미국 예술계의 신비롭고 매력적인 뉴스메이커로 부상하여 새로운 대중문화의 지평을 열면서 인기몰이를 했다. 다른 한편으로 그는 진정으로 하고 싶은 것을 위해 손을 놓고 싶었던 일도 견뎌 냈는데, 이런 상황은 오늘의 사회를 사는 우리의 모습과도 낯설지 않다. 인내와 끈기는 꿈을 향해 가는 길목에서 잠시든 오래든 만나야 하는 동반자와 같다. 무하는 최선을 다하는 그 자체로는 만족하지 못했고, 목표를 성사시켜 가시적인 결과물을 만들어 내고야 마는 승부근성을 지니고 있었다.

희극과 비극의 자화상

아득한 시절로부터 전해진 고전과 문학도 우리 삶이 자아내는 갖은 이야기가 엮여 탄생한 예술이다. 삶의 무대에서는 누구나 희극과 비극의 자화상을 보게 마련이다. 아티스트 무하가 자신의 삶의 무대에 꼭 올리고 싶었던 작품들 가운데 하나는 청년 시절 뮌헨에서 꿈꿔 왔던 것처럼 프레스코 벽화를 그리는 것이었다. 기회는 꿈이 있는 자를 비켜가지 않지만 그럼에도 우여곡절은 거듭된다.

　　무하는 1902년에 성모 마리아에 봉헌하는 예루살렘의 한 예배당 장식 작업을 의뢰받았다. 그는 1904년 미국을 처음 방문한 이후 일단 프랑스로 다시 돌아왔다. 무하는 여름도 나고 작업도 할 겸 친구이자 물감제조업자 프룬 드샹Freund-Deschamps이 별장 내에 그를 위해 마련해 준 아틀리에로 가던 중 아이디어가 떠오른다. 무하는 벽화를 그리려던 이 구상을 '가장 순결한 처녀Virgo Purissima'로 이름 지었고, 아틀리에에 도착하자마자 그림에 착수한다. 후에 이 작품은 〈백합의 성모 마리아〉로 알려진다. 그러나 그림은 완성되지만 주문자 측은 프로젝트를 돌연 취소한다. 무하는 깊은 영적 메시지를 담은 이 그림을 간직해 둔다.

　　제목처럼 순결과 계몽의 상징인 백합들 속에 발현한 〈백합의 성모 마리아〉. 그녀의 베일은 소녀의 어깨를 감싸듯 닿아 있다. 그

러나 양손을 모아 쥐고 생각에 잠긴 소녀는 이를 미처 깨닫지 못한 것 같다. 소녀는 슬라브 민속의상을 입고 담쟁이덩굴 화환을 손에 쥐고 있다. 소녀의 모습은 무하가 고향 이반치체에서 어린 시절에 접했던 신앙에 대한 회상과도 같다. 성모의 출현이 타민족에 종속되어 있는 고국과 슬라브 민족을 수호하고 이들에게 영광을 베풀어 주기를 무하는 오매불망 염원한 것일까?

한편 원래 슬라브 문학에서 영감을 얻은 작품으로 무하의 대 서양 여정에 동고동락한 그림이 있다. 폴란드의 언론인 출신 작가 헨 릭 센키에비치Henryk Sienkiewicz가 쓴 역사소설 『쿠오바디스Quo Vadis』* 의 한 장면이 무하에게서 아르누보 스타일의 회화로 재탄생했다. 무 하의 〈쿠오바디스〉는 일명 〈페트로니우스와 에우니케〉라고도 불린다. 네로 황제의 측근으로 고위 관직에 있던 페트로니우스는 노예 에우니 케를 사랑한다. 그림 속 에우니케는 페트로니우스의 대리석 조각상 에 남몰래 품은 애틋한 연정을 읊조리고 있고, 페트로니우스는 커튼 뒤에서 이를 지켜본다. 소설 『쿠오바디스』는 로마의 네로Nero, 37-68 황제가 그리스도교를 탄압한 것에 빗대어, 제정 러 시아의 통치를 받던 폴란드인들의 수난을 그린 민족 주의 문학이다.

한데 이 작품에 얽힌 소설 같은 실화가 있다. 1921년에 시카고에서 전시회를 여는 동안 무하는 그 림 액자숍인 뉴콤 맥클린Newcomb Macklin&Co에 이 작품 을 위탁해 팔고 싶어 했지만 구매자가 나타나지 않 았다. 결국 그림은 1979년 이곳이 폐점할 때까지 지 하실 구석에 흉물스럽게 방치되었다. 이후 시카고의 한 목수가 이 작품을 거저 얻었다가 헐값에 갤러리

* 라틴어 "Quo Vadis, (Domine)"에서 유래한 제목. "(주여), 어디로 가시나이까"라는 뜻이다. 네로 황제의 탄압을 피해 피신하던 베드로는 길 위에서 십자가를 지고 가는 예수를 만나 "주여, 어디로 가시나이까?"라고 묻는다. 양들을 두고 은신처를 찾으려는 베드로를 대신해 다시 십자가를 지고 간다는 예수의 대답에 베드로는 깨달음을 얻고 돌아가 십자가에 거꾸로 매달려 죽음을 맞이한다.

주인에게 팔았고, 갤러리 주인은 빚을 내고 전 재산을 털어 돈을 마련한 자신의 친구에게 작품을 되팔았다. 이러한 과정을 거쳐 그림은 거액을 들여 복원되었으나, 이 작품이 자신도 모르게 몇 사람의 손을 거치게 된 전말을 파헤친 무하의 아들 이르지가 소유권을 주장하며 소송을 제기했다. 법정의 판결은 이르지의 손을 들어 주었다. 이 작품으로 인해 소송을 벌인 양측은 각각, 뜻밖에 작품을 되찾는 삶의 희극과 전 재산을 투자한 작품을 잃는 호된 비극을 겪은 셈이다.

1907년, 미국에 체류 중이던 무하에게 프레스코 벽화에 준하는 대형 장식 패널을 그릴 기회가 드디어 찾아온다. 뉴욕 매디슨 애비뉴와 59번가가 만나는 모퉁이에 위치한 어빙 플레이스 극장에 모리츠 바움펠트Mauritz Baumfeld 박사가 새로운 관장으로 부임해 왔다. 그는 1907-1908년 시즌 공연을 위해 10월 1일에 '독일 극장German Theatre'*을 개관할 예정이라고 공식적으로 발표했다. 무하의 작품 스타일을 평소에 눈여겨보았던 바움펠트 박사는 촉박한 기한이지만 독일 극장의 인테리어를 무하에게 의뢰했다. 오스트리아 출신의 바움펠트 박사는 오스트리아-헝가리제국의 문화적 배경을 태생적으로 경험했던데다 독일어에도 능통했던 장식예술의 대가 무하가 이 일에 여러모로 적격이라고 판단했던 듯싶다.

독일 극장 인테리어에서 가장 주목할 만한 것은 무하가 완성한 대형 장식 패널 〈희극〉과 〈비극〉이다. 뉴욕의 언론은 독일 극장의 완성된 인테리어에 갈채를 보냈다. 자연에 어우러진 인물들의 유희, 격정과 기쁨 등을 섬세하게 묘사한 〈희극〉에서는 보라색, 녹색, 황금색이 화려하면서도 밝은 분위기를 띠고 있다. 반면 〈비극〉은 어두운색을 사용해 보는 이로 하여금 침울하게 가라앉은 분위기를 자아낸다.

* 독일-미국 극장(German-American Theatre)으로 불리기도 했다.

백합의 성모 마리아
캔버스에 템페라, 247×182cm, 1905년, 무하재단

쿠오바디스
캔버스에 유채, 229×210cm, 1904-1920년, 일본사카이시립박물관

희극
캔버스에 템페라와 유채,
117×58cm, 1908년,
무하재단

비극
캔버스에 템페라와
유채, 117×58cm,
1908년, 무하재단

〈희극〉에는 꽃피는 나무 위에 앉아 현악기 류트를 연주하는 젊은이가 등장한다. 나무 밑에서 음악을 듣는 두 여인은 격정적인 도취에 휩싸여 있다. 르네상스 시대에 왕가의 사람들이 즐겨 연주하던 악기인 류트는 음악과 하모니의 전통적 상징이다. 〈비극〉에는 죽은 남자를 무릎 위에 눕힌 채 비탄에 잠긴 여자가 등장한다. 그녀 뒤에 있는 주먹을 쥔 거대한 형상은 인간의 힘으로 감당하기 힘든 운명적 고뇌를 느끼게 한다.

행복한 결말을 가져오는 '희극'은 디오니소스Dionysos, 그리스 신화에 등장하는 술의 신 예찬을 목적으로 고대 그리스에서 행해진 주신제酒神祭와 관련이 있다. 그리스어로 'Komōidia'는 '주연酒宴, Kōmos'과 디오니소스제에 참가하는 긴 행렬의 '노래Ōidē'를 의미하는 말이었다. 비극을 뜻하는 그리스어의 'Tragōidia'는 '염소Tragos'와 '노래'에서 기원했다. 비극은 염소가 디오니소스제의 합창과 춤 경연의 포상이었거나 제물로 바치기 전에 염소를 둘러싸고 추는 군무群舞에서 기원한 것이라고 추측되고 있다. 디오니소스 제례는 연극을 탄생시켰다.

독일 극장을 개관한 후 무하는 이곳에서 공연한 셰익스피어의 〈십이야十二夜〉와 〈헨리 4세〉 등 작품들의 무대 배경과 의상을 디자인하며 콜라보레이션을 이어 갔다. 무하는 셰익스피어의 로맨틱 코미디 〈마음 가는 대로 하세요〉의 무대도 디자인했다. 불만과 우울에 찬 성향의 영주 자크가 내뱉는 그 유명한 독백, "세상은 하나의 무대요, 모든 남녀는 배우에 지나지 않는 것

독일 극장에 장식된 무하의 장식 패널 비극

마음 가는 대로 하세요
무대 디자인 에스키스, 수채와 연필과 과슈, 47.8×62.6cm, 1908년, 무하재단

을"이 나오는 연극이다. 이 작품의 무대 배경을 위한 에스키스Esquisse,
초벌그림. 습작인 에튀드와 비슷하나 작가의 관점과 개성이 보다 더 심화되어 표출된 그림가 남
아 있는데, 무하 스타일의 꽃과 식물을 배경으로 하는 화사하면서도
경쾌한 장식이 돋보인다.

　　하지만 독일 극장의 운명은 완공된 지 채 1년도 지나지 않아
폐관되는 비극으로 막을 내렸다. 무대 위의 장식 패널과 내부 인테리
어도 독일 극장과 함께 생명을 다했다. 무하의 장식 패널은 1909년에
보드빌Vaudeville, 뮤지컬과 연극 등을 포함하는 일종의 버라이어티 쇼 공연장에 사용
되기도 했다. 그러나 이곳도 얼마지 않아 플라자 시네마라는 대중적
인 초기 영화관으로 변모해 뉴욕의 명소가 되었다가, 1929년에 건물
자체가 헐려 나가 사람들의 시야에서 간데없이 사라진다.

　　무하가 의욕적으로 이뤄 온 창작활동의 산물들은 중년을 살
아가는 그의 삶의 자화상처럼 희극과 비극을 모두 거쳐 갔다. 무하는
자신의 의지대로, 때론 자신의 의지와 무관하게 창조의 희열과 소멸
의 허탈함을 느끼며 미국에서 치열하게 삶의 무대를 이어 갔다. 꿈의
실현이라는 해피엔딩을 갈망하던 무하의 예술혼은 더욱 깊어만 갔고,
자기 자신에게 느슨한 쉼표조차 쉬이 허락하지 않았다.

아름다움에 헌정하다

미국에서 무하의 예술은 두 스타일의 여성에 초점을 맞추어 그녀들의 아름다움에 헌정한 것이었다. 이들은 사회적으로 영향력 있는 상류사회 가문의 여성들 그리고 자신의 재능으로 문화적 파급력을 갖는 여성들이었다. 미국에 온 아티스트 무하의 인간적 매력은 상류사회 여성들 사이에서 큰 관심을 불러일으켰다. 무하와 동시대를 살아간 체코의 화가 겸 그래픽 아티스트 막스 슈바빈스키Max Švabinský는 무하를 '여자의 시인'이라고 일컬었다.

무하의 영어에서는 프랑스어와 독일어 억양이 스며 나왔는데 이것이 오히려 매력으로 작용했다. 기품 있는 태도, 슬라브적 분위기를 물씬 풍기는 사물들과 파리 시절부터 벼룩시장에서 찾아낸 온갖 진귀한 것들로 가득한 그의 이국적 스튜디오는 사람들을 자연스레 매혹시켰다. 무하는 우선 미국 상류사회의 평판을 얻어야 했다. 귀족의 사적인 취향에 따라 한정된 계층만 예술을 소비하던 시절은 무하에게는 그리 먼 과거가 아니었다. 만인을 위한 예술을 설파하던 무하는 이상을 성취하기 위해 표면적인 자가당착쯤은 감내해야 했다.

미국에서 무하가 창작했던 상류층의 초상화는 희소가치가 있는 명작이요 일종의 명품예술이었다. 미국의 사회학자 소스타인 베블렌Thorstein Veblen은 '유한계급론Leisure Class'을 통해 사회 상류계층

의 소비에서는 경제적 효용이 절대적 가치가 아님을 역설했다. 베블런은 과시적 소비를 다른 사람들보다 더 높은 사회적 지위를 보여 주기 위한 수단이라고 정의했다. 대중이 일반적으로 소비하는 상품들보다 더 '사회적으로 눈에 띄는' 일명 '베블런 상품'은 가격과 희소성이 상승할수록 바람직하다는 실증적 뒷받침을 얻었다. 말하자면 비싸서 매력이요, 고액 소비도 능력이라는 것이다. 애초에 유명 아티스트라는 브랜드 가치를 지니고 있던 무하는 미국 상류사회를 대상으로 고액을 벌어들이는 초상화가로 정착하기를 원했다. 이는 상류층이 그의 예술소비자요 스폰서가 되는 경우였다.

무하가 미국행을 결심하기까지는 파리에서 무하와 친분이 있던 로스차일드Rothschild 남작부인이 그에게 주었던 용기와 도움이 컸다. 1903년 말부터 무하는 로스차일드 남작부인의 저택을 방문하기 시작했다. 그녀는 이름 난 금융가문의 여인으로 파리 상류사교계의 예술가 및 학자들과도 인맥이 두터웠다. 그녀는 무하에게 미국 상류사회 엘리트들과의 친분을 알려 주며 그가 미국 상류층의 초상화 아티스트로 자리 잡을 수 있도록 알아봐 주었고, 미국에 있는 그녀의 친척 와이즈만 부인의 초상화를 그리도록 주선해 주었다. 미국 상류사회 귀부인들은 뉴욕에 있는 무하의 스튜디오를 방문해 다과를 들며 그가 초상화 그리는 과정에 탄성을 쏟아냈다. 무하는 상류사회의 초상화 아티스트로 활동하며 가족의 생활비를 충당하긴 했지만, 유화 초상화는 손이 많이 가는 작업이었고 생각만큼 작업의 진척이 빠르지도 않았다. 막상 미국에서 활동하다 보니 처

와이즈만 부인의 초상화
캔버스에 유채, 1904년

음의 계획과는 달리 차질이 생겼다. 무하의 마음은 이방인으로서 남
몰래 표류하고 있었다.

　　한편 무하가 파리 시절 공연예술계에서 콜라보레이션 했던
경험을 살려 뉴욕의 스타 여배우들을 그린 것도 주목할 만하다. 무하
는 미국 상류층의 호화 파티에 초대받기도 하고 이러한 행사를 위한
작품을 제작하기도 했다. 1905년 1월 말, 무하가 뉴욕에 도착하자마
자 초상화 장식 패널 주문이 들어왔다. 파리 태생의 여배우 가브리엘
레자느Gabrielle Réjane의 모습을 화려하게 그리는 일이었다. 뉴욕의 한
젊은 백만장자가 주문한 것이었다. 그는 미국 상류사회 인사들을 대
거 초청해 뉴욕의 5번가 쉐리 호텔에서 벌이는 사상 초유의 화려한
파티에 이 작품을 걸 생각이었다. 파티는 프랑스
루이 16세 시대 베르사유 궁전의 '거울의 방'을 테
마로 하는 가장무도회였다. 레자느는 이 파티에서
단막극을 공연할 예정이었다. 무하는 풍성한 꽃들
로 가득한 레자느의 초상화 장식 패널 제작에 착
수했지만 시일이 너무 촉박해서 파티가 열리기 몇
시간 전에야 가까스로 호텔에 완성작을 보낼 수
있었다. 그런데 색이 채 마르지도 않은데다 급히
서두르다 보니 작품에 서명하는 것을 깜빡 잊어
무하가 서명을 하러 호텔을 다시 허겁지겁 오가는
촌극까지 벌어졌다.

　　무하의 작품 속에서 신비로운 모습으로
재탄생한 뉴욕의 스타 여배우들은 대중들로부터
찬미를 기대했다. 레슬리 카터Leslie Carter는 미국
무성영화 시대의 인기 배우이자 연극배우로, 그녀

해리 토플리츠 부인의 초상화
크레용, 1905년

가 태어난 정확한 해는 알려져 있지 않지만 1857년이 그래도 신빙성
이 있다. 사람들의 시선을 확 끄는 미인이었던데다 쾌활한 성격의 소
유자였던 카터는 시카고의 법률가이자 백만장자인 레슬리 카터와 결
혼하여 자식도 낳지만 결국 이혼했는데, 이혼한 남편에게 마음의 앙
금이 남아 그의 이름을 예명으로 썼다. 호화로운 생활을 좋아하고 자
유분방한 면도 강했던 카터는 미국의 사라 베르나르로 불렸다. 그녀
는 브로드웨이의 흥행 보증수표였던 한 연극연출가와 의기투합해 무
대에 서면서 배우로서의 주가를 올렸고, 이후 무대 위에서 상대역으
로 자주 호흡을 맞추던 배우와 재혼한다.

 이 레슬리 카터가 연극 〈카사〉의 주연을 맡는다. 이 작품은
헝가리 처녀 카사가 벨라 왕자의 달콤한 구애에 넘어가 아이까지 낳
지만 오래지 않아 왕자는 떠나 버리고, 복수를 꿈꾸던 그녀는 사랑 때
문에 차마 실행에 옮기지 못하고 고통 속에서 힘들어하다 결국 수녀
원에 들어가게 된다는 비극적 내용이다. 무하는 카터를 위해 어마어
마한 양의 드로잉을 준비했고 공연 포스터를 디자인해 주었건만 〈카
사〉는 흥행에 완전히 실패했다. 무하가 디자인한 무대와 의상 등은 최
고의 호평을 받았지만, 그는 이 작업들에 대한 비용을 아예 받지도 못
했다. 〈카사〉 포스터에는 무하 스타일의 아르누보 분위기가 가득하
며, 작품 속 레슬리 카터의 그로테스크한 얼굴은 파리 시절 제작한 연
극 포스터 〈메데〉를 연상시킨다. 〈카사〉의 흥행 실패는 무하에게 쓰라
린 경험이었지만, 예술 분야에서 남다른 노력과 재능을 발휘하며 사
회적·경제적으로 자기주도적인 삶을 지향하는 여성들이 미국에서 무
하의 작품 안으로 들어오기 시작했던 시기라는 점에서 의미가 있다.

 무하는 1909년에 미국의 스타 여배우 모드 애덤스Maud Adams
와 손잡고 기분 좋은 성공을 거둔다. 모드 애덤스는 브로드웨이에서

레슬리 카터 주연의 연극 카사 포스터
채색석판화, 209.5×78.2cm, 1908년,
무하재단

잔 다르크로 분한 모드 애덤스
캔버스에 유채, 208.9×76.2cm,
1909년, 미국 뉴욕
메트로폴리탄뮤지엄

1905년부터 시작되어 수백 회 공연을 이어 간 〈피터 팬〉 역으로 최고의 성공을 구가하며 공연예술계의 전설이 된다. 애덤스는 당대에 개런티를 가장 많이 받는 여배우였다. 작품 〈잔 다르크로 분한 모드 애덤스〉는 그녀가 타이틀 롤을 맡은 실러Friedrich von Schiller의 연극 〈잔 다르크〉를 홍보하는 유화 초상화이다. 이 연극은 1909년 하버드대학교 스타디움에서 장대한 스케일로 단 하루 저녁만 공연되었고 뜨거운 갈채를 받았다. 무하는 이 작품의 금도금 프레임까지 손수 디자인했고 무대와 의상디자인에도 참여했다. 파스텔 톤의 자연과 백합꽃 테두리에 에워싸여 있는 청순하고 신앙심 깊은 열여섯 살의 잔 다르크로 분한 모드 애덤스가 "프랑스를 구하라"는 천사의 계시를 듣는 듯한 제스처를 취하고 있다.

음악 분야에도 무하의 뮤즈들이 있었다. 뉴욕과 시카고를 오가던 무하에게는 시카고에 갈 때면 항상 머물곤 하던 체코 이민자 가정이 있었는데, 바로 체르니A.V. Černý의 집이었다. 작곡가인 체르니는 음악학교를 운영하고 있었고, 그의 딸들 역시 클래식 뮤지션이었다. 큰딸 밀라다Milada는 피아니스트이고, 작은딸 즈덴카Zdeňka는 첼리스트로 최고의 오케스트라와 여러 차례 협연을 했다. 무하는 악보가 있는 피아노 앞에 앉은 밀라다의 초상화를 그려 주었는데, 즈덴카 역시 무하가 자신의 초상화를 그려 주기를 바랐다. 무하는 즈덴카가 성공적인 뮤지션이 되면 초상화를 꼭 그려 주겠노라 약속했고 이는 현실이 되었다. 이 작품들에서 무하의 뮤즈들은 정숙하고 품위 있는 뮤지션으로 표현되었다.

밀라다 체르니 초상화
캔버스에 유채, 127×91.4cm, 1906년, 개인 소장

즈덴카 체르니 공연 포스터
채색석판화, 189.6×110.7cm, 1913년, 미국 뉴욕 카네기홀 파크사우스갤러리

무하는 1914년 가을로 계획된 첼리스트 즈덴카의 유럽 투어를 위해
포스터를 그려 주었다. 따스하고 부드러운 색채와 단순한 구성을 지
닌 아르누보 스타일의 작품이다. 악보를 보기 위해 첼로를 쥔 채 살짝
고개를 숙인 즈덴카의 진지한 모습과 드레스의 레이스가 섬세하게 묘
사되어 있다. 하지만 제1차 세계대전이 발발하며 이 포스터는 결국
사용되지 못했다. 즈덴카는 뛰어난 첼리스트였고 세계적 연주자의
반열에 오를 수 있는 잠재력을 가졌었지만 결혼 후 그녀의 남편은 아
내의 음악적 성공에 큰 의미를 두지 않았다. 그녀의 재능은 새장 속의
새처럼 생기를 잃어 갔다. 무하가 완성한 이 포스터만이 그녀가 남다
른 예술적 감각을 지닌 열정적인 아티스트였음을 말해 주는 듯하다.

　　미국에서 무하는 아름다움에 헌정하는 초상화들을 그리며
시대의 민감한 변화를 어렴풋하게 느낀다. 파리 시절 대중의 시선을
누리던 관능적 뮤즈들에 이어 아름다운 재능을 발휘하며 사회적으로
참여하는 뮤즈들의 시대 20세기가 도래했음을 말이다.

렌즈에서 영원으로

무하는 빈 공방의 견습생 시절에 누군가로부터 빌린 카메라로 일상의 사진을 찍으며 사실적 재현의 메커니즘에 빠져들었다. 변화무쌍한 빛에 반응하여 피사체를 그려 내는 카메라는 청년 무하를 매료시키며 거의 50여 년간을 그와 함께한다. 무하는 캔버스에 붓 터치로 색의 마법을 부려 생동감을 불어넣기 전에 카메라 렌즈의 예리한 시선 속에 피사체를 먼저 담았다. 카메라 렌즈는 빛의 마법으로 밑그림을 새겨 놓았고, 무하의 창조적 영감이 새로운 평면 위에 무사히 안착할 수 있도록 치밀하게 포착된 순간을 영원으로 봉인했다. 순간을 형상화하는 테크놀로지를 갖춘 카메라는 무하 예술의 기능적 멘토였다.

프랑스의 열혈 발명가 조셉 니엡스Josef Nicéphore Niépce는 1826년에 카메라를 사용한 사진 촬영과 최초의 화학적 인화에 성공했다. 포착된 영상을 정착시켜 보존하는 사진의 발명은 회화의 시각적 사실주의에 종말이라도 고하듯 화가들의 근심에 불을 지폈다. 프랑스 시인 샤를 보들레르Charles Pierre Baudelaire도 사진을 달가워하지 않으며 상상의 영역을 사진이 침해해서는 안 된다고 강조했다. 그러나 논란의 중심에 있던 이 테크놀로지는 화가들에게 병을 주는 것 같더니 이내 약도 주었다. 사진은 차츰 화가들에게 철저하게 실용적인 도구가 되었다.

사진은 대개 가혹하리만치 거짓 없이 이미지를 투영하는 세밀화 같기 때문에 그림을 완성해 가는 진지한 과정 속에서 무하가 완벽을 기할 수 있게 해주었다. 사진의 이런 유용성은 과학자와 예술가들의 관심을 끌게 된다. 과학자들은 정확한 사실 기록을 위해 사진을 활용했고, 예술가들은 회화와 사진의 특성을 절충시킨 색다른 가능성을 시도했다. 미국 근대사진의 아버지로 불리는 알프레드 스티글리츠Alfred Stieglitz, 1864-1946는 도시와 생활인을 사진 속에 사실주의적으로 포착했고, 이후 추상적 표현까지 추구하며 사진을 예술의 한 장르로 인정받게 만든 장본인이다.

무하, 파리 발 드 그라스가에 있는 아틀리에에서, 1903년

특히 19세기 말에 사진기는 화가들 사이에서 실용적 필요에 의해 확산되어 갔다. 드가, 고갱, 로트렉, 르누아르, 보나르, 뭉크, 마티스 등 많은 화가들이 카메라에 손을 댔다. 모델들에게 돈을 지불해야 하는 화가의 입장에서 사진은 경제적이고 편리한 면이 있었다. 무하는 이미 파리 시절부터 자신의 포스터에 그릴 여성 모델들의 사진을 찍어 왔다. 일러스트레이션의 경우에는 모델료가 초기 무하 수입의 절반가량이나 차지하는 액수였다. 사진은 모델의 포즈와 움직임까지 낱낱이 포착해 냈다. 보다 더 예리한 시각을 갖출 수 있다는 점 때문에 무하는 전문 모델뿐 아니라 주변의 누구라도 카메라 앞에 세웠다. 1900년 파리 만국박람회를 앞두고 무하가 보스니아-헤르체고비나 전시관 프로젝트를 맡아 떠났던 발칸 지역으로의 여정에도 카메라가 동행했다. 아르누보를 재발견하고 그 가치를 재평가한 초현실주의의 거장 살바도르 달리Salvador Dali, 1904-1989는 '보는 것이 발견하는 것'이라고 믿었다. 무하는 카메라로 수없이 포착한 이미지로써 살바도르 달리의 이 말을 훨씬 먼저 입증한 셈이다.

발 드 그라스가 아틀리에에서 촬영한 모델 사진
1899년경, 무하재단

　　　　무하의 아들 이르지는 사진기를 손에서 놓지 않던 아버지의 열정을 기억한다. "아버지는 일정한 작업 기법을 점차 발전시켜 가셨어요. 새로운 작업은 일단 스케치부터 하셨어요. 그러고 나서 마땅한 사진을 갖고 계시지 않을 경우에는 드로잉에 근거해 사진 기록을 남기셨죠. 딱히 계획한 드로잉에만 한정하여 모델들을 카메라 앞에 세우셨던 건 아니셨어요. 카메라 앞에서 다양한 포즈를 그때그

때 제안하셨고, 이렇게 풍부한 사진 자료들을 보유하게 되셨지요."

　　　이미 파리 시절부터 발 드 그라스가에 있는 무하의 아틀리에에는 온갖 진귀한 물품들이 가득 차 있는 걸로 유명했다. 사진으로 보는 그의 아틀리에에는 천장에서부터 길게 늘어져 주름 잡힌 휘장들, 아름다운 자수가 놓인 천들, 포스터 작품들, 화려한 샹들리에, 장식성이 다분한 회전거울, 하모늄, 박제된 새, 포효하듯 입을 벌리고 바닥에 늘어진 곰 가죽, 클래식한 테이블과 의자들, 기묘한 조각상 그리고 식물들로 가득해 야릇한 분위기를 자아내고 있었다. 무하는 이 모든 것을 대서양 너머 둥지를 틀게 된 뉴욕의 셔우드 스튜디오까지 그대로 옮겨 왔다. 이곳의 한켠을 차지하고 있는 것은 그 무엇이라도 딴청을 부릴 틈이 없었다. 그것들은 무하가 모델의 사진을 찍을 때면 훌륭한 소품으로 탈바꿈하는 동시에 그의 회화 작품의 구성 요소로 그림 속에 영원히 이미지화되었다.

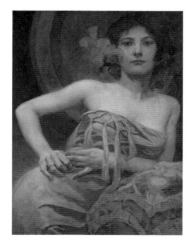

숙녀의 초상
캔버스에 유채, 97×50cm, 연도 미상, 개인 소장

　　　무하는 직접 찍은 사진들을 작품 창작에 활용했다. 따라서 그의 사진들과 회화 작품이 아주 유사한 경우가 드물지 않다. 그는 마치 연극무대의 예술감독처럼 모델들에게 다양한 포즈를 연출하여 사진을 찍었다. 작품 〈숙녀의 초상〉은 구성과 대칭, 비례를 볼 때 원래 사진과 매우 흡사하다. 사진 속 배경의 디테일은 생략된 대신 단순화된 후광과 전체적인 보색 대비가 여성스런 분위기를 도드라지게 하면서 우아한 감수성을 부여한다.

　　　〈세미누드〉는 무하의 아틀리에에서 촬영한 작품이다. 누드사진은 원래 회화에서

세미누드
1902-1904년경, 무하재단

《허스트》지 표지 작품을 위해 보헤미아 즈비로흐에서 촬영한 모델 사진, 1921년

독일 극장 내 희극 벽화를 위한 습작 사진, 1908년,
미국 뉴욕

독일 극장 내 비극 벽화를 위한
습작 사진, 1908년, 미국 뉴욕

1922년 1월호 《허스트》지 표지
컬러 프린트, 33×24cm, 미국 미주리 캔자스시티 로버트 앨런 하스 컬렉션

나왔고 초기 누드사진 작가들은 과거 회화 작품들 속의 누드 포즈대로 모델을 연출시켜 사진을 찍었다. 누드사진이나 누드회화는 인체의 아름다움을 표현한 예술이지만, 예술과 외설의 경계는 외줄타기처럼 아슬아슬하거나 모호한 경우가 적지 않다. 한데 예술가들이 누드, 즉 인간의 벗은 모습에 관심을 가졌던 것은 왜일까? 그것은 역시 성적 매력이 대중의 시각을 사로잡을 수 있다는 점이 컸을 것이다. 따라서 누드를 묘사한 예술과 외설, 이 두 가지 모두 성性이라는 공통의 관심영역에 걸쳐 있기에 구별이 모호한 것이 아닐까? 외설은 성적인 것을 성행위나 성적 욕망과 연결시키는 구조가 강하고, 예술로서의 누드는 성을 보여 주고 아름다움을 느끼게 한다는 점에서 굳이 둘을 구별할 수 있다. 그러나 어찌 보면 개념상으로도 둘을 실제로 구별하기가 쉽지 않다. 법은 성적인 수치심을 불러일으키는 것을 외설猥褻이라고 한다. 한데 성에서 아름다움을 느끼지만 성적 욕망을 느끼지 않는다는 게 가능한 것인지부터가 문제가 된다. 이렇게 구별이 모호하고 자의적이다 보니 현실에서는 외설인지 예술인지가 종종 논란이 된다. 게다가 이 구별은 시대마다 나라마다 개념이 달라지곤 하니* 미학에서는 흥미로운 주제가 되었다.

* 누드회화가 시대적으로 인기를 끌었다는 것은 전시대에 비해 사회가 탈권위화되었다는 증거이기도 하다. 19세기 화가들에게도 누드는 인기 있는 소재였으며, 그 훨씬 이전 르네상스 시대에 귀족 부인들을 모델로 한 누드회화가 인기를 끌었던 것은 르네상스의 인본주의와도 상통한다. 탈권위적인 사회일수록 예술의 범위를 넓게 인정해 준다.

그래픽아트나 회화 작품의 완성도를 위해 촬영한 사진에 무하는 우선 그리드Grid, 격자 형식의 눈금선를 그었다. 이렇게 함으로써 구성 요소들 사이의 비례와 균형, 옷 주름 등을 철저히 파악할 수 있었다. 미국 잡지《허스트》지의 표지 구성에서 사진은 완성작을 위한 가이드라인이 되어 주고 있다. 눈 내린 겨울의 정경 속에 무하의 딸 야로슬라바와 아들 이르지가 인물 모델이 되었다. 새해의 출발은 눈꽃이 피는 계절

로 시작된다. 모피를 두르고 눈의 결정체로 장식된 보석관을 쓴 기품 있는 소녀와 나신으로 천사처럼 장미 꽃다발을 든 어린 소년은 혹한을 견디고 초연히 피어나는 미래지향적인 희망과 긍정을 상징한다. 어린 시절의 이르지는 좋건 싫건 카메라 앞에서 많은 포즈를 취해야 했기에 때론 울상을 짓기도 했다. 무하의 방대한 사진 자료들 속에는 단란함이 진하게 묻어나는 다양한 가족사진들도 포함되어 있다.

　　　사진 작업시의 무하는 우선 완성작의 전체 구성을 머릿속에 이미 그려 놓았다. 그리고 나서 그림의 스케일이 큰 경우엔 퍼즐을 만들어 가듯 각 부분의 디테일 구성에 카메라와 모델을 활용했다. 1908년에 무하가 뉴욕의 독일 극장 인테리어를 구상할 때도 카메라 렌즈의 시선은 작품 탄생에 조력했다.

　　　회화나 그래픽아트를 위한 사진 작업으로서 무하의 사진은 완성작에 부치는 거장의 프롤로그였다. 누구나 언제든 손쉽게 사진을 찍을 수 있는 요즈음 사진은 진실하면서도 때로는 모조이다. 하지만 무하의 예술가적 실험정신과 치밀한 준비성이 담긴 수많은 사진과 드로잉은 거장이 된 아티스트가 영원 속으로 남긴 진실한 가치이다. 이는 무하가 작품 구성과 묘사의 완성도를 위해 노력을 거듭하며 만들어진 천재였음을 보여 준다.

예술과 과학의 교집합

예술과 과학의 만남은 불과 기름 같은 시너지 효과가 있다. 예를 들면 르네상스 시대부터 과학이 발달하면서 원근법이 생겨났다. 레오나르도 다 빈치Leonardo da Vinci는 천재 미술가이자 과학자로 회화, 해부학, 건축, 발명 등을 두루 섭렵했다. 예술과 과학을 융합시켜 창의적 상상력을 행동으로 실천한 결과였다. "새로운 사실의 발견, 전진과 도약, 무지의 정복은 이성이 아니라 상상력과 직관이 하는 일이다. 모든 과학은 예술에 닿아 있다. 모든 예술에는 과학적인 측면이 있다. 최악의 과학자는 예술가가 아닌 과학자이며 최악의 예술가는 과학자가 아닌 예술가이다"*라는 말은 이러한 사실을 되새기게 한다. 멀티 아티스트 무하의 예술철학에서도 예술과 과학의 교집합을 만나게 된다.

무하의 다양한 인생 경험 그리고 아름다움을 지향하는 삶과 예술에 대한 사색의 시간들은 축적되면서 더욱 빛을 발했다. 이러한 면은 자신이 선택한 요소들을 남다르게 조합하여 작품화하는 '창조적 직관'으로 승화되었다. 논리적 인과관계를 뛰어넘어 곧바로 대상을 파악하는 직관 그리고 예리한 관찰력을 두루 겸비했던 무하에게서 탄생한 시각 예술 언어는 그를 한눈에 알아보게 하는 매력적 표식이었다.

* 『생각의 탄생: 다빈치에서 파인먼까지 창조성을 빛낸 사람들의 13가지 생각도구』, 미셸 루트번스타인, 로버트 루트번스타인, 박종성 옮김, 에코의 서재, 2007

파리에서부터 대중의 시선을 사로잡았던 무하가 자신의 예술철학을
미국에 전수할 뜻깊은 기회가 찾아온다. 뉴욕과 시카고에서 쌓은 상
류사회 인사들과의 친분은 그가 예술학교에서 강의할 수 있도록 운
신의 폭을 넓혀 주었다. 무하는 뉴욕, 시카고, 필라델피아의 예술학
교에 자신의 이름을 내건 조형예술 과정을 개설했다. 무하 그리고 무
하를 초빙했던 미국의 예술학교들은 서로의 사회적 평판과 브랜드를
생산적으로 활용했다. 화가를 꿈꾸던 미국 내 청춘들은 세계에서 가
장 유명한 장식예술가인 무하와 직접 눈을 마주치며 그의 가르침을
접하게 되었다. 무하는 미국에서 자신의 예술철학을 강의하며 미학
적 원칙과 창작의 테마를 융합시킨 세 가지 개념을 내놓았다.

프라하 슬라비아 상호보험은행 포스터
채색석판화, 36×55cm, 1907년, 개인 소장

무하의 황금비율

황금비율
자연
민족

첫째, 무하는 '보는 것'과 관련한 화두로 자신의 예술철학을 풀어놓는
다. 무하 스타일의 작품에는 보는 이의 시선을 과학적으로 배려한 깊
은 뜻이 담겨 있다. 이는 무하의 작품이 지닌 미학적 원칙이었다. 그
는 디자인과 회화를 바라볼 때 "우리의 눈은 가장 만족스러운 비율
속에 있는 대상에 초점을 맞춘다"고 말했다. 무하는 작품 형태와 구성
사이의 소위 '무하식 황금 비율', 즉 '2:3 (혹은 3:2)' 비율이 시각적으로
도 즐겁고 편안한 구성임을 강조했다. 이와 같은 비율은 경이롭게도
우리 생활 전반에 걸쳐(예컨대 꽃잎이나 과거 거장들의 작품 구성, 인체, 얼
굴이나 손 등에) 적용된다. 가령 우리가 나무를 볼 때 중간 부분을 보는
것이 아니라 지면에서 5분의 2 높이 지점을 본다는 것이다. 미학에서
의 황금비율은 결국 '자연스럽다'는 것을 의미한다. 자연스러움은 사
람들이 선호하는 느낌이다.

원래 황금비율은 고대 그리스에서 발견한 것으로 '1:1.618'
의 비율을 말한다. 이 수치는 안정감과 함께 최상의 비례미가 표현되
는 비율이다. 황금비율은 예컨대 직사각형의 가로가 20센티미터인
경우 세로가 30센티미터이고(혹은 10:16.18센티미터), 가로가 30센티미
터인 경우 세로가 20센티미터(혹은 16.18:10센티미터)인 비율이다. 황금
비율은 예술과 사진에서 다양한 길이 사이의 이상적인 비율로 꼽힌
다. 르네상스 시기부터 예술가들은 특히 황금비율의 직사각형 형태
를 사용했다. 이미 말했듯이 이것은 일상에서도 나라의 국기, A4 용
지, 크레디트 카드 등의 가로세로 길이에 적용되고 있다.

무하는 작품에서 황금비율 외에도 색과 형태들의 조화에 신경을 쓰고, 후광이나 아치형 곡선을 장식적 요소로 사용했다. 그는 수직이나 수평인 직선과 달리 곡선과 원이 눈에 긴장을 덜어 편안함을 준다고 믿었다. 영국의 예술사가 브라이언 리드Brian Reade에 따르면 무하의 작품에는 완벽한 구성을 위해 'Q-형식Q Formula'이 빈번하게 나타났다. 예컨대 무하의 포스터 〈슬라비아〉를 비롯해 〈몽상〉, 〈라 트라피스탱〉, 〈춤〉, 〈양귀비 여인〉 등에서 볼 수 있듯 장식적인 후광 속에 중심 모티프인 여성이 Q자 형태를 이루며 전체 구성 속에 다소 비대칭적으로 위치해 있다. 그럼에도 개별적인 요소들은 전체적으로 조화를 이루고 있다. 이러한 'Q-형식'은 무하의 포스터 작품들에서 황금비율의 세로형 포맷으로 주로 나타났다.

둘째, 무하의 미학적 원칙은 자연 속 대상들을 섬세하게 관찰하고 이를 완벽한 형태를 갖추어 그려 낼 줄 알아야 하며, 나아가 자신만의 스타일로 조화시키고 묘사하는 스킬을 연마하는 것을 기본 자세로 삼는다. 무하는 자연이 주는 창조적 영감의 심오한 가치에 매료되어 있었고, 예술 강좌에서도 자연을 중요한 포인트로 지적했다. 무하는 원시인들이 맹수에 대한 두려움과 공포를 넘어서기 위한 일종의 주술적 의미로 그렸던 동굴 벽화를 예로 들었다. 그는 인간 정신의 승리가 외치는 함성이 원시 예술가에 의해 이렇게 작품으로 영구히 남았다고 보았다. 이를 근거로 무하는 예술을 두 부류로 나누었다. '눈의 기능에 최적의 상태를 제공하는 목적의 장식예술'과 '아티스트의 삶과 영혼의 거울이 되는 영적 예술'이다. 무하는 이런 두 예술은 하나의 원천, 즉 '조화를 위한 탐구'에서 나온다고 보았다.

무하는 장식예술 분야에서의 성공을 디딤돌로 하여 이미 파리 시절부터 미술 아카데미에서 강좌를 이끌어 간 경력이 있었다. 당

시 미국 출신의 예술가 지망생들도 파리에서 그의 강좌를 수강했다. 1905년에 무하는 여성을 위한 뉴욕 응용디자인스쿨New York School of Applied Design for Women에 교수로 초빙되어 드로잉과 고급 디자인 특별 강좌를 개설했다. 이 학교는 미술공예운동의 일환으로 1892년에 설립되었다. 이곳에는 책 표지디자인, 스테인드글라스, 섬유와 벽지디자인, 일러스트레이션 과정이 있었고, 학생들의 작품을 직접 판매하는 숍까지 갖추고 있었다. 무하의 강좌에서는 포트폴리오를 통해 선별된 여학생들뿐만 아니라 남학생들도 배움이 가능했다. 1900년 파리 만국박람회와 이후 미국 뉴욕의 독일 극장 인테리어 작업에서 무하의 제자들은 현장실습과 예술이 갖는 고부가가치의 경제적 효과를 체험할 수 있었다.

무하가 1906년 가을에 다시 미국을 방문하자 시카고 아트인스티튜트와 필라델피아의 예술학교가 그를 초빙했다. 무하는 1907년부터 시카고 아트인스티튜트에서 특강을 시작해 1908-1909년에는 학생들이 대거 몰려든 강의를 이끌어 갔다. 요즘으로 치면 수강신청이 시작되고 선점을 위한 불꽃 튀는 클릭과 함께 순식간에 마감되는 인기 강의였다. 이곳은 1866년에 시카고 디자인아카데미Chicago Academy of Design로 출발해 시카고 대화재 이후 시카고 아트인스티튜트로 이름이 바뀐 곳이다. 이곳에서 무하의 강의는 그의 작품처럼 학생들에게 잊을 수 없는 인상을 남겼다. 무하는 강의 중에 그의 예술언어의 대명사인 '르 스틸 뮈샤'로 자연의 모티프를 눈 깜짝할 사이에 그려 보였고, 학생들은 평면의 캔버스에 피어나는 찰나의 예술에 경이로움을 느꼈다.

자연에 대한 무하의 탐구는 창의적 상상을 거치며 모든 구성요소와 색채들이 작품 속에서 조화롭게 자기 자리를 찾아가게끔 했

다. "이곳의 몇몇 예술학교들은 여러분이 그리스 조각상의 형태를 드로잉 하도록 합니다. 그런 엉뚱한 발상은 유럽에서 유입되었어요. 모든 것들 중 가장 어려운 것인 자연 그 자체를 그리세요. 그러고 나면 버려야 할 지식은 아무것도 없을 테니까. 그리스 사람들은 조각상을 모방하는 것이 아닌 자연으로부터 예술을 배웠습니다." 무하는 자연에서 관찰의 힘을 기르고 대상을 묘사하며 창작의 기쁨을 향유했다. 자연은 무하의 상상력 공작소를 가동시키는 전원 플러그였다.

셋째, 무하는 민족의 혼과 그 문화 콘텐츠를 작품 속에 표현했다. 무하가 고향 이반치체에서 초등학교에 다닐 당시 학교의 교장 선생님은 애국적 선각자 바츨라프 노보트니Václav Novotný였다. 노보트니 선생님은 무하가 브르노에 있는 슬라브 김나지움에 진학할 수 있도록 추천서를 써주었고, 어린 시절 스승들의 가르침은 무하의 마음 밑바탕에 늘 자리하고 있었다. 공동체를 이루는 인간의 소속감과 이를 향한 본능은 무하에게서 '민족'이라는 개념으로 나타났다. 무하에게 민족이란 장식예술과 영적 예술을 위한 불멸의 영감을 주는 든든한 버팀목이었다.

"각 민족에는 고유의 언어가 있듯이 고유의 예술이 있다. 민족의 전통은 한 예술가의 자산이 아니라 전체 커뮤니티의 자산이다"라고 무하는 역설했다. 무하가 처음 파리에 도착했을 때 그의 향수를 달래 준 곳은 체코인 부부가 꾸려 가는 레스토랑이었다. 뉴욕과 시카고 시절 무하는 체코 커뮤니티에서 적극적으로 활동했고, 커뮤니티 또한 이 총명한 동포 예술가를 좋아했다. 무하에게 현지 동포와 고국은 관념이 아닌 생활과 밀착된 현실적인 기반이었다. 무하는 사람들과 교류하면서 어디 출신인지 예술적인 특성이 무엇인지 반복되는 질문을 받으며 이에 대한 고민을 했던 것으로 보인다. 하나씩 대답을

해가는 과정은 무하가 자신의 예술적 정체성을 정립해 가는 과정이
기도 했다. 동질적인 사람들 속에 있으면 차이점이 별로 보이지 않지
만 프랑스와 미국이라는 이질적인 문화 속에서 무하는 자신의 캐릭터
가 단지 개인의 개성이 아닌 체코 민족의 특성을 대표하고 있음을 깨
달았을 것이다. 우리가 어떤 것에 집착할수록 그것의 크기는 더 뚜렷
하게 다가오는 법이다. 차이는 경계선에서 두드러진다. 자신의 정체
성과 자아의식이 그에게는 문화의 경계선이었던 프랑스와 미국에서
더 두드러져 보였을 것이다.

　　　무하의 예술은 민족으로 인해 더 특별할 수 있었고, 지금까
지 그의 예술 속 민족적인 요소는 타문화 사람들에게 깊은 인상을 아
로새겨 주었다. 무하는 파리에서도 고향의 애국 잡지에 죽 일러스트
레이션을 그렸고, 파리에서 이름을 떨치며 개최한 첫 개인전 포스터
에서 고향 모라비아의 처자를 모티프로 삼았으며, 보헤미아의 자연과
영적 메시지를 담은 〈팔복〉 시리즈를 그렸다. 무하의 작품들 속에 종
종 보이곤 하는 모라비아 전통 문양이나 미국에서 활약하는 동포들
의 모습을 자주 표현한 것 등도 그러하다. 사람은 자신이 할 수 있는
무언가로 고국과 커뮤니티에 기여하는 데서도 의미를 찾는다. 무하
는 예술을 민족의 영혼이자 인류 영혼의 일부로 보았고, 그가 미국에
서 활동하던 당시 궁극적으로 지향하던 바는 민족을 테마로 하는 예
술이었다. 자신이 세상에 존재하던 이래로 쌓여 간 기억들이 존재의
정체성에 대한 사색과 만나 예술 속에서 융합되었다.

　　　〈안젤리카 토닉〉 광고 포스터는 무하가 1907년에 시카고 아
트인스티튜트에서 강의하던 당시 체코 커뮤니티의 일원이었던 한 동
포의 비즈니스를 위해 디자인한 아르누보 스타일의 작품이다. 이 제
품은 여성의 질병 치유를 위한 허브 토닉이다. 작품 속에는 창백한 여

인이 와병 중에 회복을 위해 안젤리카 토닉을 마시는 장면이 그려져 있다. 약초주답게 토닉을 손에 든 여인의 머리와 포스터의 테두리는 약초주의 재료가 되는 식물들로 장식되어 있다. 트리너 힐링 와인과 안젤리카 토닉을 생산해 성공을 거둔 조셉 트리너Joseph Triner, 체코식 이름은 요셉 트리네르 Josef Triner는 1860년에 서보헤미아의 도시 플젠에서 태어나 미국으로 이민했다. 트리너는 시카고의 체코 커뮤니티에서 정치 활동을 했고, 체코-미국 민족협의회 초창기 멤버로 활약하기도 했다. 미국이라는 타지에서 무하와 트리너는 같은 민족이라는 끈끈한 유대감을 갖고 있었다.

　　　예술은 무하를 웃고 울리고 고뇌하게 하고 앞으로 이끌고 희열을 느끼게 하는 삶의 소명이었다. 무하의 미학적 원칙 그리고 자연과 민족적 정체성이 주는 창작의 영감은 때론 암흑 속을 헤쳐 나가는 것과 같은 창작의 길에서 예술가 지망생들에게 이정표 같은 빛이 되었다. 더욱이 관찰의 힘을 통해 다듬어진 직관은 예술가의 머릿속에 그려지는 창작의 지도가 된다. 당시 50세를 바라보던 무하는 발전과 진화를 거듭해 가는 인간 존재의 전형典型이었고 학생들에게는 참스승으로 기억되었다. 참스승은 모든 시대가 필요로 하는 존재이다. 불안한 사회에서 젊은이들은 멘토를 갈망한다. 그리고 가르친다는 것은 희망에 대해 이야기하는 것이다.

안젤리카 토닉 광고 포스터
채색석판화, 37.5×32.4cm, 1907년, 미국 미주리주 캔자스시티 로버트 앨런 하스 컬렉션

메세나의 발견

미국 사회에서 예술가로 새롭게 뜻을 펼쳐 보겠다는 확고한 목표로
호기롭게 뉴욕에 첫발을 내디뎠을 당시 무하가 입고 있던 옷 주머니
에는 현지 백만장자들의 주소록이 있었다. 무하는 미국에서 영향력
있는 여러 인사들과 만났지만, 진정한 성과는 백만장자 기업가 찰스
리차드 크레인Charles Richard Crane, 1858-1939과의 만남이었다.

1904년 러일전쟁 시기에 러시아 측을 지지할 목적으로 뉴욕
의 델모니코 호텔에서 열렸던 비공식 만찬에서 무하는 크레인과 처
음 조우한다. 비공식 만찬이었던 것은 당시 미국이 러일전쟁에서 일
본 지지를 표명하고 있었기 때문이다. 무하는 이 모임에서 슬라브들
인의 입장에 대해 열띤 토론을 벌이며 슬라브 위원회를 결성할 기회
를 살폈다. 당시 무하 옆 테이블에 앉아 있던 크레인은 무하를 눈여겨
보다가 무하에게 자신의 명함을 건네주었다.

수년 후 두 사람은 시카고에서 다시 만났다. 그리고 서로에
게 감명을 받았다. 무하는 슬라브 정세를 훤히 꿰뚫고 있는 미국인 크
레인에게 놀라움을 금치 못했고, 크레인은 민족을 위해 대가 없이 헌
신하고자 하는 무하의 남다른 열망에 큰 호의를 가졌다. 무하 부부는
뉴욕으로 돌아온 뒤 미국 상류사회의 사교모임들에 초대받으며 안
면을 넓혀 갔고, 무하는 1909년 뉴욕에 슬라브 위원회를 설립하는 성

과를 이룬다. 아티스트 무하의 일생의 역작으로 간주되는 〈슬라브 서
사시〉 프로젝트가 실현되기까지, 그는 미국과 유럽을 오가며 두 사람
과 관계를 돈독히 다진다. 그들은 바로 찰스 크레인과 나중에 체코슬
로바키아의 초대 대통령이 되는 토마슈 개리그 마사릭Tomáš Garrigue
Masaryk, 1850-1937*이다. 마사릭은 정치적으로뿐만 아니라 개인적으
로도 크레인과 친분이 두터웠고 마사릭의 아내는 미국 사람이었다.

　　무하의 회상에 따르면 찰스 크레인은 말수가 적고 다소 수
수께끼 같은 면을 지닌 동시에 식견이 높은 사람이었다. 크레인은 시
카고에서 토목도매업을 하던 기업가 리차드 텔러 크레인Richard Teller
Crane, 1832-1912의 맏아들이다. 그의 아버지는 건설회사를 창립하여
19세기 말에는 배수관과 엘리베이터를 공급했다. 시카고에 마천루들
이 생겨나던 초기에 바로 크레인의 공장이 배수관을 공급했다. 이 사
업은 크레인 가문에 막대한 부를 가져다 주었다. 찰스 크레인은 부사
장이었다가 후에 회사 경영권을 승계 받았다. 그러나 제1차 세계대전
이 발발하기 전에 크레인은 대가를 두둑이 받고 철강공장 경영권을
아우 리차드 크레인 주니어에게 승계해 주었다. 아우는 가족 경영 체
제의 기업을 훌륭히 이끌어 갔다.

　　기업 경영이라는 부담에서 벗어난데다 재정적으로
도 탄탄하게 보장을 받은 찰스 크레인은 예전처럼 여
행가로서의 열정에 다시 심취한다. 젊은 시절부터 그
는 이미 여러 유럽 국가들을 비롯해 근동과 중동 그
리고 중국에 매혹되었다. 그는 러시아도 수차례나 방
문했다. 중국에 대한 크레인의 지식은 꽤나 방대했
다. 미국의 윌리엄 태프트William Howard Taft 대통령은
마침 거대한 변화의 소용돌이에 직면해 있던 중국

* 마사릭은 독일 라이프치히에서
 뉴욕 기업가의 딸인 샬롯
 개리그(Charlotte Garrigue)와
 알게 되어 결혼했다. 그 후 이름에
 개리그를 사용하기 시작했다.
 마사릭은 체코와 슬로바키아의
 경계를 이루고 있는 모라비아의
 슬로바쯔코 지방 호도닌 출신으로,
 어머니의 국적은 독일이었고
 아버지는 슬로바키아 사람이었다.

의 대사로 크레인을 임명하려다 무산된다. 외교관으로 부임하기 전에 간도협약* 등에 대한 미국 입장을 표명한 크레인의 발언이 적절치 못했다는 이유에서였다. 한편 크레인이 중국의 혁명을 앞당기는 촉매제 역할을 했다는 추측도 있다.** 신해혁명으로 중국의 봉건제도는 종말을 맞이한다. 청나라는 멸망하고 아시아 최초의 공화국인 중화민국이 탄생한다. 신해혁명이 발생한 1911년 10월에 쑨원은 화교들에게 지지를 호소하고 후원금을 모집하기 위해 미국에 체류 중이었다. 그 이후 1920-1921년에 크레인은 주중 미대사로 활동하게 된다.

또 한편 크레인은 일제강점하의 우리나라와도 막후에서 관련을 맺고 있었다. 제1차 세계대전 중에 미국의 우드로 윌슨Woodrow Wilson 대통령은 크레인을 중국 특사로 보냈는데, 그는 상하이에서 우리나라 임시정부 사람들을 만났다. 마침 시베리아와 블라디보스토크에 주둔하고 있던 수만 명의 체코슬로바키아 의용군이 본국으로 귀환하기 직전인 1918-1920년 사이에 무기와 병기를 상하이 대한민국 임시정부 측에 전달했다. 이 과정에서 마사릭과 친분이 있는 크레인이 양측에 다리를 놓아 주었다는 얘기가 전해진다. 당시 체코슬로바키아 의용군의 라돌라 가이다Radola Gajda 지휘관은 상하이 임시정부 측과 접촉하고 병기 판매를 결정한다. 대한독립군은 이들로부터 대량의 소총, 기관총, 박격포, 총알과 수류탄을 건네 받는다.** 당시 무기 대금을 지불할 자금이 충분치 않아서 우리나라 임시정부는 가이다 지휘관 측에 은화병銀花甁과 패물 등을 선사한다.

* 1909년 일본이 남만주의 철도부설권을 얻는 대신 관리권을 청나라에 넘긴 사건

** 만주족이 대다수를 차지하던 청나라를 무너뜨리기 위해 중국의 한족이 봉기하여 신해혁명(1911)을 일으켰고, 크레인이 신해혁명의 핵심 인물인 쑨원(孫文, 1866-1925)을 사실상 재정적으로 뒷받침했다는 설이 있다.

** 당시 블라디보스토크에서 항일독립운동을 하던 한국인들을 봐온 체코슬로바키아 의용군들은 나라 잃은 설움을 진즉 겪었던 터라 대한민국 임시정부 측의 고통을 이해했던 것 같다. 이런 경로를 통해 구입한 병기로 김좌진 장군이 이끄는 북로군정서군(1919년에 만주에서 결성된 독립군)과 홍범도가 이끄는 대한독립군은 1920년 10월 만주 청산리 대첩에서 혁혁한 성과를 거둔다.

크레인이 훗날 체코슬로바키아의 초대 대통령이 되는 마사릭과 처음 만난 것은 19세기말 모스크바 여행을 한 후 프라하를 방문했을 때였다는 이야기가 있지만, 체코 작가 카렐 차펙Karel Čapek은 다르게 주장했다. 그는『토마슈 개리그 마사릭과의 대화』라는 저술에서, 이 두 사람의 만남이 슬라브 학자 루이 레제Louis Léger의 소개로 1902년에야 파리에서 성사되었다고 말하고 있다. 두 사람이 만나게 된 동기는 러시아에 대한 상호 관심사 때문이었지만, 슬라브 민족의 자주권 획득을 위한 마사릭의 노력은 크레인의 마음을 움직였다.

크레인은 1905년에 러시아 상트페테르부르크에 공장을 설립했다. 그는 슬라브 문화에 매료된 사람이었고, 그 연장선상에서 시카고대학교University of Chicago에도 관심을 기울였다. 제1차 세계대전 이전에 크레인은 슬라브 연구재단을 설립하여 시카고대학교를 재정적으로 지원해 주었다. 그는 러시아 예술가들을 지원했고, 뉴욕에서 자신의 사비로 러시아 심포니 오케스트라를 유지시켰다. 러일전쟁에서 일본을 옹호했던 미국과 러시아와의 껄끄러운 관계를 크레인은 이렇게 경제와 문화 외교를 통해서 정상화하려는 노력을 기울였다.

슬라브 민족의 입장에서 보면 시카고대학교에서의 크레인의 영향력은 반길 만했다. 크레인은 슬라브학에 확신을 가진 인물들을 시카고대학교의 강연자로 초빙했다. 이렇게 해서 러시아 출신의 역사학자나 러시아 정교회의 총주교 등이 당시 시카고대학교에 초빙받아 강연 활동을 펼쳤다. 본래 프라하 카렐대학교Univerzita Karlova 철학부 교수였던 마사릭도 이 당시 시카고대학교에서 활동했다.

크레인은 윌슨 대통령의 자문이기도 했다. 그렇기에 지척에서 체코슬로바키아 탄생에 관한 정황을 두루 살필 수 있었다. 윌슨 대통령의 '민족자결주의'는 '각 민족은 정치적 운명을 자주적으로 결정

할 권리가 있으며, 다른 민족이 간섭하거나 개입되어서는 안 된다'는 취지이다. 이것은 당시 열강의 지배하에 있던 중·동부유럽 민족들을 비롯한 발칸 반도의 민족들에게 변혁의 바람을 가져왔다. 여기에는 제1차 세계대전 이후 패전국인 오스트리아-헝가리제국의 해체를 촉진하고, 이들의 영토에 귀속되었던 민족들의 자주의식을 고취시키는 동시에 향후 전쟁 도발의 가능성을 잠재우기 위한 의도도 내재되어 있었다. 오스트리아-헝가리제국의 지배하에 있다가 제1차 세계대전 막바지에 독립한 체코슬로바키아도 민족자결주의의 흐름 속에 있었다. 이렇게 20세기 초의 체코슬로바키아 현대사와 크레인 가문은 공적으로도 사적으로도 떼놓을 수 없는 관계를 맺고 있었다.

크레인에게는 아들 둘과 딸 둘이 있었다. 맏아들 리차드는 새롭게 탄생한 체코슬로바키아에 부임한 초대 미국대사가 되었고, 작은 아들 존은 마사릭 대통령의 비서관이 되었다. 크레인의 딸 프랜시스는 결혼해서 리더비라는 성을 갖고 있었는데, 1921년 프라하를 방문했을 때 마사릭의 아들 얀과 사랑에 빠졌다. 그녀는 세 아이의 엄마였지만 이혼하고 1925년 얀과 결혼했다. 하지만 이들의 결혼 생활은 단 5년간 지속되었을 뿐이다.

크레인은 시집간 딸 조세핀에게 선사할 하우스 프로젝트를 실행해 달라고 당시 시카고에서 이름을 날리고 있던 '아들러 & 설리반 건축사무소' 출신의 건축가 루이스 설리반에게 요청했다. 그렇게 하여 '조세핀 크레인 브레들리 레지던스'로 불리는 진보적 스타일의 빌라가 1909년 위스콘신주 매디슨에 생겨났다. 그보다 한 해 전 크레인은 무하에게 이 빌라에 장

조세핀 크레인 브레들리
캔버스에 유채와 템페라,
154×92.5cm, 1908년, 체코
프라하 국립갤러리

식할 조세핀의 초상화를 주문했다. 무하는 〈슬라비아〉라는 타이틀의
작품을 토대로 조세핀의 초상화를 완성한다. 미국에서 활동을 시작
하면서 무하는 고전적인 초상화를 그려 왔지만, 유화인 조세핀의 초
상화에서는 파리 아르누보 시절처럼 채색석판화 포맷과 장식적 모티
프들을 사용했다.

　　나중에 크레인은 무하에게 프랜시스 리더비를 위한 초상화
도 그려 줄 것을 요청한다. 이렇게 두 사람의 관계는 오래도록 이어
져 갈 기미가 보였고, 무하는 그토록 꿈꿔 오던 〈슬라브 서사시〉의 실
현에 한층 더 가까워졌다고 생각한다. 무하는 프랜시스 리더비의 초
상화를 기품 있는 귀부인의 모습으로 그려 낼 생각으로, 옷 주름을 포
함한 디테일까지 정교하게 묘사해 고전적 유화 초상화의 정수를 보
여 주리라 마음먹는다. 이 초상화를 그리며 무하는 스스로 만든 화가
로서의 이상에 도달하기 위해 엄청난 노력을 쏟아부었다. 이것은 대
가大家의 이상을 위한 대가代價로 치르는 무하의 절실한 몸부림이었다.
〈슬라브 서사시〉를 위해 그토록 오래 품어 왔던 꿈을 가시화시켜 줄
수 있을 재정적 후원자의 등장이 아마도 무하를 미치도록 설레게 만
들었던 것 같다. 그러나 프랜시스가 임신하고 무하가 고국을 오가느
라 초상화가 완성되기까지의 작업은 그다지 순조롭지 않았다.

　　1909년 말에 고국에 갔던 무하는 곧 미국으로 돌아와 크레
인에게 여러 가지 자료들을 보여 주었다. 그것은 〈슬라브 서사시〉를
위해 골몰했던 준비 드로잉들이었다. 그러나 어쩐 일인지 크레인은
즉답을 주지 않았다. 설상가상으로 크리스마스를 앞두고 크레인은
이집트로 떠났다. 무하는 피가 마르는 느낌이었다. 그는 아내 마루슈
카에게 편지를 띄웠다. "대체 내가 이를 어찌 견딜 수 있겠소. 내게 기
다림이란 생과 사의 갈림길에 있는 것과 마찬가지임을 크레인은 알

프랜시스 로버트 윌리엄 리더비 부인과 그녀의 아들 찰스
캔버스에 유채, 1909-1910년경, 개인 소장

지 못하는 듯하오. 나는 이제야 제 길을 가고 있소. 그토록 오래 준비해 왔던 내 인생의 진실한 길 위에 서 있는 것이라오. 지금에서야 나는 살아가기 시작한 것이오……." 크레인의 확답을 듣기 위해 무하는 더 긴 시간을 감내해야 했다. 그러는 사이에도 그는 프랜시스 리더비의 집에 머무르며 초상화 작업을 이어 갔다.

한 편의 드라마가 시작된 것은 크리스마스 아침이었다. 프랜시스가 벽난로 앞으로 몸을 숙이더니 무하에게 그의 이름이 쓰인 커다란 양말을 건네주었다. 무하는 심장이 터질 듯 떨렸다. 그 안에는 이집트의 카이로에서 크레인으로부터 온 전보가 있었다. '…모든 것이 만족스럽다고 무하에게 전해 다오…….' 극도로 기쁜 나머지 환호성이라도 질렀을 법한 무하는 곧 마루슈카에게 편지를 썼다. "난 이미 7천 5백 달러를 선물로 받았소……. 템페라 물감을 샀으니 이것들을 시험 삼아 써볼 것이오……." 크레인의 후원 약속에 무하는 일단 한시름 놓았다. 프랜시스의 초상화는 1910년에야 완성된다.

크레인이 무하의 〈슬라브 서사시〉를 후원한 동기는 과연 무엇이었을까? 무하의 판타지는 마사릭에게는 없었던 '슬라브 메시아니즘Slav Messianism'을 크레인에게 보여 주었다. 말하자면 슬라브 민족에 대한 깊은 애정과 현실로부터의 구원을 향한 간절함 같은 것이었다. 크레인은 세상의 변화에 매료되어 이를 주시하며 변혁을 직간접적으로 지원한 인물이다. 무하에게 확신을 가졌던 메세나로서 크레인의 발견과 그 안목은 정확했다. 메세나의 후원 그 자체도 바로 예술이었다. 아티스트 무하의 영혼의 팔레트에서 우러나온, 전에 없이 남성적인 작품 〈슬라브 서사시〉가 이제 현실의 문을 열고 실체가 되어 들어오려 하고 있었다.

유럽의 심장 프라하

스토리텔링의 시대,
화합의 이데아를 그려라

거장의 귀환, 내가 '무하'다

1910년이었다. 고국을 떠난 지 거의 30년 만에 거장 무하가 고국 체코로 영구 귀국했다. 무하는 스무 살도 채 안 되었을 때 프라하 조형예술아카데미에 지원했다가 재능 부족이라는 통보를 받고 고배를 마셨다. 하지만 그는 이제 고국의 하늘에 대고 크게 외칠 수 있게 되었다. "내가 무하다!"라고 말이다. 무하는 파리와 뉴욕에서 셀러브리티로서 사회적 지위와 명성을 누렸던 만큼 고국에서는 노블레스 오블리주Noblesse Oblige, 사회적 인사에게 요구되는 도덕적 의무와 책임를 실천하기로 마음먹는다. 이제 그의 관심사는 예술을 통해 자신의 도의적이고 사회적인 책임을 다하는 것이었다.

아르누보의 거장 무하가 귀국했을 즈음 유럽에서 아르누보는 전성기가 지나간 시점이었지만, 그에게 고국은 예술에 대한 동기를 부여하는 내면적인 힘이었다. 무하는 공공예술을 통해 대중에게 민족의식 고취를 위한 동참과 결속을 호소했다. 일찍이 미술공예운동을 일으켜 아르누보에 영향을 미쳤던 영국의 지성 존 러스킨은 "모든 위대한 예술은 위대한 인간 정신의 표현"이라고 주장했다. 귀국 후 무하의 예술은 민속과 민족의 페이소스를 진하게 투영하여 위대한 인간 정신을 표현했다. 무하는 고국이 지나온 발자취를 대중이 쉽게 이해하고 교감할 수 있도록 그 어느 때보다 풍부한 스토리텔링을 담은

예술을 창작해 낸다. 스토리텔링의 장점은 직접 보는 것처럼, 직접 듣는 것처럼 사람들에게 감각적으로 다가간다는 것이다.

우선 무하는 서보헤미아의 즈비로흐Zbiroh 성에 대형 작업공간을 마련했다. 이곳에는 유리 지붕을 통해 햇빛이 쏟아져 들어오는 큰 홀이 있었다. 아틀리에로 적격이었다. 자연 채광 덕에 충분한 밝기가 있다는 건 그림 그리는 데 좋은 환경이었다. 무하는 〈슬라브 서사시〉를 작업해 가며 가족과 함께 전원생활도 즐긴다. 프라하에 머무는 동안에는 번화가인 바츨라프 광장에 마련한 아틀리에에서 소규모 주문 작품들을 완성해 갔다.

무하의 고향이 있는 모라비아 지방에 대한 그의 애정이 담긴 포스터들을 주목할 만하다. 〈모라비아 교사합창단 콘서트〉포스터 속의 여성은 모라비아 키요프Kyjov 지역의 민속의상을 입고 있는데, 이 의상은 소매가 길지 않고 폭이 풍선처럼 둥글고 넓은 것이 특징이다. 키요프카 강 유역에 있는 키요프는 남모라비아 민속축제의 요람이다. 아름다운 노래를 상징하는 종달새의 지저귐을 들으려 여인이 귀에 손을 대고 있는 모습은 〈음악〉에서 무하가 청각 예술을 묘사한 방식이기도 하다. 모라비아 교사합창단은 수준급의 음악인들로 구성되어 민족 정서를 표현하며 심금을 울리는 공연을 펼쳐 왔다. 꽤 다양했던 이들의 레퍼토리에는 모라비아 최대 도시 브르노 출신의 작곡가 레오슈 야나첵의 곡들도 포함되어 있었다.*

* 소년 시절의 무하가 슬라브 김나지움에 입학하기 위해 합창단 오디션을 보았을 때 알게 된 야나첵은 모라비아 지방의 민요와 민속음악을 집대성하고 클래식에 접목시켜 아름다운 곡들을 창작했다.

〈이반치체 지역 전시회〉 포스터는 무하의 고향이 배경이 되었다. 민속의상을 입은 두 소녀가 당돌하고 자신에 찬 표정으로 정면을 응시하고 있는데, 소녀들의 손에 들고 있는 리본이나 성당 주변으로 나부끼는 긴 끈은 각각 보헤미아와 모라비아를 상징한다. 배경 상

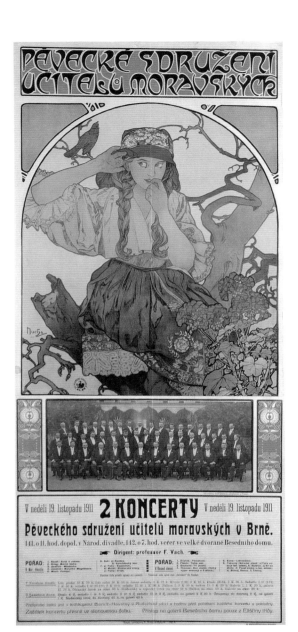

모라비아 교사합창단 콘서트 포스터

채색석판화, 150.7× 77cm, 1911년, 무하재단

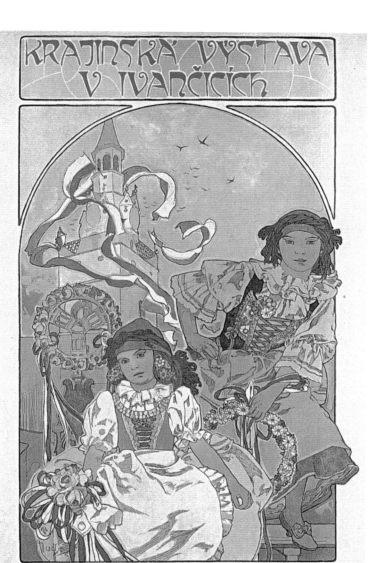

이반치체 지역 전시회 포스터
채색석판화, 93×59cm, 1912년

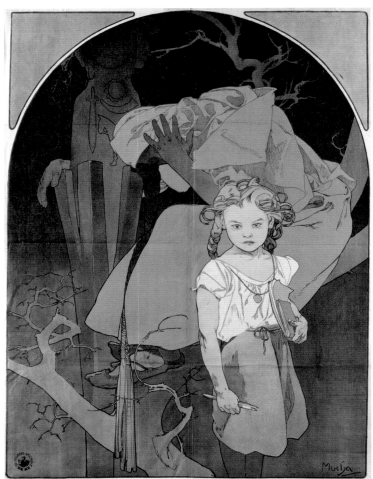

남서모라비아 민족연합 복권 포스터
채색석판화, 130×100cm, 1912년, 무하재단

단의 건물은 이반치체 광장의 상징 성모 마리아 승천 성당의 첨탑이
다. 앞쪽에 앉은 소녀의 얼굴은 〈백합의 성모 마리아〉에 그려진 소녀
의 얼굴과 어딘가 닮았는데, 아마도 무하의 『인물자료집』이 얼굴 묘
사의 바탕이 된 것 같다. 아르누보 시절의 다이내믹한 선묘가 이 포스
터에도 여전히 살아 있다.

　　〈민족연합 복권〉 홍보 포스터는 무하의 애국적 성향이 잘 나
타나 있는 작품이다. 당시 오스트리아-헝가리제국의 지배하에 있던
체코 사람들은 민족적 정체성을 지키려고 안간힘을 쓰고 있었다. 이
작품은 모라비아의 중심지 브르노를 위시하여 남서모라비아 지역의
체코 학교들을 활성화시킬 기금 마련을 위한 복권 발행과 상금을 안
내하는 포스터이다. 무하는 이렇게 공익을 목적으로 한 작품의 디자
인은 기꺼이 무료로 해주었다.

　　작품 속의 여인은 고대 슬라브인들이 의지하며 섬기던 스반
토빗Svantovít 신 앞에서 지친 육신을 웅크리고 있으나, 여전히 한 줄기
희망에 기대듯 오른손은 스반토빗에 걸치고 있다. 이미 오랫동안 독
일어를 공용어로 의사소통했던 민족의 실의는 앙상한 고목나무로 표
현되었다. 강한 눈빛으로 정면을 뚫어지게 바라보는 소녀의 목걸이 펜
던트는 체코 민족을 상징하는 보리수 잎이다. 공책과 책을 손에 쥔 소
녀의 시선은 민족의 어린 희망들에 대한 지지를 위한 무언의 호소이
다. 이 작품을 지배하는 정체된 몸짓과 짙고 묵직하게 가라앉은 색채
는 이전의 무하 포스터들과는 확연히 다른 분위기를 보여 준다.

　　한편 체코의 민족의식을 따라 거슬러 올라가다 보면 오늘날
매스게임의 기원이 나온다. 1862년 2월 1일에 모라비아의 브르노에
서 시민체육단체 '소콜Sokol'이 최초로 결성되면서부터이다. 보름 후
프라하에서도 소콜이 생겨나 보헤미아 각 지역으로 퍼져 나가며 전

국민적 체육운동이 되어 다른 슬라브 민족에게까지 확산되었다. 소콜은 고대 그리스 교육의 목적이었던 '칼로카가티아kalokagathia'에 착안해 탄생했다. 칼로카가티아는 '아름다운'을 뜻하는 그리스어 형용사 'kalos'와 '선한'을 뜻하는 'Agathos'가 합성된 어휘이다. 고대 그리스인들은 아름다움과 선은 서로 통하는 것으로 보았다. 요컨대 육체와 정신의 아름다움이 곧 선이라는 것이다.

소콜이 추구하던 육체와 정신의 아름다움은 당시 시대적 상황을 반영한 것이었다. 다시 말해 소콜은 전국민적 생활체육을 통해 민족정신을 드높이려 했다. 소콜이 궁극적으로 추구하던 바는 체코 민족이 합스부르크 왕가의 지배로부터 독립하는 것이었다. 소콜의 각 지부 회원들, 특히 청소년들은 자발적으로 소콜로브나Sokolovna로 불리는 체육관에서 레슬링, 펜싱 등으로 신체를 단련하거나 실외에서 합동체조, 수영, 조정 등을 했다. 소콜이 초기부터 폭발적인 인기를 누리면서 청소년들은 일요일을 제외하고 날마다 모여 체력을 단련할 수 있었다. 강의와 토론회를 통해 소콜은 청소년들의 민족의식도 고취시키며 이들이 민족문화 부흥에 참여토록 장려해 갔다.

소콜은 단체 레크리에이션이나 역사유적지 견학도 주관했다. 소콜의 견학 행렬은 지역 주민들에게 볼거리를 제공해 주었다. 소콜 회원들은 견학 후 지역 주민들에게 시범 경기도 보여 주고, 그들과 흥겹게 잔치도 여는 애국적 활동을 펼쳐 갔다. 1870년대를 거치며 소콜은 다소 침체 상태에 빠졌지만, 1882년 프라하에서 소콜 창설 20주년 행사를 하며 다시 대대적인 민족적 호응을 얻었다. 소콜 체전은 제2차 세계대전 전까지는 6년에 한 번씩 프라하에서 개최되었다.

체코어로 소콜은 매송골매를 의미하며 자주성과 자유의 상징이다. 무하가 창작한 〈제6회 소콜 체전〉 포스터에는 보헤미아의 상징

색인 붉은색 가운을 입은 여인이 등장한다. 머리에는 프라하 성벽 모양의 왕관을 쓰고 손에는 보리수 잎으로 엮은 원을 들고 있다. 왼손에 들린 것은 프라하 시의 문장紋章과 라틴어로 '왕국의 수도 프라하Praga Caput Regni'라고 새겨진 장식봉이다. 1926년에 개최된 〈제8회 소콜 체전〉 포스터 상단에는 물결처럼 굽이치는 드레스를 입은 무하의 딸 야로슬라바의 얼굴이 보인다. 그녀는 마치 축제의 여신 같다. 포스터 하단에는 현재의 체코 소콜연맹 본부 건물이 보인다.

고국에서도 무하의 작품에는 여전히 여성이 상징적인 의미로 등장한다. 작품 〈프랑스가 보헤미아를 포옹하다〉는 대변혁을 겪은 체코슬로바키아가 수백 년 만에 다시 자유를 만났음을 상징한다. 1914년에 발발한 제1차 세계대전에서 연합군인 프랑스, 영국, 러시아제국은 삼국 동맹인 오스트리아-헝가리제국, 독일제국, 이탈리아에 대항해 싸웠다. 1915년 5월에 이탈리아는 연합군 측에 합세한다. 제1차 세계대전 당시 체코 민족은 오스트리아-헝가리 제국군으로 징용되지만, 이 와중에 파리에 체코슬로바키아 임시정부가 조직된다.

해외에서 연합군 측에 가세할 체코슬로바키아 의용군도 결성되었다. 이미 외국에 터전을 잡고 살던 체코 이민자들, 오스트리아-헝가리제국군으로 참전한 체코인 전쟁포로들 그리고 오스트리아-헝가리제국군에서 빠져 나온 체코인 탈영병들이 체코슬로바키아 의용군에 가담했다. 이 의용군에는 물론 슬로바키아인들도 있었다. 1914년 8월에는 프랑스와 러시아에서 체코슬로바키아 의용군이 결성된다. 1917년 1월에 이탈리아에서도 체코슬로바키아 의용군이 결성되면서 서부, 동부 그리고 이탈리아 전선에서까지 민족의 독립을 위해 활약하게 된다. 무하가 귀국한 지 8년 만인 1918년 10월 28일, 독립 체코슬로바키아 공화국이 수립된다.

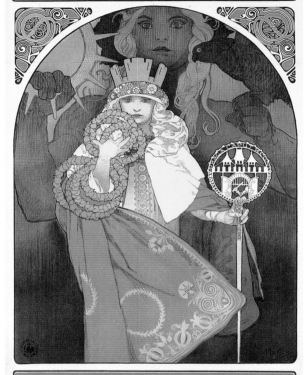

1912년 제6회 체코 소콜 전국체전이자 제1회 슬라브 소콜 체전 포스터
채색석판화, 168×62cm, 1912년, 체코 브르노 모라비아갤러리

제8회 소콜 체전 포스터
채색석판화, 123×82.7cm, 1925년

프랑스가 보헤미아를 포옹하다
캔버스에 유채, 122×105cm, 1918년경, 무하재단

〈프랑스가 보헤미아를 포옹하다〉에 보이듯 치솟아 오르는 화염과 자욱한 검은 연기 속에서 나신으로 십자가에 기댄 채 안도하는 여성은 체코슬로바키아를 의인화한 존재이다. 여성의 왼쪽 어깨에서 길게 늘어진 하얀 천 한켠에 그려진 붉은 바탕의 백사자는 보헤미아의 상징이다. 여성의 눈가에 입맞추는 남자는 프랑스를 의인화한 존재로 속박의 끈을 잘라내 손에 쥐고 있다. 남자가 머리에 쓰고 있는 붉은 두건은 프리지안 보닛Phyrigian Bonnet인데, 1789-1794년 프랑스 대혁명 때 이 두건을 자유의 상징으로 썼기에 리버티 캡Liberty Cap이라고도 불린다. 이 당시 급진적인 성향의 자코뱅 당원들이나 도시 하층민인 상퀼로트Sans-Culottes, 프랑스 대혁명 당시 귀족식 반바지를 입지 않았던 공화당원들은 자신의 정치적 신념과 소속감을 표현하는 의미로 붉은 프리지안 보닛을 쓰고 다녔다.

　　작품 속 여성의 몸이 젊고 완벽한 육체의 아름다움과는 다소 거리가 있어 보이는 것은 민족의 새로운 세대를 잉태하여 계승시켜 온 어머니 같은 모습의 조국을 상징하기 때문이다. 타오르는 불길 속의 암울했던 과거와 전쟁의 화마를 딛고 체코 민족은 재기했다. 절대 왕정을 주축으로 하는 프랑스의 구제도 '앙시앵 레짐Ancien Régime'을 무너뜨리고 수립된 공화정과 오스트리아-헝가리제국에서 벗어나 수립된 공화정이라는 두 역사적 전환점이 시공을 초월해 만나게 되었음을 남자의 입맞춤이 상징하고 있다. 구시대적 속박을 타파하고 이룬 두 나라의 우호가 이 작품 속에 나타나 있다.

　　거장 무하의 작품들에서 상징주의적 기량은 여전히 생생하게 꿈틀거리고 있었다. 이제 거장은 파리 시절의 몽환적 성향을 멀찌감치 놓아 버렸지만, 아르누보의 여운은 다시 한 번 민족의 품속에서 웅장하게 울려 퍼졌다.

인생은 짧고 예술은 길다

프라하 시민회관 시장 홀 천장 프레스코, 1911년

시민회관과 관련해 무하가 겪은 한바탕 소동의 이면에는 문화적이고 심리적인 내막이 있었다. 프라하 시민회관은 1905-1912년 사이에 건립되었다. 프랑스에서 아르누보가 유행하던 시기와 맞물려 세기말 오스트리아 빈에서는 과거 예술의 역사주의에서 탈피하기 위해 제체시온분리파이라는 예술사조가 나타난다. 제체시온은 아르누보보다는 장식성이 덜하며 기하학적인 구조와 문양이 특징이다. 오스트리아와 이웃한 체코도 제체시온의 영향을 받았다. 1903년의 시민회관 디자인 공모에서 건축가 폴리프카가 동료와 함께 제체시온 양식을 부각시켜 구상한 프로젝트가 채택된다. 시민회관 건립은 체코 민족과 사교 생활의 중심지라는 상징적 의미가 컸기에 완공되기까지 20세기 초의 내로라하는 체코 건축가, 체코 조각가, 체코 화가들만 참여한다.

프라하 시민회관 시장 홀 공복의 그림들, 1911년
(왼쪽부터) 얀 지슈카 장군: 투지
엘리슈카 프르제미슬로브나: 모성적 지혜
호트 사람들: 빈틈없는 경계

그러나 시민회관이 완공되던 초기에 당시의 보수적인 기성 예술계는 이 건축물에 비판을 가한다. 한 건물에 여러 건축 양식이 뒤섞여 깔끔해 보이지 않는다는 것이 이유였다. 당시 시민회관은 체코 민족의 정서에 맞게 해석된 20세기 초의 현대적인 제체시온 건축 양식이 주를 이뤘지만, 과거 19세기 후반의 건축 양식들도 부분적으로 적용되었다. 이를테면 새로운 아름다움이 추구된 것이다.

이런 변화는 처음에는 어색함을 불러일으켰다. 하지만 곧 새로운 해석이 나타나며 여론에 반전이 일어난다. 건물 외관 그리고 무하가 완성한 시장 홀을 포함해 전체 인테리어에 19세기와 20세기의 조형예술이 절묘하게 어우러졌다는 호평이 확산된 것이다. 시민회관은 말하자면 여러 예술양식이 한 건물 속에 합쳐진 퓨전건축이었다. 이런 과정은 다양한 사람들의 다양한 욕구를 받아들이며 다원화되어 가는 사회의 일면을 보여 준다. 아름다움에 대한 사람들의 선호 기준에 변화가 오면서 아름다움을 받아들이는 사람들의 느낌도 풍부해진다. 시민회관은 미운 오리새끼에서 백조가 된 셈이었다.

시민회관 작업에 참여하던 당시의 무하는 고국 예술계의 기린아이면서도 외돌토리였다. 기억하는가? 앞서 파리 시절 무하가 성공대로에 들어선 후 프라하에서 개인전을 개최했지만 도리어 프랑스 예술가요 이방인처럼 인식되었던 일을. 무하가 약 30년 만에 고국에 돌아오자마자 맡게 된 시민회관 작업은 예술가 무하의 민족적 정체성이 시험대에 오르는 과도기 그 자체였다. 다시 말해 시민회관 작업은 무하가 귀국 초기에 프랑스적 화가라는 선입견을 누르고 공공예술계에서 검증을 받기 위해 거치는 일종의 관문이 되었다. 이 과정에서 고국 예술계의 텃세는 당연했다.

우리 속담에 사촌이 땅을 사면 배가 아프다는 표현이 있다.

왜 하필 사촌일까? 사람이 비교감정이 생기는 대상은 친구, 동기, 친척처럼 가까운 사람이다. 처음 출발이 같거나 비슷했기 때문이다. 비교대상의 지위가 올라가면 내가 낮아지는 것처럼 느끼는 것이다. 더구나 예술가 그룹에는 경쟁상황도 있지 않겠는가. 멤버 간에 경쟁원리가 있는 것도 옳다. 하지만 누군가 유난히 커버려 내 몫을 가져가고 상황이 그 사람을 중심으로 돌아가면서 내 입지가 흔들리게 되면 협력이 잘 될까? 끌어 주고 도와주는 것이 서로에게 이익이 될 때는 협력이 수월하다. 그러나 경쟁원리가 협력원리를 압도해 버리면 그룹 내에서 협력이 쉽지 않다. 무하는 이미 오래전부터 외국에서 유명 아티스트로 인정받았지만 고국에 돌아온 그는 미술계에 혜성처럼 등장한 거나 다름 없었다.

무하는 대가를 받지 않고 장식예술가로서 자신의 민족과 역사 앞에서 작품을 통해 마음속 진실을 보여 주었다. 시민회관 완공 후 나타난 여론의 극적인 반전과 호평을 계기로 곧 고국에서도 무하의 예술은 그 진가를 인정받는다. 사람들은 그의 창작과 후속 작품들에 더욱더 목말라하게 된다.

시민회관 내에 무하가 그린 시장 홀 천장 프레스코는 소콜의 정신을 상징하는 매가 중앙에서 날개를 펼치고 있는 〈슬라브 화합〉이라는 작품이다. 천장에 인접해 있는 아치들이 벽면 기둥과 만나며 자연스레 구성되는 삼각형, 즉 공복拱腹에는 체코 민족을 상징하는 알레고리를 그려 넣어 메시지를 전했다. 과거 보헤미아 왕국의 인물들을 통해 무하는 시민의 미덕을 표현하였다. 정의, 투지, 소신, 충직함, 자주성, 힘, 모성적 지혜, 빈틈없는 경계 등이 그 내용이다.

시장 홀 세 벽면 프레스코에는 조국에 대한 무하의 염원을 담은 문구가 있다. "민족의 성스러운 어머니여! 당신 아들의 사랑과

열의를 받아 주소서!", "굴욕 받고 고통 받는 창백한 조국이여 소생할
지니!", "자유를 위한 힘으로, 화합을 위한 사랑으로"라고 쓰여 있다.
그야말로 숙연한 고백이다. 무하의 디자인에 따라 프라하 시립산업학
교가 제작한 아르누보 스타일의 휘장이 시장 홀 통로에 드리워졌다.

　　　세월이 흘러 무하도 황혼기에 들어섰다. 그러나 고향 이반치
체와 브르노 성당에서 보냈던 어린 시절의 추억은 그에게 여전히 생
생했다. 프라하 성에 있는 성 비투스 성당Katedrála sv. Víta에 스테인드
글라스로 빛의 색채를 입히는 작업으로 노익장을 보여 줄 기회가 무
하에게 찾아왔다. 이 시기 스테인드글라스는 중세 성당의 건축들에
서 나타나기 시작했다. 성당들은 창이 굉장히 커서 유리 한 조각만으
로는 덮을 수가 없었기에 납선으로 연결하는 색판유리들을 사용하기
시작했고, 세월이 지날수록 색판유리들을 예술적으로 구성하게 되었
다. 성 비투스 성당은 예배당인 동시에 보헤미아 국가성의 상징이었
다. 무하는 성당의 대주교 채플 내 고딕식 창에 스테인드글라스를 디
자인해서 1931년에 완성한다. 프라하의 슬라비아 은행이 이 작품의
제작을 후원했다.

　　　성 비투스290-303년경는 시칠
리아의 부유한 이교도의 아들이었지만
그리스도교에 감화되어 신앙을 지키다
순교한 성인이다. 756년에 로마의 성
당이 그에게 처음으로 봉헌되었고 장구
한 세월이 흐른 1355년에 그의 유해 중
머리가 프라하로 이송되어 성 비투스
성당에 안장되었다. 라틴어로 '비투스
Vitus'는 '즐거운', '유쾌한' 혹은 '생생

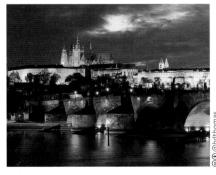

프라하 성과 그 뒤로 보이는 성 비투스 성당

한'이라는 의미이다. 그래서인지 성 비투스는 배우, 무희들과 간질 환자들의 수호신이자 번개와 눈병으로부터 사람들을 보호해 준다고 알려져 있다. 보헤미아의 대공이자 수호성인 그리고 체코 국가성의 상징으로 여겨지는 성 바츨라프Svatý Václav, 907-935년경가 성 비투스 성당을 건립하도록 명한 장본인이다. 이 성당은 1929년 완공에 이르기까지 천 년의 여정을 거친 건축예술관이나 다름없다.

무하는 스테인드글라스 맨 위에 그리스도의 모습을 묘사했다. 반원 속에는 체코어로 쓴 성서의 한 구절, "들어라! 내가 너희를 보내는 것이……(마치 늑대 무리 속으로 양을 보내는 것과 같다. 그러므로 뱀처럼 지혜롭고 비둘기처럼 순결하여라)"가 적혀 있다. 그 바로 아래에는 슬라브 민족의 어머니 슬라비아Slávia를 그려 넣었다. 중앙에는 붉은 옷을 입은 어린 바츨라프와 그를 직접 양육하고 교육시킨 할머니 성 루드밀라Ludmila가 묘사되어 있다. 바츨라프가 열네 살 무렵 세상을 떠난 루드밀라는 이후 보헤미아 최초의 성인으로서 추앙 받았다.

성 비투스 성당에 완성한 무하의 스테인드글라스는 자신의 민족에게 찾아든 그리스도교 선교사들로 인해 슬라브 민족에 도래한 문자의 영광을 빛의 예술에 투영시킨 것이었다. 그림 상단 중앙에 이들 선교사가 슬라브어 미사를 집전하고 있으며, 이들의 일대기가 양쪽 편을 따라 묘사되어 있다. 맨 아래 푸른 옷을 입고 보리수 나뭇잎 장식을 한 두 사람은 고대 슬라브 여성의 전형적인 모습이다. 비잔틴 선교와 문화의 확산은 그리스도교 수용과 연관되어 고대 슬라브 문화 형성에 영향을 미친다. 이 역사적 사건의 자초지종을 알아보자.

대大모라비아 왕국833-906 혹은 907의 로스티슬라프Rostislav, ?-870 왕의 요청에 따라 863년에 비잔틴 황제 미할 3세는 선교사를 파송한다. 그들은 콘스탄틴체코어로는 치릴(Cyril), 826 혹은 827-869과 그의 형

성 비투스 성당 스테인드글라스를 위한 에스키스
종이에 펜과 수채화, 116×70cm, 1931년

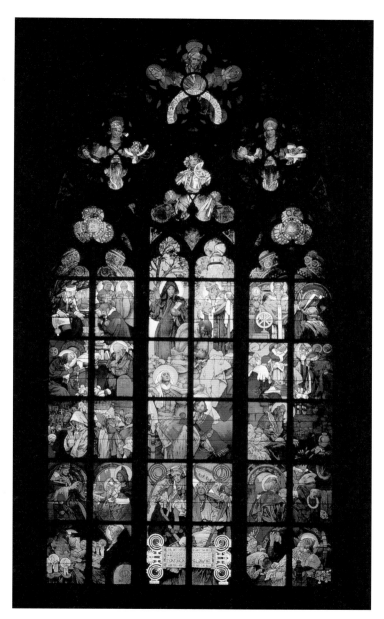

성 비투스 성당의 스테인드글라스
1931년

메토디우스체코어로는 메토데이(Metoděj), 815-885 형제이다. 오늘날 체코 영토에 속하는 보헤미아 왕국의 전신인 대모라비아 왕국에 이들 선교사가 도래했을 당시 슬라브 사람들에게는 고유의 문자나 문헌이 없었다. 그리스어, 라틴어와 히브리어로만 신의 말씀을 알릴 수 있다는 믿음이 그때까지 지배적이기는 했으나, 이 언어들은 슬라브 사람들이 일상적으로 사용하는 모국어가 아니었다. 따라서 성서와 신학 텍스트들을 번역할 슬라브 문어를 만들어 낼 필요가 있었다. 콘스탄틴과 메토디우스는 자신들의 고향인 그리스 솔룬 주변에 사는 슬라브 사람들이 쓰던 말을 토대로 문자를 고안해 냈고, 대모라비아 왕국에 도래하여 슬라브어 집전 의식을 가능케 하는 금자탑을 세운다. 현재 체코에서는 해마다 7월 5일에 이들을 기리고 있다.

　　무하는 재능의 환원을 통해 민족의 자주성과 힘을 고취시키기 위해 전심전력한 예술가였다. 백 년도 채 못 사는 인생들의 은밀한 질투도, 번뜩이던 재능도 전설이 되어 이젠 흘러간 이야기의 편린일 뿐이지만, 역사의 기억은 문자 속에 이어지고 이 모든 것은 예술 속에 승화되어 남는다.

무하! 대중의 손을 타다

돈도 예술이 된다. 무하는 돈도 디자인했다. 그가 도안한 지폐는 시중에 본격적으로 통용되며 대중의 손을 탔다. 나라가 바뀌어 체코슬로바키아 공화국이 수립되었으니 사회적으로 어느 정도 혼란이 있더라도 새 술은 새 부대에 담아야 했다. 1914년 세르비아 청년이 오스트리아 황태자 부부를 암살한 사건으로 점화된 제1차 세계대전은 1918년 11월 11일에 독일의 항복으로 핏빛 총성을 거두었다. 종전 바로 직전에 무하의 조국은 독립을 맞이했다. 1918년 11월 14일에 토마슈 개리그 마사릭은 체코슬로바키아의 초대 대통령이 되어 1935년 12월 14일까지 대통령직을 수행한다.

　　　무하는 지속적으로 고국의 공공예술에 참여한 대표적인 예술가였다. 그에게는 대중친화적인 예술성이 있었다. 거기에다 해외에서 활동하던 시절부터 다져 온 사회지도층 인사들과의 긴밀한 네트워크가 있었다. 예술을 통해 민족의 영광을 되살리기 위해 낯선 미국에서 직접 발로 뛰며 후원자를 끝내 찾아낸 그의 애국적 집념도 복합적으로 작용한 결과였다.

　　　무하는 신생 체코슬로바키아의 지폐뿐만 아니라 국가 엠블럼, 정부 레터헤드Letter Head, 군복, 체코슬로바키아 최초의 우표 등을 디자인했다. 그리고 1922년부터 국가유공자에게 수여되기 시작한 백

사자 훈장도 디자인했다. 그는 무상으로 혹은 최소한의 재료비만으로 이 모든 디자인 작업을 수락했다. 무하는 지폐와 우표 디자인에서 '무하 스타일', 즉 아르누보로 회귀했다. 이 당시 아르누보 스타일은 노스탤지어가 어린 과거 영광의 재현이기도 했다. 역설적으로 과거의 영광을 슬라브적 모티프와 결합시켜 지폐에 새김으로써 새롭게 출발하는 국가의 번영을 기원한 것이다. 그는 '보편성'과 '심미적 가치' 두 가지 모두를 대중의 손에 쥐어 주고 싶어 했다.

　　　무하의 아르누보 디자인에는 저력이 있어서 체코슬로바키아 외에도 바로 이웃하고 있는 오스트리아 그리고 슬라브계인 러시아와 불가리아의 지폐에도 영향을 미쳤다. 특이한 점은 그가 지폐 디자인에 가족이나 지인의 초상을 사용했다는 것이다. 무하가 최초로 지폐 시리즈를 디자인한 시기는 1919-1920년으로 10코룬*, 20코룬, 100코룬과 500코룬을 도안했다. 체코슬로바키아 공화국 국립은행이 1920년에 발행한 10코룬 지폐와 1931년에 발행한 50코룬 지폐에서는 무하의 딸 야로슬라바의 얼굴을 볼 수 있다.

　　　체코슬로바키아는 체코 민족과 슬로바키아 민족이 결합하여 건국된 나라이기에, 체코어와 슬로바키아어가 공식적으로 혼용되었다. 지폐에 따라 두 언어 중 한 언어가 대표어로 사용되는 것으로 서로 간에 합의를 보았을 것이다. 10코룬 지폐에는 슬로바키아어가 인쇄되어 있고 후면 하단에는 지폐 액면가가 러시아어, 독일어, 헝가리어로 나란히 쓰여 있다. 당시 독일과의 국경에 근접한 수데텐의 독일계 거주민이나 슬로바키아 영토 내에 비율이 높았던 헝가리계 거주민들, 그리고 러시아와의 슬라브적 유대감이라는 배경 속에서 지폐에도 이들의 문자가 부분적으로 나타났다.

* 코룬은 과거 체코슬로바키아와 현재 체코의 화폐 단위이다. 원형은 코루나(Koruna)이며, 영어로는 크라운(Crown)으로 표기된다.

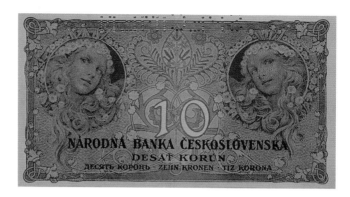

체코슬로바키아 공화국 10코룬 지폐, 1920년

체코슬로바키아 공화국 50코룬 지폐, 1931년

체코슬로바키아 공화국 100코룬 지폐, 1920년

1931년에 발행된 50코룬 지폐 뒷면에 보이는 야로슬로바의 포즈는 무하가 찍어 둔 사진 자료에 남아 있다. 무하의 사진 속 모델들은 이미 그곳이 파리든 뉴욕이든 프라하든 상관이 없었고 세월도 의미가 없었다. 모델들의 다양한 포즈가 담긴 사진들은 무하의 기발한 예술적 영감이 언제든 두 팔 벌려 맞아 주기를 기다리고 있었다. 무하의 사진들은 그의 작품 속에서 새롭게 태어날 수 있는 특권이 있었다.

그런데 아무리 훌륭하다고 해도 한 국가의 지폐라면 생존 인물보다는 민족의 역사를 빛낸 인물을 그려 넣는 것이 통상적인 일이고, 더구나 무하라면 민족의 역사적 인물들을 그릴 만도 할 텐데 하고 고개를 갸웃거릴 수도 있다. 체코슬로바키아 정부와 무하는 신생국가가 정치적으로나 종교적으로 민감할 수도 있는 인물을 지폐에 그려 넣음으로써 야기될 논란의 여지를 처음부터 불식시키려고 마음먹었던 것 같다. 더욱이 두 민족이 결합한 공화국인데 어느 한 민족의 역사적 인물을 넣을 수도 없는 노릇이었다.

그렇다면 지폐 속 야로슬라바의 모습은 어떤 의미가 있을까? 무하는 젊고 활기찬 신생국가의 미래를 신세대인 야로슬라바를 통해 그리려 한 것으로 보인다. 건국 10주년을 훌쩍 넘긴 즈음의 무하는 건설과 추수에 나선 젊은이들의 모습을 도안하여 내실 있는 국가의 이미지를 강조했다. 또한 무하는 〈슬라브 서사시〉의 후원자가 될 찰스 크레인의 딸 조세핀의 초상화를 완성했었는데, 그때 그렸던 조세핀의 모습이 1920년 체코슬로바키아 최초의 100코룬 지폐

소라 껍질을 손에 든 야로슬라바
1920년경, 체코 프라하

체코슬로바키아 최초의 우표, 1918년

에 다시 등장한다. 고국에서 〈슬라브 서사시〉 작업을 이뤄 가면서 크
레인에게 느꼈던 무하의 사의謝意는 이렇게도 표현되었다.

　　체코슬로바키아는 건국 이후 모든 일이 숨 가쁘게 돌아갔다.
우편 행정도 개편됨에 따라 우표를 디자인할 아티스트가 필요하던 차
에 무하가 적임자로 물망에 올랐다. 우표는 우편에 쓰이는 용도를 넘
어서 국가 홍보와 미학적 가치도 중시되는 대상이다. 무하는 체코슬
로바키아 건국 후 이틀 만에 우표 디자인을 의뢰 받았다. 우표 도안이
단 하루 안에 완성되어야 한다는 조건까지 충족시켜야 하는 상황이
었다. 무하가 작업을 진행하는 신속성과 독창성은 이미 정평이 나 있
었다. 그는 약속대로 하루 만에 몇 가지 도안을 제시했다. 이 가운데
프라하 성과 이를 에워싸고 있는 구역인 흐라트차니Hradčany의 전경
을 그린 것이 가장 적합한 소재로 채택되었다. 흐라트차니는 보헤미
아의 통치자들이 머물던 왕궁이 있는 곳으로 체코 민족의 흥망성쇠를
지켜보았다는 상징적인 의미가 있다. 흐라트차니에 있는 프라하 성

은 기네스북에 따르면 세계에서 가장 큰 성이다.

　　무하가 우표 디자인 소재로 흐라트차니를 택한 것에는 별다른 이유가 있다. 아주 오래전부터 그는 프라하 성과 성 비투스 성당의 고결한 상징성에 숭고함을 느꼈기 때문이다. 이 우표 디자인에서 그는 성 비투스 성당 뒤에 환히 빛나는 태양에 의미를 부여했다. 태양빛은 속박의 시대 같은 어두운 밤이 끝난 후 눈부시게 쏟아져 들어오는 자유의 상징이다. 무하가 디자인한 체코슬로바키아 최초의 우표는 1918년 12월에 세상의 빛을 보게 되었다. 무하의 우표 디자인은 이후에도 다양한 테마로 이어졌다.

　　하지만 태양처럼 영원할 것 같았던 두 민족의 공생은 70여 년 만에 한계에 도달한다. 두 민족의 역사를 잠시 살펴보자. 7세기에 오늘날의 슬로바키아 영토에 슬라브 민족 최초의 국가 형태인 사모 왕국이 성립되었다. 9세기 초에는 니트라 공국이 생겨났다가 833년에 모라비아 공국과 연합하여 현재의 체코와 슬로바키아 그리고 헝가리 영토 일부까지 포함하는 대모라비아 왕국이 탄생했다. 그러나 10세기 중엽부터 슬로바키아 영토는 마자르족에 복속되고, 이 상태로 거의 천 년 가까이 지난 1918년 10월 28일에야 체코 민족과 슬로바키아 민족이 함께 건국한 체코슬로바키아 공화국이 수립된다.

　　그런데 체코슬로바키아의 서쪽과 남쪽인 독일과의 국경지역과 체코슬로바키아 북쪽 폴란드와의 국경지역을 따라 ㄷ자 형태로 분포해 있는 수데텐Sudetenland 지방은 독일 사람의 거주 비율이 슬로바키아 사람들보다 더 높았다. 그래서 이들은 자치권을 요구했고, 아예 분리까지 바라보았다. 제2차 세계대전이 벌어지며 나치의 점령하에 체코와 슬로바키아는 다시 분리되었다. 그리고 소련의 붉은 군대에 의해 해방된 두 민족은 다시 결합했으나 1948년 체코슬로바키아

는 공산화되고 만다. 그 후 40여 년이 지난 1989년 11월 공산화 체제
가 붕괴되고 1993년 1월부터 두 민족은 결국 결별하여 체코 공화국
과 슬로바키아 공화국으로서 각자의 길을 간다.

　체코슬로바키아는 체코 민족과 슬로바키아 민족이 헤어진
지 거의 천 년 만에 다시 의기투합하여 결성한 공화국이었고 각 민족
들 간의 발전 상황이라든지 언어, 민족적 상징 같은 갈등과 목표의 차
이가 불안하게 삐걱거렸다. 오스트리아-헝가리제국 시절에 헝가리
와 슬로바키아 지역은 농업과 식품 산업에, 오스트리아와 체코는 금
융과 공업에 주력했었다. 이것이 중·동부 유럽 공산화 와해 이후까지
영향을 미쳐 체코와 슬로바키아는 상호 입장과 경제발전계획에 등에
대한 이견을 안고 있었다. 슬라브 민족의 화합을 그리던 무하가 살아
있었다면 이런 결별에 대해 과연 무어라 했을까?

　고국에서도 무하는 마음만 먹으면 충분히 돈을 벌어들일 수
있는 사람이었지만, 자신의 예술적 재능을 열정적으로 기부하기에
바빴다. 사실 무하야말로 돈의 가치를 사랑한 사람이었다. 그는 어떻
게 해야 자신의 능력이 금액으로도 따질 수 없이 가치 있게 쓰이는지
를 통찰했다. 그는 베풂의 미학에 정통한 아티스트였다.

러시아에서 발칸 반도까지

무하는 낙천적인 성격의 소유자였다고 전해지지만 그림과 관련해서는 더할 나위 없이 치밀했다. 실제로 많은 화가들이 '손이 그릴 수 없는 것은 눈이 볼 수 없는 것이다'라는 말을 믿었고*, 이것은 무하의 신조이기도 했다. 〈슬라브 서사시〉를 실현하기 위한 그의 노력은 이 연작이 작품으로 태어나기 전부터 사람들의 마음을 파고들 만큼 감동적이다.

　　1913년 무하는 카메라와 스케치북을 들고 러시아에서 발칸 반도에 이르는 긴 여정을 감행한다. 슬라브 민족의 역사, 전설, 민속예술, 풍습을 직접 파악하기 위해서였다. 정확한 고증을 위해 그가 답사 여행을 통해 남긴 자료들은 당시의 시대상을 알려 주는 귀한 기록들이 되었다.**

　　러시아의 모스크바를 방문했을 때 무하는 과거 뮌헨 미술아카데미에서 공부하던 시절에 만나서 친해졌던 러시아 후기인상주의 화가 레오니트 파스테르나크Leonid Pasternak, 1862-1945** 의 집에 초대 받았고, 상트페테르부르크에 도착해서는 에르미타주 미술관

* 『생각의 탄생: 다빈치에서 파인먼까지 창조성을 빛낸 사람들의 13가지 생각도구』, 미셸 루트번스타인, 로버트 루트번스타인, 박종성 옮김, 에코의 서재, 2007

** 무하의 작품으로 출간된 러시아 체류 중의 많은 사진들은, 그의 아내 마루슈카의 기록에 따르면 그를 러시아로 안내한 프랑스 사진작가가 찍은 것으로 알려져 있다.

** 러시아의 시인이자 소설가 보리스 파스테르나크의 아버지. 원래 우크라이나 흑해에 면해 있는 항구도시 오데사의 유대인 가정에서 출생했다. 그가 러시아 대표작가 톨스토이의 소설 『부활』에 그려 넣은 일러스트레이션은 해외에서도 인정받아 1900년 파리 만국박람회에서 메달을 수상했다.

도 찾아가 작품들을 감상했다. 모스크바의 붉은 광장에 선 무하는 16세기에 지어진 바실리 블라제니 성당을 스케치했다. 10월 혁명** 이전 시기의 모스크바와 상트페테르부르크 현지 여정에서 수없이 찍은 사진과 스케치들은 〈슬라브 서사시〉 작업에 활용되었다.

　　무하가 되짚어 보려 한 슬라브 역사를 잠시 함께 따라가 보자. 고대 농경사회의 러시아 거주민들은 자연숭배적이고 민속신앙적인 다신교를 믿었는데, 988년에 키예프 공국의 블라지미르 대공이 비잔틴제국으로부터 그리스도교를 받아들인다. 이후 로만 가톨릭의 유럽 문명과는 다른 길을 걸으며 비잔틴 문화를 발전시켜 갔고, 여기에는 러시아 민속신앙과 비잔틴의 그리스도교가 혼재되어 있었다. 1240년 몽골의 침입으로 키예프 러시아는 스러지지만 15세기 후반에 모스크바가 러시아에서 가장 강력한 도시로 부상하면서 모스크바 러시아는 동유럽의 패권을 바라보게 된다. 이로써 모스크바는 몰락한 로마제국과 콘스탄티노플에 견줄 만한 비잔틴 문화의 계승지로서 '제3의 로마'라는 명칭을 갖게 된다.

　　그러나 무하가 슬라브 여정에서 만난 20세기 초의 러시아는 그에게 신비함, 실망, 애정 어린 연민 같은 복잡한 심경을 느끼게 했다. 혁명 전의 불안정한 사회의 파고를 바라보며 무하가 과거에 러시아에 대해 품었던 환상의 상당 부분이 무너진 계기이기도 했다. 그는 이 여정의 느낌을 마루슈카에게 보내는 편지에 옮겼다.

"무릎 꿇고 기도하는 사람들은 자신이 무엇을 기도하고 있는지 이해하지도 못한 채 땅바닥에 머리를 조아리고 있소. 아마도 그들은 이 모든 믿어지지 않는 전설 같은 반짝거림, 부富 그리고 색채의 영광, 그

** 1917년 11월 7일 러시아에서 발생한 무장 봉기인 10월 혁명은 당시 사용되던 율리우스력으로는 10월 25일이며, '볼셰비키 혁명', '러시아 혁명' 또는 '대10월 사회주의 혁명'이라 불린다. 레닌이 주축이 된 이 사건은 러시아 내전의 발단이 되었고, 소비에트 사회주의공화국 수립과 공산주의 확산으로 이어졌다.

성 바실리 성당과 붉은 광장의 사람들
연작 <슬라브 서사시> 중 러시아 농노해방을 위한 답사여행 사진, 1913년, 모스크바

러니까 이콘들 위의 금과 은에 기가 눌렸을지도 모르겠소……. 나는
기둥 뒤에 서서 나이 든 두 여인을 보았소. 그들은 마치 도둑처럼 성
당 안을 살금살금 움직여 다녔고 기둥 뒤의 어둠 속에 나타나서 입
을 벌린 채 말없이 서서 주위를 둘러보며 고개를 끄덕였소. 그리고 나
서 그들은 성인聖人들의 머리 주변으로 타오르는 듯한 후광이 있는 금
은빛의 성화벽*을 조심스레 지나쳐 갔소. 그들은 무아경 속에 있었
고 한 아낙은 손바닥을 꼭 쥐고 '여기가 바로 천국이지'라고 되뇌더군.
이런 게 그들의 종교, 곧 고대 이교도의 신앙이요. 이름만 약간 달라졌
지 2천 년간 아무것도 변하지 않았소."

러시아 사람들이 겪는 운명의 무게는 무하의 〈겨울밤〉과 〈황
야의 여인〉에서도 묘사된다. 10월 혁명 이후 삶에 대한 불안이 휩쓸
던 러시아 정국에 대한 무하의 통찰이 이 두 작품에 녹아나 있다. 작
품의 분위기는 황량하고 쓸쓸하기 그지없다. 암울하게 가라앉은 색
채는 가슴 시리도록 적막하다. 〈황야의 여인〉은 〈별과 시베리아〉라는
별칭을 갖고 있기도 하다. 무하는 러시아 아낙이 피할 도리 없는 쓰디
쓴 운명을 체념하듯 깊은 한숨으로 받아들이는 모습을 그렸다.

무하는 위기에 처한 러시아를 묘사한 〈러시아 복구〉 포스터
로 대중에게 공감을 호소했다. 잔혹한 러시아 내전**
으로 인한 기아의 희생자들을 위해 무하는 무료로
포스터를 디자인했다. 러시아 내전은 기아와 경제
적 파탄을 가져왔다. 볼셰비키들은 자신들의 모든
정적을 숙청했지만 내우외환內憂外患이라고 1920년
4월부터 10월까지 폴란드와도 전쟁을 치렀다.
무하의 〈러시아 복구〉 포스터는 성모와 아기 예수를
그린 이콘과 상당히 흡사하면서도 아르누보 스타일

* 성당 내 신도들이 드나드는 곳과
성당의 가장 신성한 장소로
여겨지는 성소(聖所)를 분리하는
경계벽. 여기에는 이콘이 걸려 있다.

** 10월 혁명 이후 볼셰비키가
오늘날의 상트페테르부르크를
장악하자 볼셰비키 적군(赤軍)과
이에 대항하는 반볼셰비키 연합군
백군(白軍)이 1917-1922년에 벌인
전투

이 엿보인다. 수척한 얼굴의 여인은 인간에 대한 모성과 러시아를 상징하며, 그녀의 검은 모자와 검은 옷은 죽어간 이들에 대한 애도를 의미한다. 무하는 보다 많은 사람들의 이해를 돕기 위해 포스터 하단에 라틴어로 '러시아 복구Russia Restituenda'를 썼다. 포스터 상단의 화살을 맞은 비둘기는 상처입고 고통 받는 러시아 사람들을 의미하고, 하단의 심장 모양은 이들에 대한 온정의 손길을 모으자는 무하의 메시지이다.

대작의 탄생 이면에는 인문학적 고찰이 깊이 배어 있었다. 〈슬라브 서사시〉의 정확한 묘사를 위해 무하는 산더미 같은 책에 둘러싸여 이론적으로도 철저하게 준비했다. 그는 세부적인 역사학 연구를 거쳤고 구체적인 사건들, 복식, 헤어스타일, 종교적 타당성 등에 대해 당시의 권위 있는 역사가와 민속학자의 자문을 구했다. 게다가

겨울밤
판지에 유채, 60×73 cm, 1920년, 개인 소장

황야의 여인
캔버스에 유채, 299.5×201.5cm, 1923년, 무하재단

무하의 열정은 한 번의 긴 여정으로만 그친 것도 아니었다. 천리길 만리길도 마다하지 않았던 집념의 예술가 무하는 1924년에 다시 발칸의 몇 곳으로 답사 여행을 떠났다. 그곳의 수도원들을 방문해 〈슬라브 서사시〉에 활용할 사진들과 스케치를 준비했다. 무하는 그리스 북부 테살로니키Thessaloniki 동남쪽 에게 해의 반도 끝자락에 위치한 아토스Athos 산에 있는 수도원까지 찾아가 그곳의 수도사들과 함께 정교 예배의식에 참석하기도 했다.

여정 중에 무하는 크로아티아의 해안 도시 두브로브니크와 발칸 반도 남부 몬테네그로에까지 찾아들어 간다. 무하가 당도하자마자 몬테네그로 왕 니콜라 1세가 즉각 그를 왕궁으로 초대해 연회를 베풀고, 소장하고 있던 무하의 파리 시절 작품 〈주기도문〉에 직접 사인을 받고 기뻐했다는 일화는 슬라브 민족에 있어 무하의 위상과 인기를 실감하게 한다.

이 긴 여정 중 무하는 슬라브 여성들을 자신의 페르소나로 하는 시리즈까지 탄생시켰다. 무하의 작품 속 그녀들은 슬라브적 분위기와 신비함을 넘어 때로는 주술적인 느낌까지 지닌다. 1920년 무하가 〈슬라브 서사시〉 연작 일부를 포함하는 작품전을 목적으로 미국 시카고를 다시 방문했을 때, 그에게는 다른 계획도 있었다. 그림 액자숍이자 갤러리인 뉴콤 맥클린에서 무하는 슬라브 여성들을 테마로 한 자신의 신작들도 판매하고 싶었다. 이 작품들은 〈슬라브 서사시〉 연작을 그리는 과정에서 나온 영감의 아름다운 부산물들이었다.

작품 〈사과를 든 크로아티아 여자〉는 아드리아 해처럼 온화하고 따스한 색채가 특징이다. 무하는 발칸 지방을 여행하며 그곳 사람들의 풍속뿐만 아니라 복식도 꼼꼼히 기록하고 사진으로 남겼다. 순박해 보이는 처자는 장터에 나온 듯 사과 바구니를 들고 붉은색, 녹

러시아 복구
채색석판화, 79.7×45.7cm, 1922년, 무하재단

사과를 든 크로아티아 여자
캔버스에 유채, 76.4×67cm, 1920년, 무하재단

머리를 길게 늘어뜨린 소녀와 튤립
캔버스에 유채, 76.8×66.9cm, 1920년, 무하재단

운명
캔버스에 유채, 51,5×53.5cm, 1920년, 무하재단

색, 푸른색의 고운 자수가 새겨진 크로아티아 전통 의상을 입고 있다. 〈머리를 길게 늘어뜨린 소녀와 튤립〉에서는 고풍스러운 벽난로 앞에 앉아 있는 젊은 처자가 입고 있는 원피스 단에서 크로아티아 민속의상에 자주 등장하는 자수 문양을 볼 수 있다. 그림 하단의 꽃은 한두 송이로도 강한 시각적 효과를 주며 여성성을 극대화시킨다. 파스텔톤의 감미로운 색채들이 차가운 밤을 누르고 피어나는 온기 속의 평온함을 전해 준다.

　　작품 〈운명〉에서 촛불이 밝혀진 작은 유리장식을 왼손에 든 처자는 운명이 이끄는 길에 빛을 밝혀 주고 있다. 무하는 몹시 어려운 순간에도 운명의 힘에 대한 오랜 믿음을 갖고 있었다. 〈슬라브 서사시〉 작업을 통해 삶에 의미를 부여하는 것이 그 자신의 참 소명이 맞다면, 온 세상이 그가 가는 길에 걸림돌을 놓는다 할지라도 그것은 끝내 이뤄질 터였다. 운명이 그를 돕지 않는다면 그는 잘못된 선택을 한 것이고, 더 위대한 힘이 그를 위한 다른 구상을 갖고 있을 것이었다. 러시아에서 발칸에 이르는 긴 여정에서 무하는 여러 가지 깨달음과 작품의 소재를 얻었다. 이 여정의 흔적들을 빼곡히 담은 자료들은 슬라브 역사와 인물들을 재조명하는 블록버스터급의 회화 〈슬라브 서사시〉 연작으로 탄생한다. 〈슬라브 서사시〉를 형상화하기 위해 떠났던 무하의 긴 여정은 과거를 되돌아 본 감동적인 꿈이요 조국과 슬라브 민족의 미래를 위한 행보였다.

'장엄한 놀이'에 부쳐

〈슬라브 서사시〉는 호모 루덴스였던 알폰스 무하가 일생을 바친 '장엄한 놀이'로, 인문학과 인간의 존재적 근원에 대한 경의를 시각예술로 구현한 걸작이다. 무하는 〈슬라브 서사시〉 창작을 즐기며 거의 20년간 열정을 쏟아부었다. 〈슬라브 서사시〉의 스펙터클한 장면들은 고대부터 20세기에 이르기까지 슬라브 민족의 역사를 훑으며 시간을 거슬러 가는 기나긴 여행으로 우리를 이끈다. 그는 스무 점에 달하는 이 연작의 절반을 체코 민족의 역사에 헌정했고, 슬라브 민족의 화합과 평화를 그리는 심포니를 화폭에 연주해 갔다. 무하는 1919년에 프라하에서 〈슬라브 서사시〉 중 우선 완성된 열한 점을 전시한다. 그는 이 연작을 1928년에 완성하였고, 후원자 크레인과 뜻을 모아 전 작품을 프라하 시를 통해 체코 민족에 기증했다.

　　　무하는 영구 귀국한 1910년 콜로레도 만스펠트 백작으로부터 사용 허락을 받아 즈비로흐 성에 마련한 아틀리에에서 〈슬라브 서사시〉 연작을 창작했다. 주재료는 템페라였고, 세부 묘사는 유화로 처리했다. 유화 이전부터 화가들이 사용했던 템페라는 계란노른자와 안료를 배합한 불투명 물감으로 원래 무광택이지만 빨리 마르는 장점이 있고, 유화는 더디게 마르지만 부드럽고 광택이 나면서도 자연스러운 발색이 특징이다. 무하는 먼저 여러 모델들이 드라마틱한 포즈

를 취하도록 연출했다. 이렇게 사진을 찍어 인화한 뒤 비례를 파악할 수 있는 그리드를 그어 회화에 묘사할 인물들을 대형 캔버스의 비율에 맞게 확대시켰다.

〈슬라브 서사시〉전 작품이 완성되던 1928년, 체코슬로바키아 건국 10주년을 기념하며 마침내 프라하에서 전시회가 개최되었다. 전시회 오프닝에는 체코슬로바키아 사회지도층 인사들뿐만 아니라 해외 인사들도 참석했다. 유럽의 언론들도 관심을 가졌던 이 전시회는 10월 말에 끝날 예정이었지만, 전시 기간은 절찬리에 연장되었다. 프랑스어로 발행되는 스위스 일간지 《가제트 드 로잔Gazette de Lausanne》125호는 〈슬라브 서사시〉에 대한 열광적인 에세이를 게재했다. 이 에세이는 〈슬라브 서사시〉를 "눈으로 보기에 황홀한 작품이라고 생각하기보다는 우리가 알고 있는 영혼과 이성을 그려 낸 가장 아름다운 장관壯觀"이라 묘사했다. 체코슬로바키아 일간지 《나로드니 리스티Národní listy》10월 21일자 기사는 호평과 혹평 사이를 넘나든다. "〈슬라브 서사시〉의 개념이 지닌 이상적 고귀함과 위대함, 양식 있는 화가의 탁월한 능력을 생각하자면, 이 작품을 위해 20년을 헌신한 것을 생각하자면, 이 작품에 경의를 표하지 않을 수 없다. 행여 이 작품이 실수투성이 폐허이고 자신의 본질을 이해하지 못한 채 시도되었으며 자신의 힘에 대한 과대평가였다 할지라도 이는 영광의 폐허다"라고 쓰고 있다.

하지만 대중은 슬라브 민족과 체코 민족이 지나온 길과 그 정체성을 〈슬라브 서사시〉라는 대작으로 승화시킨 무하에게 무한한 존경을 보냈

즈비로흐 성에서 모델로 포즈를 취한 야로슬라바, 1925-1926년

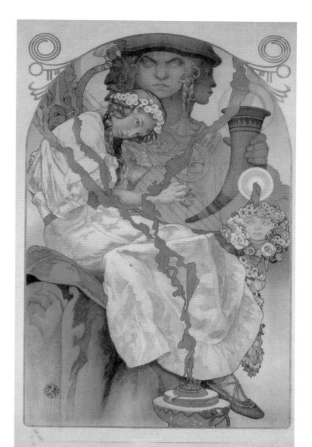

1930년 브르노에서의 슬라브
서사시 전시회 포스터, 1928년

다. 그는 〈슬라브 서사시〉를 통해 대중에게 뜻깊은 메시지를 전한다. 자신의 존재 의미에 대해 사람들이 갖는 근본적 욕망을 채워 주는 힘이 무하에게는 있었다. 무하는 〈슬라브 서사시〉를 통해 "당신이 주인공이다"라는 말을 전하고 있었던 것이다. 대중 한 사람 한 사람에게 〈슬라브 서사시〉란 내가 알아보는 예술이 아닌 나의 진가를 알아봐 주는 예술이었다. '체코 민족과 슬라브 민족의 옛이야기와 미래의 비전'이라는 스토리텔링을 담은 초대형 캔버스 앞에서 사람들은 민족 역사의 씨줄과 날줄을 함께 자아 가며 살아온 자신의 인생을 되돌아보거나 자신의 미래를 그려 보도록 격려하는 동기 부여를 경험했다. 애국심의 발로인 〈슬라브 서사시〉는 당시 미술계의 유행을 완전히 비껴갔지만, 같은 전설과 신화를 듣고 자라며 같은 역사를 겪어 온 민족의 마음을 한데 모으는 응집력을 발휘했다.

　　무하가 〈슬라브 서사시〉 중 먼저 완성된 작품들을 1920년대 초 미국에서 전시했을 때는 센세이션을 일으키며 60만 명 이상이 관람했고, 미국 평단도 찬사를 아끼지 않았다. 물론 〈슬라브 서사시〉에 대한 반응이 호평일색이었던 것은 아니다. 체코슬로바키아의 전위적 예술가들은 오히려 이 작품을 시대에 역행하는 예술적 퇴보라며 힐난했다. 더욱이 전 작품이 완성되고 전시된 이후 〈슬라브 서사시〉의 미래는 생각지도 못한 방향으로 흘러간다.

　　품위 있는 곳에 소장되고 공개적으로 전시된다는 조건으로 기증된 〈슬라브 서사시〉의 소유권은 1928년부터 프라하 시에 있었지만, 당시 프라하 시 측은 관람자를 압도하는 가로세로 8미터와 6미터가 넘는 크기의 캔버스들을 상설전시할 마땅한 소장처를 찾지 못했고 태도마저 미온적이었다. 무하는 〈슬라브 서사시〉를 프라하 시에 기증한 이후 작품들이 제대로 관리되지 못하는 것을 통탄했다.

사실 〈슬라브 서사시〉는 제작 이전과 완성 이후에도 운명의 굴곡을 겪는다. 무하는 〈슬라브 서사시〉를 제작하기 위해 벨기에 브뤼셀의 돛 캔버스 공장에서 생산된 대형 캔버스를 수입해 들여왔다. 원래는 모든 작품들이 동일한 사이즈의 캔버스에 그려져야 했지만, 제1차 세계대전 발발 이후 캔버스 공급에 차질이 생기는 통에 몇 작품은 더 작은 사이즈의 캔버스에 그려졌다. 제2차 세계대전 중에는 프라하 모처의 두 곳에 은밀히 보관되어 나치 점령기는 무사히 넘겼지만 손상까지 막을 수는 없었다.

전쟁이 끝나고 체코슬로바키아 공산정부는 이 작품들을 어떻게 해야 할지 난감해했다. 그러던 중에 무하의 고향 이반치체에서 10킬로미터 정도 떨어져 있는 도시 모라프스키 크루믈로프Moravský Krumlov의 〈슬라브 서사시〉 애호가들이 이 사실을 알게 되었고, 당시 이 지역의 문화 고문이 앞장서서 모라프스키 크루믈로프 성에 소장 공간을 제공했다. 관리 소홀로 손상된 캔버스들은 여러 애호가들의 노력과 지역 관청의 지원 덕택에 점차 복원되었다.

1963년부터 〈슬라브 서사시〉 전 작품은 모라프스키 크루믈로프 성에 상설전시되었다. 원래 관리인 권한을 지닌 프라하 시립미술관이 프라하에서 소장처를 찾지 못해 이곳에 작품들을 대여해 준 형식이 된 것이다. 그러나 무하재단 측은 〈슬라브 서사시〉 상설전시관이 프라하에 마련되어야 한다는 원래의 기증 조건 이행을 중요시했다. 프라하 시는 〈슬라브 서사시〉를 프라하로 일단 옮겨 오기는 하되 상설전시관을 건립하거나 마련하는 것은 현실적으로 어려우니 우선 대형 공간을 물색해 전시하겠다는 입장이었고, 모라프스키 크루믈로프 측은 관광객을 끌어들이는 매력적인 예술 작품이요 지역 주민들이 자신의 일부로까지 생각하는 〈슬라브 서사시〉를 프라하로 다시

보내지 않겠다는 입장이었다. 〈슬라브 서사시〉에는 이렇게 무하재단, 프라하 시, 모라프스키 크루믈로프 시의 입장이 서로 얽혀서 전시 공간과 소유권 문제가 미해결 상태인 채로 오랫동안 난항을 겪었다.

하지만 2010년에 〈슬라브 서사시〉는 프라하 시의 동산문화재動産文化財로 지정되었고, 2012년에 프라하로 되돌아왔다. 연작이 완성된 후 84년 만이었다. 현재 이 작품들은 프라하의 박람회장 벨레트르주니 팔라쯔Veletržní palác에 전시되어 있다. 이곳은 1928년에 건립되자마자 〈슬라브 서사시〉 전 작품이 처음 전시된 장소기도 하다.*

슬라브 서사시의 창작자로서 무하는 다음과 같이 말한다. "그림은 적극적으로 영향력을 발휘한다. 열린 마음의 창을 통해 무심코 영혼에 스며든다. 이를 자신의 의지에 따라 어떻게 할지는 주목하는 사람에게 달려 있다. 그림을 지나칠 수도 있고, 자신의 의식 속으로 받아들이지 않을 수도 있다. 또 작품의 외형에 매료되어 그 앞에 멈춰 서서 내용과 의미를 살펴보고 결국은 그 속에서 아름다움이나 진실 같은 핵심을 발견한다. 그림은 핵심을 전달하기 위해 표현된다. 이제 완성된 이 작업을 내 자신의 소명으로 여긴다……. 내 작품의 목적은 가교架橋를 놓는 것이다. 인류 모두가 가까워지고 이로써 쉽사리 서로를 점점 더 잘 알아 가게 된다는 희망이 우리 모두를 격려해 주기 때문이다. 이러한 인식에 도달하는 것이 나의 미약한 힘으로 이루어진다면, 적어도 우리에게, 우리 슬라브 민족에게 이렇게 된다면 나는 행복할 것이다."

이제 슬라브 민족과 함께 그들의 역사 속으로 머나먼 여정을 떠나 보자.

* 〈슬라브 서사시〉는 공식적으로는 2012년 5월부터 2013년 9월 30일까지 전시될 예정이다. 그러나 2012년을 기점으로 향후 최소 5년 정도 프라하에 전시될 전망이다.

슬라브 서사시 1
'우리'가 존재한다, 역사가 시작된다

1

슬라브족은 농경민족으로 3-6세기에 거쳐 키예프의 드네프르 강-다뉴브 강 유역까지 진출했고, 6세기 전반부터는 발칸의 영토를 차지해 갔다. 로마 역사가들은 이때부터 이들을 언급했다. 당시 슬라브족을 지속적으로 위협한 것은 북방의 유목민들이었다. 이슬람 역사 속의 투르크 인들은 카스피 해와 몽골 사막 사이에 있는 현재 '투란' 지역에서 기원했다. 투란Turan은 페르시아 신화 속 영웅적인 왕자 '투르Tur의 나라'를 뜻하며, 원래는 북방 유목민을 통칭하는 말이었다. 이들은 정복전쟁을 통해 11세기에 오늘날 터키의 아나톨리아에 이르렀고, 1299년부터 오스만투르크제국이 거대한 영토를 통치했다. 현재의 슬라브 국가들인 보스니아-헤르체고비나와 러시아를 비롯해, 헝가리·이란·사우디아라비아·이집트 등을 포함한 여러 국가가 이들에게 복속되었다. 이 거대한 제국은 1922년 터키 공화정 이전까지 이어진다.

　　　　한편 발트 해 고틀란드 섬에서 기원한 고트족은 동부 게르만족의 일파이다. 중앙아시아의 스텝지대에 거주했던 투르크계 유목민족인 훈족이 서쪽으로 진격해 들어옴에 따라 그 지역에서 축출된 고트족은 다뉴브 강을 건너 서쪽으로 이동해 유럽으로 유입되며 흑해 북쪽 해안에 정착해 4-5세기경에 남슬라브 지역을 침입한다.

본향의 슬라브인들

'투르크 채찍과 고트식 검'은 슬라브족들의 평화로운 마을을 무력으로 헤집는 이방의 침입자를 상징한다. 별이 총총한 검푸른 밤에 유목민 집단이 약탈한 고대 슬라브 마을이 불타고 있다. 유목민들은 나이 들고 힘없는 마을 주민들에게 무력을 행사하며 이들을 한꺼번에 몰아내고 있고, 젊은 사람들을 흑해 북쪽의 항구 오데사 Odessa에서는 노예 시장으로 데려가려고 옷을 벗기고 있다. 가까스로 목숨을 건진 남녀 한 쌍이 앞에서 웅크리고 있다. 이 잔혹한 밤에 유일하게 붙잡히지 않고 목숨을 건졌지만 그들의 눈동자 속에는 공포와 전율이 가득하다. 두 사람을 땅에 바짝 엎드리게 만든 두려움 속으로 증오와 복수심 그리고 평온히 살고픈 바람이 뒤섞여 스며들고 있다. 이들의 간절함은 침략으로 고통 받는 종족에게 부디 자비를 베풀어 주도록 신에게 도움을 청하는 고대 민간신앙 속 사제의 모습으로 나타난다. 사제의 오른팔을 부축하고 있는 붉은 옷의 전사는 전쟁을 상징하며, 나뭇잎관을 머리에 쓰고 흰옷을 입은 처자는 평화를 상징한다.

2

발트 해 연안에서 고대 슬라브 신화를 만나 보자. 7세기경부터 이곳에 슬라브 종족의 일부가 터전을 잡고 수 세기를 보낸다. 오늘날 독일 동북부 발트 해에 있는 루야나 섬Rujána, 독일어로는 뤼겐(Rügen)의 슬라브 정착민들인 루얀족에게 숭배를 받았던 신이 '스반토빗'이다. 루얀족이 가졌던 정치적 영향력 덕분에 스반토빗은 주변의 종족들에게도 최고 신으로 숭배를 받았다. 루야나 섬의 스반토빗 숭배자들은 기마병

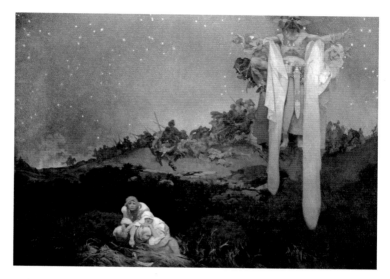

본향(本鄕)의 슬라브인들: 투르크 채찍과 고트식 검 사이에서
캔버스에 템페라, 610×810cm, 1911년, 체코 프라하

을 보유하고 있었고, 세금과 조공으로 풍요를 누렸다. 이곳에서 가을
마다 제전이 벌어지면 당시 보헤미아, 발칸 그리고 비잔티움 등에서
특사들이 왔다.

스반토빗은 농경의 신과 전쟁의 신이 결합된 존재이다. 사제
는 신이 오른손에 들고 있는 포도주가 채워진 뿔 모양의 잔을 들여다
보고 수확물의 풍작과 흉작을 점쳤다. 풍성한 수확을 기념하는 제례
식은 꿀을 바른 거대한 파이를 만들어 치러졌는데, 파이는 사제의 모
습을 가리고도 남는 크기였다고 한다. 한편 전쟁 후 거둬들인 전리품
들 가운데는 대검, 안장, 고삐 외에도 사제와 밤에 원정을 나간다고
전해지는 스반토빗 신만이 탈 수 있는 신성한 백마가 있었다. 백마와

전쟁의 신에 얽힌 미스터리로, 이 백마는 밤새도록 마구간에 묶여 있음에도 불구하고 아침이면 땀과 진흙투성이였다는 이야기가 전해져 온다. 스반토빗 사제는 루야나의 통치자보다 더 막강한 권한을 갖고 있었다. 포로로 갇힌 많은 그리스도교인 가운데 일 년에 한 번씩 제비를 통해 뽑힌 한 명이 스반토빗 신전에 희생제물로 바쳐졌다고 한다.

12세기 초에 덴마크 왕 발데마르 1세가 스반토빗 신전이 있던 루야나 성을 정복했고, 이로써 발트 해 연안의 슬라브인들 속에 마지막까지 남았던 조직적인 이교도적 숭배도 사라졌다. 루야나 섬이 외세에 정복되기 직전 스반토빗 신 숭배는 절정에 이르렀었다. 당시 루야나 섬은 슬라브적 이교의 중심지였으며, 그 이전 시기의 스반토빗 숭배에 대한 기록은 남아 있지 않다. 신전은 약탈당했고 스반토빗 신을 형상화한 나무 조각상은 여기저기 떠돌며 슬라브인들의 눈앞에서 모욕을 당하다 산산조각 난 채로 소각되었다. 이곳 사람들은 그리스도교화 되었다. 원래 스반토빗 신전은 내부가 휘장으로 분리된 목조건물이었고 스반토빗 조각상은 머리가 넷이었는데, 머리가 여럿인 것은 신권神權이 그만큼 배가됨을 표현한다.

루야나 섬의 스반토빗 제전

그림 오른쪽의 신전에서 특사들과 화관을 쓴 대사제가 나오고 있다. 제물로 바쳐질 힘의 상징인 황소를 몰고 가는 모습도 보인다. 그림 중앙 상단에는 슬라브의 마지막 전사가 숨이 다해 가며 신성한 백마 위에서 스반토빗 신의 가슴에 머리를 기댄 채 앉아 있다. 오른쪽 상단에는 게르만 민족을 상징하는 떡갈나무가 있지만, 스반토빗 신의 손에는 심장 모양의 잎이 달린 보리수나무 가지가 새롭게 자라나고 있다. 보리수나무는 슬라브 민족을 상징한다. 해변에 면

한 가파른 벼랑 밑에서 햇볕이 내리쬐는 오후에 모든 사람들이 흥에 겨워 노래하며 춤추고 있다. 그림 중앙 아랫부분에 아이를 안고 정면을 응시하고 있는 여인의 표정은 그녀의 종족에게 얼마나 애달픈 미래가 닥쳐올지 예감하고 있는 듯 음울해 보인다. 무하가 오늘날 독일 영토에 속하는 루야나 섬에서의 스반토빗 숭배를 작품으로 그려 낸 것은 슬라브족이 누렸던 과거의 영광과 초민족적인 영향력을 되살리고자 하는 자긍심의 발현이다.

3

863년에 그리스의 솔룬Soluň, 즉 테살로니키에서 학자인 콘스탄틴과 메토디우스가 대모라비아 왕국으로 그리스도교 선교를 위해 찾아온다. 이들이 태어난 그리스 북부의 테살로니키는 그리스인들과 슬라브인들이 이웃해 사는 곳이라서 이 지역 아이들은 두 언어를 구사했다. 대모라비아 왕국에 도래하기 전부터 슬라브어에 대한 해박한 지식을 가지고 있었던 점에서 이들의 어머니가 슬라브계였던 것으로도 짐작되고 있다. 이들은 대모라비아 왕국의 백성을 위해 그리스어 소문자를 토대로 글라골 문자Glagolitic Alphabet를 창제했다. 이 문자를 사용하여 성서를 읽을 수 있도록 번역했기 때문에, 고대 교회 슬라브어Old Church Slavic로 불리기도 한다.*

그런데 콘스탄틴과 메토디우스가 대모라비아 왕국에 도래한 계기에는 종교를 표방한 정치적 의도가 다분히 포함되어 있었다. 대모라비아 왕국과 이웃한 동프랑크 왕국이 불가리아와 연합하자 대모라비아의 로스티슬라프 왕에게 이는 잠재적인 위험으로 다가왔다.

* 대모라비아 왕국이 스러진 이후 서유럽의 그리스도교가 오늘날의 체코 영토 내에서 확산되어 가며 라틴어의 지위가 더욱 공고해졌다. 현대 체코어는 몇몇 발음 구별부호(Diacritical Marks)가 추가되어 있는 라틴 문자를 사용한다.

로스티슬라프 왕은 이를 견제할 필요가 있었다. 그는 원래 동프랑크의 관리·감독하에 있던 라틴어 성직자를 추방한 뒤 이들을 대체할 사람들을 물색한다. 그는 비잔틴제국 황제 미할 3세에게 주교와 학자를 보내 달라는 서한을 보냈고, 미할 3세는 이에 부분적으로 응했다. 주교를 보내기 전 미할 3세는 우선 대모라비아 왕국의 그리스도교 상황을 확인하고 싶어 했다. 이리하여 대모라비아 왕국에 학자 콘스탄틴과 메토디우스가 당도한다. 콘스탄틴은 메토디우스의 도움으로 모라비아에 당도하기 전에 〈요한 계시록〉을 제외한 신약성서 거의 전체와 예배에 관련된 구약성서 일부를 번역했다.

교황 미쿨라슈 1세가 이 선교사들을 초청해 함께 로마에 머물 때 콘스탄틴은 병에 걸렸고, 세상을 떠나기 두 달 전에 그리스 수도원으로 들어가 치릴Cyril, 러시아어로는 키릴(Кирилл)이라는 이름을 얻게 되었다. 대주교가 된 메토디우스는 다른 지역에서 선교 활동을 펼친 후 다시 모라비아로 돌아와 이곳에서 삶을 마감했다. 메토디우스는 자신이 대모라비아 왕국에서 양성한 제자들과 함께 콘스탄틴이 하던 문헌 작업을 이어 갔다. 대모라비아 왕국에 번역학교를 설립한 이들의 작업은 대단히 높은 수준에 이르러 후에는 발칸 슬라브인들의 문헌작품 탄생에까지 영향을 미친다. 슬라브인들에게 콘스탄틴과 메토디우스 형제는 문자로 피어난 숭고한 불꽃이었다.

대모라비아 왕국에서의 슬라브 예배의식 도입
이 그림은 대모라비아 왕국의 수도 벨리그라트를 배경으로, 모국어 예배의 시작을 기리는 작품이다. 궁정 안마당의 높은 자리에 측근들로 에워싸인 스바토플룩Svatopluk, ?-894 왕이 앉아 있고, 그 앞에 주교와 귀족들이 있다. 스바토플룩은 로스티슬라프 왕의 아들이다.

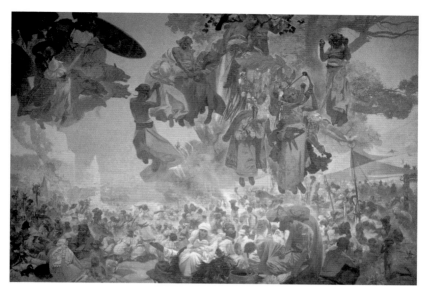

루야나 섬의 스반토빗 제전: 신들이 전쟁을 하면 예술에 구원이 있나니
캔버스에 템페라, 610×810cm, 1912년, 체코 프라하

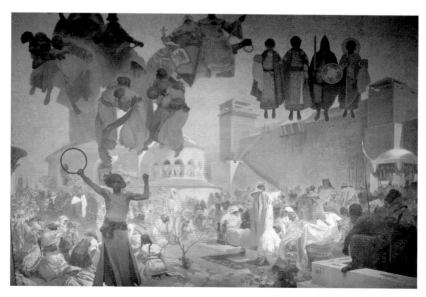

대모라비아 왕국에서의 슬라브 예배의식 도입: 모국어로 신을 찬양하라
캔버스에 템페라, 610×810cm, 1912년, 체코 프라하

부사제는 교황이 메토디우스를 대주교로 임명하고 슬라브어 미사 집전을 허용하는 교서Industriae Tuae, '그대의 열망'이라는 뜻를 읽고 있다. 상단의 가장 왼편에 있는 사람들은 프랑크족에 의해 그리스도교가 의무적으로 확산됨을 상징한다. 그 아래 모자가 달린 흰 옷을 입고 머리 주변에 후광을 두른 사람은 형 메토디우스보다 먼저 세상을 떠나 천상에서 대모라비아 왕국을 수호하는 치릴콘스탄틴이다. 원형 건물인 로툰다 맞은 편에 있는 제자 행렬의 선두에는 메토디우스 가 존경의 표시로 무릎을 꿇고 두 팔을 부축하는 부사제들을 양 옆에 두고 서 있다. 공중에 비잔틴 미술의 이콘처럼 묘사된 네 사람은 9세기 중엽에 그리스도교를 수용한 제1차 불가리아제국681-1018의 보리스 1세 부부와 9세기에 키예프 러시아를 세운 이고르 1세 왕 부부이다. 작은 배 위에 앉아 있는 것처럼 보이는 중앙 상단의 두 인물은 988년 키예프 공국에 그리스도교를 받아들인 성 블라지미르의 아들 글렙과 보리스로, 이들은 선원들의 수호신이자 상인들의 보호자로서 슬라브 민족 사이에 그리스도교가 닻을 내리게 됨을 상징한다. 앞에서 오른손에 원을 들고 왼 주먹은 불끈 쥐고 서 있는 젊은이는 슬라브 민족이 바라 마지않는 힘과 화합의 상징이다.

4

무하의 고향 이반치체에 있는 교회 신도위원회에는 인쇄소가 마련되어 합스부르크 왕가의 지배하에서도 꿋꿋하게 모국어인 체코어 성서를 인쇄하였다. 형제파 교단Jednota Bratrská의 가장 유명한 학교 중 하나가 바로 이반치체에 있는 귀족학교로, 여러 인재와 형제파 교단의 주교들을 배출했다.

형제파 교단이란 보헤미아 왕국에서 활동하던 프로테스탄트 교파의 하나이다. 이들은 15세기 종교개혁가 얀 후스Jan Hus, 1370-1415의 영향을 받아 형성되었다. 박해에도 의연히 견디며 신약성서를 바탕으로 초교파적으로 교회의 존립을 지켜 나가고, 사도시대의 소박함을 실천하기 위해 노력한 종교단체이다. 이들에게는 수난사가 있다. 1620년 가톨릭의 신성로마황제군과 프로테스탄트를 지지하는 보헤미아 왕국의 귀족·용병군과의 대립이 첨예화되어 프라하 외곽에 있는 빌라 호라Bílá hora, 백산(白山)에서 전투가 벌어진다. 그러나 정오 무렵 시작된 전투는 한 시간도 안 걸려 보헤미아 귀족들의 패배로 끝난다. 이 여파로 많은 형제파 교단 신도가 자신의 신앙을 지키려고 정든 고향을 떠나 외국에서 도피처를 찾게 된다.

이반치체에 있는 형제파 교단 학교

이 작품에서 무하는 도시 성곽과 성당 탑이 있는 자신의 고향 이반치체를 유럽 종교사의 한 장으로 묘사한다. 이 그림은 형제파 교단 학교의 야외수업에 학교의 설립자가 방문한 장면을 묘사한 것이다. 그는 오른쪽 차양 밑에 앉아 새로운 성서 인쇄본을 훑어보고 있다. 왼쪽에는 재미있게도 젊은 시절 무하의 얼굴을 쏙 빼닮은 청년이 앞 못 보는 사람에게 성서를 읽어 주고 있다. 해가 비치는 가을의 정경은 중세 가톨릭의 부패에 저항하고 종교개혁을 부르짖던 '후스주의 전쟁1419-1434'이라는 격동의 세월 이후에 도래한 신앙적 결실의 시간이다. 교회 탑 주변을 선회하고 있는 새 떼는 앞으로도 기나긴 여정이 형제파 신도들에게 남겨져 있음을 상징한다.

이 그림은 남모라비아의 크랄리체 지역에서 인쇄되기 시작했던 크랄리체 성서Bible Kralická와 관련이 있다. 크랄리체 성서는 본디 히브리어나 그리스어로 쓰인 성서를 형제파 교단의 번역가들과 신학자들이 체코어로 옮겨 인쇄한 것이다. 이 성서는 라틴어 중역이 아닌 히브리어나 그리스어 본에서 체코어로 직접 번역된 최초의 성서라는 데 큰 의미가 있다. 체코 종교사에 있어 크랄리체 성서와 형제파 교단은 서로 떼어 놓을 수 없는 상징이다.

5

1566년에 투르크인들은 대규모의 군사를 이끌고 헝가리 왕국으로 침입해 들어왔고, 같은 해 8월 초 시게트Siget, 헝가리어로 시게트바르(Sziget-vár)요새를 포위했다. 헝가리와 크로아티아의 군사령관을 겸했던 미쿨라슈 즈린스키Mikuláš Šubič Zrinský, 1508-1566와 그의 병사들은 혼신의 힘을 다해 끈질기게 도시와 고성을 방어했다. 즈린스키 측의 전력은 열세였지만 아군의 어마어마한 용기와 적군의 막대한 손실 덕에 투르크 병사들이 서쪽으로 더 진격하는 것이 몇 해는 늦춰졌다.

즈린스키는 이미 몇몇 전투에서 투르크 병사들을 무찔러 혁혁한 공을 세웠고, 1564년에는 보헤미아 로좀베르크 출신의 에바와 백년가약을 맺어 체코 민족과도 인연이 닿아 있었다. 시게트 성 요새가 온통 불길에 휩싸인 순간 즈린스키는 성문을 열고 생존 병사들과 함께 나가 죽음이 기다리는 적진을 향하여 돌진해 장렬히 전사한다. 이로써 그는 헝가리와 크로아티아의 민족적 영웅이 되었다.

이반치체에 있는 형제파 교단 학교: 크랄리쩨 성서의 요람-신은 우리에게 언어라는 선물을 주셨다
캔버스에 템페라, 610×810cm, 1914년, 체코 프라하

미쿨라슈 즈린스키가 투르크 병사들에 항전한 시게트 요새 방어: 그리스도교 나라의 방패
캔버스에 템페라, 610×810cm, 1914년, 체코 프라하

미쿨라슈 즈린스키가 투르크 병사들에 항전한 시게트 요새 방어

그림은 투르크 병사들이 이미 함락시킨 도시 시게트 요새 방어의 마지막 순간을 묘사하고 있다. 즈린스키는 잔존한 병사들에게 열화와 같은 고함을 쏟아내며 사기를 돋운다. 병사들이 최후의 반격을 준비하고 있는 성은 이미 불길에 휩싸여 있다. 사력을 다하고 있는 병사들은 조금이나마 수월하게 움직이도록 모든 무거운 장비들은 아예 내려놓았다. 성문 건너편 연기 자욱한 탑 안에 있는 대포는 파죽지세의 투르크 병사들을 지옥의 화력으로 맞이한다. 적군에게 이 도시를 결코 내어 줄 수 없기에 병사들은 죽음을 불사하며 방어하고 있고, 부녀자들까지 전투에 뛰어든 가운데 즈린스키의 아내가 불 붙인 송진 주머니를 화약고로 힘껏 던져 넣는다. 다른 여자들도 사다리를 타고 올라와 그녀에게 합세한다. 포로로 잡혀 노예가 되느니 차라리 죽음을 택하겠다는 비장한 각오로 항전한다. 남녀를 불문하고 신앙과 영토 수호에 목숨을 바친 슬라브 민족의 기백을 되새긴 장면이다. 요새 폭발을 표현하며 그림을 세로로 나누고 있는 검은 연기 기둥은 자유를 향한 불굴의 의지를 지닌 인간 생명이 치르는 고귀한 희생을 상징한다.

6

1861년 러시아 농노해방

이 작품에는 또 다른 운명의 굴레를 쓴 이들을 향한 무하의 애잔한 휴머니즘이 표현되어 있다. 이 그림은 모스크바 붉은 광장에 있는 성 바실리 사원 앞 2월의 싸늘한 오전을 포착해 그린 것이다. 크렘린 궁의 우뚝 솟은 탑과 둥근 연단이 보인다. 이곳에서 러시아 차르

1861년 러시아 농노해방: 자유 속에서 일하는 것이 나라의 근간이다
캔버스에 템페라, 610×810cm, 1914-1915년, 체코 프라하

의 특별 공표인 농노해방을 전달한 후 차르의 관료들과 귀족들이 떠난다. 광장에서는 시골사람과 도시사람이 함께하며 새로이 주어진 자유와 만난다. 그들은 드디어 '자유의 몸'이 되었다. 어떤 이들은 새로운 가능성에 기뻐하고 다른 이들은 이제 어떡해야 할지 모르고 있기도 하다. 자유를 상징하는 오전의 첫 햇살이 성 바실리 사원의 탑들 위에 무겁게 내려앉은 안개를 서서히 뚫고 나온다.

무하는 자신의 메세나이자 친슬라브주의자인 찰스 크레인의 제안으

로 〈1861년 러시아 농노해방〉을 그리게 되었다. 그러나 이 작품을 그리던 당시 러시아에 대한 무하의 생각은 상당히 회의적인 편이었다. 무하의 코멘트도 이를 뒷받침한다. "사람들은 머물며, 협상하고, 깊이 생각하고, 신에게 감사하고, 축복을 내리지만 자신의 새로운 자유를 여전히 이해하지 못하고 있다."

체코의 다른 슬라브주의자들과 마찬가지로 무하 역시 모든 슬라브 민족을 위해 러시아가 주도적인 등불이 될 것이라고 믿고 있었지만, 1913년 그가 러시아를 직접 방문해서 본 상황은 기대했던 것과는 너무나 달랐다. 농노해방은 19세기 러시아 역사에서 매우 획기적인 사건이었지만 또 다른 사회 문제를 낳는다. 러시아 농노해방을 공표한 황제는 알렉산데르 2세Alexander II, 1818-1881로 1855년 황제 자리에 즉위했고, 1861년 2월 19일에 농노해방령을 내렸다. 그는 이미 1857년에 러시아 귀족회의에서 농노제 폐지에 대한 뜻을 밝혔다. 소위 위에서부터 이루어진 개혁이었다. 하지만 소유 재산이 없던 농노들이 경제적 자생력까지 지닌 참된 의미의 사회적 자유를 갖기에 현실은 역부족이었다.

러시아의 지식 계급과 대학생들로 구성된 사회주의혁명운동 세력 나로드니키Narodniki, '인민주의자'라는 뜻는 차르 체제에 반대하며 농민 계몽을 통해 사회변혁을 꾀했다. 하지만 농민들로부터 호응을 얻지는 못했다. 황제 알렉산데르 2세는 나로드니키를 탄압했고, 도시 산업화에 따라 노동자 계급에 주목했던 혁명 세력이 더 힘을 얻어 갔다. 1881년에 나로드니키 과격파 소속원이 던진 폭탄에 황제 알렉산데르 2세는 암살당한다.

농노해방 초기에 농민들은 희망을 가졌지만 막상 그들에겐 경작할 자신의 땅이 한 뙈기도 없었다. 산업화된 도시나 공장에 몰려

들었지만 곧 한계에 봉착했다. 열악하고 고된 노동 환경에 처한 그들
의 신세는 일하는 장소만 변했다 뿐이지 농노 시절과 별반 다르지 않
았다. 해방을 맞은 러시아의 농노들은 새장 밖의 날개 꺾인 새였다.

7

얀 밀리츠Jan Milíč, 1320 혹은 1325-1374는 비천한 신분으로 태어났으나
장성하여 신부 서품을 받고 황제 카렐 4세Karel IV, 1316-1378의 궁정이
있는 프라하 성에 들어간다. 카렐 4세는 1346년에 신성로마제국의
황제로 즉위해 그 이듬해부터 보헤미아 왕국의 통치자를 겸한 현군
이었다. 그의 통치기에 보헤미아 왕국은 문화적으로 그리고 경제적
으로 최고의 전성기를 구가했다. 카렐 4세의 궁정에서 밀리츠는 황실
비서실 부담당관이자 프라하 성에 있는 성 비투스 성당의 참사회의
장이 되었다. 두 직위 모두 명예로웠을 뿐 아니라 수입도 좋았다. 그
러나 밀리츠는 얼마지 않아 세속의 많은 고위관료들과 성직자들이
지나치게 방탕한 생활을 하고 있음을 알게 되었고, 도시민들과 하층
민들 역시 이들의 예사롭지 않은 처신을 눈여겨보게 된다.

　　　이즈음 카렐 4세는 한 명망 높은 설교자를 빈으로부터 프라
하로 초청하여 사람들의 허위와 죄악에 대해 설교하도록 한다. 이 가
르침에서 깨달은 바가 있어 얀 밀리츠는 자신의 직위를 버리고는 자
발적으로 청빈한 생활을 하며 사람들이 회개할 수 있도록 솔선수범
한다. 그는 체코어, 라틴어, 독일어로 교회와 가두에서 설교를 하고
성직자와 나라의 녹을 먹는 관료들의 교만함, 방탕함과 인색함을 통
렬하게 비판했다. 이러한 언행으로 그는 두 번이나 이단으로 손가락
질 받았고 심지어 교황으로부터도 질타를 받았다. 그러나 밀리츠는
1372년에 뜻밖에 큰 성과를 얻게 된다. 많은 매춘부들이 그의 말에

감화를 받아 참회한 것이다. 프라하 구시가지에 매음굴이 있었는데, 밀리츠는 황제에게 간청해 여기에 예배당을 세우고 거리의 여자들에게 수도회가 운영하는 안식처를 마련해 주었다.

크로믄네르지즈 출신의 얀 밀리츠

이 작품은 매음굴의 흔적과 거리에서 구경하는 군중들을 묘사하고 있다. 안식처가 들어서는 공사현장의 발판 앞부분에서 얀 밀리츠가 거리의 여자들에게 설교를 하고 있다. 여자들은 그의 말에 감화를 받아 몸에서 장신구를 떼고 참회한다. 천으로 입을 막고 앉아 있는 여자는 참회와 남모르게 베푸는 선을 상징한다. 이 작품은 공생하는 삶 속에서 고통 받는 타인을 돕는 인간의 미덕을 묘사했다. 〈슬라브 서사시〉 속에서 기린 얀 밀리츠의 명예는 사회적 지위가 아닌 그의 실천적 인간애로부터 왔다.

8

종교개혁가 후스의 죽음 이후 후스주의 신봉자들은 특히 남보헤미아에서 세력을 확장해 갔다. 남보헤미아의 도시 타보르Tábor는 1420년에 후스주의자들의 군사 진영이 된다. 이들은 처음에는 매우 소박하고 비폭력적이었다. 종교개혁가들은 복음의 정신 속에서 사람들이 종교적으로 재탄생하는 것을 통해 지상에 신의 왕국을 실현하고 싶어 했다. 이러는 가운데 가톨릭 교회와 후스주의자들 사이의 갈등은 점차 일촉즉발의 위기로 치닫는다.

크르지슈키에서의 집회

후스주의 전쟁 초기를 모티프로 하는 이 작품이 함축하고 있는 것
은 후스의 영향을 받은 이종배찬주의자*들의 주장이다. 이종배찬
을 지지하던 설교자 바츨라프 코란다Václav Koranda, ?-1453가 후스가
죽은 후 보헤미아 왕국 내 종교개혁가들의 선봉에 섰다. 그림 오른
쪽에 보이는 코란다는 오두막집 위에 임시로 만든 발판을 딛고 서
있다. 실지로 1419년 9월 30일에 북보헤미아의 크르지슈키Křížky
마을에서 열렸던 집회에서 그가 후스주의자들에게 설교했던 장면
이 묘사되어 있다. 그는 후스주의 신앙을 지키려면 무장도 필요하
다는 것을 사람들에게 상기시킨다. 게다가 당시 집회에 모인 사람
들은 이미 무장을 하고 왔다.

그림 속 집회에는 코란다가 서보헤미아의 도시 플젠으로
부터 데리고 온 순례자들이 진을 치고 있다. 도착한 이들은 소나무
아래 있는 긴 탁자 근처에서 영접을 받는다. 후스주의 세력은 가톨
릭에 반기를 든 프로테스탄트의 종교적 상징이 된 성배聖杯로 이들
을 맞이한다. 신도들은 말에게 여물을 먹이거나 빨래를 하거나 음
식을 준비하며 프라하로부터 도래하는 행렬을 구경하고 있다. 삶과
죽음이 교차하는 후스주의 전쟁과 관련하여 하얀 깃발이 걸려 있
는 고목은 죽음을, 소나무와 붉은 깃발은 후스주의자들의 생명력
을 나타낸다. 전체 풍경은 불길한 회색에 잠겨 있고 순례자들을 비
추는 번개 빛은 프라하에서 생겨났던 급박한 상황을 상징한다.

* 성직자만 마실 수 있던 포도주를
평신도도 마실 수 있어야 한다고
주장하는 신도들

한데 프라하에서는 대체 무슨 일이 있었던 것일까?
크르지슈키 집회가 열리기 전 프라하에서는 '창문
밖 투척 사건Defenestration'이 발생했다. 중세와 근대

크로믄네르지즈 출신의 얀 밀리츠: 매음굴을 수도원으로 만들다

캔버스에 템페라, 620×405cm, 1916년, 체코 프라하

크르지슈키에서의 집회: 말의 마법-이종배찬
캔버스에 템페라, 620×405cm, 1916년, 체코 프라하

직전까지 사람을 창문 밖으로 투척하는 잔혹한 사건이 드물지 않았는데, 이는 집단이 개인에게 내리는 징벌이었다. 후스주의 전쟁 초기인 1419년 7월 30일에 창문 밖 투척 사건이 발생했다. 후스주의 성직자의 설교를 들은 후에 군중은 프라하 시청으로 몰려가서 수감된 이종배찬주의자들을 석방하라고 요구하다가 격앙된 나머지 시청으로 진입해 시참사회 소속 의원 몇 사람을 높디높은 창문 밖으로 투척해 버린다. 얀 후스가 평생을 설파했던 진리를 위한 투쟁을 위해서라면 후스주의자들은 전쟁도 불사한다는 투지가 작품 전반에 흐른다.

9

〈비트코프에서의 전투 이후〉 역시 후스주의와 관련을 맺고 있는 작품이다. 후스주의 시대의 역사에 뚜렷한 발자취를 남긴 가장 유명한 사건의 하나는 얀 지슈카Jan Žižka, 1360-1424 장군이 이끄는 병사들과 보헤미아 왕국의 지그문트 황제군 사이에 벌어진 프라하 탈환전이었다.

　　　전 유럽의 기사들로 구성된 대규모의 지그문트 황제군은 프라하를 포위했다. 노련한 지휘관인 지슈카 장군은 프라하 중심부에서 멀지 않은 비트코프Vítkov 언덕의 중요성을 인지하고 후스주의자들의 본거지인 타보르를 일단 떠나서 프라하 비트코프 언덕에 당도했다. 그는 프라하에 있는 후스주의자들에게 지원도 요청해 두었다. 지슈카 장군은 비트코프 언덕에 진용을 갖추긴 했지만 병력이 워낙 미미해서 소규모의 인원만 남겨 둘 수밖에 없었다. 비트코프 언덕 아래에 있는 포르지츠 성문에서 타보르로 통하는 길을 제외하고는 프라하로 향하는 모든 진입로는 황제군이 이미 차단한 상황이었다.

　　　프라하와의 연결 통로를 확보하기 위해 지슈카 장군은 비트

비트코프에서의 전투 이후: 신을 찬양하옵니다
캔버스에 템페라, 405×480cm, 1916년, 체코 프라하

코프 언덕 실개천이 흐르는 곳에 돌담으로 에워싼 임시 막사 같은 오두막 두 채를 짓도록 한다. 이 중요한 장소를 장정 26명, 아낙 2명 그리고 한 처자가 지키고 있었다. 그리고 이 언덕에서 1420년 7월 14일에 후스주의자들과 황제군의 대격전이 벌어진다. 황제군은 맹렬히 공격해 오며 거의 오두막까지 이르렀다. 하지만 이곳을 방어하는 사람들의 영웅적인 저항에 부딪혔다. 한쪽 병력이 너무나 기울었지만 두 진영은 오랫동안 사투를 벌였고, 지슈카 장군도 큰 위험에 처했다. 절

망적인 상황이었다. 이때 비트코프 언덕 아래 포르지츠 성문을 통해 황제군의 후면으로 프라하의 후스주의 지원군들이 밀고 들어왔다. 황제군은 당황하여 혼비백산하더니 가파른 언덕을 따라 밑으로 후퇴하다 막대한 인적 손실을 입었다.

비트코프에서의 전투 이후

이 작품은 지슈카 장군이 혁혁한 승리를 거둔 후에 자신의 병사들과 함께 비트코프에서 내려온 장면을 묘사한 것이다. 야외 제단 옆에 후스주의 성직자가 미사용 빵을 들고 있고 다른 성직자들은 신실한 복종과 감사의 기도를 하며 땅에 엎드려 있다. 승전을 거둔 이들은 함께 신에게 감사기도를 올린다. 제단 뒤에 한 남자가 앉아서 기도하는 이들을 위해 오르간으로 성가를 연주하고 있다. 왼쪽 아래의 젊은 전사는 다리에 난 상처를 동여매고 있고, 강인해 보이는 아낙이 새로운 세대의 상징인 아이에게 젖을 먹이고 있다.

왼쪽 뒤편으로는 햇살이 비치는 포르지츠 성문이 성곽과 함께 보이고, 오른쪽 뒤에는 비트코프 언덕의 윤곽이 드러나 있다. 붉은색 망토를 걸친 지슈카 장군 발 밑에는 전리품들이 놓여 있다. 신의 가호를 받은 전사들이 거둔 이 기적적인 승리에 감격해 지슈카 장군은 큰 고마움을 표한다. 비트코프는 지슈카 장군의 이름을 따서 1877년에 지슈코프Žižkov로 명칭이 바뀌었고, 오늘날 이 언덕에는 얀 지슈카 장군의 기마상이 서 있다.

화합을 그리는 심포니, 화폭에 울려퍼지다

1

무하는 악에 악으로 대항하는 것에 반대하며 비폭력 평화주의자의 신념을 강조했다. 작품 〈페트르 헬치쯔키〉에서 무하는 중세 보헤미아의 작가이자 사회사상가였던 페트르 헬치쯔키Petr Chelčický, 1390? - 1460?의 눈으로 세상을 관조했다. 헬치쯔키는 후스주의가 보헤미아를 휩쓸던 격동의 시대를 살았다. 그는 얀 후스와도 개인적인 친분이 있었지만 후스주의 운동의 주류파는 아니었다. 헬치쯔키는 사람들이 세속에서 어울려 살며 악을 접하더라도 내세를 위해 악을 참아 내야 한다고 강조했다. 따라서 자신의 진리와 신의 진리를 무력을 써서라도 옹호했던 후스주의자들의 사상과는 차이를 보였다.

　　헬치쯔키는 사람들 사이의 사랑과 믿음을 해치는 모든 것과 그 어떤 형태의 폭력에도 비판을 가한다. 헬치쯔키의 가르침에 따라 1457년에 동보헤미아의 쿤발트 마을에 형제파 교단이 설립되어 그는 살아생전에 자신의 염원이 실현되는 것을 본다. 헬치쯔키는 후스주의 사상의 흐름 속에 평화적 공존의 의미를 새겨 주었다. 러시아의 대문호 톨스토이Lev Nikolayevich Tolstoy도 헬치쯔키의 사상에 영향을 받아 생활 속에서 종교적 윤리규범들을 실천할 것과 악에 대한 비폭력 무저항주의를 내세웠다.

이 작품은 프라하 비트코프 전투에서 승리를 거둔 후스주의 진영이 남보헤미아로 돌아오던 1420년 가을의 사건을 그린 것이다. 당시 권력자인 젊은 봉건영주 올드르지흐는 후스주의 진영의 거점이었던 남보헤미아의 타보르에서 패배한 후 이를 갈고 있었다. 그는 용병들을 이끌고 후스주의 도시였던 남보헤미아의 보드냐니를 덮쳐서 후스주의 종교개혁 지지자들을 죽이거나 추방하고 성곽을 파괴한 뒤 후스주의에 반대하는 시의회를 설립했다. 이 사건에 대한 소문은 후스주의 진영까지 빠르게 흘러 들어가서 그들이 응징을 다짐하며 보드냐니로 진격하는 발단이 된다.

페트르 헬치쯔키

초토화되어 불타오르는 도시에 두터운 연기 기둥이 피어 오른다. 이곳 사람들은 우선 가까운 곳으로 피신하여 죽은 자들과 부상자들을 연못가에 내려놓는다. 그림 중앙 뒤편에 도피 행렬이 보이고, 그림 왼편 아래쪽에는 바구니에 접시 몇 개만 챙겨 가까스로 들고 나온 소녀가 울고 있으며, 옆의 여자는 사랑하는 가족의 죽음에 통곡하고 있다. 오른쪽의 어린아이는 오싹했던 광경에 힘들어하며 혈육의 품에 매달려 있다. 불타는 삶의 터전을 망연자실해서 바라보는 이들의 마음속에는 복수하겠다는 생각이 싹튼다. 이 그림의 중앙에 헬치쯔키의 모습이 있다. 울분에 차서 주먹을 쥔 채 으름장을 놓는 사내를 붙들고 헬치쯔키는 용서의 힘에 대해 말한다. "분노에 휘둘리지 마시게나. 악을 악으로 되갚아서는 아니 되네. 마음에서 악을 내려놓으면 악은 스스로 사라진다네."

페트르 헬치쯔키: 악을 악으로 갚지 말라
캔버스에 템페라, 405×620cm, 1918년, 체코 프라하

포데브라디 출신의 이르지: 두 백성의 왕
캔버스에 템페라, 405×480cm, 1923년, 체코 프라하

2

포데브라디 출신의 이르지Jiří z Poděbrad, 1420-1471 왕은 보헤미아 귀족
들에 의해 왕으로 선출된 후 1458년부터 1471년까지 보헤미아 왕국
을 다스렸다. 후스주의파였던 이르지 왕은 왕족이 아닌 보헤미아 귀
족 신분으로 통치자가 된 유일한 왕이다. 그는 후스주의로 대표되는
프로테스탄트계 그리고 가톨릭계 백성을 아울러야 하는 긴장감 도는
정국을 이끌어 가는 '두 백성의 왕'으로 일컬어졌다. 이르지 왕 이후
에는 외국 왕가 출신의 왕들이 보헤미아 왕국을 통치했다. 작품〈포데
브라디 출신의 이르지〉에서 무하는 이르지 왕의 통치기 중 한 사건을
묘사하여 그의 뚝심 있는 외교력과 결단력을 드러냈다.

　　　　사건의 전말은 이렇다. 교황 피우스 2세는 이르지 왕의 전령
사가 바티칸으로 가져온 서신을 못마땅해 한다. 1462년 봄에 이르지
왕의 전령사는 프라하로 돌아온다. 보헤미아 왕국의 상주 특사로 바
티칸에 파견되어 있던 판티누스 데 발레도 함께 프라하에 당도했다.
그림에서 보이듯 특사들은 지역대표자 의회를 열고 있던 이르지 왕에
게 교황의 요구 사항을 전달한다. 이르지 왕과 보헤미아의 모든 백성
은 이종배찬을 단념하고 가톨릭 종교회의의 효력을 존중해야 한다는
내용이었다.

　　포데브라디 출신의 이르지

　　그림에서 보이듯 교황의 서신에 대한 이르지 왕의 반응은 매우 즉
　　각적이다. 그가 자리에서 벌떡 일어서는 바람에 의자가 넘어져 나
　　뒹군다. 이르지 왕은 후스주의를 단념하거나 백성의 뜻을 어기면서
　　까지 교황을 따르지는 않을 것이라고 단언한다. 왕이 의자를 권하
　　지도 않아 교황의 특사들은 서 있다. 지난번 보헤미아 왕국의 특사

들도 로마에서 자리에 앉으라는 권유도 못 받고 교황 앞에 서 있어야 했기 때문이다. 교황의 특사들은 이르지 왕의 서슬 퍼런 답변에 새파랗게 질렸던 반면, 보헤미아 왕국의 귀족들은 의기양양하다. 그림 오른쪽 아래에 모자를 쓴 청년은 『로마ROMA』라는 제목의 책을 덮어 버렸는데, 이로써 교황과 이르지 왕 사이의 모든 논의는 끝났음을 상징한다.

이튿날 이르지 왕은 판티누스 데 발레를 궁정으로 소환하여 보헤미아 왕국을 저버린 행동을 문책하고는 그를 감옥에 가두도록 명했다. 교황은 이 투옥사건을 듣고 크게 노하여 이르지 왕을 당장 파면하겠다고 대응했다.

당시 이르지 왕의 외교적 구상은 오늘날 유럽 통합 아이디어에 버금갔었다. 이르지 왕은 프로테스탄트적 후스주의를 표방했기에 대외적으로 보헤미아 왕국의 입지를 굳히고 바티칸과의 껄끄러운 관계에 대한 자구책으로 프랑스·게르만·히스파니아 등을 포함하는 '그리스도교 나라들의 평화정착조약'을 제안했고, 프랑스를 리더로 염두에 두고 있었다. 이슬람 세계의 투르크에 맞선다는 취지도 있었지만 이 조약에서 교황의 역할은 미미해 바티칸의 심기를 불편하게 했다. 체코 민족에게 이르지 왕은 외교 무대에서의 자주성을 자각하게 해준 존재였다.

3
불가리아의 권력과 영광의 정점은 9세기와 10세기 전환기에 통치하던 시메온Simeon, 864 혹은 865-927 황제의 시대로, 무하는 시메온 황제

통치기의 슬라브 문예부흥과 기록으로 남게 된 슬라브 문자의 영광을
표현했다.

　　　시메온 황제는 비잔틴제국으로부터 불가리아에 그리스도교
를 받아들인 보리스 1세의 아들이다. 시메온은 한때 수도사의 길을
걷기도 했지만 자신의 웅지雄志를 펼치고 불가리아의 세력 확장을 위
해 황제의 자리에 즉위한다. 그는 세 차례에 걸쳐 비잔티움콘스탄티노플
을 공격하고 마케도니아와 세르비아 등을 복속시켰기에 불가리아인
들의 황제이자 그리스인들의 통치자라고도 불린다. 시메온 황제는
예술을 사랑했고, 특히 기록 문학에 관심을 보였다.

> 불가리아제국의 황제 시메온
>
> 이 작품을 통해 무하는 시메온 황제의 계몽적 통치에 초점을 맞추
> 고 있다. 배경은 발칸 반도 북부에 있는 시메온 황제의 도시 벨키 프
> 레슬라프이다. 이 그림은 비잔틴 양식으로 장식된 황궁의 모습을
> 훌륭히 재현했다. 황실의 서기들은 비잔틴 문헌들의 주옥 같은 사
> 상을 모아서 기록하거나 연장자들의 기억이 더 희미해지기 전에 과
> 거로부터 전해 오는 삶의 지혜를 받아 적고 있고 수도사들은 문학
> 작품을 손수 베껴 쓴다. 시메온 황제는 학자들의 모임에 참석하여
> 이들의 의제를 주관하며 조언을 건넨다. 스승과 책을 찾아 도래하
> 는 다른 나라의 특사들도 맞이하고 있다.

글라골 문자를 창제했던 메토디우스가 세상을 떠난 후 그의 제자들
과 슬라브 예배의식의 추종자들은 시메온 황실의 품에서 신앙과 지
식의 보금자리를 찾아내어 후학을 양성했다. 슬라브 지역에서 활약하
던 그리스 출신의 성직자들은 그리스어 알파벳을 바탕으로 글라골 문

불가리아제국의 황제 시메온: 슬라브 문자의 샛별
캔버스에 템페라, 405×480cm, 1923년, 체코 프라하

자보다 단순화된 버전으로 9세기 말에 불가리아에서 키릴문자Cyrillic
alphabet를 창제했다. 이는 오늘날 불가리아, 러시아, 벨라루스, 우크라
이나, 세르비아 등지에서 사용되는 문자의 모태가 되었다. 문자야말
로 문화를 꽃피우게 하는 자양분이다.

4

오늘날의 북폴란드에 위치한 그룬발트에서의 전투는 1410년 7월 15
일에 벌어졌다. 유럽 동북부와 중부지역에 위치했던 프로이센의 독
일기사단*과 폴란드-리투아니아 연합군의 전투로, 보헤미아의 얀
소콜Jan Sokol z Lamberka, 1355 -1410년경 장군과 얀 지슈카 장군이 연합군
에 병력을 크게 지원해 주었다. 이 전투에서 지슈카 장군은 한쪽 눈을
실명했다. 그룬발트 전투에서 승전한 폴란드-리투아니아 연합의 총
지휘관은 폴란드 야겔론 왕조의 브와디스와프 2세Władysław II. Jagiełło,
1351-1434와 리투아니아의 비타우타스Vytautas 대공이었다.

　　　그룬발트 전투는 중세유럽사에서 가장 큰 전투 중 하나로 이
후 독일기사단은 막강한 영향력을 상실했다. 독일기사단 병력이 그
룬발트 마을에 배치되어 있었고 폴란드-리투아니아 병력 연합은 그
룬발트 바로 옆에 있는 탄넨베르크에 배치되어 있어서 후에 독일 역
사서에서는 이 전투를 탄넨베르크 전투라고 불렀다. 체코인들과 폴
란드인들은 그룬발트 전투로 부른다.

　　　그룬발트 전투 이후

　　　피비린내 나는 격전 이튿날 동이 틀 무렵을 묘사하고 있다. 교황과
　　　프로이센 황제의 지지를 등에 업고 광대한 영토까지 소유하고 있
　　　던 독일기사단의 대병력은 결국 참패했고 폴란드 왕 브와디스와
　　　프 2세는 격전지의 승리를 직접 두 눈으로 보기 위해 행차했다. 그
　　　는 이 엄청난 광경에 말을 잃은 채 얼어붙은 듯 언덕 위에 서 있다.
　　　언덕 밑에는 독일기사단의 총지휘관 융긴겐이 가슴에 십자가를 올
　　　려놓은 채 숨이 끊어져 있고, 그 주변으로 시신들
　　　이 수없이 널려 있다. 검은 십자가가 표시된 흰옷　　　* 튜튼기사단이라고도 한다.

그룬발트 전투 이후: 북슬라브 민족의 상호 결속
캔버스에 템페라, 405×620cm, 1924년, 체코 프라하

의 독일기사단은 초토화되었지만, 어마어마한 희생을 치른 연합군
병사들의 시신도 브와디스와프 2세의 눈에 들어와 슬픔이 차오른
다. 흰 두건을 쓴 성직자는 전투의 선봉에 섰던 병사들을 비롯해 모
든 전사자들에게 축복을 내린다. 폴란드와 발트 해 연안의 리투아
니아는 이렇게 독일기사단의 세력을 저지시켜 슬라브의 영토를 확
보했다. 이 작품은 슬라브 연합군의 승전을 기리기 위한 것이 아니
라 전쟁의 참혹함에 대한 자성이자 평화적 공생에 대한 무하의 절
절한 호소이다.

5

무하가 그려 낸 〈프르제미슬 오타카르 2세〉에는 호연지기와 풍요로
움을 대표하는 체코 민족의 통치자가 나타나 있다. 보헤미아 왕국의
프르제미슬 오타카르 2세Přemysl Otakar II, 1233-1278는 1253년부터 왕
위에 올라 나라에 융성을 가져왔다. 당시 프르제미슬 왕가는 유럽에
서 가장 강력한 권력에 속했다. 프르제미슬 왕가의 막대한 수입과 호
탕한 씀씀이도 대외적으로 잘 알려져 있어서 그는 '황금의 왕'이라는
별칭을 얻었다.

프르제미슬 오타카르 2세: 철과 황금의 왕-슬라브 왕가들의 동맹
캔버스에 템페라, 405×480cm, 1924년, 체코 프라하

이러한 프르제미슬 왕가에 오랜 기간에 걸친 최대 숙적이 있었으니
바로 헝가리 아르파드 왕조의 벨라 4세Béla IV, 1206-1270였다. 이 둘의
대립은 1260년 크레센브룬Kressenbrunn 전투에서 극에 달했다. 크레센
브룬은 보헤미아 왕국과 헝가리 왕국 사이의 저지대로 현재 오스트
리아의 마을이다. 프르제미슬 오타카르 2세가 총공세를 펼친 이 원정
전투에서 헝가리 병사들은 혼비백산해서 달아났고, 그 결과 프르제
미슬 오타카르 2세는 '철의 왕'이라는 별칭까지 얻었다. 그는 지속적
으로 영토를 넓혀 갔다. 하지만 전쟁만이 능사가 아님을 깨닫고 묘안
을 짜내기로 했다.

　　한편 당시 프르제미슬 오타카르 2세가 계속 동진해 들어오
자 헝가리의 벨라 4세도 평화 협정을 맺을 구실을 찾기 시작했다. 지
속적인 평화를 원했던 양측의 이해가 맞아떨어져 프르제미슬 오타카
르 2세는 정략결혼을 택했다. 그는 벨라 왕의 손녀 쿤후타와의 성대
한 혼례식에서 넘치도록 화려하고 풍요로운 연회를 베풀며 자신이 진
정한 황금의 왕임을 전 유럽에 입증해 보였다.

프르제미슬 오타카르 2세

이 작품은 13세기 보헤미아 왕국의 가장 강력한 통치자가 모라바
강체코, 슬로바키아, 오스트리아를 걸쳐 흐른다과 다뉴브 강슬로바키아, 오스트리아,
헝가리를 걸쳐 흐른다이 합류하는 곳에 세워진 도시에 나와 있는 모습을
표현한 것이다. 그림 속 채플은 프르제미슬 왕가에 귀속되는 곳으
로, 벽면에는 왕가의 문장, 즉 날개를 펼친 독수리가 그려져 있다.
프르제미슬 오타카르 2세는 그림 한가운데에 결혼식이 거행되는
휘장 안에서 하객들을 맞이하고 있다. 주변에는 귀족들이 서 있다.
헝가리의 벨라 4세도 가족과 함께 참석했다.

그러나 정략결혼을 통해 얻은 평화는 곧 끝이 보였다. 1278년에 헝가리 병사들은 다시 보헤미아 왕국의 모라비아로 침입해 왔다. 프르제미슬 오타카르 2세는 모라바 강 서쪽 모라프스케 폴레Moravské Pole 전투에서 신성로마제국 황제군과 헝가리-크로아티아 왕의 병사들에 맞서다 패하고 전사했다. 하지만 프르제미슬 오타카르 2세는 통치기 동안 북이탈리아와 발칸 반도 사이에 위치한 아드리아 해까지 영토를 석권하는 업적을 이루었다.

6
슬라브인들을 위해 문자를 창제한 콘스탄틴과 메토디우스의 고향인 그리스 북부 테살로니키의 동남쪽 에게 해에는 산이 많은 반도가 있는데, 이 반도 전체를 아토스 산이라고 한다. 무하는 정교회의 가장 성스러운 장소로서 〈아토스 산〉을 묘사했다.

전설에 따르면 성모 마리아가 지중해 사이프러스 섬의 주교였던 성 라자루스를 방문하러 배를 타고 가던 중, 험한 날씨로 인해 배가 엉뚱한 방향으로 가는 바람에 아토스 산에 이르렀다. 해안에 내려보니 반할 정도로 아름다운 자연이 눈에 들어와 그녀는 이곳에 영원의 축복을 내리고 천상을 향해 자신의 정원으로 삼기를 청하여 성스러운 산이 되었다고 한다. 그런데 현재 이곳은 금녀禁女의 땅이다. 1045년에 비잔틴 제국의 콘스탄티노스 모노마코스 황제가 아토스 산의 수도사들이 금욕 생활을 지키고 신앙에 정진할 수 있도록 이곳에 여자가 발을 들여놓아서는 안 되고 동물의 암컷도 여기서 고통 받아서는 안 된다고 법으로 제정했다.

바티칸이 서방의 가톨릭 교회를 상징하듯 아토스 산은 슬라

브 정교회의 전신인 동방 정교회를 상징한다. 무하는 〈아토스 산〉에서 슬라브인들과 비잔틴 문화를 잇는 교량이 되어 준 정교회에 오마주를 표한다. 비잔틴제국은 아토스 산에 각별히 관심을 쏟았고, 슬라브 민족은 이곳이 종교와 문화의 요람이 될 수 있도록 수도원들이 계속 들어서는 데 기여했다. 투르크군의 침공으로 콘스탄티노플이 몰락했던 15세기까지 아토스 산은 슬라브 정교를 믿는 민족들에게 배움의 중심지이기도 했다. 많은 세월을 거치며 아토스 산의 문서 유적은 도난이나 화재로 소실되었지만 그럼에도 귀한 문헌들이 많이 남아 있다. 제1차 세계대전까지 해마다 수천 명의 순례자, 특히 러시아 순례자들이 아토스 산의 사원을 방문했다. 성모 마리아의 발자취를 느끼기 위해 이곳까지 온 이들은 물론 다 남자들뿐이었다.

아토스 산

이 그림은 아토스 산 성모 마리아 사원의 내부이다. 수많은 촛불이 밝혀진 사원 속으로 햇살의 광채가 스며든다. 성화 벽 앞에 선 정교회 성직자가 성스러운 유품들에 경의를 표하는 순례자들을 지켜보고 있다. 그림 왼쪽 하단에는 한 젊은이가 노쇠한 순례자를 부축해 나서고 있다. 둥근 천장에는 슬라브 수호성인의 모자이크가 보인다. 성모 마리아 모자이크 아래에는 숭고한 지혜를 지녔다는 지품 천사들이 슬라브 정교회 수도원들의 모형을 들고 빛의 광채 속에 떠 있다. 중앙에 보이는 두 수호성인은 순결과 신앙을 상징한다. 슬라브 문화와 신앙에 빛이 되어 왔던 비잔틴의 성지 아토스 산을 묘사한 이 작품 속에서 무하는 슬라브 민족들 간의 공통분모를 엄숙하게 구현해 냈다.

아토스 산: 성스러운 산-정교회 신도들의 바티칸
캔버스에 템페라, 405×480cm, 1924년, 체코 프라하

세르비아 왕 슈테판 두샨과 그의 대관식: 슬라브 법전
캔버스에 템페라, 405×480cm, 1926년, 체코 프라하

7

〈세르비아 왕 슈테판 두샨과 그의 대관식〉에서 무하는 중세의 성문화
된 슬라브 법전과 슬라브 민족의 광활한 영토 확장을 다시금 되새겼
다. 슈테판 두샨Štěpán Dušan, 1308-1355은 나라의 융성에 크게 기여했
고 마케도니아 일부 지역을 세르비아에 복속시켜 슬라브 민족의 세력
을 비약적으로 성장시킨 통치자이다. 슈테판 두샨은 다뉴브 강에서
펠로폰네소스 반도와 그리스 본토 사이의 코린트 만에 이르는 거대
한 제국을 이루었다. 그가 그리스와 세르비아의 황제로 있던 시기에
세르비아는 발칸 반도에서 가장 강력한 영향력을 행사했다. 1349년
에 두샨 왕은 『두샨 법전』을 편찬한다. 봉건영주들의 권리를 성문화
하여 집대성한 것이지만, 결과적으로 농노들은 속박 당했고 자유농
들의 권리도 축소되었다. 이 법전은 중세 세르비아의 가장 중요한 문
화역사 기념물의 하나로 남았다.

세르비아 왕 슈테판 두샨과 그의 대관식

슈테판 두샨은 1346년 부활절에 오늘날 마케도니아의 수도인 스
코페에서 세르비아 황제로 즉위하는 대관식을 치렀고, 이로써 고
대 로마를 계승하고 있음을 선포했다. 이 작품은 대관식 직후의 광
경을 묘사하고 있다. 투구, 허리띠 그리고 검을 받쳐 든 유력자들이
행렬의 선두에 서고 행정관은 국새를 들고 있다. 호화로운 대관식
가운을 입은 황제는 손에 권력의 징표인 곤봉 모양의 비잔틴식 권
표權標를 들고 있다.

황제와 황후가 가는 길에 꽃잎이 달린 잔가지를 손에 든
처자들이 꽃을 뿌린다. 황제의 아들이 그 뒤를 따르고 바로 뒤에는
대관식을 거행한 세르비아 정교회 장로가 따르고 있다. 성직자, 유

럽 황실의 특사들, 귀족과 하객들이 행렬 후미에 있다. 호화롭게 차려 입은 귀부인들이 높은 연단에서 새로운 황제를 환영한다. 성당 앞쪽에 나란히 선 기사들도 황제에게 경의를 표한다. 이 행렬 속에는 보헤미아 왕국의 통치자 카렐 4세의 특사도 있다. 카렐 4세는 신성로마제국의 황제를 겸했고 슈테판 두샨은 동로마제국을 계승한 황제였다. 무하는 신성로마제국과 동로마제국의 영광이 슬라브인들의 손에 있었던 시대를 이 작품에서 넌지시 내비치고 있다.

8

독일을 무대로 가톨릭과 프로테스탄트 간에 벌어졌던 종교전쟁인 '30년 전쟁1618-1648'이 끝난 이후 체코 민족에게는 감당하기 어려운 시련이 몰려왔다. 재가톨릭화, 중앙집권화와 게르만화는 18세기 합스부르크 왕가의 마리아 테레지아Maria Theresia, 1717-1780 여제와 그녀의 아들 요제프 2세Joseph II, 1741-1790의 시대에 극에 달했다. 그러나 세월이 흘러도 체코 민족의 의지는 약해지지 않았다. 진보적인 체코인들은 오스트리아-헝가리제국의 예속하에서도 민족문화의 부흥을 꾀하며 비슷한 처지에 있던 슬라브 민족들과 힘을 모아 평등권을 쟁취하려 시도한다. 이런 분위기 속에서 19세기말 프라하에서 진보적인 청년그룹 '오믈라디나Omladina'가 탄생했다. '오믈라디나'는 세르비아어로 '젊음'을 뜻한다. 오믈라디나 소속원들은 오스트리아-헝가리제국의 정치에 영향력을 미치려는 움직임을 보였지만 결국 반역죄로 몰려 실형을 언도받고 투옥되었다. 이들 가운데는 훗날 보헤미아 정치계와 문화계의 리더가 되는 인물들도 있다.

슬라브 보리수나무 아래서 한 오믈라디나의 맹세: 슬라브의 부흥
캔버스에 템페라, 405×480cm, 1926-1928년, 체코 프라하

슬라브 보리수나무 아래서 한 오믈라디나의 맹세

이 작품에서 무하는 체코 민족의 자유와 슬라브 민족들의 결속을 다지는 의지를 표현한다. 그림에는 거대하고 신성한 슬라브 보리수나무가 등장하는데, 과거로부터 보헤미아·모라비아·실레지아 사람들은 결혼식이나 기념할 일이 있을 때 보리수나무를 심는 풍습이 있었다. 보리수나무 아래서 설교를 하거나 마을 회의를 열기도 했다. 보리수나무가 체코 민족의 국목國木이 된 것은 1848년 6월에 슬라브 민족 사절단들이 프라하에 모여 개최했던 전 슬라브 회의*에서였다. 독일을 상징하는 떡갈나무

* 1848년 프랑크푸르트에서 열린 독일 최초의 전국의회에 대응하고 제국을 확장시키려는 독일의 의도에 반발하는 모임이었다.

에 대응되는 보리수나무는 슬라브 민족의 상징이다.

그림 속 보리수나무에는 성녀이자 슬라브 민족의 어머니 슬라비아가 앉아 있다. 그 앞에는 민족에 충성과 상호평화를 서약하는 젊은이들이 무릎을 꿇고 있고, 오른쪽에는 소콜 회원이 서약을 하고 있다. 서약하는 인물들의 얼굴 세부 묘사는 미완성으로 남아 있는데, 무하는 당시 몇몇 정치인의 초상을 의도적으로 그리지 않았던 듯하다. 무하가 이 그림을 그리던 당시 체코슬로바키아 문화예술계는 〈슬라브 서사시〉를 고루한 아카데미즘 미술로 냉대하며 비판했는데, 거장 무하가 느낀 씁쓸함과 모멸감이 이 그림 속 특정 인물들의 얼굴을 완성하는 것을 차마 허하지 않았을 것이다.

그림의 왼편 아래쪽에 하프를 연주하는 처녀는 무하의 딸 야로슬라바*이다. 오른쪽 소년은 무하의 아들 이르지이다. 이들은 젊음, 즉 민족의 미래를 의인화한 것이다. 세르비아와 크로아티아 등 남슬라브 민족에 전해 오는 민속악기 구슬레를 들고 있는 오른쪽 노인은 선조들의 영예로운 업적을 젊은이에게 노래해 주고 있다. 이는 역사와 자신의 근원적 뿌리를 아는 민족에게 미래의 번영을 이뤄 낼 힘이 있음을 의미한다.

9

슬라브 민족의 역사 찬미

이 그림은 〈슬라브 서사시〉 연작의 마지막 작품이다. 여기에서 무하는 슬라브 민족의 역사를 총체적으로 요약한 초시간적 연합을 네 가지 상징적인 색으로 표현했다. 먼저 푸른색은 신비로운 고대를 표현하고 본향의

* 야로슬라바의 이 모습은 〈슬라브 서사시〉 전시회 포스터에도 등장한다.

슬라브 민족의 역사 찬미: 인류를 위한 슬라브 민족
-네 가지 색채로 그린 슬라브 민족의 네 시기
캔버스에 템페라, 480×405cm, 1926-1928년, 체코 프라하

슬라브인들을 연상시킨다. 검은색은 억압의 시대이다. 프랑크족과 투르크족의 공격, 빌라 호라 전투 패배 이후 거의 300년간 지속된 암흑의 시대를 나타낸다. 붉은색은 보헤미아 왕국의 프르제미슬 왕조와 황제 카렐 4세의 영광, 얀 후스의 종교개혁사상, 포데브라디 출신의 왕 이르지의 외교적 결단력, 오스트리아-헝가리제국으로부터의 해방을 상징한다.

그림의 중앙은 기쁨과 자유를 상징하는 황색이다. 1918년 제1차 세계대전이 끝나고 오스트리아-헝가리제국의 붕괴 이후 여러 슬라브 민족이 자유를 얻었다. 전쟁에서 귀환하는 체코슬로바키아 의용군, 이탈리아, 프랑스, 러시아, 영국, 세르비아 병사들을 사람들이 보리수 나뭇가지를 흔들며 환영한다. 다채로운 슬라브 의상을 입은 여자들이 화환을 엮고 독립을 기념하는 커다란 깃발을 준비하고 있다. 드디어 자유를 맞이한 감격에 벅차 하늘을 향해 고마움을 표하는 노인의 모습도 보인다. 뒤에는 제1차 세계대전 승전국들의 국기가 휘날리고 여러 슬라브 민족의 대표자들이 서 있다. 가장 크게 표현된 것은 승리와 화합의 화환을 손에 들고 있는 슬라브 젊은이의 모습이다. 무지개 아래에서는 그리스도가 평화를 사랑하는 모든 이들에게 축복을 내리고 있다.

틀을 벗어난다는 것

〈슬라브 서사시〉의 두 작품을 여기에서 별도로 언급하려 한다. 무하는 이 연작을 통해 체코 역사 속에서 의연한 리더십을 발휘했던 두 인물을 묘사했다. 바로 중세의 사상가 얀 후스와 얀 아모스 코멘스키 Jan Amos Komenský, 라틴어로는 요하네스 아모스 코메니우스(Iohannes Amos Comenius), 1592-1670이다. 이들은 당시 사회의 오피니언 리더로서 목표에 도달하기 위해 타인의 마음을 움직이는 설득력과 난제를 극복하는 의지를 갖춘 인물이었다. 사람들에게 종교와 교육의 혁신을 설파하며 당시 사회 통념의 틀을 벗어났던 후스와 코멘스키. 이들은 실천하는 지성이었고 삶 자체만으로도 유럽 사상사의 한 표상이 되었다. 이들이 추구한 '진리를 위한 신념' 그리고 '참교육과 배움'은 오늘날에도 소중한 실천 가치들이다.

　　"진리를 추구하고, 진리를 듣고, 진리를 배우고, 진리를 사랑하고, 진리를 말하고, 진리를 지켜 나가고, 삶이 다할 때까지 진리를 수호하라." 얀 후스는 이렇게 철학적인 당부의 말을 남겼다. 그런데 진리란 무엇일까? 이는 본디 모순 없이 보편타당하고 가치중립적인 것이다. 무하는 〈슬라브 서사시〉에서 얀 후스를 통해 "진리란 사람들 간의 올바른 도리"임을 주장하며 공정하고 정의로운 사회를 복원하려 했다. 이 진리를 외치며 후스는 변화를 지향했다. 그는 당시의 부

조리한 가톨릭 교회가 쇄신해야 한다고 주장했다. 보헤미아 왕국에서 가톨릭 성직자와 독일계 귀족 계층에 편중된 특권에 경각심을 일깨우며 체코 백성도 평등한 권리를 가져야 함을 역설했다.

사상가이자 설교자이고 개혁가였던 얀 후스. 그는 1371년 남보헤미아 후시네츠 마을의 가난한 가정에서 태어났으며, 어린 시절에 관해서는 자세히 알려진 바가 없다. 그는 1390년부터 중부유럽 최초의 대학인 프라하 카렐대학교에서 공부했고 인문학부에서 학사를 취득했다. 이후 중세의 자유 7과목문법, 논리학, 수사학, 천문학, 기하학, 수학, 음악의 석사를 취득했다. 스물일곱 살 때부터 카렐대학교에서 강의를 했는데, 이곳은 체코인들 외에도 독일계 작센인과 바바리아인 그리고

얀 후스의 베들레헴 예배당 설교: 말의 마법-진리는 승리한다
캔버스에 템페라, 610×810cm, 1916년, 체코 프라하

폴란드인들로 구성되어 있었다. 후스가 카렐대학교 총장이었던 1409년, 보헤미아 왕국의 바츨라프 4세는 카렐대학교와 관련하여 체코 민족의 영향력에 더 힘을 실어 주는 내용의 법령을 선포한다. 즉, 그때까지는 카렐대학교의 중요 정책을 결정하는 투표권을 행사할 때 독일계와 폴란드계가 합세하여 결정권을 좌지우지했는데, 이 법령은 체코 민족에게 표결권을 더 많이 부여한다는 내용이었다. 그러자 독일계 교수와 학생들이 대거 반발하며 학교를 떠났고 그 결과 라이프치히에 대학교가 설립되었다. 이전에 후스는 스물아홉 살이던 1400년에 성직자로 서품되어 1402년부터는 프라하 베들레헴 예배당에서 설교를 시작했다. 프라하의 독일계 거주민들이나 고위 성직자들은 이를 못마땅하게 여겼지만, 보헤미아 귀족과 대중의 지지를 받았다.

얀 후스의 베들레헴 예배당 설교

무하는 이 작품에서 후스가 일반 대중이 알아듣기 쉽도록 모국어인 체코어로 설교하는 장면을 묘사했다. 이곳으로 스며든 빛은 체코 민족을 위한 희망과 진리처럼 예배당을 환하게 비춰 주고 있다. 당시 프라하의 베들레헴 예배당은 백성에게 체코어로 설교할 수 있는 유일한 장소로, 다양한 계층 사람들이 후스의 설교를 들으러 왔다. 연단 밑에서는 학생들이 경청하며 필기를 하고 있다. 왼쪽 예배당 벽 근처에 모자를 쓰고 흰 옷을 입은 사람은 후스주의 전쟁에서 수훈을 세운 얀 지슈카 장군이다. 천개天蓋 밑에서 조피에 왕비가 이 광경을 지켜보고 있다. 후스는 왕비의 고해를 들어 주는 성직자였고, 그녀는 후스를 대신해 남편 바츨라프 4세에게 의견을 피력해 주었다. 바츨라프 4세는 후스의 사상을 초기에는 지지했지만, 1412년에 면죄부를 공식적으로 옹호하면서 후스와는 사이가 멀어졌다.

오른쪽 성수반 곁에서 두건을 쓰고 무언가를 기록하고 있는 인물은
후스의 설교 내용을 파악하려는 가톨릭 교단의 밀사이다.

후스는 성직자의 세속화와 교회가 재물을 축적하는 것을 비판했던
영국의 종교개혁가 존 위클리프John Wycliffe, 1320-1384의 영향을 받았
다. 후스는 당시 가톨릭 교회의 도덕적 타락과 면죄부를 비판했다. 그
는 부도덕하며 성직을 매매하는 보헤미아 왕국의 성직자들에 대한
개혁이 필요하다고 믿었다. 후스가 1412년 교황 요하네스 23세가 선
포한 십자군 원정에 반대하고 나서자 논쟁은 더 격렬해졌다. 교황은
십자군 전쟁에 참가하는 모든 자들에게 면죄부를 주겠노라고 선포했
는데, 당시 종교개혁가들에게는 면죄부에 대한 저항이 이미 오랜 기
간 뿌리를 내리고 있었다. 게다가 후스는 이종배찬을 주장했다. 성만
찬에서 평신도는 성체의 상징인 떡만 받을 수 있었는데, 사제뿐만 아
니라 평신도도 성혈의 상징인 포도주까지 받을 권리가 있다는 것이었
다. 또 성직자에게 고해성사를 하고 죄를 참회하는 것만으로는 죄가
사해질 수 없으며 성서의 권위를 존중하고 성서대로 행할 것을 주장
했다. 이렇게 성서 해석권도 갈등의 쟁점이었다.

 중세의 종교개혁가들은 현대의 내부고발자와 같은 위치였다
고 말할 수 있을지도 모른다. 그들은 내부의 문제점을 제시하고 개선
의 필요성을 제시했다. 그러나 그것은 무시되고 오히려 대중들이 그
들의 주장에 호응하여 사회에 변화의 바람을 몰고 온다. 후스의 사례
처럼 부패한 사회에 대한 개선의 주장은 내부의 사정을 잘 아는 사람
으로부터 먼저 제기된다. 특정 사회 내부의 부패와 비리 등의 문제는
외부에서는 알 수 없고 내부에서 업무를 담당하는 사람들이 잘 알고
있기 때문이다. 사회나 특정조직의 문제들에 대해 내부고발이 일어날

때, 지적 사항을 수용하고 개선이 이뤄진다면 더 이상의 모순이나 갈등은 없겠지만 기득권은 대개 쉽게 포기하지 못하는 법이다.

가톨릭 교회는 후스를 이단자로, 그의 가르침을 이단으로 규정하고 이미 1411년에 그를 제명시켰었다. 이어 후스에게 파문과 성직 정지를 선포하고 예배 금지령까지 내렸다. 카렐대학교 신학부도 후스를 그릇된 사상가라며 힐난했고 그가 설교를 통해 가톨릭 교회의 권위에 도전한 것과 교황과 주교들에게 맞선 것을 비판했다. 가톨릭계의 거센 비판이 쏟아지는 가운데 후스는 프라하를 떠난다.

후스주의로 인한 동요가 보헤미아 왕국의 사회적 혼란으로 이어질 것을 우려한 지그문트Zikmund, 1368-1437 왕은 후스와 관련된 사안을 독일의 콘스탄츠 공의회에서 심의하도록 한다. 지그문트 왕은 후스를 지지했던 바츨라프 4세의 동생으로 그를 계승하여 신성로마제국의 황제가 된다. 지그문트 왕은 가톨릭 교회의 분열을 속히 무마시켜야겠다는 생각을 품고 있었다. 1413년 10월 지그문트 왕의 초청으로 안전통행을 확보 받은 후스는 자신의 설교와 신앙에 대해 자유로운 논의가 가능할 것이라는 생각에 독일의 콘스탄츠 공의회로 출발했다. 그는 콘스탄츠 공의회 청문회를 대비해 자신의 결백을 주장하는 변론도 준비했지만 이는 아무 소용이 없었다. 설상가상으로 후스가 도주하려는 기미를 보인다는 소문까지 퍼지자 그는 결국 도미니칸 수도회의 독방에 감금된다.

콘스탄츠 공의회는 후스가 지금까지의 발언을 번복하면 석방해 주겠다고 회유하지만 그는 거부한다. 지그문트 왕은 콘스탄츠 공의회 청문회 이후 후스가 보헤미아에 다시 발을 들이는 것을 용납하지 않을 셈이었다. 그러는 가운데 후스는『교회론』을 저술하여 당시 가톨릭 교회의 문제점을 지적했다. 결국 1415년 6월 콘스탄츠 공

의회에서 후스의 책들을 불살라 버리라는 명령이 떨어졌고, 그는 골
수 이단이라는 불명예를 선고 받았다. 콘스탄츠 공의회는 후스가 더
이상 생각을 바꿀 가망이 없다고 판단해 콘스탄츠 국경에서 그를 화
형에 처하기로 결정한다. 후스는 몸이 묶인 채 성가를 부르며 국경의
처형장까지 끌려갔다.

　　　처형의 순간, 지그문트 왕 휘하의 사령관이 황급히 당도한다.
그는 목숨을 보전할 수 있도록 진술을 번복하라는 왕의 최후통첩을
전달했지만 후스는 꿈쩍도 하지 않았고, 결국 불이 지펴졌다. 후스 추
종자들이 그의 무덤을 성지로 추앙하는 것을 미연에 방지하기 위해
후스의 유해는 라인 강 속으로 던져졌다.

　　　그가 화형된 날짜인 7월 6일은 현재 얀 후스를 기리는 체코
의 국경일이다. 그의 죽음은 결국 보헤미아 왕국 내의 체코 민족과 독
일 민족 사이의 긴장을 고조시켰다. 후스가 설파한 진리를 위한 신념
은 보헤미아 왕국에서 체코의 민족의식에 불을 지폈고 후스주의 혁
명을 야기시켰다. 프로테스탄트 개혁의 선구자로 평가되는 후스의 종
교개혁 사상은 후에 독일의 종교개혁가 마르틴 루터Martin Luther, 1483-
1546에게 영향을 미쳤다.

얀 아모스 코멘스키는 교육사상가이자, 신학자, 철학자이며 작가이
다. 그는 얀 후스의 사상에 영향을 받아 태동한 보헤미아 형제파 교단
의 마지막 주교이기도 했다. 코멘스키는 남동모라비아의 작은 마을
에서 출생했다. 이후 온 가족이 인근의 도시로 이주하여 부유한 도시
민 계층으로 자리 잡았고, 형제파 교단의 핵심 멤버가 되었다.

　　　코멘스키는 성장해서 독일 헤르보른과 하이델베르크에 있
는 대학교에서 수학했고, 고국의 보헤미아로 돌아온 후 일찌감치 성

직자가 되어 자신이 청소년 시절에 공부했던 학교에서 학생들을 가르쳤다. 이후에는 모라비아와 실레지아의 경계에 놓인 도시 풀넥에 있는 학교의 교장이 되었다. 대학생 때부터 이미 저술 작업을 시작했던 코멘스키는 체코어, 라틴어 그리고 독일어로 여러 분야의 저술을 남겼다. 그가 전하는 메시지의 본질적인 부분은 신학적이고 철학적이면서도 교육적인 저술들에 있다.

이런 코멘스키가 나중에 망명지에서 삶을 마감한 데는 이유가 있다. 1620년에 가톨릭 세력에 대항하여 보헤미아 왕국의 프로테스탄트 귀족들이 봉기한 '프라하 빌라 호라 전투'에서 보헤미아 귀족들은 패배하고 반란 주동자들은 처형되었다. 코멘스키는 가톨릭으로 개종하기를 거부했고 그에 대한 체포령이 내려진다. 설상가상으로 그의 첫 아내와 아이들이 페스트로 세상을 떠났다. 그는 모라비아와 보헤미아에서 줄곧 피신 생활을 하다가 1628년에 망명을 떠나서 폴란드의 레슈노에 정착했다. 1641년에 영국 의회의 초청으로 순회강연을 했고 왕립 과학아카데미의 연단에도 섰다. 이후 스웨덴으로 초청받아 저술 작업을 했다. 1648년에는 다시 폴란드의 레슈노로 돌아와서 주교로 활동했다.

1648년 스페인과 네덜란드 사이에 벌어졌던 '80년 전쟁'과 독일의 '30년 전쟁'을 종결시킨 베스트팔렌 조약이 체결되었다. 이 조약은 합스부르크 왕가가 오랜 세월에 걸쳐 보헤미아 왕국을 통치하는 것을 보장해 준다는 의미였다. 1654년에는 스웨덴이 폴란드를 침략했다. 전쟁은 한동안 레슈노를 피해 가는 듯 보였으나 곧 다른 아픔이 코멘스키를 덮쳤다. 산발적으로 전투를 벌이던 소규모 병력들이 대거 합세해 레슈노를 포위하기 시작하더니, 전쟁의 화마는 그의 거의 모든 재산과 평생을 바쳐 작업해 왔던 중요한 원고들을 앗아갔

다. 비록 고통은 깊었지만 포기란 없었다. 이즈음 네덜란드 상인이자 자본가인 친구 루이스 드 기어의 초청으로 코멘스키는 암스테르담에 터전을 꾸려 다시 저술 작업에 전념한다. 그는 화가 렘브란트Rembrandt van Rijn와도 절친한 관계가 되었다.

코멘스키가 암스테르담에서 남긴 교육학적 저술은 중요한 업적이었다. 그는 1657년에 『대교수학大敎授學』을 펴냈는데, 이 책은 원래 체코어로 썼지만 라틴어로 발행되었다. 대교수학의 교육론에서 코멘스키는 시대를 훌쩍 앞서 나갔다. 그는 어떤 어린이도 교육에서 제외되어서는 안 된다는 공평한 교육 기회를 역설하며 어린이 교육의 세 가지 주요한 목적을 언급했다. 첫째는 과학과 예술 교육 그리고 직업 교육을 통해 자신과 세상을 알아 가는 것이고, 둘째는 도덕 교육을 통해 자신을 다스리는 것, 셋째는 종교 교육을 통해 신에게 다가가는 것이다. 코멘스키가 종교인이었던 점을 차치하더라도 처음 두 덕목은 현대인들에게도 여전히 의미 있는 가르침이다. 그는 더욱이 부모와 교육자는 어린이가 올바른 삶을 살도록 이끌어 가는 모범이 되어야 한다고 역설했다.

코멘스키는 자신의 교육 철학에 있어 호모 루덴스의 가치를 이미 발굴한 것이나 마찬가지였다. 유럽 교육에서 놀이의 중요성을 강조한 최초의 인물이 바로 코멘스키였다. 그는 라틴어 교과서 『세계도해世界圖解』에서 자신의 원칙인 '스콜라 루두스Schola Ludus', 즉 '놀이하는 학교'를 적용시켰다. 그는 학생들의 감성을 자극하고 일깨워 주는 시각 자료를 활용할 줄 알았다. 『세계도해』는 본문에 삽화를 넣은 최초의 그림책으로 출간하자마자 베스트셀러로 등극했고 이후 유럽의 여러 언어로 번역되었다. 코멘스키는 학생들이 배운 것을 암송하도록 하는 암기식 교습법에 회의적이었다. 그는 수업이란 흥미로워

야 한다고 주장했다. 학생들의 참여를 높이는 흥미로운 수업 방식이라는 그의 관점은 오늘날의 자기주도적 학습과 유사하다. 학생들이 강한 내적 동기를 느끼게 만들어 스스로 학습목표를 설정하고 수행하는 방식이니 말이다.

코멘스키의 교육방식은 현대의 교육과 비교해도 별로 차이가 없을 정도로 그는 시대를 앞서간 교육사상가였다. 그는 학기와 방학의 개념을 도입해 학생들의 건강과 적절한 휴식에도 관심을 기울였다. 정규 교육을 마친 이후에 여행도 하며 견문을 넓혀야 하고, 교육은 결코 끝나지 않는 평생의 과정임을 강조했다.

얀 아모스 코멘스키

무하는 〈슬라브 서사시〉를 통해 코멘스키가 망향의 회한에 젖은 모습을 그렸다. 그림 속 노년의 코멘스키는 더 나이 들고 병이 깊어지기 전에 저녁마다 해변에 나가 멀리 떨어진 고국을 추억했다. 그림 왼편에는 병약해져 가는 코멘스키를 향한 루이스 드 기어의 절망의 제스처, 그리고 코멘스키의 아내 야나의 회한 섞인 비통함이 보인다. 귀향의 꿈은 모래사장 위의 등불처럼 사그라든다. 코멘스키 스스로도 고국의 상황은 자유를 기다리기에는 너무 암울하다는 것을 알고 있다. 그는 오랜 기간 투병생활을 하다가 가족과 주치의가 지켜보는 가운데 1670년에 세상을 떠났다. 그림 속 저 멀리에는 코멘스키가 영면하고 있는 나르덴Naarden의 실루엣이 어슴푸레 보인다. 코멘스키의 망향의 애환은 바다 너머 어딘가의 이상향을 애타게 그렸던 것일까?

삶의 속성은 모호함이다. 무하는 이들 사상가들의 궤적을 통해 슬라

얀 아모스 코멘스키: 민족의 스승-희망의 불꽃
캔버스에 템페라, 405×620cm, 1918년, 체코 프라하

브적 이상을 뛰어넘어 보편적인 진리와 정의 그리고 공평한 교육 기회를 복원하여 미래의 비전을 찾고자 했다. 〈슬라브 서사시〉를 그린 무하의 회화 스타일이 아르누보로부터의 파격적인 선회였듯이, 후스와 코멘스키의 사상은 당시 사회의 다수가 목소리를 내지 못했거나 새로운 발상으로 그려 보지 못한 부분에 대해 생각의 틀을 벗어나는 것, 요컨대 파격적인 것이었다. 파격적인 사고의 힘은 기존의 상황에 변화와 선택을 가져온다.

침묵을 강요하는 권력

1932년부터 무하는 가족과 함께 프랑스 니스에서 2년간 생활한다. 1933년에는 파리 장식미술관에서 〈제3공화국하에서의 생활장식〉이라는 타이틀로 무하 전시회가 열렸다. 무하는 프랑스에서 다시금 재조명 받았고, 이듬해 프랑스 정부는 무하에게 레종 도뇌르 오피시에 훈장을 수여한다. 1936년에는 파리의 죄 드 폼 미술관Musée du Jeu de Paume에서 회고전을 열어 139점의 작품들을 전시했다. 이것이 그의 마지막 파리 여행이었다. 같은 해 고국의 브르노 산업예술박물관에서도 무하 회고전이 개최되었다.

그런데 제1차 세계대전이 끝나고 어느덧 20년을 훌쩍 넘겨 무하가 거의 여든 살을 바라보고 있던 시점에 두터운 먹구름이 몰려왔다. 비극은 다시 보헤미아와 모라비아에 눈물을 뿌렸다. 새로운 권력은 체코 사람들에게 침묵을 강요하며 그들을 옥죄어 왔다. 체코 사람들은 모진 시대를 안타까워하는 침묵의 눈빛으로 오히려 더 많은 말을 주고받았다.

죽음과도 같은 깊은 침묵의 발단은 1938년 9월 30일 조인된 뮌헨 협정이었다. 유럽 4개국 대표들이 뮌헨에서 자리를 함께했다. 영국의 체임벌린Neville Chamberlain, 프랑스의 달라디에Edouard Daladier, 독일의 히틀러Adolf Hitler와 이탈리아의 무솔리니Benito Mussolini가 뮌헨

협정에 서명했다. 이 결과로 체코슬로바키아 영토는 10월 10일까지 다시 분할되어야 했다. 독일과의 접경 지역에 있는 수데텐은 독일에, 동보헤미아 지역 일부는 폴란드에 그리고 슬로바키아의 남부지역 일부는 헝가리에 양보한다는 내용이 합의되었다. 체코슬로바키아 대표들은 당시 이곳에 초청받았으나 정작 협상 테이블에는 앉지도 못했다.

이제 체코슬로바키아 영토에는 독일 나치군의 깃발이 나부끼게 되었다. 제2차 세계대전이 유럽을 집어삼킬 징조였다. 1939년 3월 15일부터 1945년 5월 9일까지, 즉 나치 독일 점령 시기에 무하의 조국은 '보헤미아와 모라비아 보호령'으로 불렸고, 슬로바키아도 나치 독일의 점령하에 놓인다. 나치 독일이 체코슬로바키아를 점령하자 애국적인 예술가였던 무하의 창작활동도 종지부를 찍게 된다.

조국이 점령된 1939년 봄에 무하는 나치 정권의 비밀경찰 게슈타포에 체포된 인사들 중 한 사람이었다. 무하는 프랑스의 프리메이슨 지부에서 활동했고, 프라하 프리메이슨 지부의 그랜드마스터였다. 예루살렘과 관련한 〈백합의 성모 마리아〉라는 작품 때문에 친유대주의자로도 간주되었다. 무하의 이런 면들은 나치에게는 불온한 경력이었다. 당시 고령이던 무하는 게슈타포에 체포된 후 수차례에 걸친 심문을 받고 석방되었다. 이후 심리적 충격으로 그의 건강은 급격히 악화되어 다시는 온전히 회복되지 않았다.

무하는 1939년 7월 14일 폐렴으로 세상을 떠난다. '보헤미아와 모라비아 보호령' 선포 후 넉 달 뒤였다. 나치의 금지에도 그의 장례식에는 거의 10만 명에 달하는 애도 인파가 모여들었다. 무하의 장례식은 민족의 항거가 되었고, 이는 무하가 민족의 예술가였다는 생생한 증거였다. 그는 프라하의 비셰흐라트Vyše-hrad 국립묘지에 안장되었다. 체코 민족에게 암흑기가 도래하고 거장이 작고하기 전에 색

채가 스민 붓으로 그려 낸 작품들에 그의 마지막 메시지가 남아 있다.

　　파스텔 톤의 색채를 주로 사용해 〈봄의 입맞춤〉을 그리며 무하는 복잡한 심경 속에서도 일말의 희망을 가졌던 것 같다. 먹구름이 드리워지는 유럽의 정세가 파국으로 치닫지 않기를, 봄이 깨어나듯 부드럽고 조화로운 생기가 유럽의 심장 프라하에 전해지기를 그는 간절히 바라 마지않았다. 천사의 모습으로 의인화된 봄이 눈을 감은 채 누워 있는 여인의 볼에 키스하는 모습을 통해, 공존의 세계에서 나누는 따스한 사랑과 서로에 대한 이해야말로 인간 본연의 우월한 가치임을 무하는 이 작품에서 그리려 했던 것으로 보인다.

　　〈타오르는 촛불 곁의 여인〉의 배경이 되는 벽에는 체코슬로바키아의 지도 같은 형상이 그려져 있다(344쪽 그림). 여인의 가운을 여미고 있는 것은 체코와 슬로바키아를 상징하는 엠블럼이다. 1933년 초 독일에서 히틀러가 수상에 취임하자 앞으로 유럽의 정국에 몰아칠 지각 변동을 무하는 이미 감지했던 것 같다. 앞서 등장했던 작품 〈운명〉에서처럼 무하가 예언자적 여인을 묘사한 그림에는 촛불이 등장한다. 촛농을 흘리며 타오르는 촛불은 앞으로 민족의 안위가 어떤 방향으로 흘러갈지 우려하듯 거무스름한 연기를 뱉어 낸다.

　　체코슬로바키아를 향한 독일 나치의 의도가 점점 더 구체화되어 가던 1936년에서 1938년 사이에 무하의 삼부작 〈이성의 시대〉, 〈사랑의 시대〉, 〈지혜의 시대〉가 계획되었다(344-345쪽 그림). 미완으로 남은 이 수채화 작품들에는 단조로운 색채와 어둡고 불안한 느낌이 배어 있다. '사랑'과 '이성' 사이에서 '지혜'는 이 둘에 균형감각을 부여한다. 노년의 무하가 터득한 삶의 본질에 대한 긍정적인 귀결은 '현명함', 즉 '지혜'를 갖추는 것이었다. 이 삼부작은 평화의 메시지를 전하려 했던 거장의 에스키스였다. 그러나 참혹한 전쟁을 향한 자신의

예감이 부디 엇나가길 염원했던 예술가의 직관이었던지, 이 작품들 뒤에는 곧 몰아칠 거센 폭풍이 소리 죽여 똬리를 틀고 있는 것 같다.

　　제2차 세계대전은 끝났지만 체코슬로바키아는 또 다시 뼈저린 국면을 맞이한다. 1948년 2월, 무하의 조국 체코슬로바키아는 독립을 맞이한 지 30년 만에 공산주의 정권이 들어서면서 붉은 이데올로기가 가둔 어둠 속에 잠긴다. 공산주의는 무하의 예술을 타락한 부르주아의 것으로 치부하며 그의 작품들의 가치를 폄하했다. 공산당의 비밀경찰이 프라하에 있는 무하의 집에 불시에 들이닥쳐 그의 작품을 압수해 가려 하자 무하의 아들 이르지가 이들의 행동을 필사적으로 막아 냈다. 이후 무하 일가는 신속하게 기지를 발휘해 그의 작품과 유품들을 모처에 은밀히 보관한다. 무하는 공산주의 체제에 부합되지 않는 예술가로서 국가유공자 반열에서 오랫동안 제외되어 있었다. 무하의 예술은 그의 사후에도 이데올로기와 역사에 휘둘렸다. 1989년에 체코슬로바키아의 공산주의는 조용히 붕괴되고, 무하는 복권되어 1994년에 프라하 성에서 그의 작품 전시회가 열렸다.

　　무하가 태어날 때 그의 조국은 오스트리아-헝가리제국의 지배하에 있었기에 주권이 없었고, 1939년 세상을 떠날 때도 그의 조국은 나치 치하에 있어 주권을 상실했다. 나치의 권력에 이어 공산주의 권력도 무하의 업적과 작품에 침묵의 재갈을 물렸다.

　　권력이란 뭘까? 권력은 관료를 통해 사람을 움직이게 만드는 공인된 힘이다. 금력이 돈을 통해 사람을 움직인다면 권력은 관료조직을 통해서 의사를 실현한다. 권력은 통치자의 명분을 관료조직의 말단까지 효율적이고 일사불란하게 실현하려는 특성이 있다.

　　권력의 속성은 시대에 따라 또는 권력자에 따라 달라지기도 한다. 어떤 권력은 여론과 언론에 방임적이고 다양한 사람들의 다양

봄의 입맞춤
캔버스에 유채, 136.7×90cm, 1933년

타오르는 촛불 곁의 여인
캔버스에 유채, 79×78cm, 1933년, 무하재단

지혜의 시대
종이에 연필과 수채화, 55×32cm, 1936-1938년, 무하재단

이성의 시대
종이에 연필과 수채화, 35.5×50.5cm, 1936-1938년, 무하재단

사랑의 시대
종이에 연필과 수채화, 35.5×50.5cm, 1936-1938년, 무하재단

한 의견을 존중한다. 어떤 권력은 언론을 탄압한다. 탄압하는 권력의 심리는 무엇일까? 권력은 효율성이나 일사불란함에 방해되는 비판세력이나 반대세력에 긴장을 느낀다. 특히 부패한 권력이나 권위적 권력은 자신들에게 비판적이거나 비판적일 가능성이 있는 경우를 고립화시키려 한다. 권력의 남용을 방지하기 위해 언론의 자유가 허용되지만 현실에서는 사주社主가 광고 등의 경제적 이익을 위하여 권력자에 대한 건전한 비판, 즉 언론의 자유를 스스로 포기하는 경우도 있다. 이 경우 오히려 국민의 여론을 엉뚱한 곳으로 왜곡하는 등 정론正論으로서의 모습을 포기하는 것은 씁쓸함을 느끼게 한다.

그러나 무하가 세상을 뜨기 직전에 맞닥트린 전쟁의 권력은 종전과 함께 막을 내렸고, 이후 얼마지 않아 그의 고국에 들어선 붉은 권력은 반세기도 못 가서 스러졌다. 누구나 한번은 떠나게 되는 침묵의 세계로 들어간 무하는 작품으로 세기를 넘어 사람들과 대화한다.

완전히 옳지도
완전히 그르지도 않은

비주얼아트의 거장이었던 무하에게는 시각적 기억과 관련하여 뜻밖의 허술한 인간미가 있었다. 그의 아들 이르지는 이를 재미있게 묘사했다. "아버지에게는 사람들의 얼굴을 헷갈려 하는 환상적인 능력이 있었다. 사람들을 제대로 알아보지 못하고 어떤 사람을 다른 사람으로 착각하셨다. 아버지께 이런 일은 다반사였다. 한번은 뉴욕에서 아버지를 위해 특별히 마련된 저녁 파티에 가면서 다른 집에 들어가 헤매셨는데, 그곳에도 우연히 손님을 치르고 있었기에 여기가 맞겠거니 하시며 두 시간이나 머물러 계셨다. 더구나 모인 사람들 중에 아버지가 아는 사람은 한 사람도 없다는 사실을 전혀 이상하게 느끼지 않으셨다. 심지어 한번은 체코슬로바키아의 초대 대통령 토마슈 개리그 마사릭이 손자들과 함께 찍은 사진을 보여드렸더니 아버지는 마사릭 대통령이 나와 내 누나와 함께 사진을 찍은 걸로 생각하셨다." 빈틈없는 거장이었을 것만 같은 무하의 시각적 능력에는 이런 모순이 숨어 있었다. 이는 오히려 완전히 옳지도 완전히 그르지도 않은 존재로서 그가 지닌 인간미처럼 다가와 우리에게 친근감을 더해 준다.

　　　여러 문화가 혼재하는 환경을 어릴 때부터 경험했던 무하는 코스모폴리탄Cosmopolitan이었다. 이는 그의 모국어인 체코어, 합스부르크 왕가 지배하에서 어린 시절부터 사용해 온 독일어 그리고 파리

시절의 프랑스어와 미국 활동 시기의 영어 등 외국어 구사력에서도 먼저 나타난다. 구대륙과 신대륙을 모두 활동 무대로 삼아 글로벌한 존재로 도약한 무하는 역설적으로 '나는 누구인가'라는 자기 존재의 근원을 파고들었다. 우리 개개인은 자신이 성장했던 문화로부터 완전히 자유롭지 않으며, 역으로 이것은 아이디어의 샘이 될 수 있다.

　　무하는 자신의 많은 작품들이 체코 예술의 흔적을 간직하고 있다고 누누이 말해 왔고, 고국에서는 아티스트로서 자신의 과제들을 날카롭게 이해하고 노블리스 오블리주를 행했던 사람이다. 무하의 예술가로서의 여정은 종국에는 자신의 근원을 찾아가는 것이었다. 이런 면에서 그는 원형적인 삶을 살았다. 즉, 무하가 예술을 시작했던 곳이 그가 예술을 마친 곳이었다. 코스모폴리탄이면서도 뚜렷했던 슬라브적 정체성은 그의 창의적 이율배반이었다.

　　무하의 삶과 예술에 있어 세 가지 지표는 '아름다움', '신앙', 그리고 '민족'이었고, 특히 아름다움과 민족에 관해서는 그의 작품들 자체가 우리에게 많은 이야기를 해주고 있다. 꽃과 여성은 무하가 가진 예술언어의 대명사였고, 그는 특히 아름다움을 상업예술의 흥행으로 이끌어 냈다. 무하는 그에 따른 유명세를 치르기도 했다. 당대 파리의 일부 예술가들이나 비평가들은 무하의 작품들 속 미인들의 물결치듯 풍성하게 구불거리는 머리카락을 '무하의 마카로니'라며 비아냥거렸다. 그러나 트렌디한 작품을 쏟아 내며 사람들의 소비성향을 강하게 끌어당기는 무하를 향한 대중적 선호도에 그들의 볼멘소리가 흠집을 낼 수는 없었다.

　　무하는 상업예술에서 두각을 나타낸 자신의 스타성을 매개로 하여 보다 더 높은 정신적 이상을 작품으로 실현시킬 계획에 마음이 쏠려 있었다. 당대 예술의 메카 파리와 현대미술의 산실 뉴욕을 거

자화상
앵그르지에 크레용, 55×42cm, 1907년, 무하재단

치며 그는 청년 시절부터 꿈꿔 왔던 역사화를 호모 루덴스로서 자신
이 도달하려는 종착지로 여겼다. 훗날 무하는 자신의 순수미술 작품
〈슬라브 서사시〉를 가장 높이 평가했는데, 그것은 꿈에도 바랐던 내
적 동기를 이룬 무하가 이 작업을 진정으로 즐겼기 때문이다.

　　이 모든 과정에서 예술과 자본이 얽혀 있다는 것은 무하에게
명성을 가져다 주기도 하고, 대작을 위한 자본을 구하도록 노심초사
하게도 했다. 무하의 상업미술은 자본과 얽혀 소비를 부르는 대중적
기호였고, 그의 순수미술은 감상자에게 내면적 동기 부여나 사회적
의식 등을 일깨우는 한편 고가의 소장품으로서의 가치도 지니고 있
음을 완전히 배제할 수 없다. 무엇보다 무하의 〈슬라브 서사시〉는 헌
정을 목적으로 한 순수미술이었고 그의 고국의 문화적 자산이 되었
지만, 이 역시 무하의 재능과 메세나의 자본이 장기간 투여된 결과물
이다. 무하의 예술이 추구한 변화는 소비자본에서 문화자본으로 발걸
음을 떼어 가는 경로에 있었다.

　　예술은 새로운 양식을 선보이며 과거의 껍질을 깨고 앞을 향
해 나아간다. 현대의 고도로 상업화된 소비사회는 때로는 시계를 거
꾸로 되돌려 무하를 비롯한 과거 거장들의 작품에서 브랜드의 정체
성을 보여 줄 해결책을 찾기도 한다. 이는 옳고 그름의 차원이 아니라
다원화된 사회가 발견한 차별화된 선택의 한 방식이다. 요즘은 예술
이 생활의 변방을 맴도는 것이 아니라 생활 속에 깊숙이 스며들어 상
업미술과 순수미술의 경계가 모호해지는 경향이 낯설지 않다. 본질적
으로는 양자 모두 자본의 영역에 닻을 내리고 있다. 상업미술에서 순
수미술로 전환한 무하는 두 분야 모두를 석권하는 기염을 토하며 미
술계의 그랜드슬램을 달성했다.

　　무하의 삶은 낯선 길을 향해 때론 우직하다 싶을 정도로 내

달리던 도전의 연속이었다. 그는 가보지 못한 길에 대한 아쉬움 때문에 지천명에 기꺼이 역사화가의 길로 들어섰다. 긴 세월의 간극이 있긴 했지만 무하는 결국 두 갈래 길을 모두 다 가보았기에 그의 심적 갈증은 해소되었다. 자신이 가는 길이 참된 소명이라면 운명이 도울 것이라는 신념과 그의 삶의 세 가지 지표(아름다움, 신앙, 민족)가 우여곡절 많았던 인생 항로의 등대가 되어 주었다.

예술과 삶은 서로 소통하며 영향을 미친다. 무하에게 아르누보가 애증의 연인이었다면, 역사화 〈슬라브 서사시〉는 영원한 어머니 같은 대상이었다. 무하는 이합집산離合集散과 격동의 시대를 살았다. 그가 작품을 통해 그려 낸 화합의 취지가 한 세기를 거쳐 오는 동안 완벽히 지켜지기에는 현실적으로 힘에 부쳤지만, 1992년에 아티스트 무하의 예술 세계를 기리고 홍보하기 위한 무하재단이 설립되었다. 1998년에는 프라하 중심지 판스카Panská ulice가에 무하박물관Mucha Museum이 열려 전 세계 사람들과의 소통을 이어 가고 있다.

예술은 완전히 옳거나 완전히 그른 가치만을 지닐 수 없는 것이다. 예술은 사람이 원하는 것, 사람이 무엇인가에 대한 문제로 향하게 되어 있다. 예술가들은 기본적으로 인간에 대한 이해를 가지지 않으면 창의적 활동의 방향을 결정할 수가 없다. 창의력은 어디로 향해야 하나? 바로 인간이다.

평생에 걸쳐 만들어 가는 각자의 삶도 이 세상에서는 유일무이한 예술이다. 독창적인 예술을 이뤄 가는 내 삶의 여정에서 '나는 누구인가'라는 자아정체성에 대한 물음과 '나는 좋아하는 일을 하고 있는가'라는 자아실현에 대한 물음이 바로 내가 가야 할 곳을 가리키는 생각의 나침반이다.

연보

1860.	7월 24일 체코 남모라비아에 있는 이반치체에서 온드르제이 무하와 아멜리에 무호바의 아들로 출생한다.
1878.	이반치체 아마추어 극단의 감독과 배우로 활동하며 무대 배경 작업도 병행한다. 프라하의 조형예술아카데미에 지원하지만 입학을 거절당한다.
1878-1881.	고향 이반치체에서 법원 서기로 일하다가, 1881년 가을에 극장의 무대 배경과 커튼 제작을 전문으로 하는 카우츠키-브리오시-부르크하르트 공방이 있는 빈으로 떠난다. 공방은 당시 한스 마카르트의 작품 세계에 빠져들었던 무하가 야간 미술 학교에서 공부할 수 있도록 금전적으로 지원해 주었다. 1881년 12월 8일 화재로 빈의 링 극장이 전소되자 무하는 실직한다.
1882-1885.	일시적으로 모라비아 미쿨로프에 자리를 잡고 초상화를 그린다. 칼 쿠헨 벨라시 백작의 요청에 따라 에마 성에서 초상화 복원 작업과 인테리어를 맡는다.
1884.	쿠헨 가문의 고향인 티롤의 볼자노에 있는 강데그 성에서 두 곳의 기사 홀 벽면을 장식하고 아치형 천장에 역사화를 그린다. 이 시기에 풍경화와 초상화도 계속 그려 나간다.
1885-1886.	쿠헨 벨라시 백작과 함께 티롤을 비롯해 베네치아, 피렌체, 볼로냐, 밀라노 등 북이탈리아 예술답사여행을 떠난다. 1885년 가을에 뮌헨 미술아카데미에 입학한다.
1887.	파리로 떠나 아카데미 줄리앙에 등록한다.
1888.	여름과 가을 초반까지 쿠헨-벨라시 백작의 성에서 지내며 인테리어 작업을 이어 간다. 파리로 돌아온 후 11월에 라텡 지구의 그랑 쇼메르가에 있는 아카데미 콜라로시에 등록한다.
1889.	쿠헨-벨라시 백작으로부터 학비를 더 이상 지원할 수 없다는 통보를 받는다. 이는 학교 생활의 끝을 의미했다. 이후 프랑스와 체코에서 발행되는 다양한 출판물에 들어가는 일러스트레이션 작업을 시작한다.

1890-1893.	그랑 쇼메르가에서 6년가량 살면서 이곳에서 고갱을 포함한 친구들과 지내던 한때를 포착한 여러 사진 기록들을 남긴다. 나비파 예술가들과도 교류하며 르메르시에 인쇄소에서 작품 활동을 한다.
1892.	아카데미 콜라로시에서 회화와 미술 구도 강의를 한다.
1894.	연말에 르메르시에 인쇄소에서 여배우 사라 베르나르를 위해 <지스몽다> 포스터를 디자인한다.
1895.	포스터, 의상, 무대 디자인 등과 관련해 사라 베르나르와 본격적으로 콜라보레이션을 시작한다.
1896.	샹프누아 인쇄소와 작품 활동 계약을 맺고 근처에 있는 발 드 그라스가의 아틀리에로 옮긴다.
1897.	살롱 데 상에서 개인전을 개최한 후 빈, 프라하, 뮌헨, 브뤼셀, 런던, 부다페스트, 뉴욕에서 무하 순회전이 열린다. 자신의 아틀리에에 장식회화 강좌를 개설한다.
1898.	발칸 반도를 여행하고 뷔너 제체시온(Wiener Secession)의 회원이 된다. 아카데미 카르멘에서 드로잉 강의를 한다. 프리메이슨에 입단한다.
1899.	1900년 파리 만국박람회의 보스니아-헤르체고비나 전시관 구상을 위해 보스니아와 헤르체고비나 지역으로 답사 여행을 떠난다.
1900.	사라 베르나르와의 콜라보레이션이 공식적으로 종료된다. 파리 만국박람회에서 보스니아-헤르체고비나 전시관 장식디자인으로 은메달을 수상한다. 프란츠 요셉 1세는 무하의 활약을 높이 평가하여 그에게 기사훈장을 수여한다.
1900-1901.	파리 만국박람회에서 보석상 푸케 전시관을 디자인한다. 푸케가 파리 르와얄가에 소유한 숍 인테리어도 맡게 된다.
1902.	조각가 오귀스트 로댕과 함께 프라하와 모라비아를 방문한다.

1903.	10월 17일 파리에서 미래의 배우자가 될 보헤미아 흐루딤 출신의 마리에 히틸로바와 만난다.
1904.	배를 타고 처음으로 미국으로 향한다. 3월 5일 뉴욕에 도착한다.
1905.	두 번째 미국 방문. 특히 초상화 작업에 전념한다. 여성을 위한 뉴욕 응용디자인스쿨에서 강좌를 이끌어 간다.
1906.	4월 3일 뉴욕에서 개인전을 오픈한다. 고국으로 돌아와 6월 10일에 프라하 스트라호프 성당 성 로흐 채플에서 마리에 히틸로바와 결혼한다. 다시 미국으로 떠나 필라델피아, 시카고, 보스턴에서 전시회를 개최한다.
1909.	뉴욕에서 딸 야로슬라바가 태어난다. 뉴욕에 슬라브 위원회를 설립하고 모든 슬라브인들의 영광을 표현하는 기념비적인 회화를 그리기로 결심한다. 크리스마스에 메세나 찰스 리차드 크레인으로부터 <슬라브 서사시>를 재정적으로 후원해 주겠다는 약속을 받는다.
1910.	고국으로 돌아온 후 서보헤미아에 있는 즈비로흐 성에 18년간의 임차계약을 맺고 아틀리에를 마련한다. 가족과 함께 이곳에 머물며 <슬라브 서사시> 작업을 해나간다.
1907-1913.	미국의 시카고, 보스턴, 밀워키와 필라델피아에서 강연한다.
1911.	프라하 시민회관 장식 작업에 참여한다. 즈비로흐 성에 있는 아틀리에에서 <슬라브 서사시> 시리즈 첫 작품을 완성한다. 프라하 바츨라프 광장에 있는 아틀리에에서는 개별 주문과 관련한 작품 활동을 한다.
1912.	12월 6일에 <슬라브 서사시> 시리즈 첫 작품을 프라하 시에 양도한다.
1913.	<슬라브 서사시> 시리즈 중 슬라브 민족과 관련한 작품들의 초벌 스케치를 하기 위해 러시아, 폴란드, 세르비아와 불가리아 등으로 답사여행을 떠난다.

1915.	프라하에서 아들 이르지가 태어난다.
1918.	오스트리아-헝가리제국의 해체 이후 체코슬로바키아 공화국이 탄생하자 국가 엠블럼과 우표 및 지폐를 디자인한다.
1919.	프라하 클레멘티눔에서 <슬라브 서사시> 시리즈 중 완성된 11점의 작품을 전시한다.
1920.	<슬라브 서사시> 시리즈 중 완성된 작품들을 시카고 아트인스티튜트에서 전시하여 60여 만 명의 관람객들이 다녀간다.
1921.	1월 19부터 뉴욕의 브루클린뮤지엄에서 <슬라브 서사시> 전시회를 연다. 그러나 작품 훼손을 우려해 더 이상의 전시회를 사양한다.
1928.	9월 1일에 기념비적인 <슬라브 서사시> 20작품을 프라하 무역박람회장 벨레트르주니 팔라쯔에 전시한다. 그의 가족은 프라하로 거처를 옮긴다.
1931.	프라하 성의 성 비투스 성당에 있는 대주교 채플의 스테인드글라스 작업을 완성한다.
1932.	2년 예정으로 가족과 함께 프랑스 니스로 거처를 옮긴다.
1933.	파리 장식미술관에서 열린 '제3공화국하에서의 생활장식'이라는 전시회를 통해 재조명 받게 된다.
1934.	프랑스 정부로부터 레종 도뇌르 오피시에 훈장을 받는다.
1936.	파리 죄 드 폼 미술관에서 139점에 달하는 작품을 전시하는 회고전에 참석하기 위해 파리를 방문한다. 체코 브르노의 산업예술박물관에서도 무하 회고전이 열린다.
1939.	봄에 게슈타포에게 체포되어 며칠 동안 심문을 받은 후 석방된다. 이 여파로 7월 14일에 79세를 일기로 세상을 떠난다. 프라하의 국립묘지 비셰흐라트에 안장된다.

단행본 및 논문

『서양미술사』, E. H. 곰브리치, 백승길·이종숭 옮김, 예경, 2007

『생각의 탄생: 다빈치에서 파인먼까지 창조성을 빛낸 사람들의 13가지 생각도구』, 미셸 루트번스타인, 로버트 루트번스타인, 박종성 옮김, 에코의 서재, 2007

『아르누보』, 엘러스테어 덩컨, 고영란 옮김, 시공사, 1998

『워렌 버핏 부의 진실을 말하다: 워렌 버핏의 '말'을 통해 보는 삶의 지혜와 성공 투자전략』, 재닛 로우, 김기준 옮김, 크레듀, 2008

『호모 루덴스』, 요한 호이징하, 김윤수 옮김, 도서출판 까치, 1981

「Alfons Mucha a Ivančice」, In: Jižní Morava 1981, Vaněk, Jiří, vlastivědný sborník. Roč. 17, sv. 20. Praha, Tisková, ediční a propag. služba HM, 1981

「Alphonse Marie Mucha: Posters, Panels … and Comic Books?」, Bollom, Brandon W. & Shawn M. McKinney, The University of Texas at Austin School of Journalism, 2004

『A Biography of the Early Twentieth Century American Stage Star』, Clinton, Craig. Mrs. Leslie Carter:, McFarland Publishing Co. c.2006

『Alfons Mucha』, Fototorst, Moucha, Josef, Prague, Czech Republic : Torst New York : Art Publishers, 2005

『Alfons Mucha』, Jana Brabcová, Praha, Svoboda, 1996

『Alfons Mucha』, Mucha, Jiří. Praha, Mladá fronta, 1982

『Alfons Mucha–Český mistr Belle Epoque / Czech Master of the Belle Epoque』, Sylvestrová, Marta & Štembera, Petr, Brno, Moravská galerie, 2009

『Alfons Mucha–Knihy a časopisy (Gragické dílo A.Muchy–část I.)』, Nosek, Pavel. Praha, Zlatý kůň, 1993

『Alphonse Mucha, The Spirit of Art Nouveau』, Arwas, V., Brabcova–Orlíková, J., Dvořák, A., Yale University Press, 1998

『Alphonse Mucha: His Life and Art』, Mucha, Jiří. New York: Humanities Press, 1967

『Alphonse Mucha: The complete Posters and Panels』, Rennert, J.& Weil, A. G. K.

Hall. Boston, 1984

『Alphonse Mucha: The Complete Posters and Panels』, Rennert, J. & Weill, A.
Macmillan Publishing Company, 1986

『Alphonse Mucha: The Spirit of Art Nouveau』, Arwas, V. et als.
Yale University Press, 2005

『Alphonse Mucha』, Agnes-Husslein-Arco, Jean Lousi Gailemin, Michel Hilaire,
Christiane Lange, Prestel USA (July 1, 2009), p.312

『Alphonse Mucha』, Mucha, S., Francis Lincoln in association with The Mucha
Foundation, 2009

『Art Nouveau (World of Art)』, Duncan, Alastair. New York, Thames and Hudson,
1994

『Art Nouveau and the Erotic』, Wood, Ghislaine, New York, Harry N. Abrams Inc.,
2000.

『Art Nouveau, an Art of Transition: From Individualism to Mass Society』, 1st
Englished. Trans. Frederick G. Peters and Diana S. Peters, Sterner, Gabriele.
Woodbury, New York, Barron's Educational Series, 1982

『Baudelaire, Man of His Time』, Lois Boe Hyslop, Yale University Press, 1980

『Bohové dávných Slovanů』, Pitro, Martin & Vokáč, Petr, Praha, ISV, 2002

『Byl to dar』, Uher, Jindřich, Tvorba č.12, Praha, 1984

『Byzantská vzdělanost』, Dostálová, Růžena, Praha, Vyšehrad, 1990

『České země od příchodu Slovanů po Velkou Moravu II』, Měřínský, Zdeněk.
Praha, Libri, 2006

『Českému lidu a městu Praze, Slovanská epopej Alfonse Muchy¡』, Kulturní
historická revue – Dějiny a současnost, Eduard Burget, Praha, Nakladatelství
Lidové noviny, č. 9, 2006

『CRANE 150 Years Together』, Eric C.Fast, 2005

『Czech Arms for Korean Independence Fighters』, Klöslová, Zdeňka, Praha,
Archiv orientální 71, Československý orientální ústav, č.1, 2003

『Czechs of Chicagoland』, Sternstein, Malynne, Mount Pleasant SC,
Arcadia Publishing, 2008

『Duchovní kultura Slovanů. Její kořeny a budoucnost』, Zdeněk Váňa,
časopis Sophia 14, 1997

「Empirical Tests of Status Consumption: Evidence from Women's Cosmetics」,
Chao & Schor, Journal of Economic Psychology, 19, 1998

『Encyklopedie antiky』, Svoboda, Ludvík, et al., Praha, Academia, 1973

「Henri de Toulouse-Lautrec: Biography of the Artist in: Henri de Toulouse-Lautrec:
Images of the 1890s ed.』 Freyová, J., Castleman R., Wittrock W, New York,
Museum of Modern Art (výstavní katalog), 1985

『History of the Theatre』, Brockett, O. & Hildy, F. Allyn & Bacon 9th edition, 2003

『Images from the Floating World』, Lane, Richard. Old Saybrook, CT,
Konecky & Konecky, 1978

『Katalog výstavy obrazů Alfonse M. Muchy z cyklu Slovanská epopeje』,
Mucha, Alfons, Praha, Klementinum 1919

『Modern Painters (Part V) Of Many Things (Works 5) 』, Ruskin, Joh, London,
Smith, Elder & Co., 1856

『Mucha』 – in Dekorativní panó, Kusák, D. & Kadlečíková M., Praha, BArt, 1993

『Muchův dům aneb Prostor, kde věci šepotavě vyprávějí』, Irena Jirků, Praha,
Sanquis, č36, 2004

「Osud byl rodu ženského』, Jirků, Irena. Praha, Sanquis č.72, 2009

『Píseň o vítězství u Domažlic – Husitská kronika』, Vavřinec z Březové,
Svoboda,Praha, 1979

『Příběh stříbrné vázy. Generál Gajda, čsl. legie a korejské hnutí za nezávislost』,
Zdeňka Klöslová, Dějiny a současnost 6/1997

『Secese』, Bohumír Mráz & Marcela Mrázová, Obelisk, Praha,
Nakladatelství umění architektury, 1971

『Slovanská epopej』, Alfons Mucha, Praha, Česká grafická unie v Praze, 1930

『Strojpis bez názvu』, Mucha, Jiří.

『The Life & Times of Master John Hus』, THE FORERUNNERS OF HUS 19, Lützow, Francis, hrabe, London: Dent: New York: E.P.Dutton, 1909

『Vládcové v dějinách Evropy (800 – 1648) 3』, Dorazil, Otakar, Klatovy, Amlyn, 1992

『Women in Revolutionary Paris 1789–1795』, Darline Gay Levy, Harriet Branson Applewhite, Mary Durham Johnson, Univeristy of Illinois, Urbana, 1979

『30. 7. 1419 – První pražská defenestrace : krvavá neděle uprostřed léta』, Čornej, Petr, Praha, Havran, 2010

기사

《CEO of Apple Computer and of Pixar Animation Studios》, 2005년 6월 12일 – 《Stanford University News》, 2005년 6월 14일, <Stanford Report>, 'You've got to find what you love', Jobs says, This is a prepared text of the Commencement address delivered by Steve Jobs.

《Český rozhlas》, 2009년 2월 14일 기사, <Ecce Homo – Charles Richard Crane>

《Český rozhlas》, 2010년 7월 6일 기사, <Alfons Mucha – muzeum, ve kterém se bydlí>

《Chicago Tribune》, 1986년 7월 15일 기사, <'Mucha 1904' – Words On A Tattered Canvas Launched An Odyssey To Riches And Ruin>

《New York Time》, 1909년 10월 5일 기사 <Call Back Minister Crane>

《New York Times》, 1909년 10월 11일 기사 <States Secrets Out; Crane Questioned>

《Nova》, 2010년 10월 11일 기사, <Co se psalo o epopeji v mediích v roce 1928>

《The New York Times》, 1907년 4월 14일 기사

《The Washington Post》, 2007년 4월 8일 기사, <Pearls Before Breakfast>

《Týden》, 2011년 3월 2일 기사 <Čím je žena úspěšnější, tím spíš prý začne kouřit>

Český mistr Belle Epoque>, 2009년

브르노의 모라비아 갤러리 문서 보관소에 있는 무하의 서신들 가운데 전시된 <Alfons Mucha – Český mistr Belle Epoque>, 2009년

사진자료

보헤미아 포르젤란(Bohemia porcelán) 사

예거 르쿨트르(Jaeger-LeCoultre) 사 - 드로어 서클

소아레 섹트(Soare Sekt) 사

©①dalbera

©①◎F H Mira

©①dstrelau

©①jkb

©①Loozrboy

©①@bdthomas

©Succession Marcel Duchamp / ADAGP, Paris, 2012